· 新华 ·
中国书店出版股份公司
中国书店出版集团

靈韻草堂印匯

古鉨文字篇

上卷

靈韻草堂藏

图书在版编目（CIP）数据

颜真卿颜勤礼碑 / 墨点字帖编 . —郑州 ：河南美
术出版社，2021.1
（全文放大精缮本）
ISBN 978-7-5401-5003-7

Ⅰ．①颜… Ⅱ．①墨… Ⅲ．①楷书－书法 Ⅳ．
① J292.113.3

中国版本图书馆 CIP 数据核字（2019）第 292051 号

责任编辑：张　　浩
责任校对：谭玉先

策划编辑：**墨点字帖**
封面设计：**墨点字帖**

编委会：吴永斌　　褚群杰　　荆霄鹏　　张助刚
　　　　　潘锦沙　　周思明　　马金海　　文彬彬
本册图书审定：周思明
译文翻译：姚泉名

全文放大精缮本
颜真卿颜勤礼碑
© 墨点字帖　编写

出版发行：河南美术出版社
地　　　址：郑州市祥盛街 27 号
邮　　编：450002
电　　话：（0371）65727637
印　　刷：武汉精一佳印刷有限公司
开　　本：889mm×1000mm　　1/8
印　　张：29.5
版　　次：2021 年 1 月第 1 版
印　　次：2021 年 1 月第 1 次印刷
定　　价：82.00 元

出 版 说 明

众所周知，学习书法必须从古代的优秀碑帖中汲取营养。然而，留存至今的古代碑帖在经过漫长岁月的风雨侵蚀后，很多字迹都漫漶不清。这样固然增添了一种苍茫的美感，然而对于初学者来说，则会带来不便临摹、难以认读的困难。

针对这一问题，"墨点字帖"倾力打造了这套"全文放大精缮本"丛书。本套丛书在编写时参考了各种权威拓本、原石或原帖的影印本，对碑帖中的模糊之处反复揣摩与推敲，并运用相应的软件技术精心修缮，力求使原碑帖中各个点画清晰可辨，同时又贴合原作风貌，以求最大限度地方便读者的临摹。

本套丛书的内容主要分为以下五大板块：

第一，书家及碑帖的介绍。梳理书家毕生书法艺术的发展脉络及成就，并对该碑帖的整体风格及影响进行概述，同时附有原碑帖整体或局部欣赏。

第二，碑帖临习技法讲解。从笔画、部首和结构三个方面对临摹技法进行图解阐述。此部分还邀请多位资深书法教师录制了书写演示视频，扫描二维码即可观看学习。

第三，碑帖的全文单字放大图片。囊括该碑帖的全部文字，在精心修缮处理的基础上逐字放大展示。

第四，临创指南。针对读者在创作时所面临的具体问题，从基本常识、作品形式、作品构成三个方面进行讲解。另外还提供了集字作品作为示范，以供读者学习与借鉴。

第五，碑帖原文与译文。译文采用逐段对照的方式进行翻译，能让读者更好地领略碑帖的文化内涵。

对于原碑帖的修缮很难尽善尽美，如发现书中有不当之处，欢迎读者朋友们扫描封底二维码与我们联系，提出意见和建议。希望本套丛书能够对大家的书法学习有所助益，能让更多人体验到中国书法之美。

目　录

颜真卿书法及《颜勤礼碑》概述

 颜真卿（709—785），字清臣，京兆万年（今陕西省西安市）人，祖籍琅琊临沂（今山东省临沂市），唐代名臣、书法家。颜真卿曾任平原太守，官至太子太师，封鲁郡开国公，世称"颜平原""颜鲁公"。在安史之乱时，颜真卿率领军民抗击叛军，为平定叛乱作出了巨大贡献。783年，颜真卿奉命前往许州对李希烈部进行宣慰，不幸被叛将李希烈杀害。叛乱平定后，颜真卿的灵柩才得以回到长安，德宗为此哀痛至极并废朝八日以表哀思，赐谥号"文忠"，对其子嗣加以优待。正如其为人一样，颜真卿的书法也具有正大气象，浑厚雄健，被后世称为"颜体"。

 根据颜真卿的学书经历以及书法风格流变的状况，可以将其书法艺术的发展大体分为三个时期：早期、中期、晚期。早期指的是颜氏45岁之前。在早期的学书过程中，可以看到颜氏楷书风格主要是对初唐的欧阳询、虞世南、褚遂良几家进行取法，尤其在欧阳询风格的继承上用功较深，在行草上则主要以王羲之、王献之为前规。颜真卿现存最早的一件作品，为其33岁时所书的《王琳墓志》，其中有明显的师法欧阳询、虞世南的痕迹，而其后的《郭虚己墓志》与《多宝塔碑》在笔画结构上已不再受限于初唐几家，体现出转益多师的特点。中期为45岁到58岁期间。在这一时期，颜真卿遍游我国的中原大地，饱览了大量的北朝民间碑刻作品，这对他的书法有了更多的启示，其楷书逐渐向明显的个人风格蜕变，尚肥、尚厚，用笔深藏锋颖，横竖对比鲜明，结字外拓，中宫宽绰，在整体章法上更趋磅礴。其书法发展的晚期是在58岁以后。这一阶段的代表作之一是《麻姑仙坛记》，从中可以看到颜氏高度个人化的艺术风格，其结字宽衣博带，"疏可走马，密不透风"，再不见初唐诸家的痕迹。晚年所作《颜氏家庙碑》及《自书告身帖》，其书风已入人书俱老之境，从心所欲而不逾矩。

 《颜勤礼碑》全称《唐故秘书省著作郎夔州都督府长史上护军颜君神道碑》，是颜真卿为其曾祖父颜勤礼撰文并书丹的神道碑。此碑记载了颜勤礼的生平事迹，并介绍了颜氏家族上至颜勤礼的高祖颜见远下至颜勤礼的玄孙一辈的出仕情况。

 《颜勤礼碑》立石年月不详，宋欧阳修《集古录跋尾》注"大历十四年"，后人多从此说，即此碑为唐大历十四年（779）刻立。此碑于北宋时失踪，埋没土中近千年，1922年10月重新发现于西安旧藩廨库堂后，出土时碑已中断，后移置西安碑林博物馆。碑高175厘米，宽90厘米，厚22厘米。原碑4面刻字，今存3面。碑阳19行，碑阴20行，满行38字。左侧5行，满行37字。右侧碑文（铭辞及碑款）在宋时因做地基被磨损，上部有宋人刻"忽惊列岫晓来逼，朔雪洗尽烟岚昏"14字，下部刻民国金石学家宋伯鲁所书题跋。

 《颜勤礼碑》为颜真卿晚年所书，是颜真卿书法成熟时期代表作，风格与《郭家庙碑》相近。其用笔以中锋为主，方圆并用。横细竖粗，横画多呈上拱之势，竖画向内回抱；短撇较直，劲挺爽利；捺画蚕头雁尾，弯而坚韧。字形多呈方形，右肩稍耸。结体外紧内松，笔势外拓，宽博雍容。风格雄健挺拔，浑厚圆劲，寓巧于拙，洒脱自如。本书在民国善拓的基础上进行了精心修缮，能较好地展现原碑风貌，不失为学习颜体的上佳范本。

唐故秘書省著作郎、夔州都督府長史、上護軍顏君神道碑。

曾孫魯郡開國公真卿撰並書。

君諱勤禮，字敬，琅邪臨沂人。高祖諱見遠，齊御史中丞，梁武帝受禪，不食數日，一慟而絕，事見《梁》《齊》《周》《隋書》。曾祖諱協，梁湘東王記室參軍，《晉仙傳》《晉書》，迭相祖述，事具《梁書》。始自南入北，今為京兆長安人。

祖諱之推，北齊給事黃門侍郎，隋東宮學士，齊書有傳。君集序君自作。父諱思魯，博學善屬文，尤工詁訓，仕隋司經局校書、東宮學士、長寧王侍讀。與沛國劉臻辯論經義，臻屢屈焉。愍楚與彥博、慈明，游秦俱事東宮。

君幼而朗晤，識量弘遠，工於篆籀，尤精詁訓，祕閣司經局，校定經史。

太宗為秦王，精選僚屬，盩厔尉劉林甫除著作郎，兼行雍州參軍事。貞觀六年七月，授詹事主簿，轉太子內直監，加崇賢館學士。宮廢，出補蔣王文學、弘文館學士。又奉勑，於司經局校定經史。七年六月，授著作佐郎。九年授詹事主簿，轉太子內直監，加崇賢館學士。

太宗嘗圖畫崇賢諸學士，命閻立本圖畫，褚亮為贊。

以後夫人兄中書令柳奭親累，貶濠州刺史。君安時，不幸遇疾，傾逝於府之官舍。

顯慶六年，加上護軍。君安時、夫人柳氏同合祔于京城東南萬年縣寧安鄉之鳳栖原。

七子：昭甫……

《颜勤礼碑》基本技法

　　书法的学习需要循序渐进，一般从掌握基本技法开始。基本技法包括笔画、部首以及结构三个部分。需要说明的是，以下分类是根据原碑字形而不是现代简体字来划分的，扫描表中的二维码可观看书写示范视频。

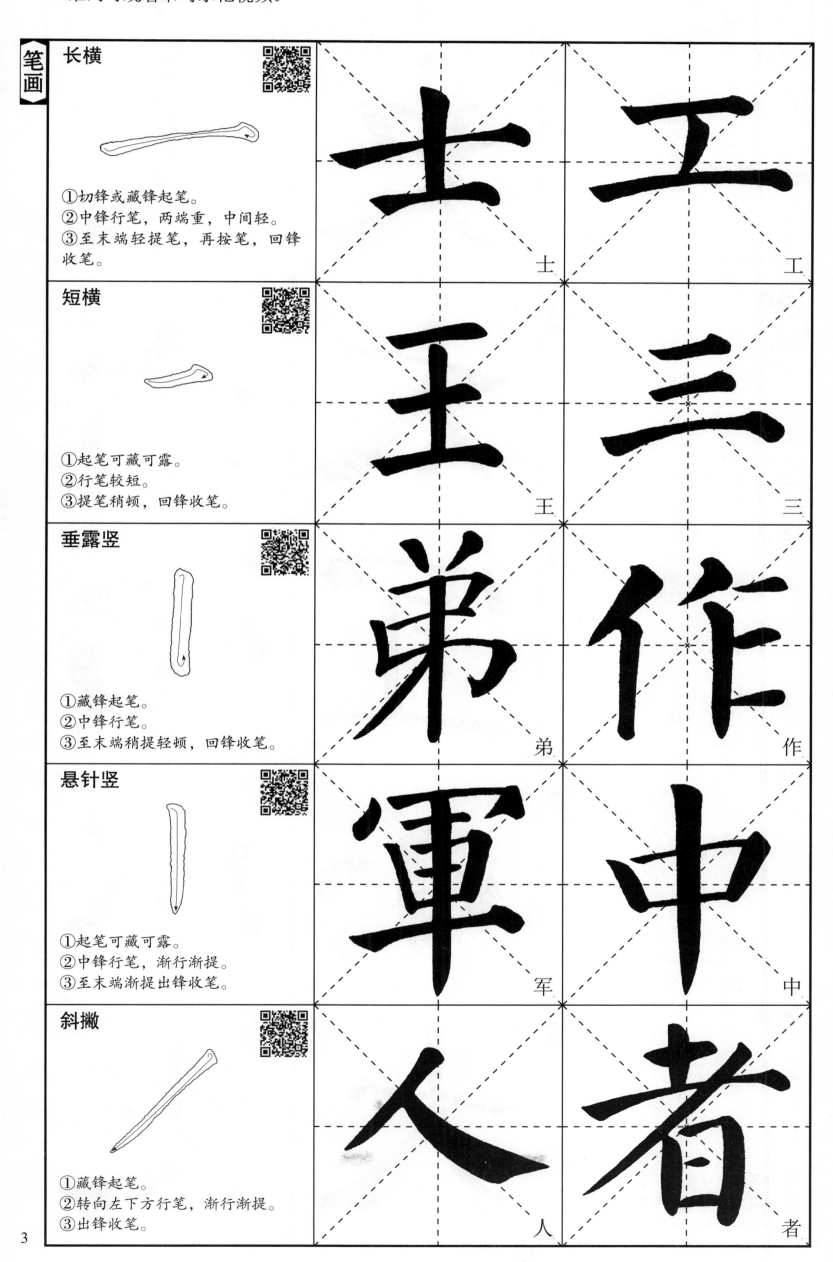

笔画		
长横 ①切锋或藏锋起笔。 ②中锋行笔，两端重，中间轻。 ③至末端轻提笔，再按笔，回锋收笔。	士	工
短横 ①起笔可藏可露。 ②行笔较短。 ③提笔稍顿，回锋收笔。	王	三
垂露竖 ①藏锋起笔。 ②中锋行笔。 ③至末端稍提轻顿，回锋收笔。	弟	作
悬针竖 ①起笔可藏可露。 ②中锋行笔，渐行渐提。 ③至末端渐提出锋收笔。	军	中
斜撇 ①藏锋起笔。 ②转向左下方行笔，渐行渐提。 ③出锋收笔。	人	者

短撇 ①藏锋起笔。 ②行笔较短，或平或斜，渐行渐提。 ③出锋收笔。	年　千
竖撇 ①藏锋起笔。 ②中锋向下行笔，到下部转向左下。 ③出锋收笔。	史　夫
斜点 ①露锋起笔。 ②向右下渐行渐按。 ③回锋收笔。	太　六
左点 ①露锋起笔。 ②向左下渐行渐按。 ③回锋收笔。	宜　怡
挑点 ①露锋起笔。 ②向左下稍按，转向右下顿笔。 ③向右上挑出收笔。	小　以
斜捺 ①起笔可藏可露。 ②向右下行笔，中部要有弧度。 ③至末端稍按，提笔向前出锋。	大　更

4

平捺

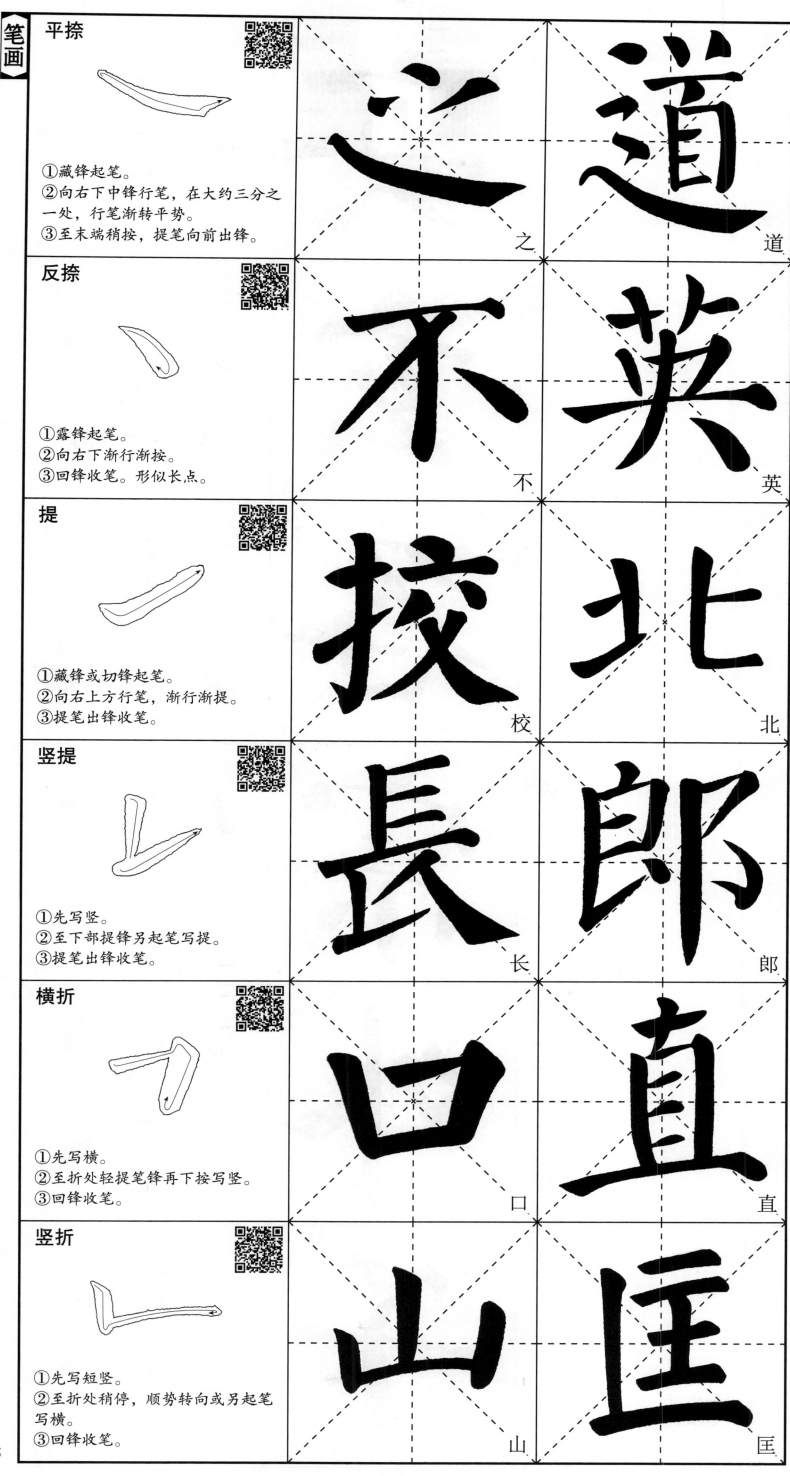

①藏锋起笔。
②向右下中锋行笔，在大约三分之一处，行笔渐转平势。
③至末端稍按，提笔向前出锋。

之　道

反捺

①露锋起笔。
②向右下渐行渐按。
③回锋收笔。形似长点。

不　英

提

①藏锋或切锋起笔。
②向右上方行笔，渐行渐提。
③提笔出锋收笔。

校　北

竖提

①先写竖。
②至下部提锋另起笔写提。
③提笔出锋收笔。

长　郎

横折

①先写横。
②至折处轻提笔锋再下按写竖。
③回锋收笔。

口　直

竖折

①先写短竖。
②至折处稍停，顺势转向或另起笔写横。
③回锋收笔。

山　匡

5

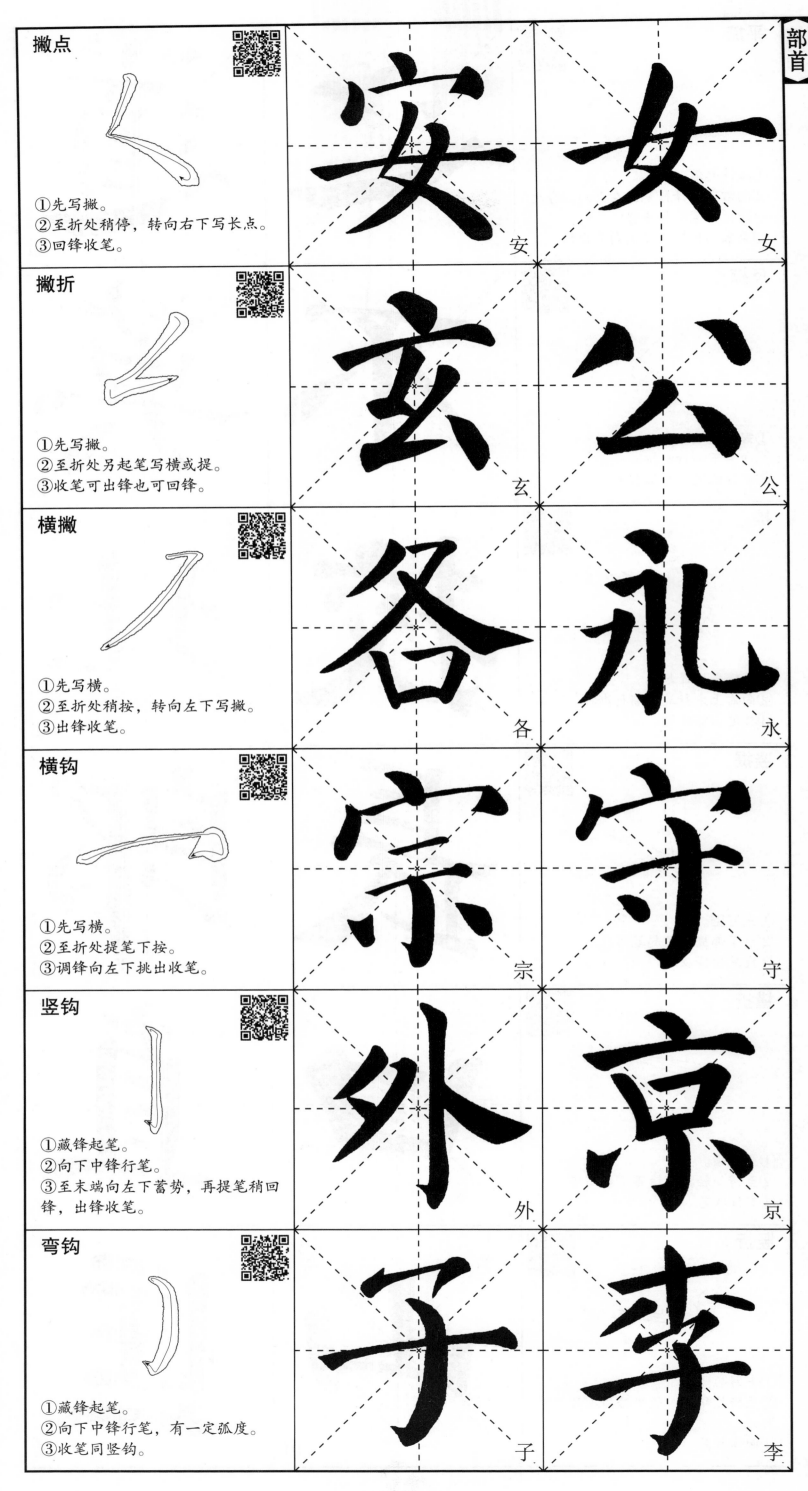

撇点

①先写撇。
②至折处稍停，转向右下写长点。
③回锋收笔。

撇折

①先写撇。
②至折处另起笔写横或提。
③收笔可出锋也可回锋。

横撇

①先写横。
②至折处稍按，转向左下写撇。
③出锋收笔。

横钩

①先写横。
②至折处提笔下按。
③调锋向左下挑出收笔。

竖钩

①藏锋起笔。
②向下中锋行笔。
③至末端向左下蓄势，再提笔稍回锋，出锋收笔。

弯钩

①藏锋起笔。
②向下中锋行笔，有一定弧度。
③收笔同竖钩。

安 女
玄 公
各 永
宗 守
外 京
子 李

竖弯

①先写竖。
②至下部转向右前方，圆转自然。
③回锋收笔。

皆

皆

七

七

竖弯钩

①先写竖，向左下行笔。
②至下部圆转右行，转向自然。
③至末端稍停，再稍回锋向上出锋收笔。

兄

兄

尤

尤

卧钩

①露锋起笔。
②向右下以弧势行笔。
③收笔同竖弯钩，向左上方出钩。

祕

秘

忠

忠

斜钩

①藏锋起笔。
②向右下行笔，略带弧度。
③至末端稍停，再回锋向上方出锋收笔。

代

代

成

成

横折弯钩

①先写横。
②至折处轻提下按写竖弯钩。
③收笔同竖弯钩。

九

九

旭

旭

横折斜钩

①先写横。
②至折处轻提下按写斜钩。
③收笔同斜钩。

風

风

鳳

凤

亻部	作	侍	传 傳	仕 仕
	作	侍		
	僚 僚	俱 俱	优 優	位 位
撇短竖长，竖为垂露竖，往往带有弧度。				

彳部	御 御	行 行	徽 徽	得 得
	德 德	从 從	后 後	卫 衛
两撇上短下长，且方向略有不同。竖画长度依字形而定。				

艹部	著 著	苑 苑	英 英	蒋 蔣
	荐 薦	苏 蘇	草 草	芳 芳
左右两部左低右高，间距勿过大。右短竖常常写成撇。				

宀部	室 室	宫 宮	安 安	宁 寧
	宗 宗	家 家	官 官	守 守
整体形态不宜过宽，左点距上点稍近。注意横钩出钩方向。				

氵部	沂 沂	湘 湘	温 溫	海 海
	润 潤	清 清	江 江	汉 漢
三点笔势流动，第二点位置稍靠外，注意末点的出锋方向。				

言部	讳 諱	记 記	话 話	训 訓
	读 讀	论 論	识 識	诗 詩
上点位置靠右，三横间距均匀，注意形态的变化，下部"口"勿写大。				

礻部、纟部

礻部上点位置靠右，往往写作短横，右点宜小。纟部两撇折的折笔角度不同，重心要稳，下三点分布均匀。

秘	神	礼	祖
祕	神	禮	祖
绝	给	经	终
絕	給	經	終

门部、子部

门部左右两部间距勿大，框形稳实。子部在左部时，横写作提，出头较短或不出头；在下部时长横靠上，左长右短。

开	阁	阙	闻
開	閣	闕	聞
孙	字	学	孝
孫	字	學	孝

页部

横细竖粗，两竖多呈相向之势，内部短横不接右竖。

颜	领	顺	频
顏	領	順	頻
颇	颢	颐	颉
頗	顥	頤	頡

辶部

点与横折折撇呈弧形分布。平捺起笔有时有一曲头，整体取势较平，一波三折。

道	远	选	通
道	遠	選	通
述	遇	连	追
述	遇	連	追

扌部

短横和提画在竖钩右侧出头较短，提画有时不出头。

撰	推	校	授
撰	推	挍	授
擢	据	标	摄
擢	據	標	攝

日部

在左部时形窄，最后一笔往往写作提；在上部或下部时则稍要平稳妥帖。

时	晚	昭	曜
時	晚	昭	曜
映	昌	晋	升
映	昌	晉	昇

木部	栖 栖	楼 樓	柳 柳	杭 杭
短横靠上，竖钩靠右，右点收敛，为右部留出空间。	材 材	林 林	楚 楚	李 李
忄部	恸 慟	怀 懷	恬 恬	恤 恤
两点位置左低右高，注意两点笔势的呼应。垂露竖靠近右点。	惟 惟	悟 悟	怡 怡	恨 恨
月部	育 育	朝 朝	胜 勝	朗 朗
横折钩刚健有力，末两横位置靠上。在下部时竖撇有时写作垂露竖。在左右时竖撇不宜伸展。	服 服	明 明	期 期	胤 胤
广部	唐 唐	序 序	府 府	度 度
首点居中，注意撇的起笔位置和角度。	废 廢	康 康	庭 庭	库 庫
阝部	隋 隋	陆 陸	郡 郡	郭 郭
在左时，横折弯钩不宜写大，垂露竖要有外拓之势；在右时，横折弯钩较大，竖写作悬针竖。	邬 鄔	部 部	邻 鄰	郑 鄭

横平

这里的"平"指的是视觉上的平稳而不是水平，横画一般是左低右高，向右上倾斜。

一　上

竖直

字的中竖要端正，否则字会歪斜，重心不稳。

下　平

横细竖粗

《颜勤礼碑》中的字横细竖粗，对比强烈，书写时要注意横向笔画与纵向笔画用笔力度的差别。

量　高

重心平稳

字的"重心"和"中心"是两个不同的概念。在书写过程中，把握重心的平稳比中心更为关键，要把字的"重心"放在方格中心位置。

食　帝

多画等距

一个字中出现多个同方向的笔画时，要注意间距分布均匀，使之协调美观。

书　童

避就有度

避就是为了避免笔画、偏旁之间出现冲突，而导致整体不和谐。比如"鹤"字的四点与"铭"字右部的撇画均伸向左部空白处，不与其他笔画发生冲突。

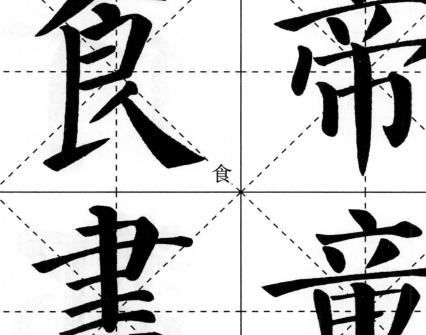
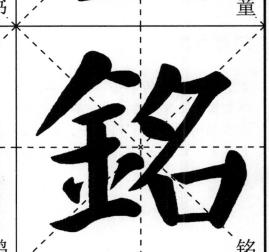

鹤　铭

字势外拓

本碑的字多用"外拓法"，结构形态呈外紧内松之势，内部空间疏朗。

南

国

同字求变

同一作品中相同的字在书写时应注意避免重复单调，在大小、轻重上要有变化，可增减笔画，也可对笔画进行变形。

州

州

同形求变

一个字中出现多个相同的部件时，写法要有所变化，使字势协调呼应，避免僵硬、呆板。

林

昌

疏

笔画较少的字，排列应舒展，字形饱满，笔画呼应，疏而不散。

行

以

密

笔画多的字，排列应略为紧凑，笔画瘦劲有力。注意笔画间的穿插避让和呼应关系。

邻

隐

向背有度

左右相背的字如"兆"字，中部宜紧，注意左右呼应，不能分家。左右相向的字如"何"字，应注意中部不可过于紧密，要留有空隙。

兆

何

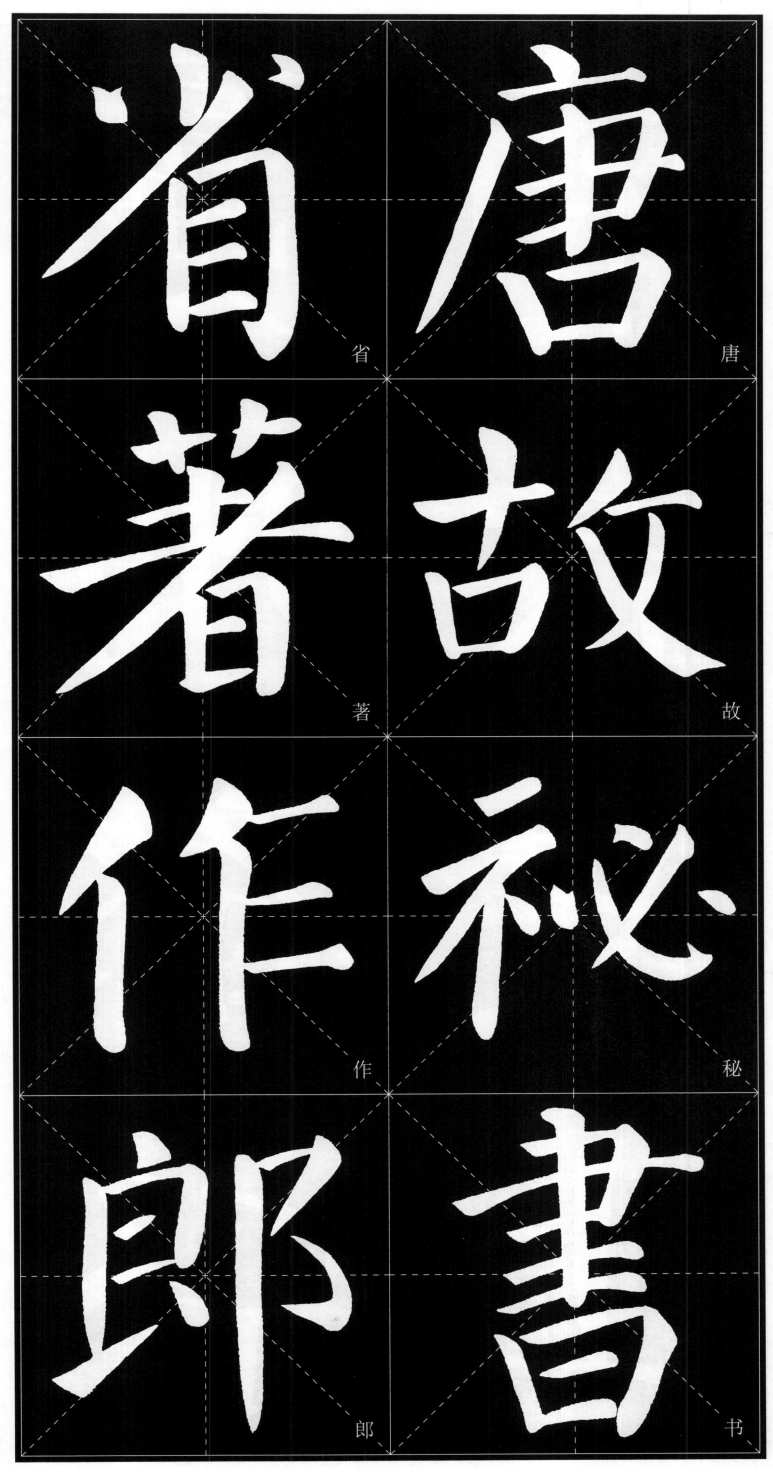

省　唐

著　故

作　秘

郎　书

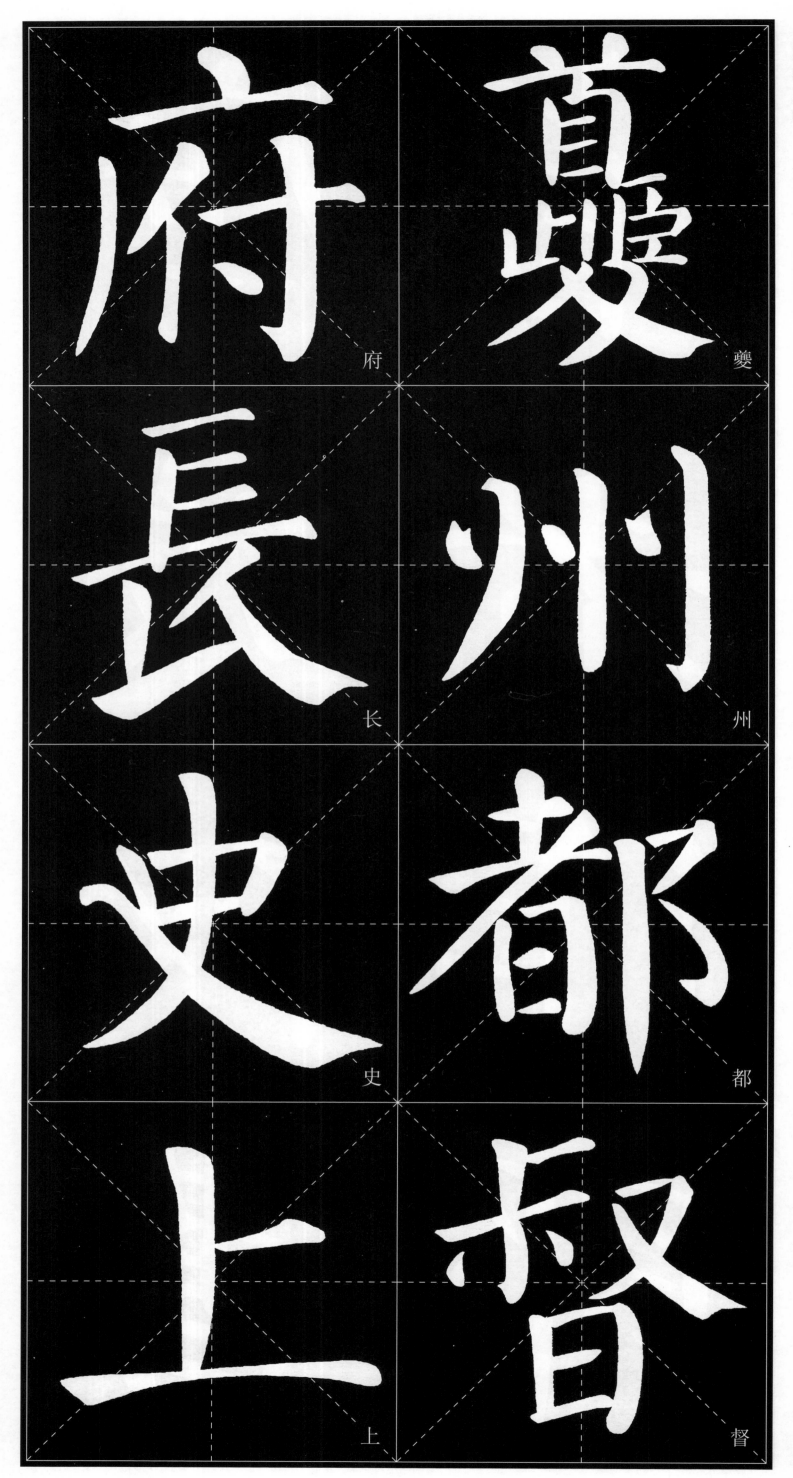

府

長

史

上

夔

州

都

督

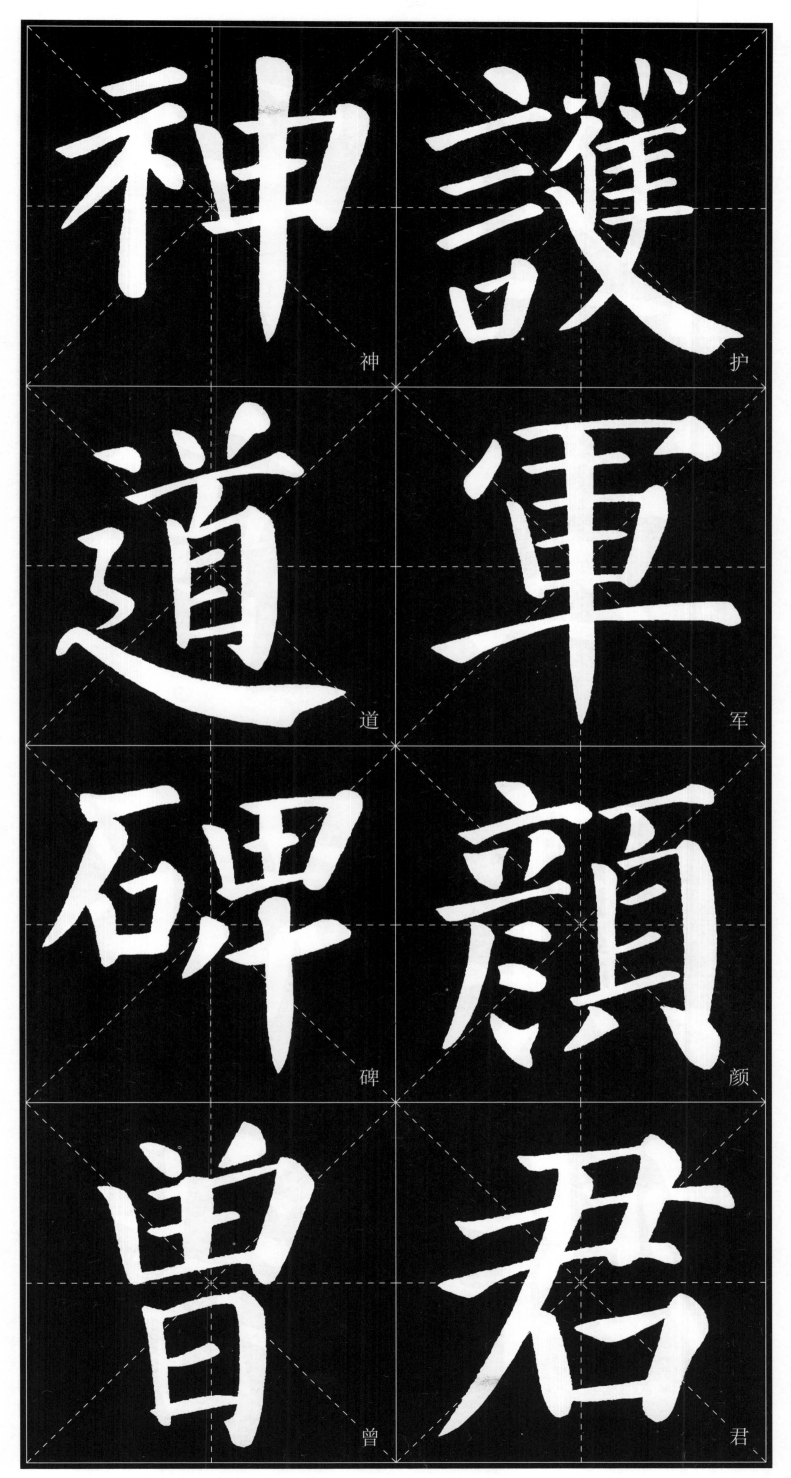

神 護

道 軍

碑 顔

曾 君

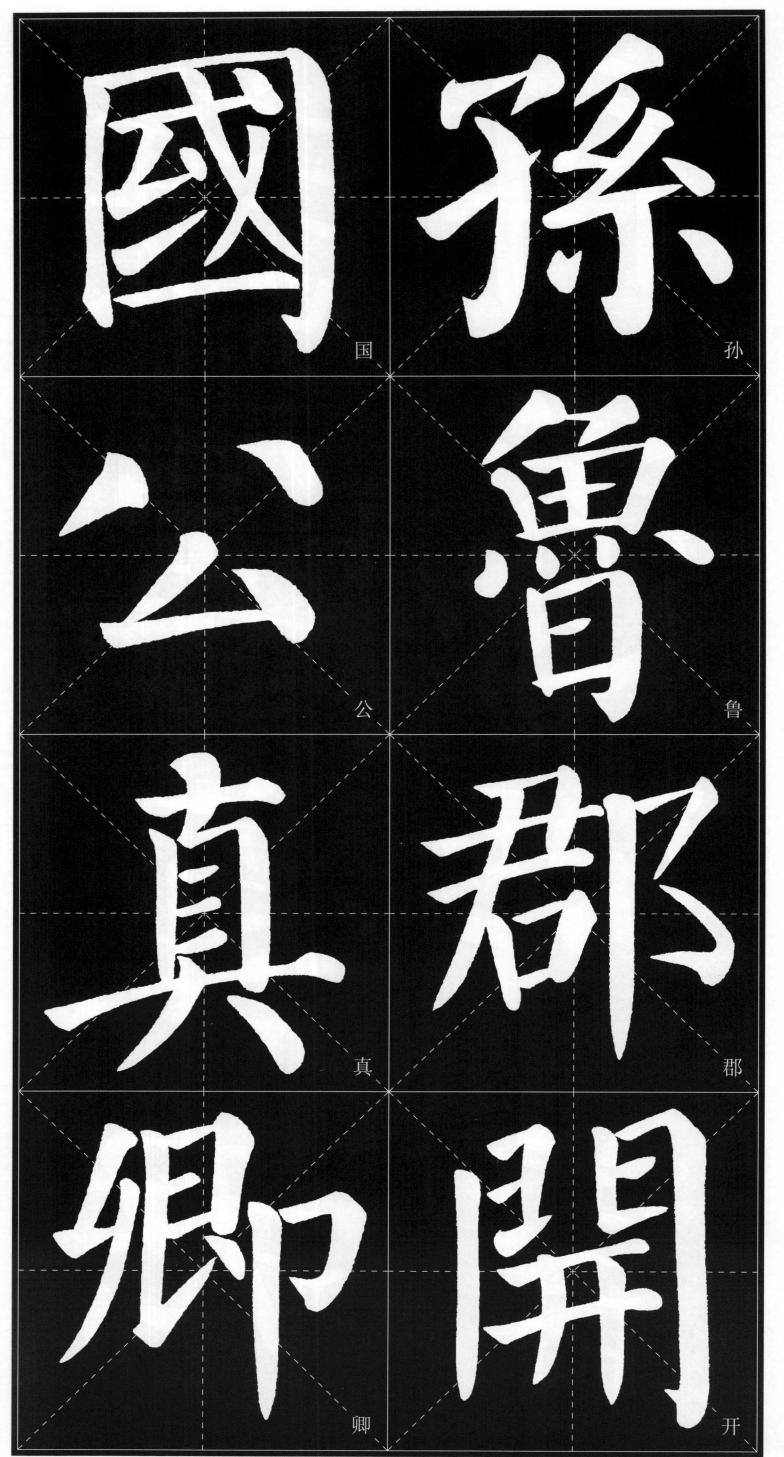

國国

孫孙

公

魯鲁

真

郡

卿

關开

讳 撰

勤 并

礼 书

字 君

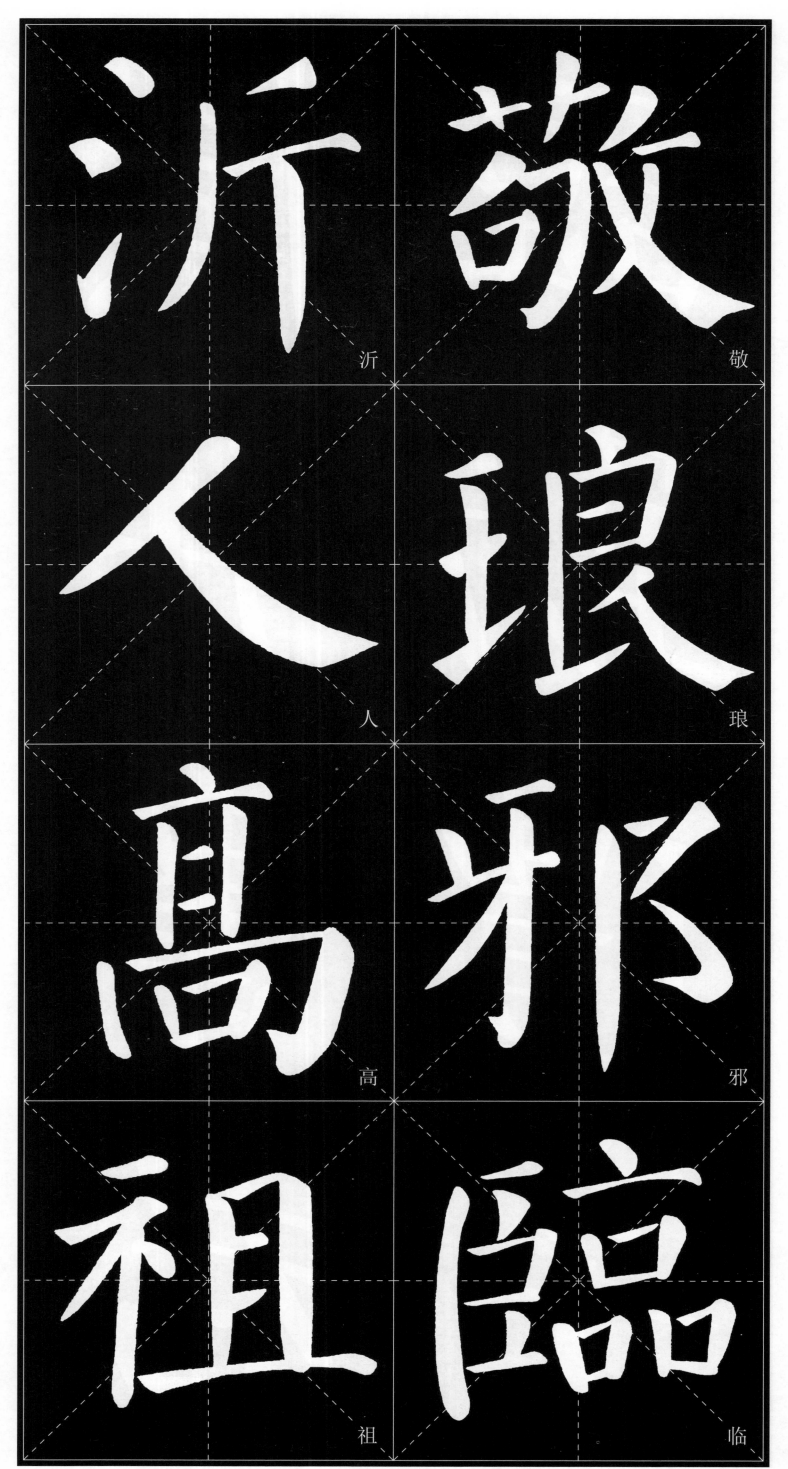

沂　敬

人　琅

高　邪

祖　临

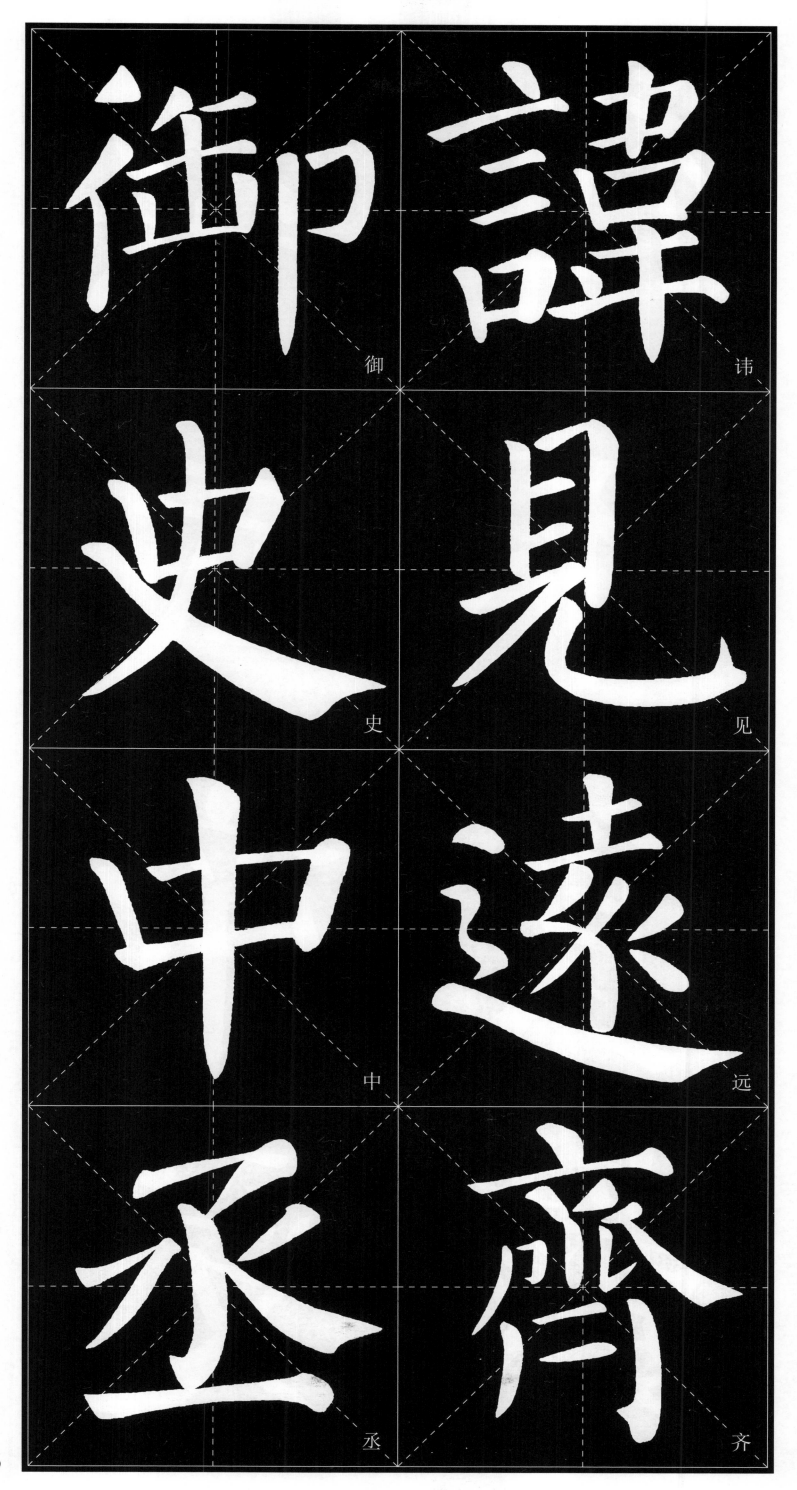

御

讳

史

见

中

远

丞

齐

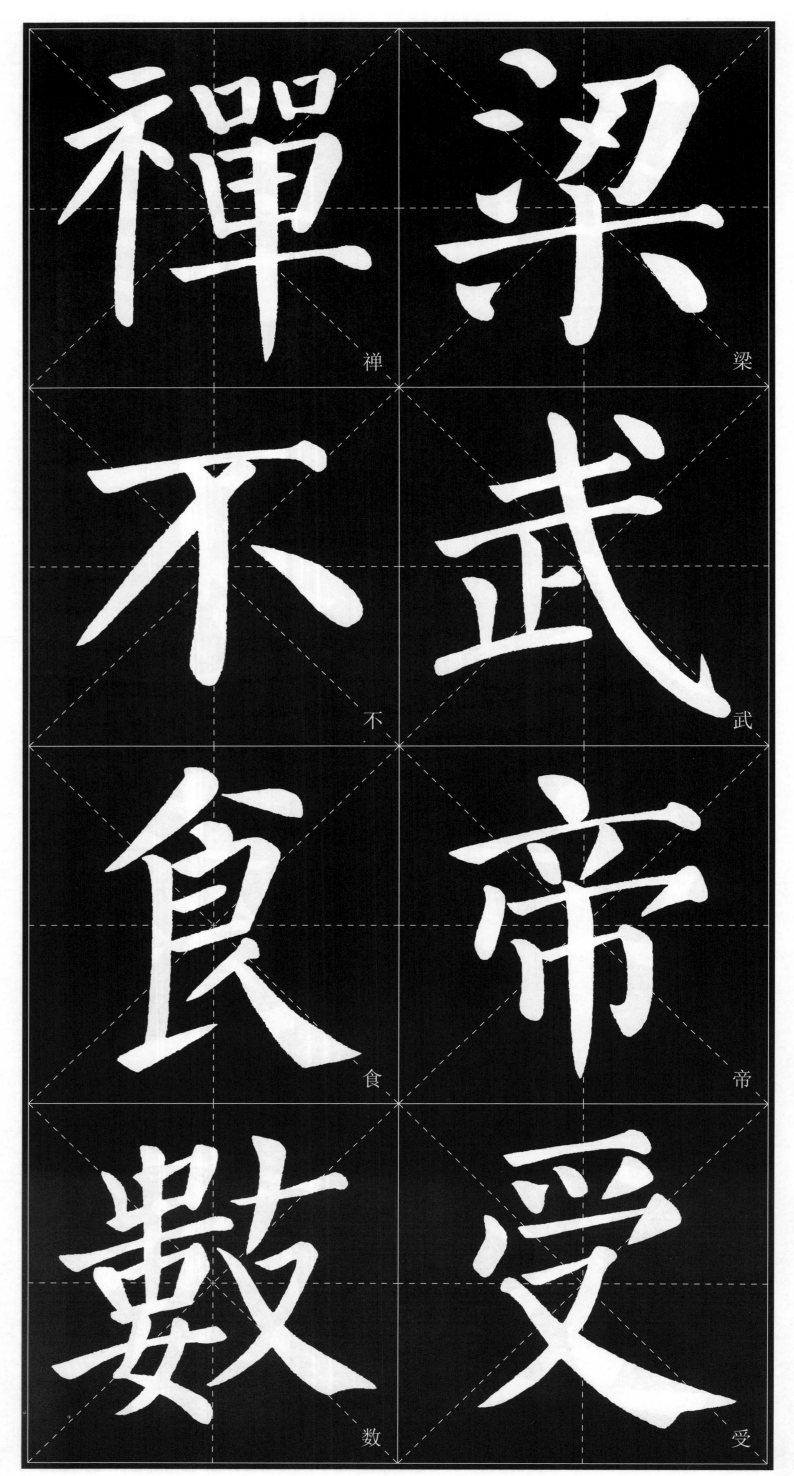

禪 梁

不 武

食 帝

穀 受

絶

日

事

一

見

動
恸

梁

而

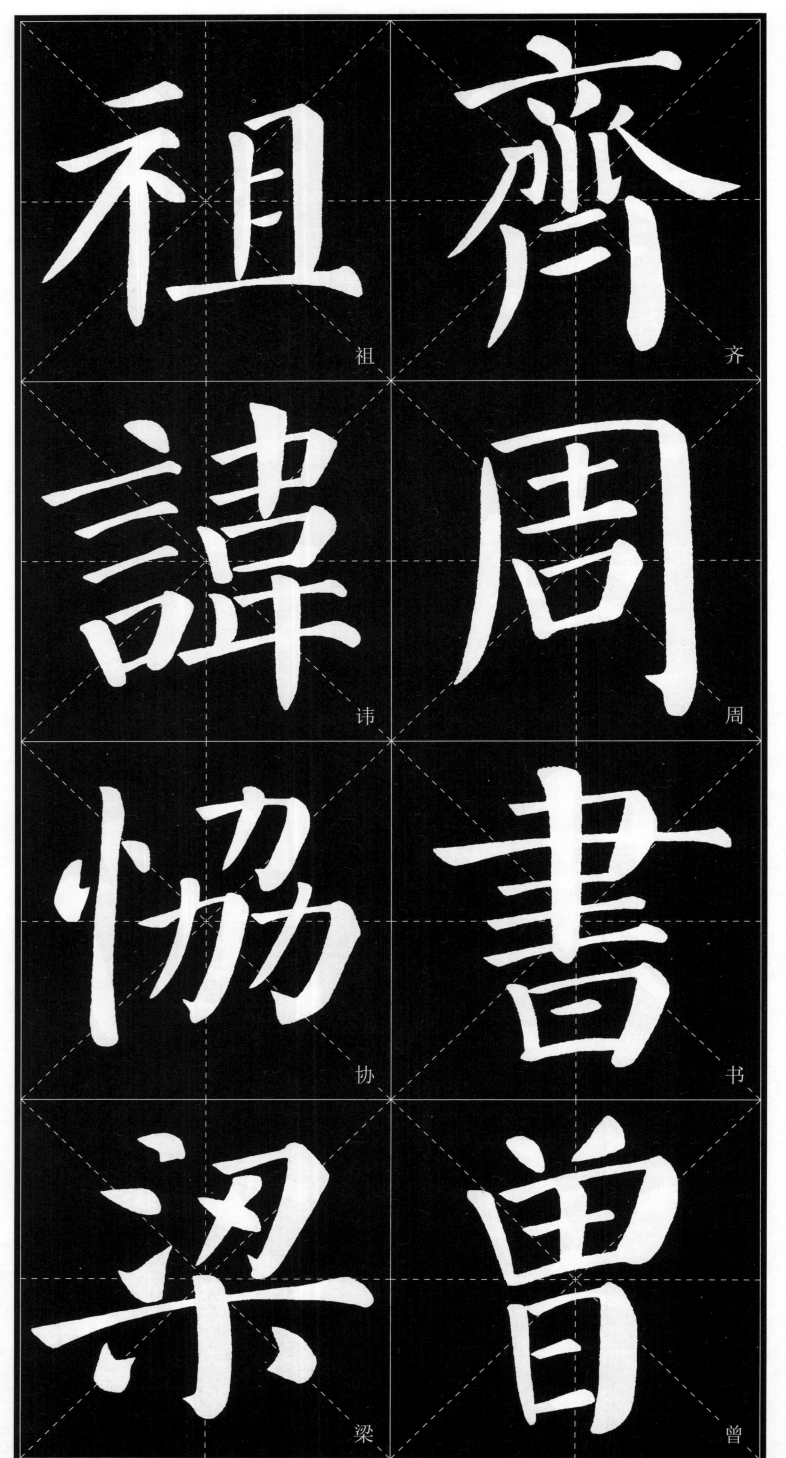

祖　齐

讳　周

协　书

梁　曾

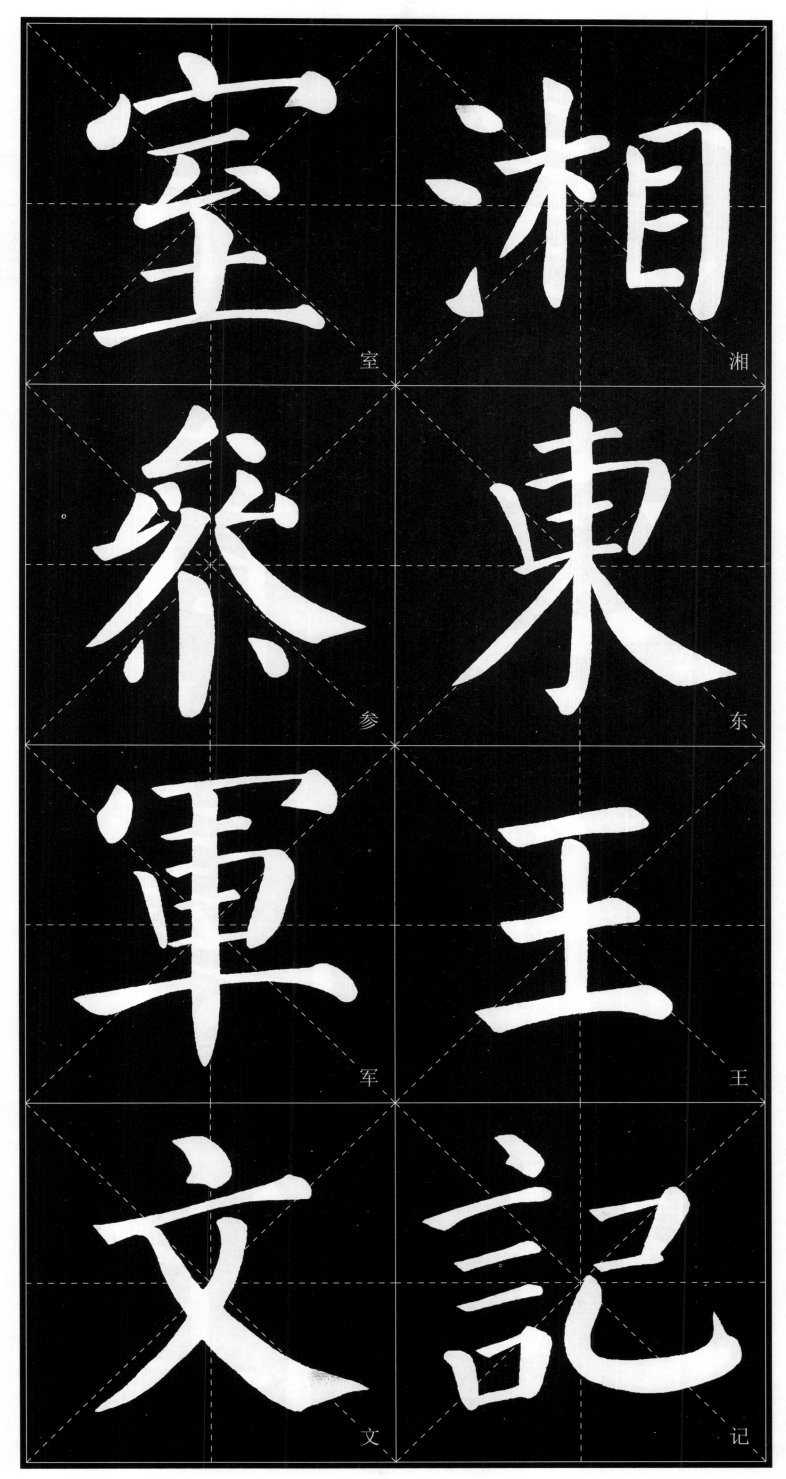

室　湘

参　东

军　王

文　记

苑有傳祖

諱之推北

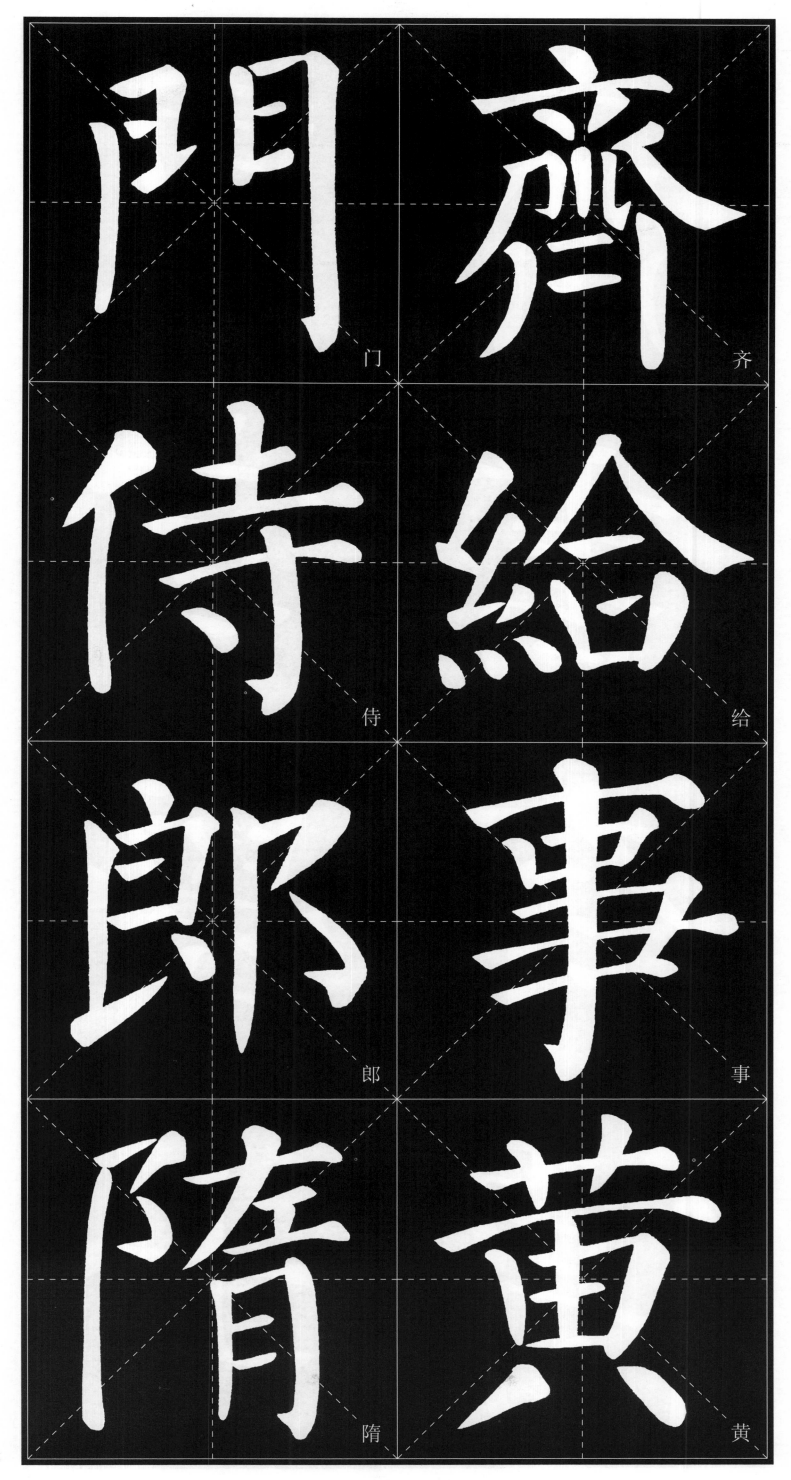

門 齊

侍 給

郎 事

隋 黃

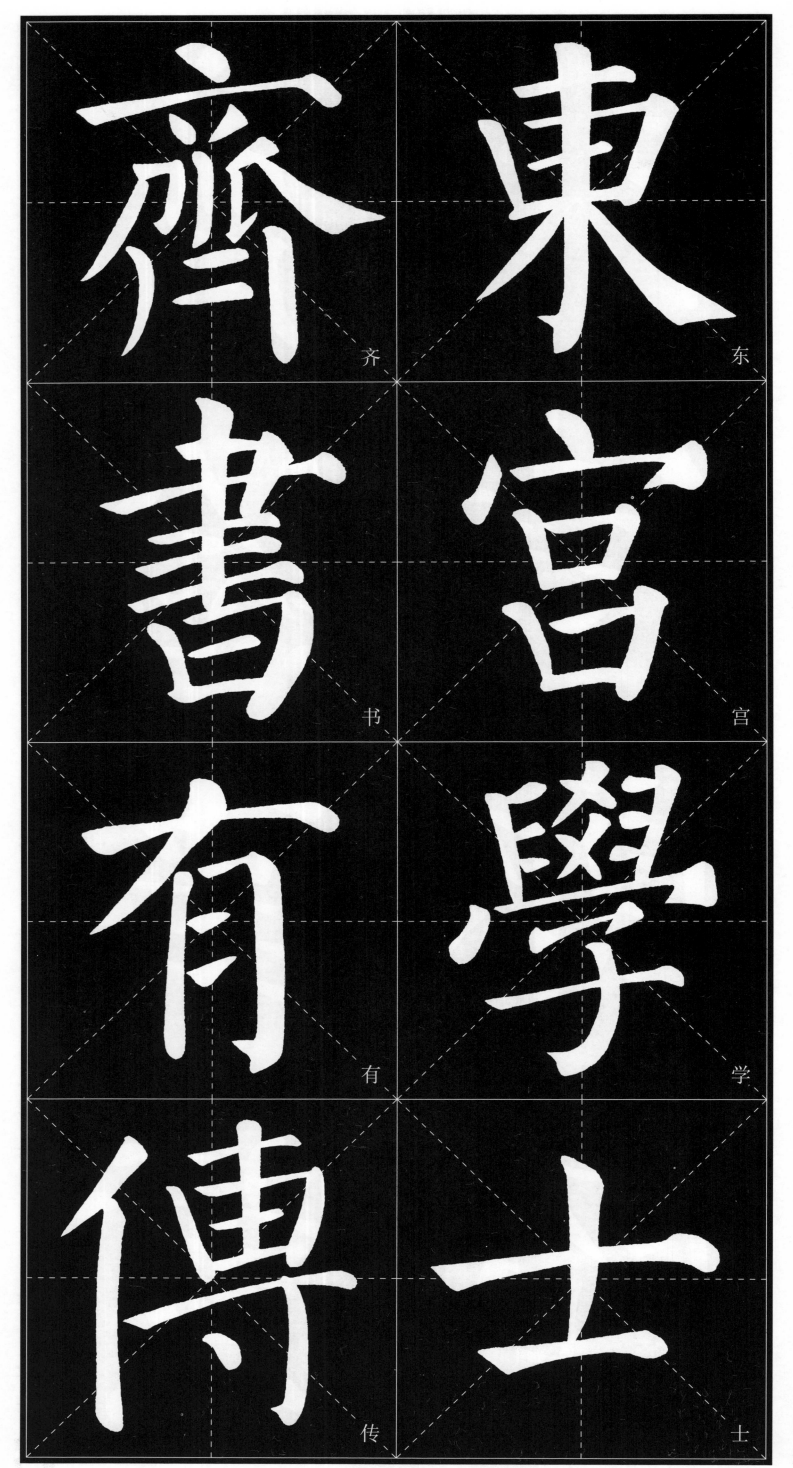

齊　東

書　宮

有　學

傳　士

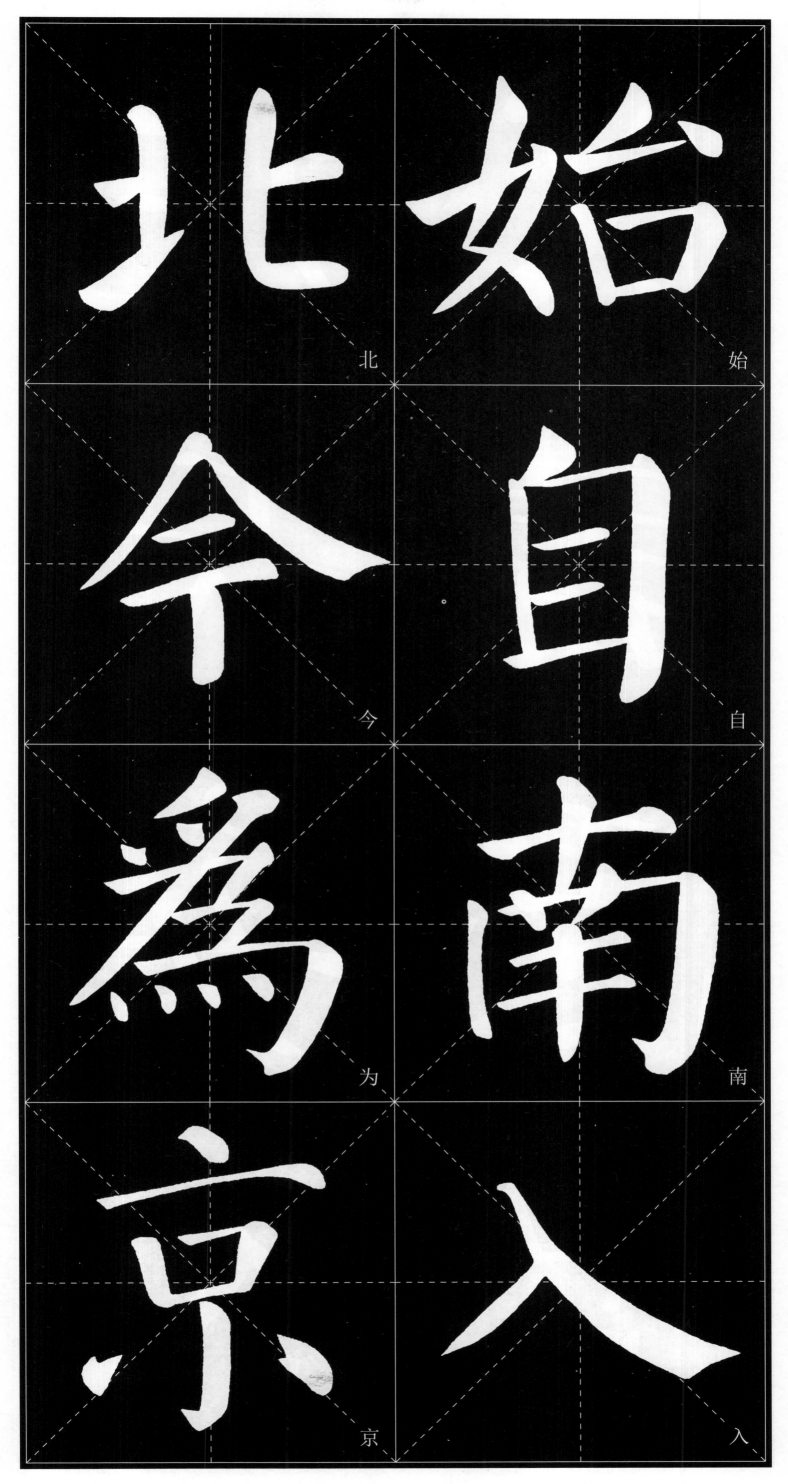

北　始

今　自

為　南

京　入

兆

父

長

諱

安

思

兆

魯

人

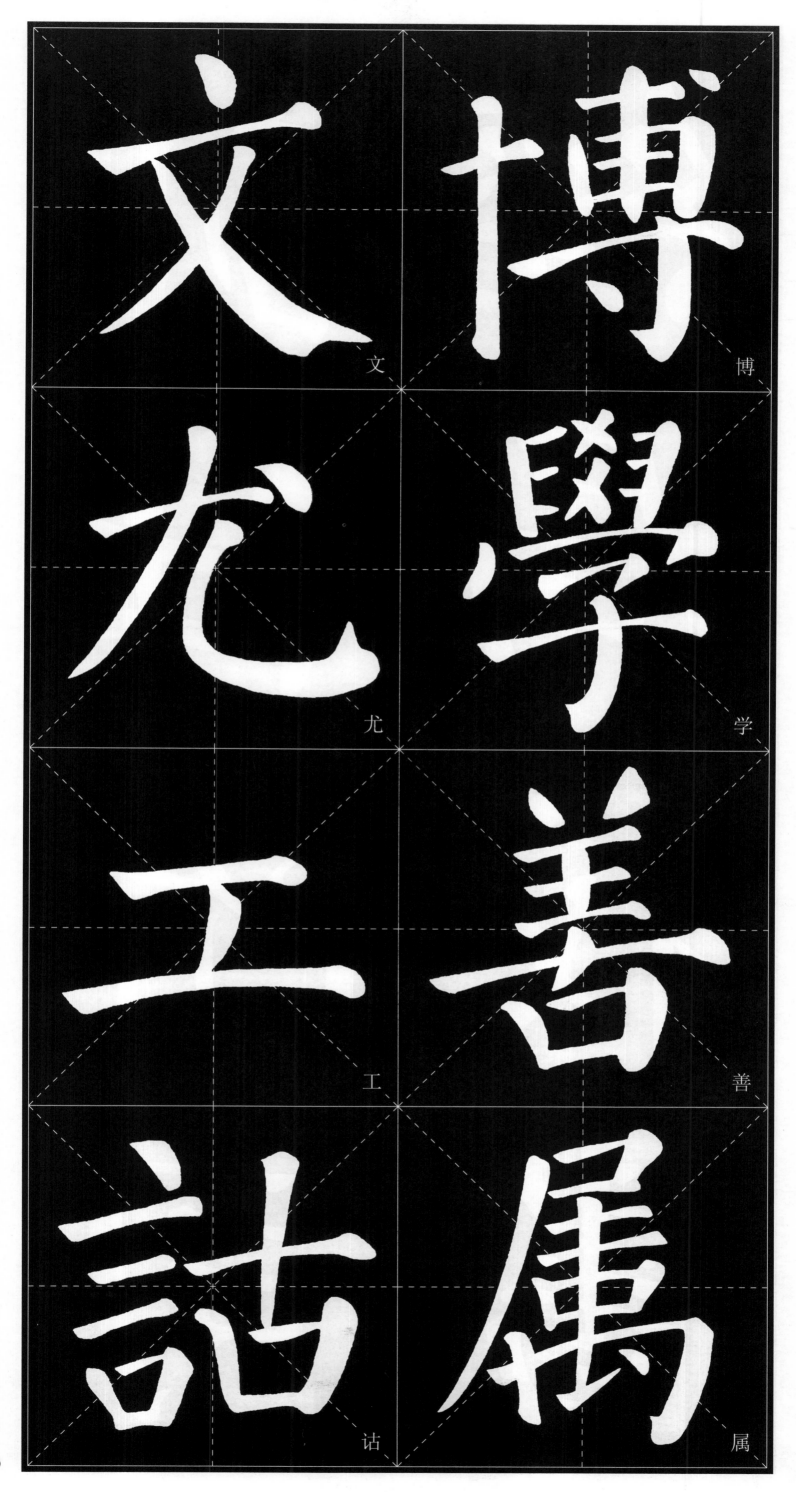

文　博
尤　学
工　善
诘　属

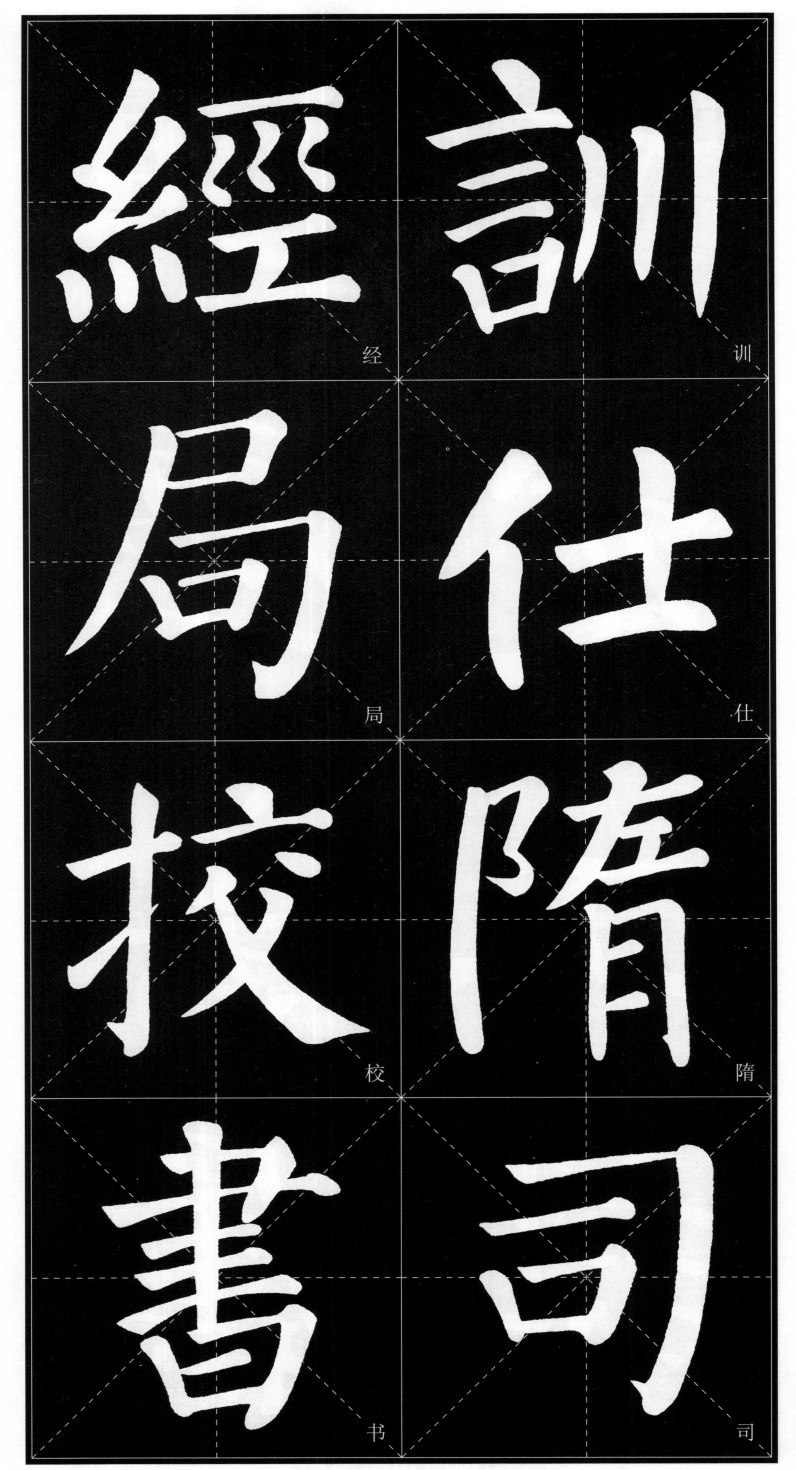

經　訓

局　仕

校　隋

書　司

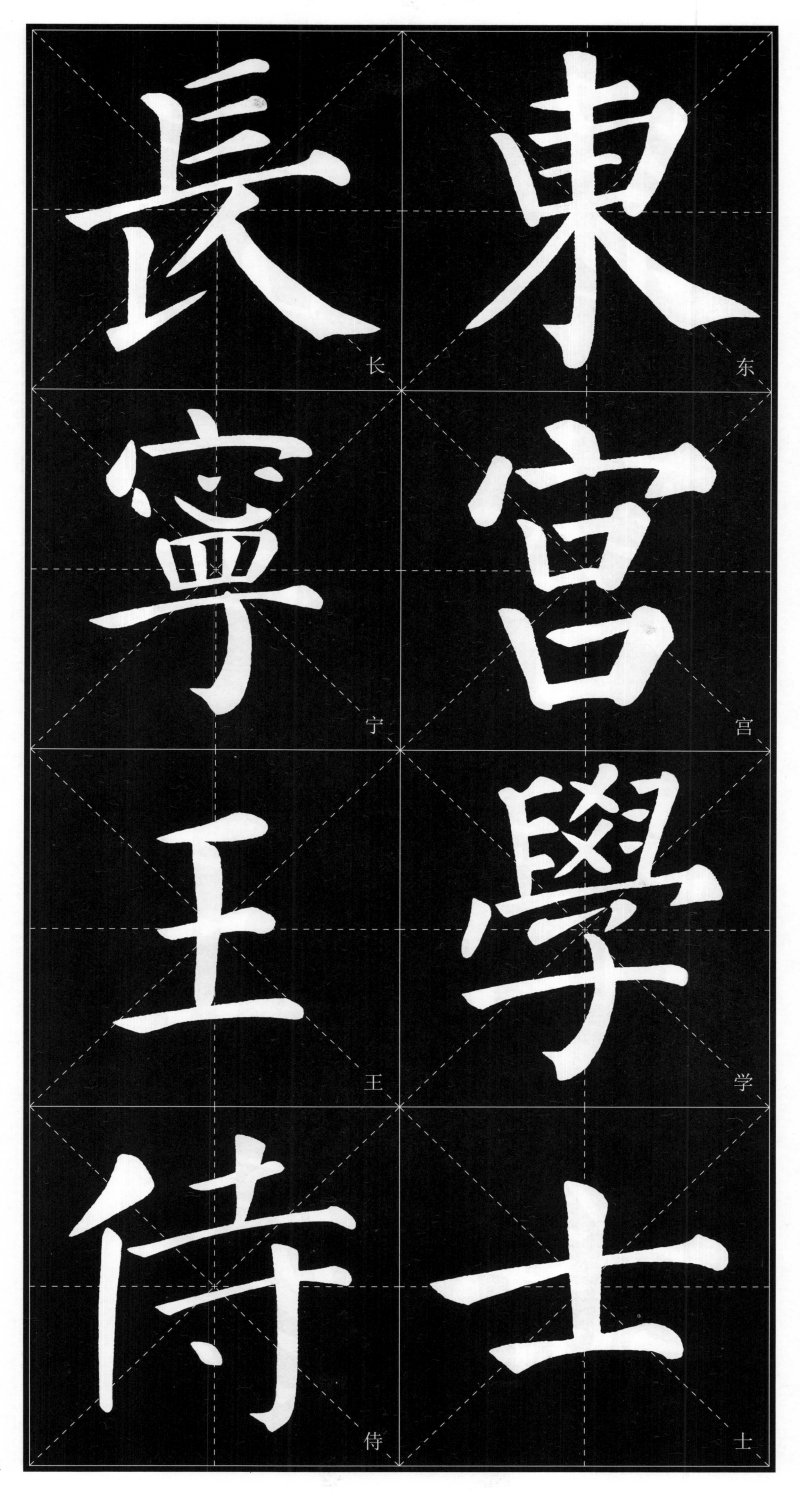

長
寧
王
侍

東
宮
學
士

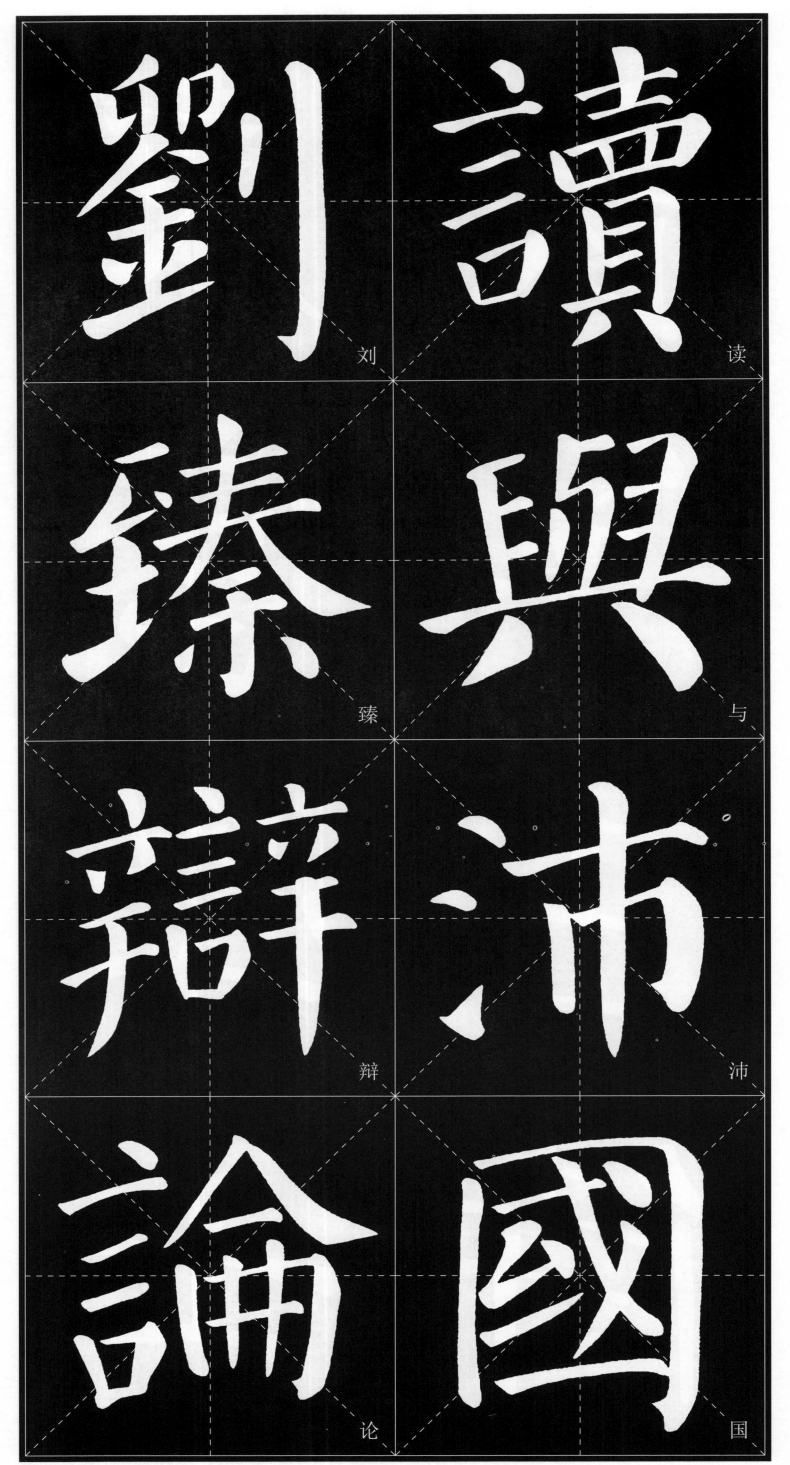

刘 读

臻 与

辩 沛

论 国

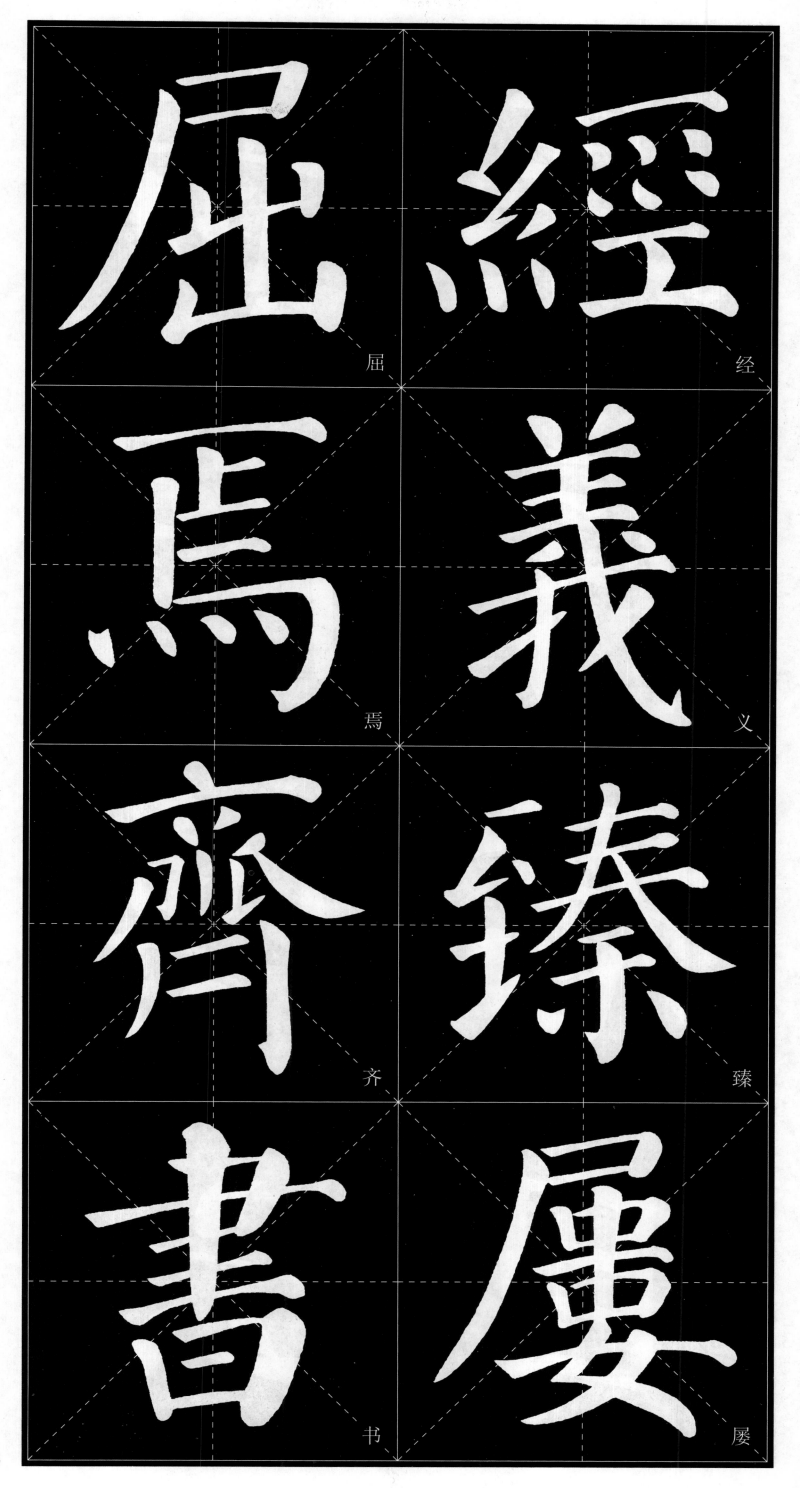

屈　经

焉　义

齐　臻

书　屡

集　黄
序　门
君　传
自　云

34

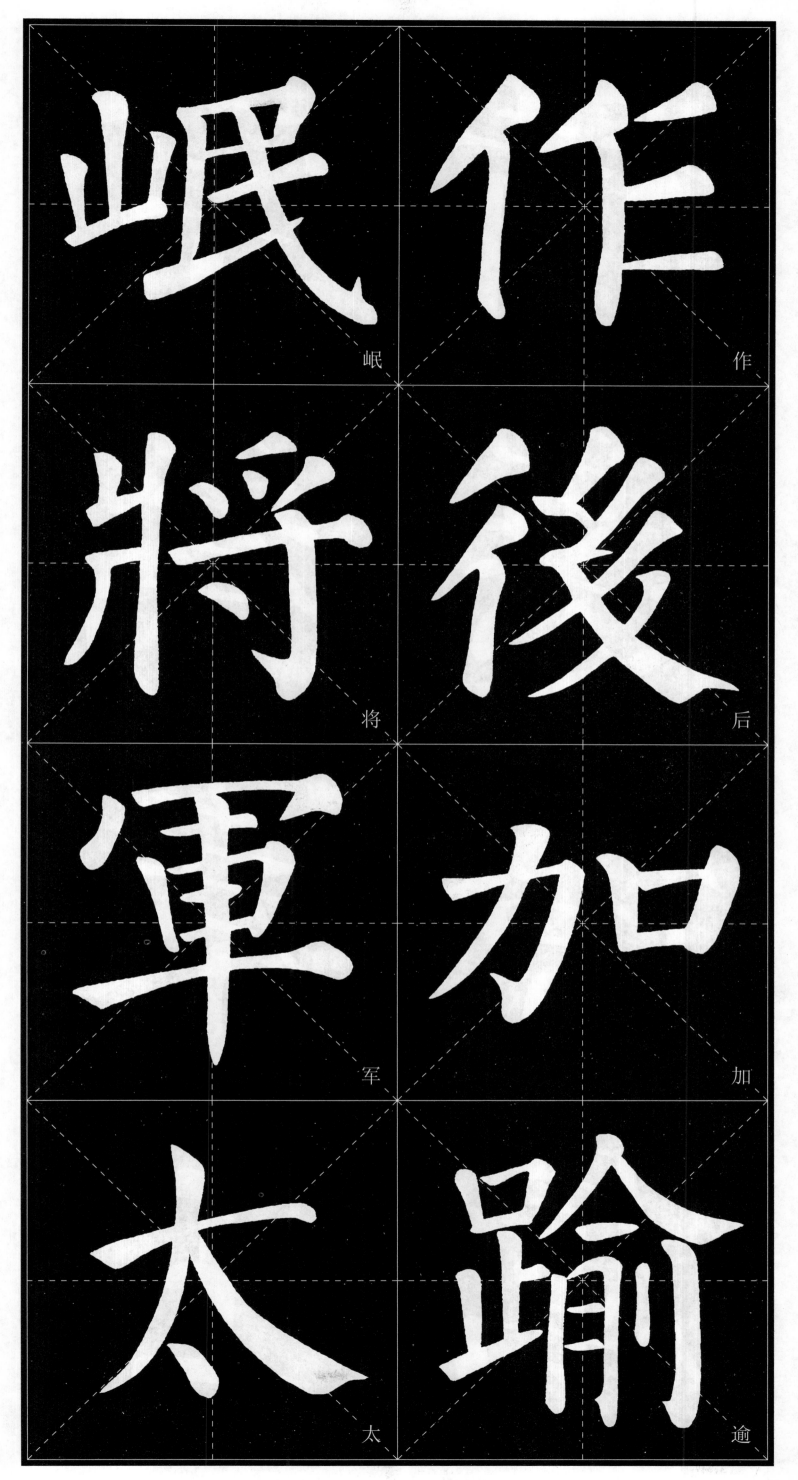

岷　作

将　後

軍　加

太　逾

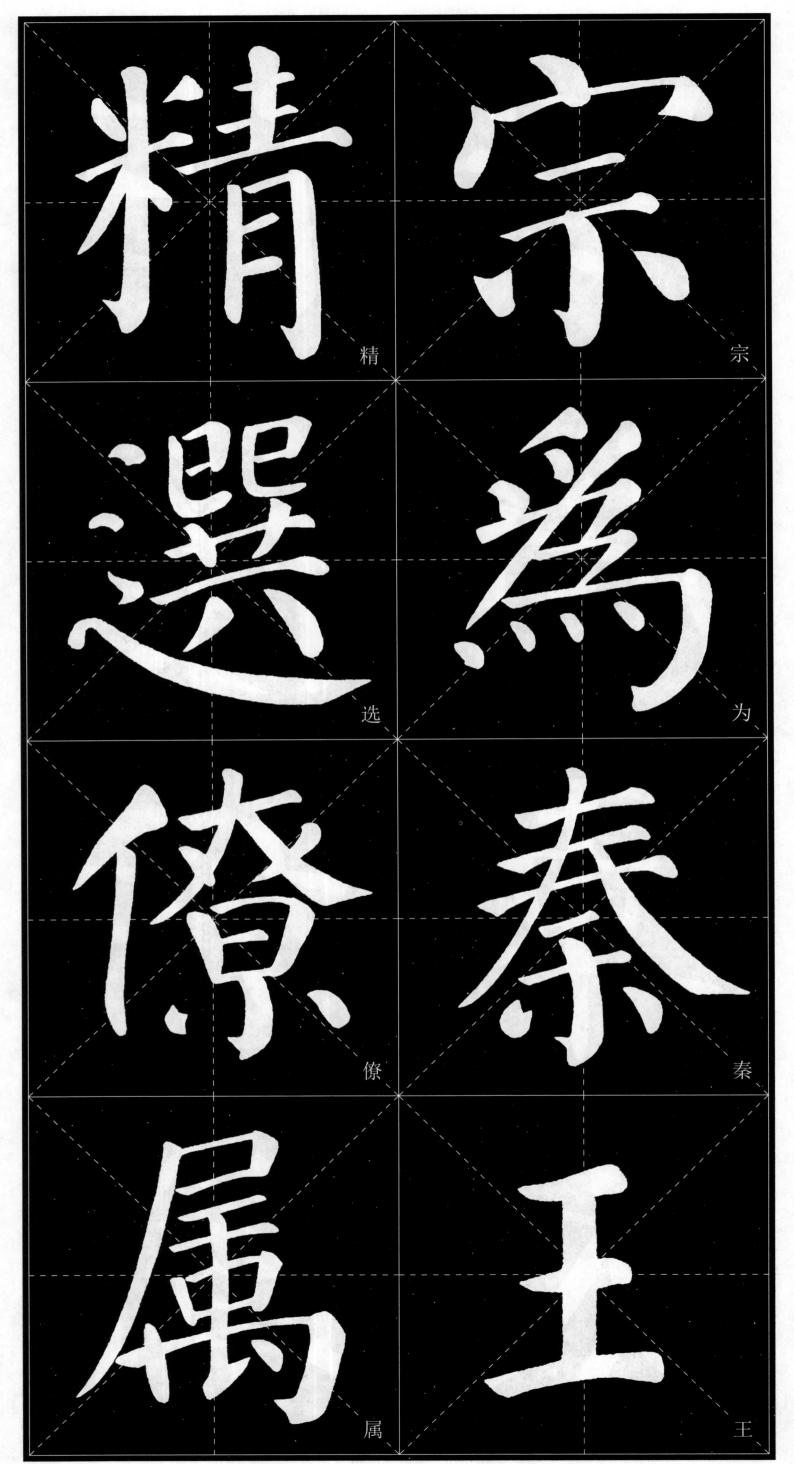

精 宗

选 为

僚 秦

属 王

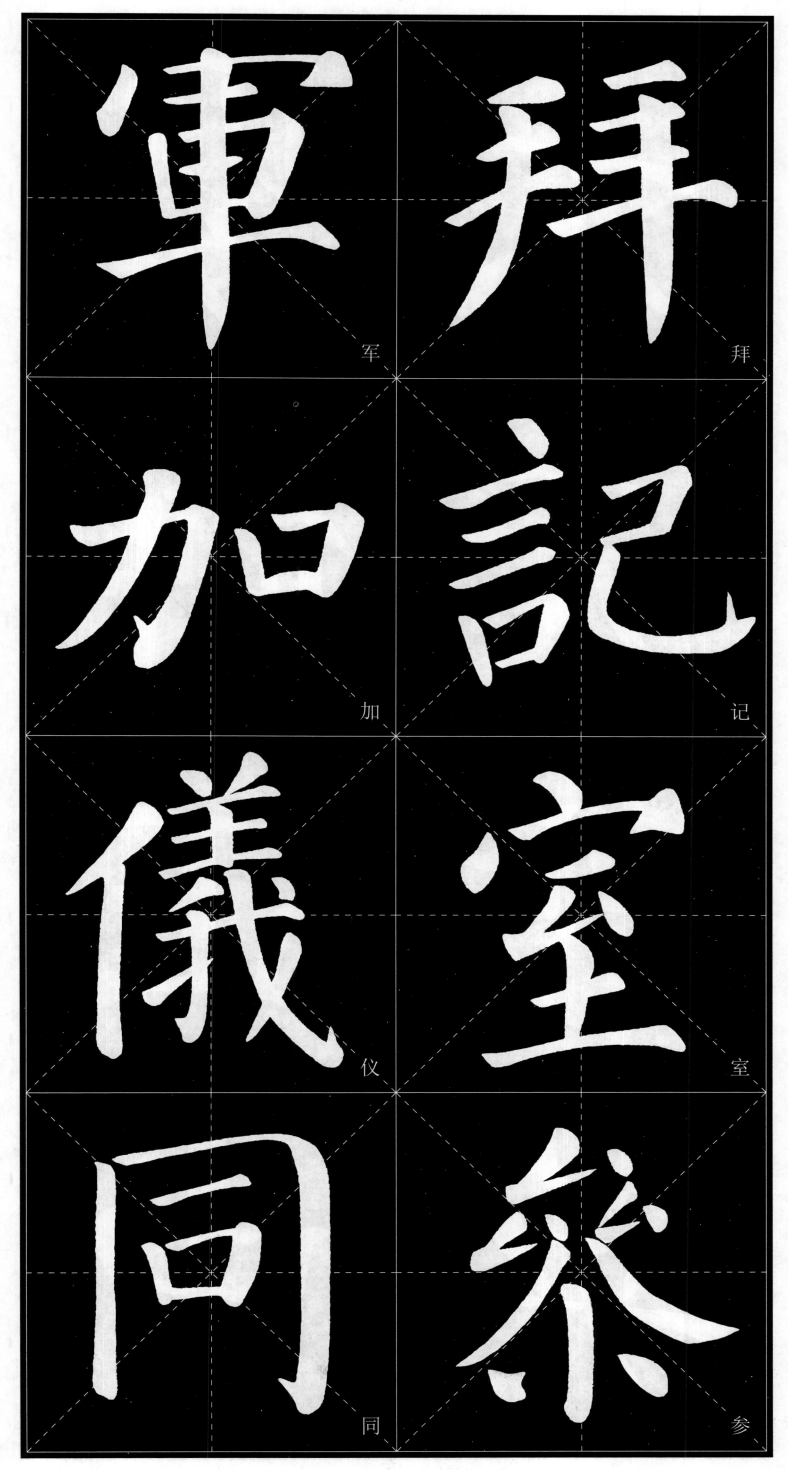

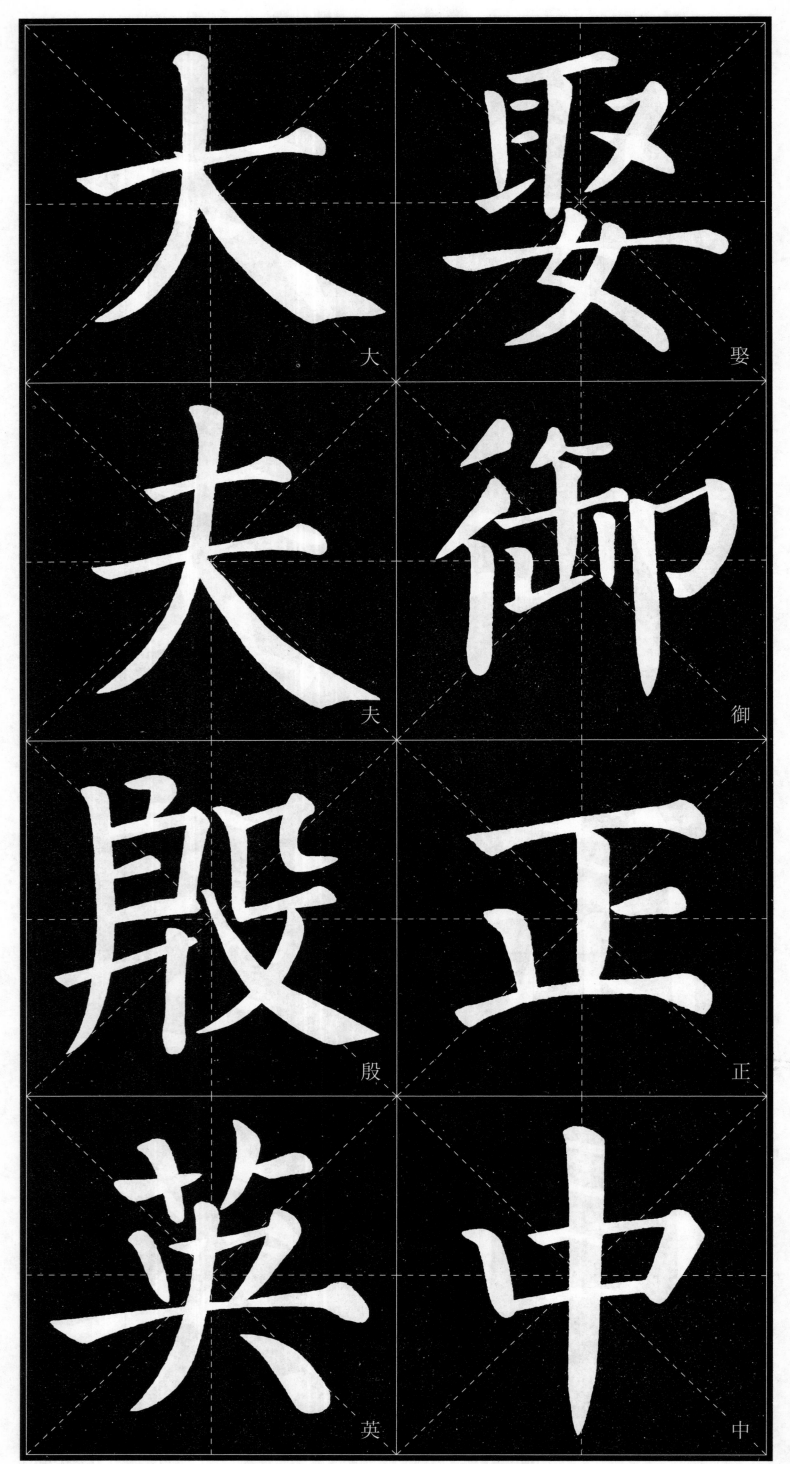

大

夫

殷

英

娶

御

正

中

集

童

呼

女

顏

英

郎

童

和是
者也
二更
十唱

雅 餘

傳 首

云 溫

初 大

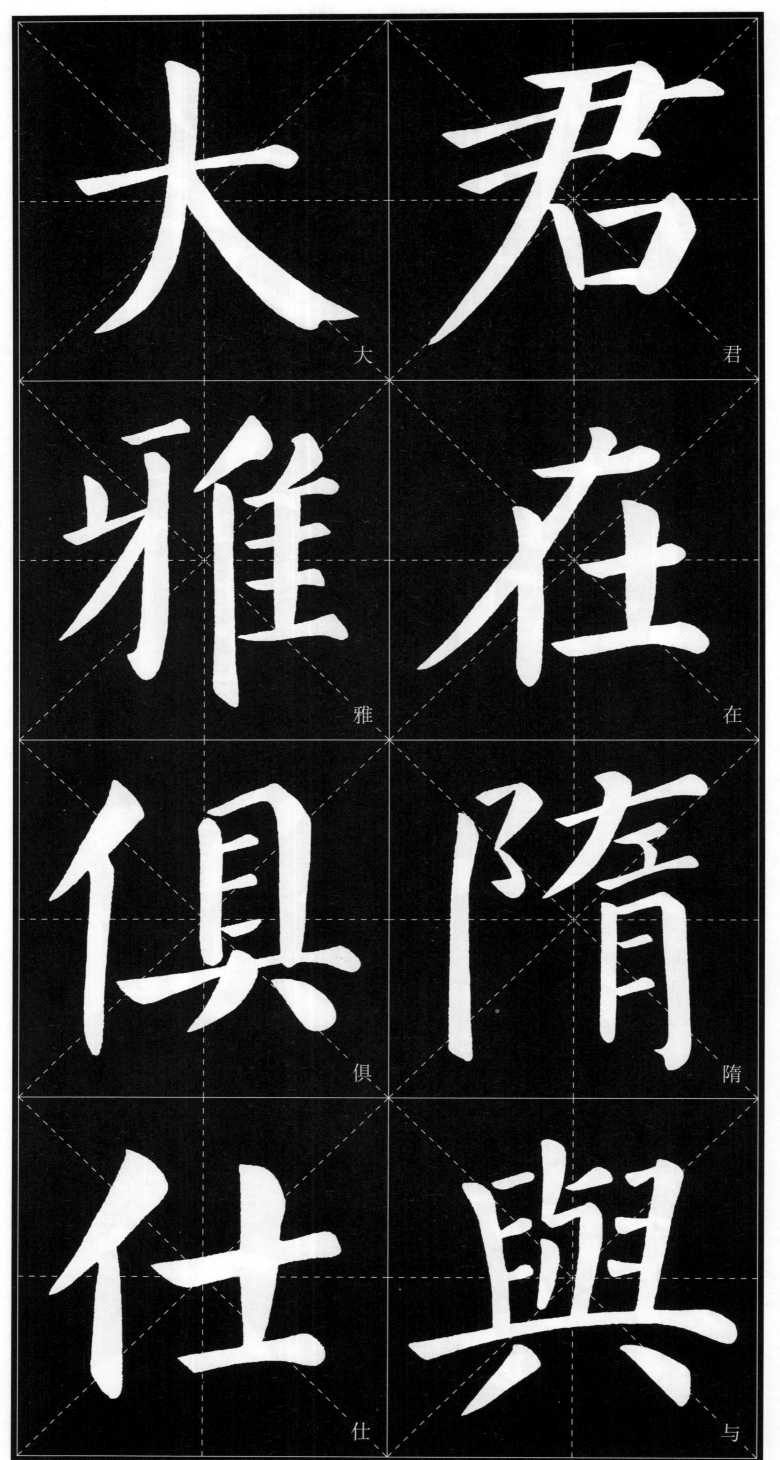

大

君

雅

在

俱

隋

仕

與

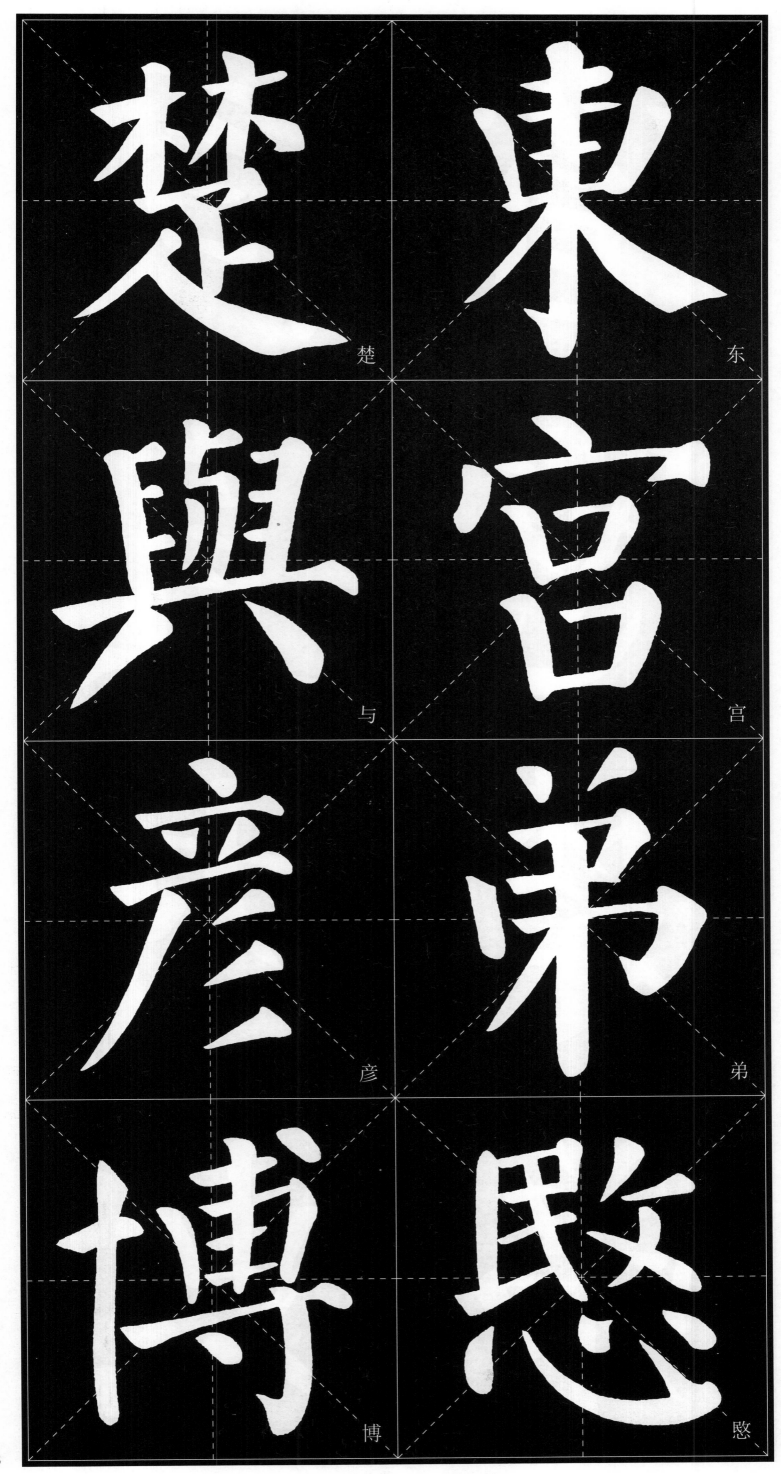

楚與彥博東宮弟愍

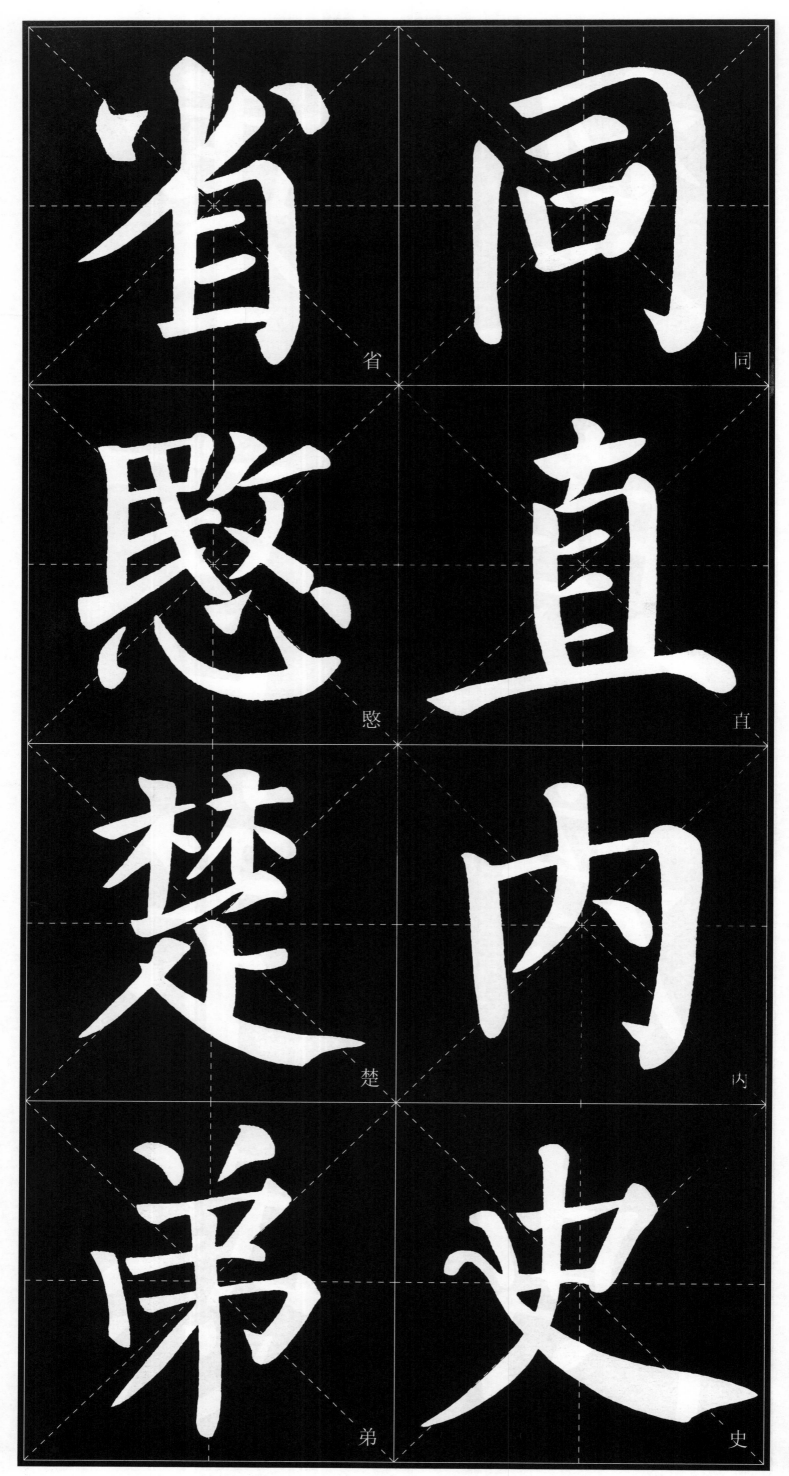

省　同

愍　直

楚　内

弟　史

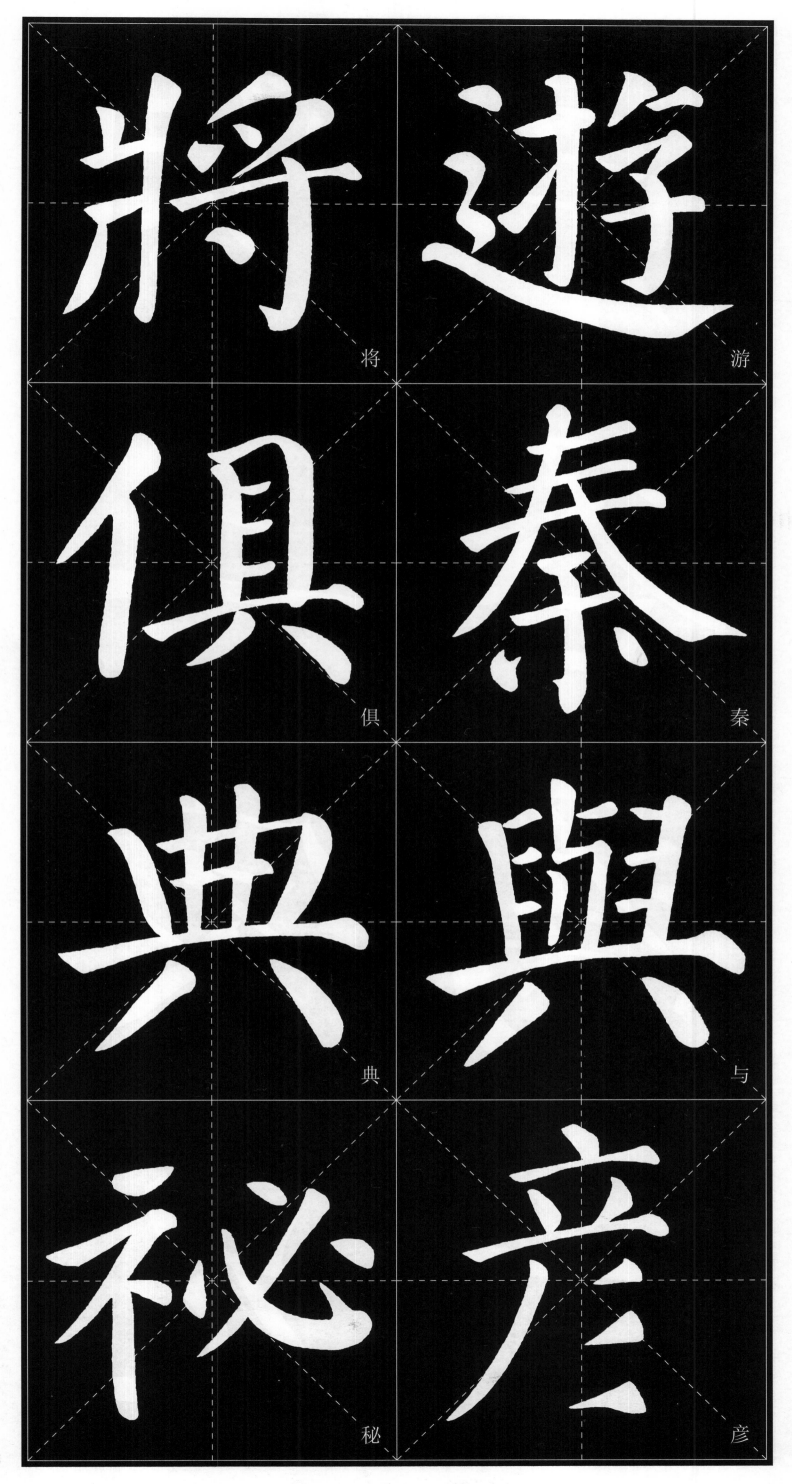

将 游

俱 秦

典 與

秘 彥

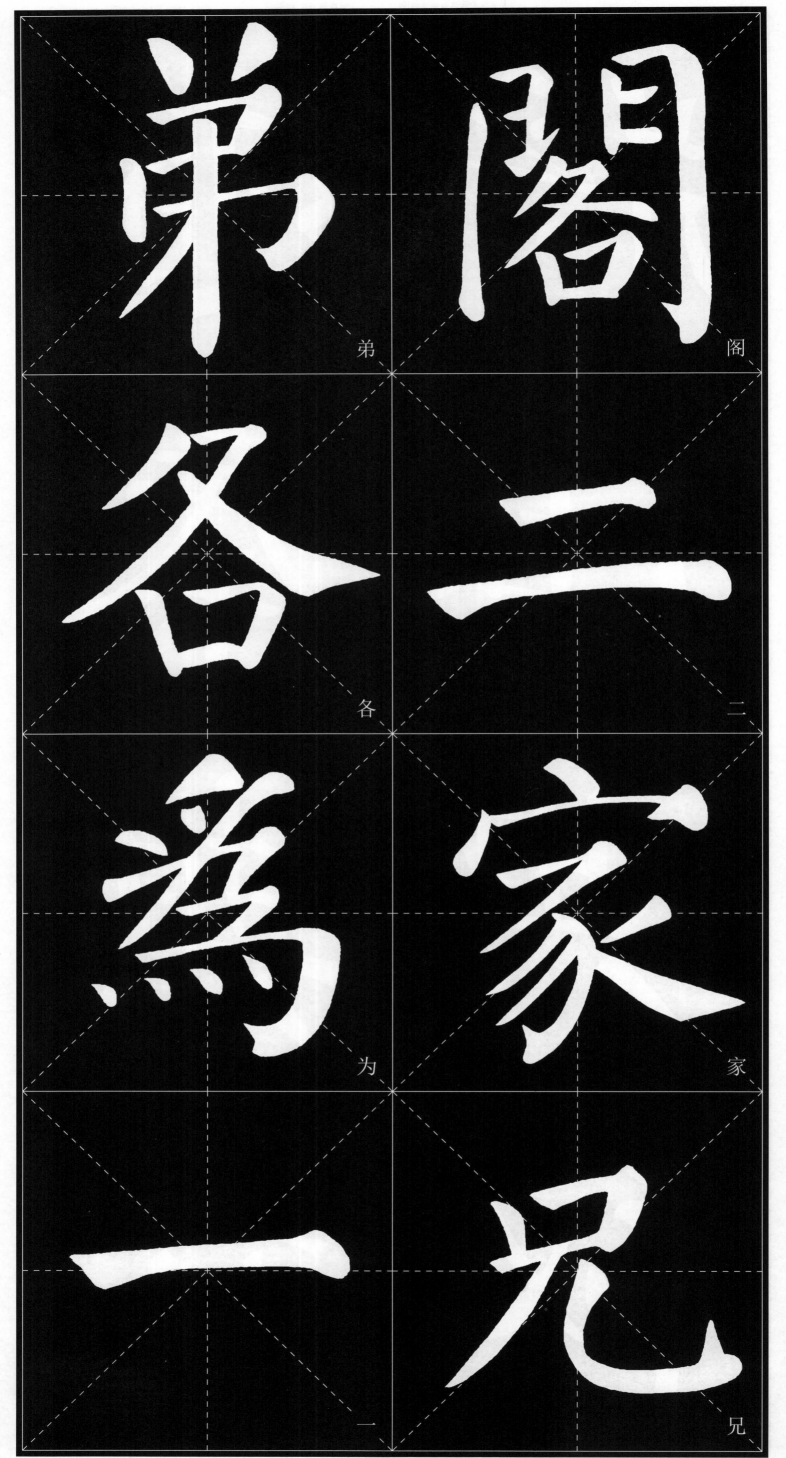

弟　閣

各　二

爲　家

一　兄

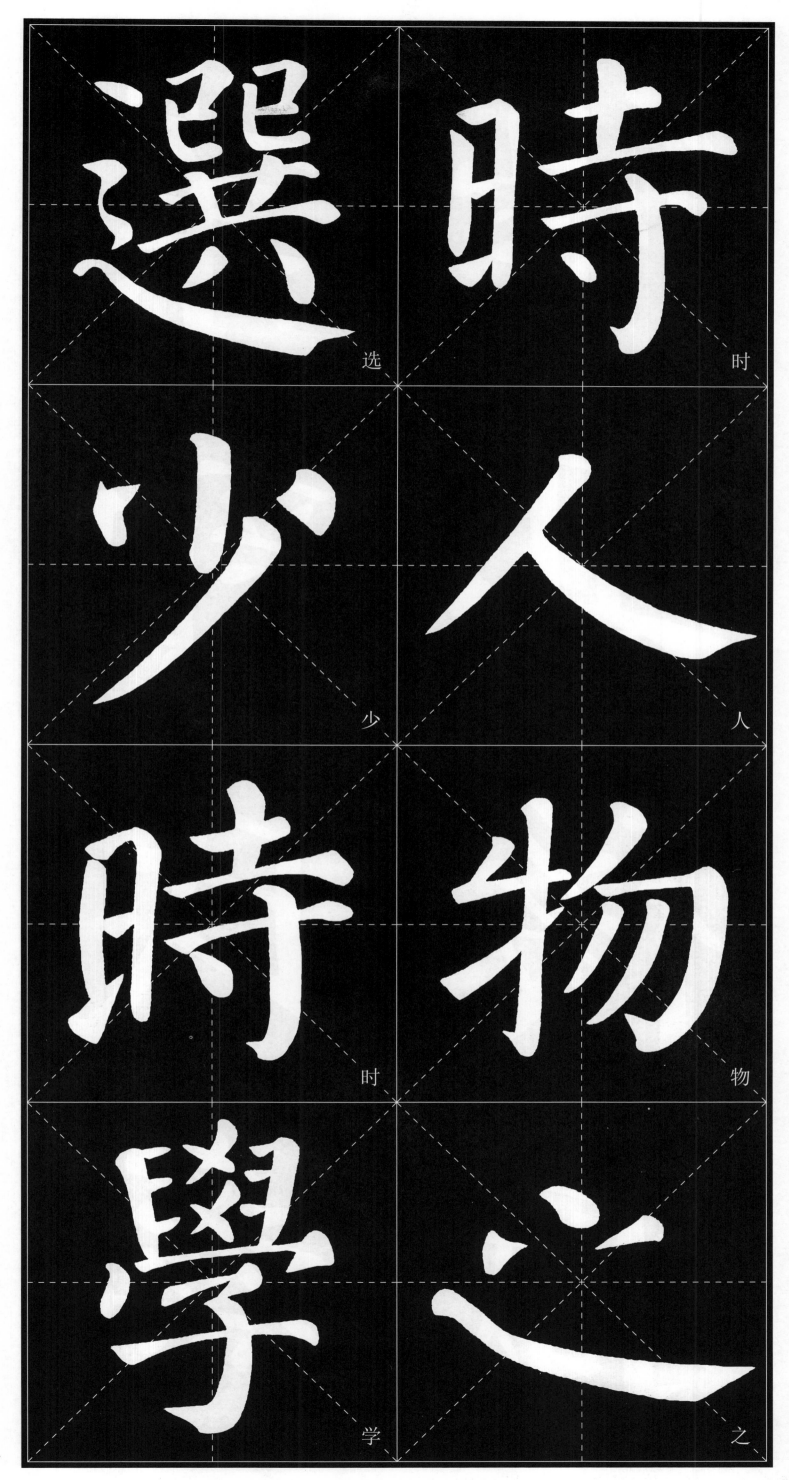

選 時
少 人
時 物
學 之

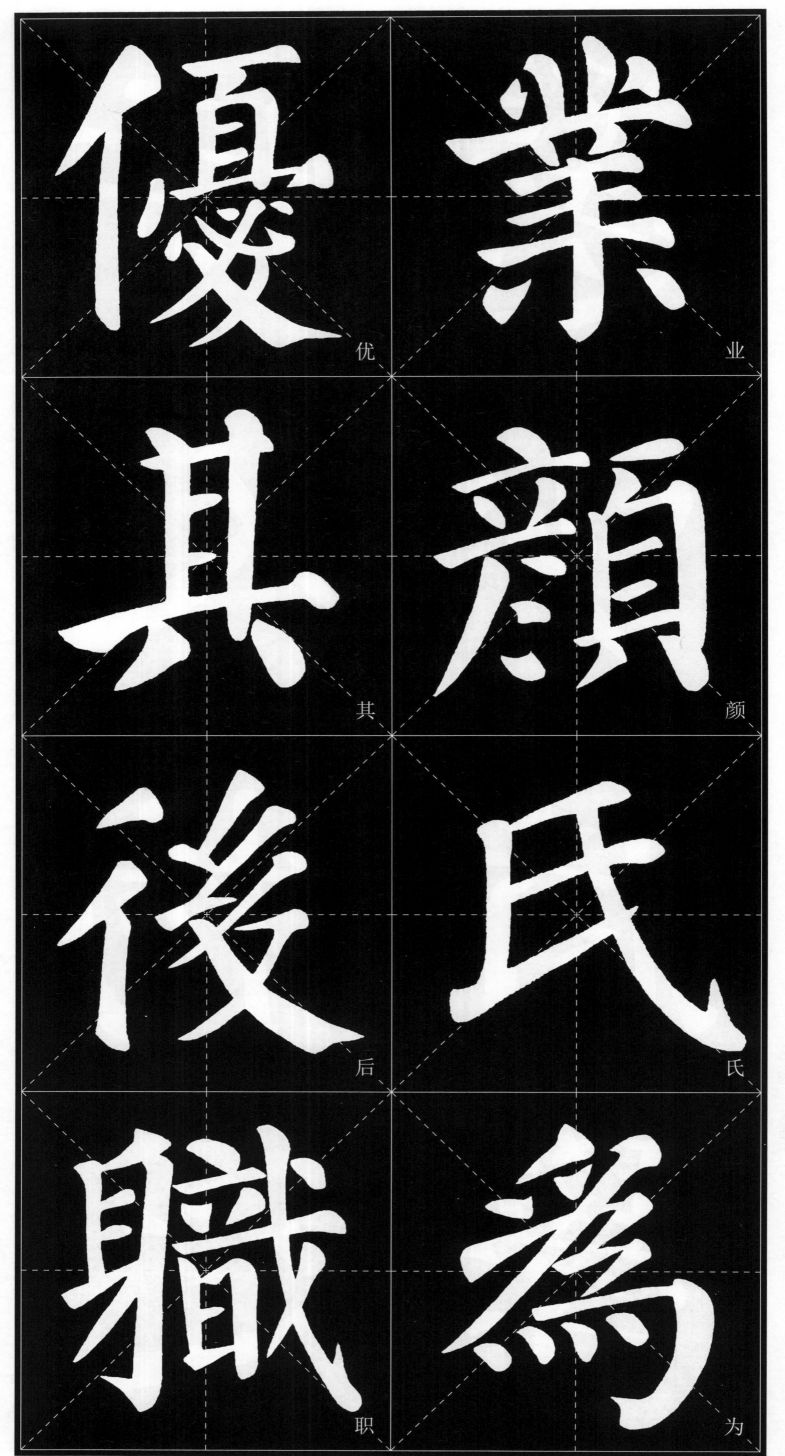

優 业 其 颜 后 氏 职 为

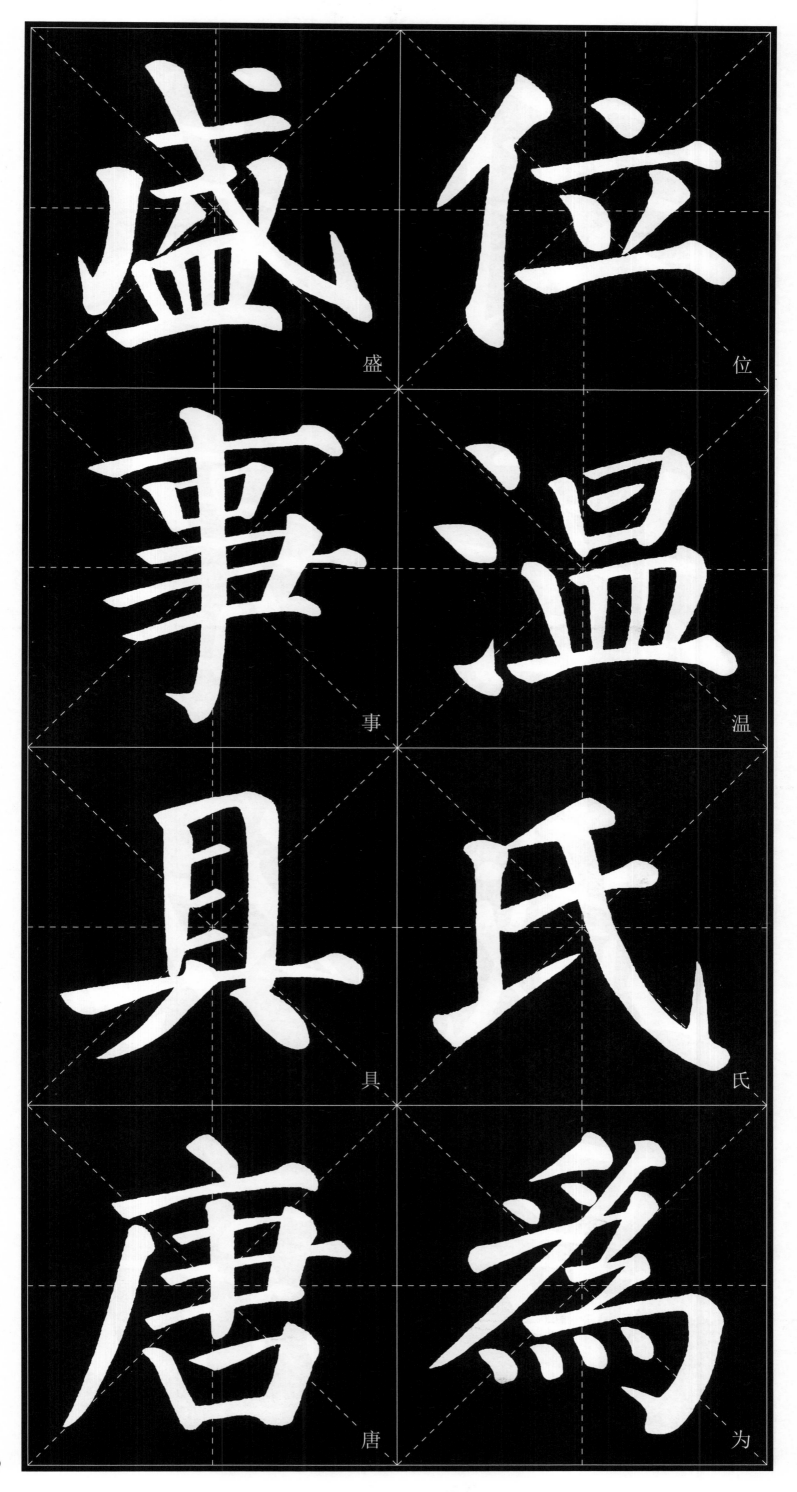

盛
事
具
唐

爲
温
氏
爲

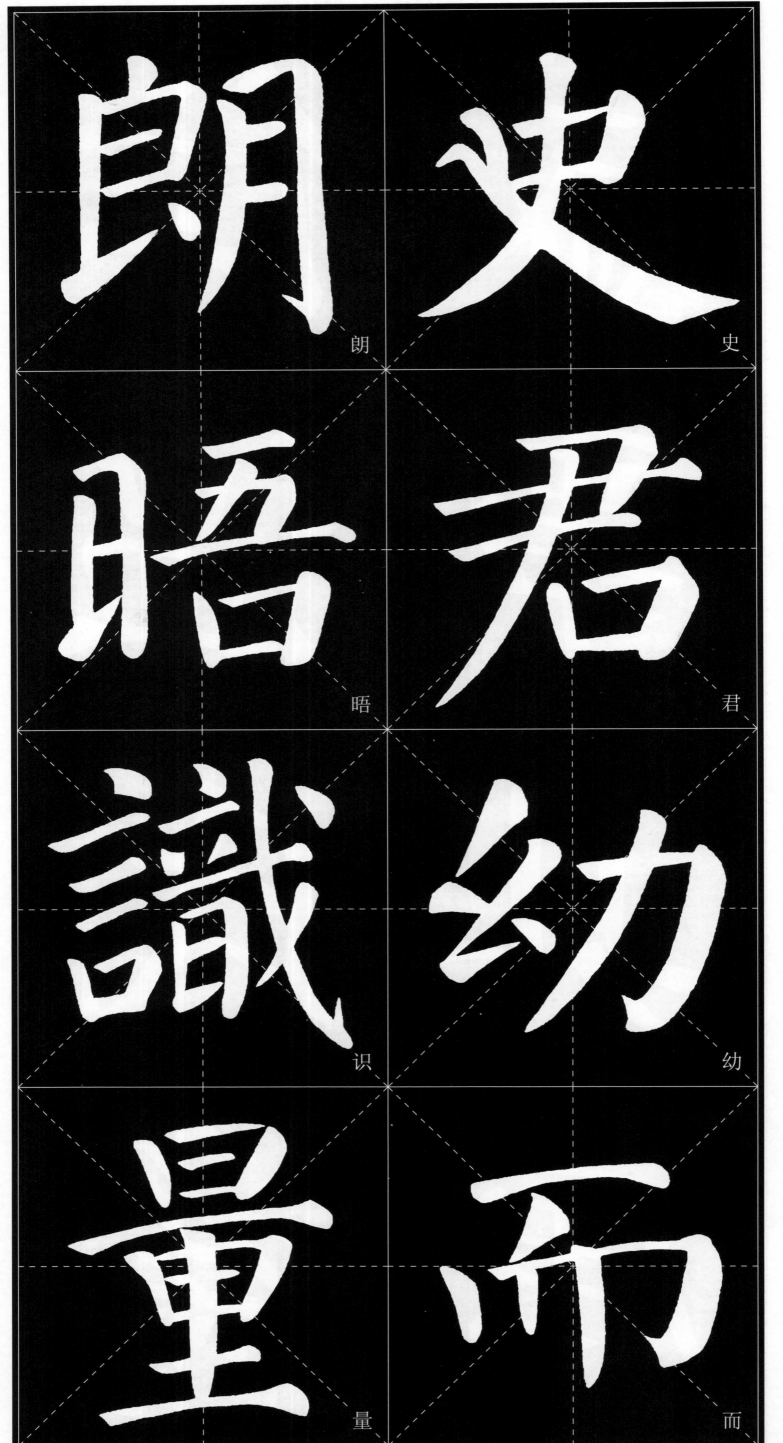

朗　史

晤　君

識　幼

量　而

篆籀尤

弘遠工

精於

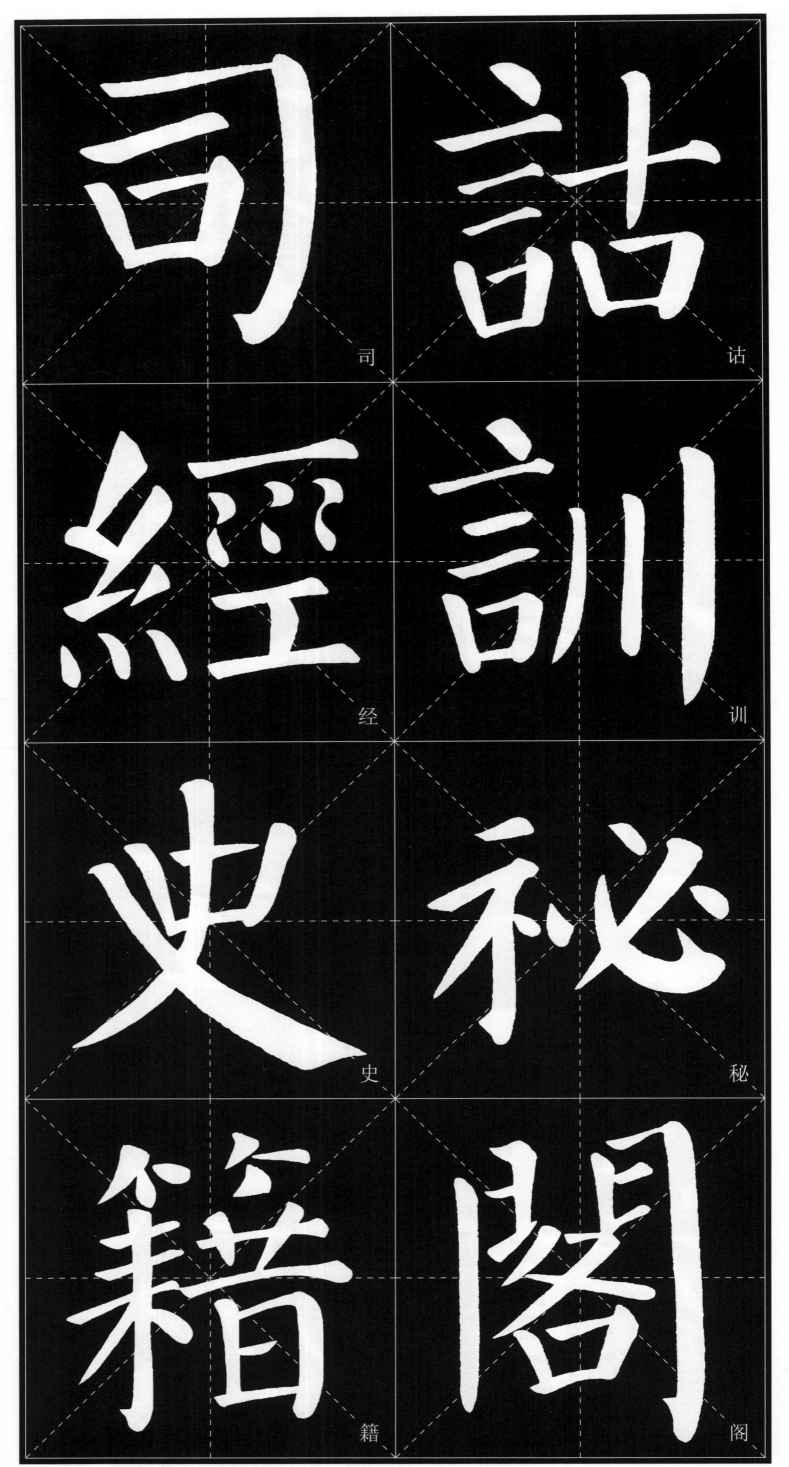

司 經 史 籍 詁 訓 秘 閣

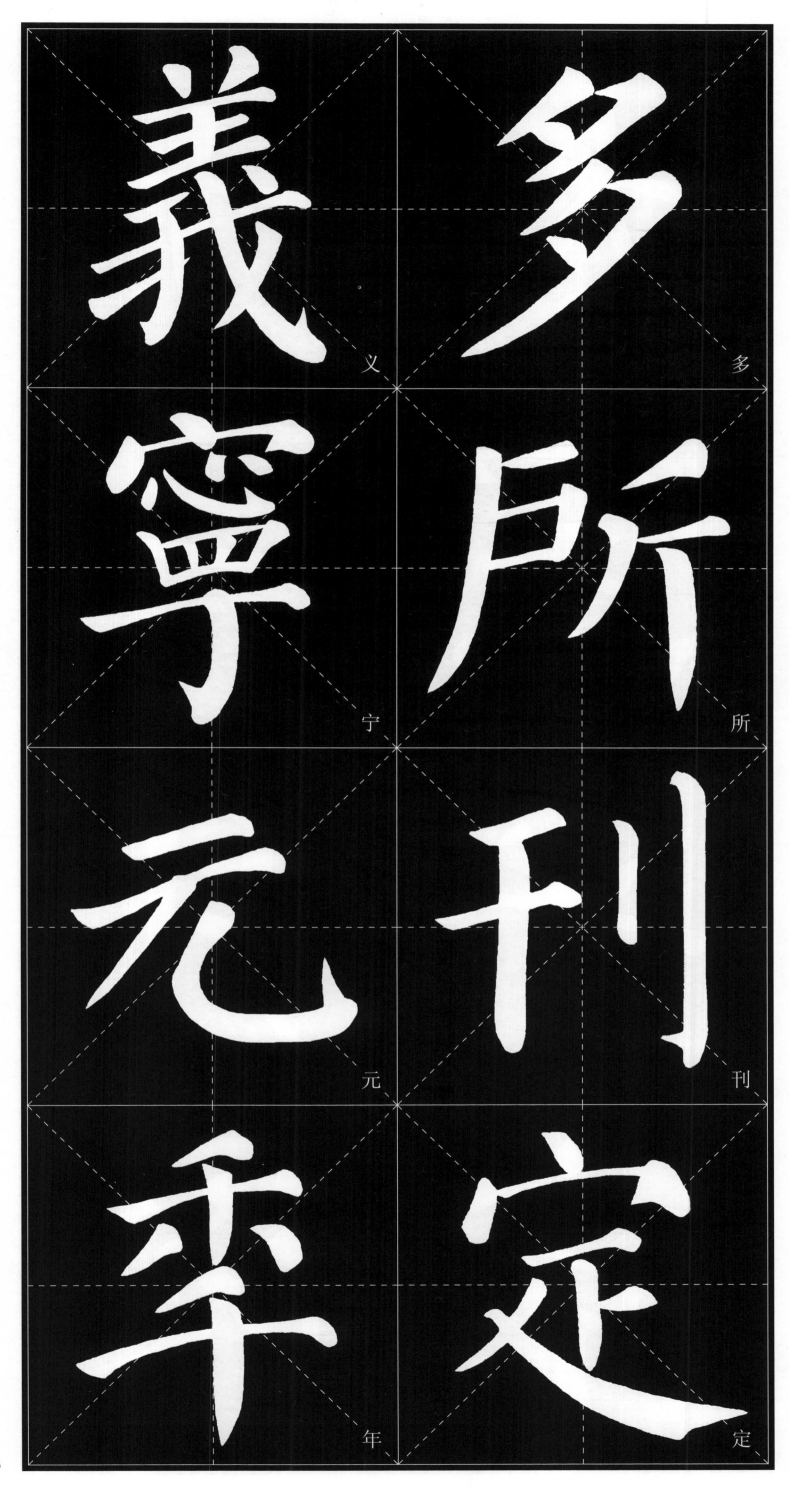

義　多

寧　所

元　刊

羍　定

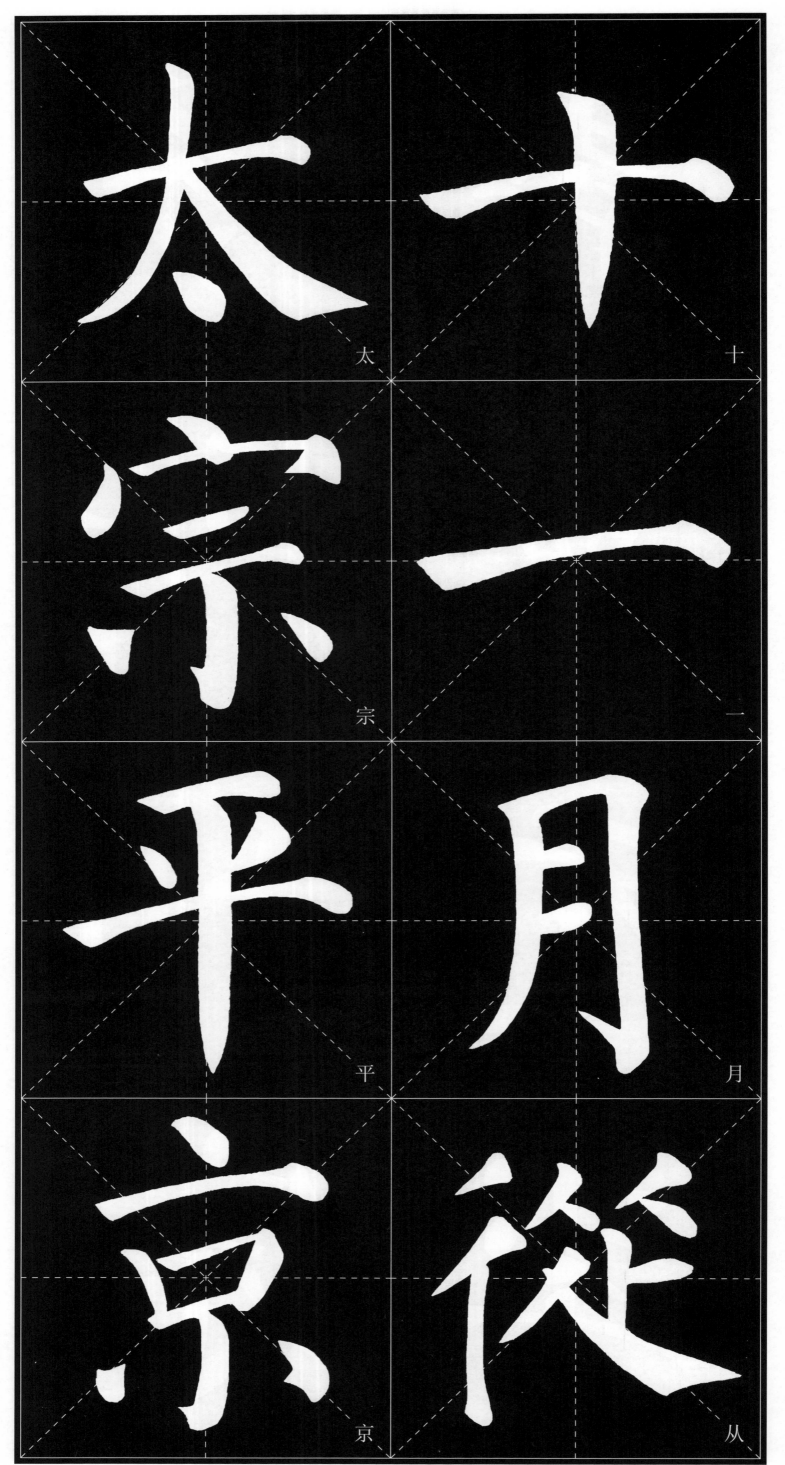

太

宗

平

京

十

一

月

從

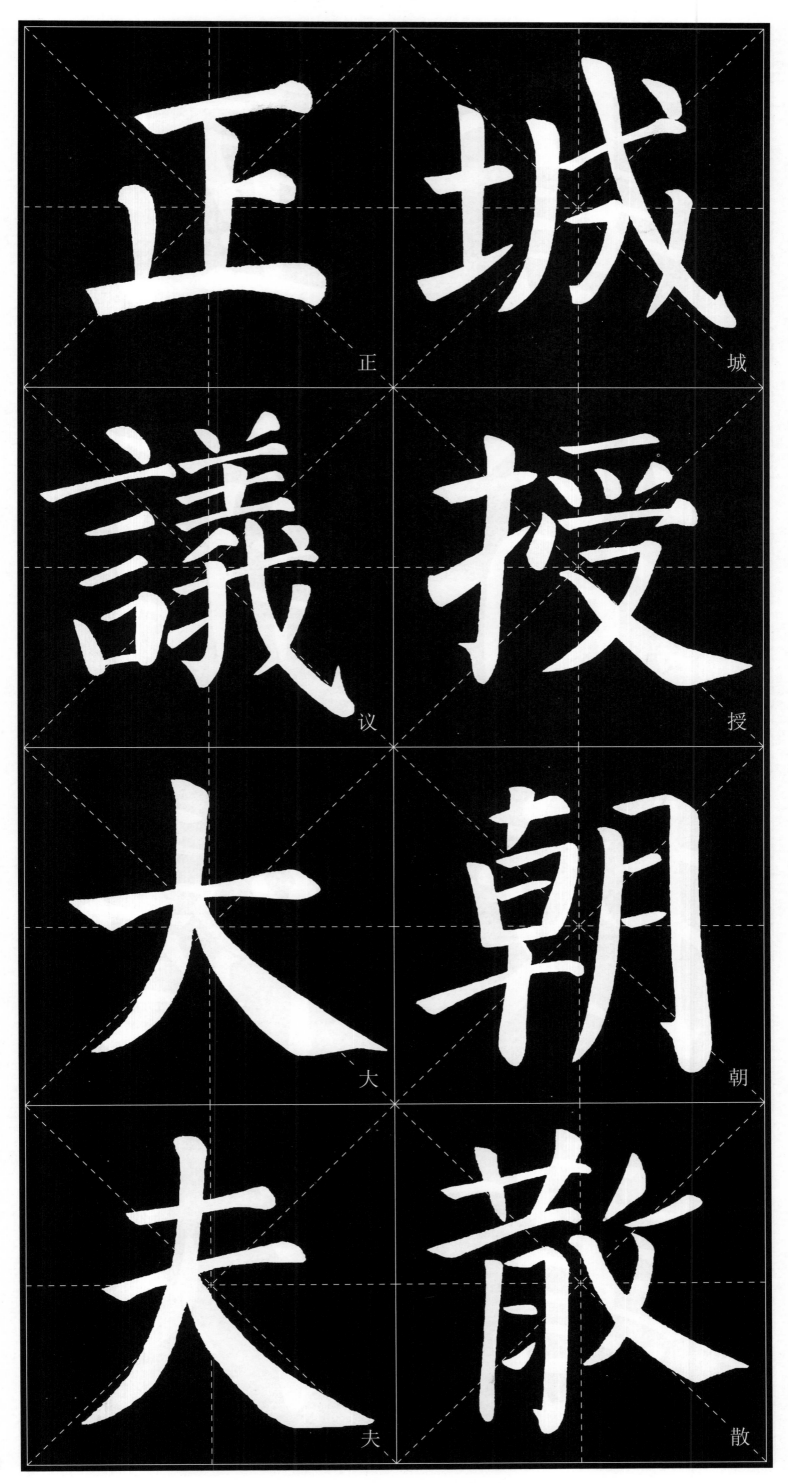

正

城

議

授

大

朝

夫

散

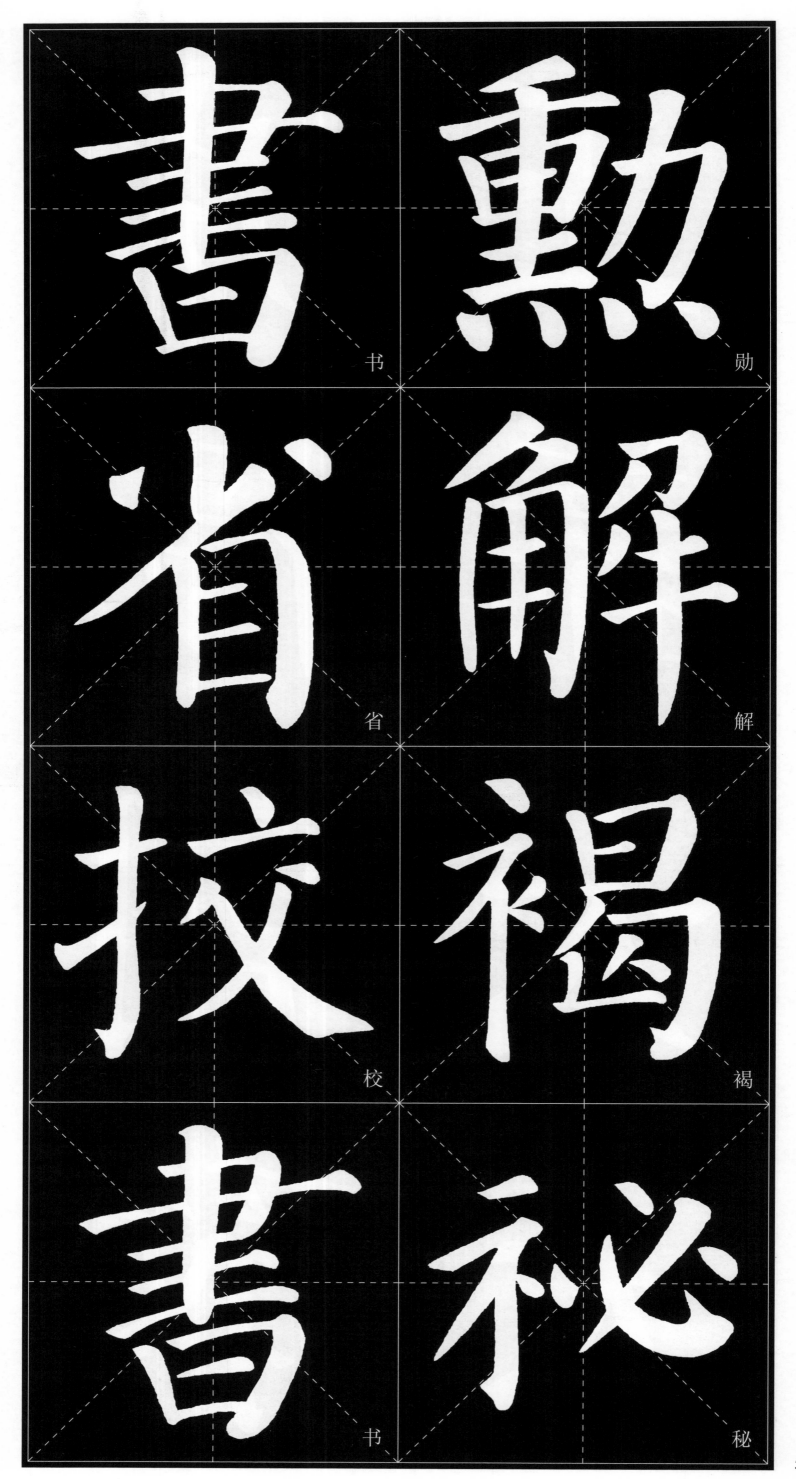

書

省

校

书

勋

解

褐

秘

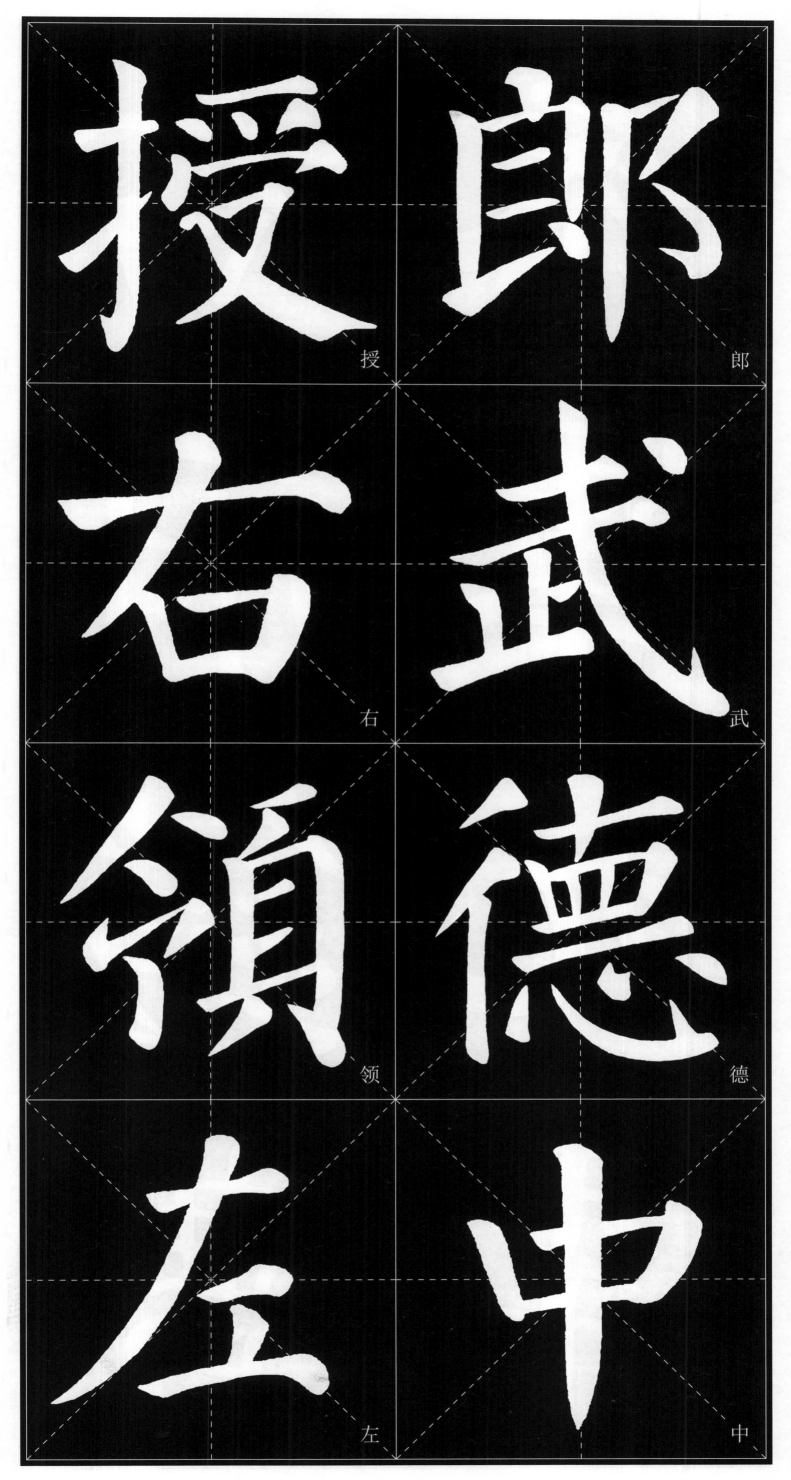

授 郎

右 武

領 德

授 申

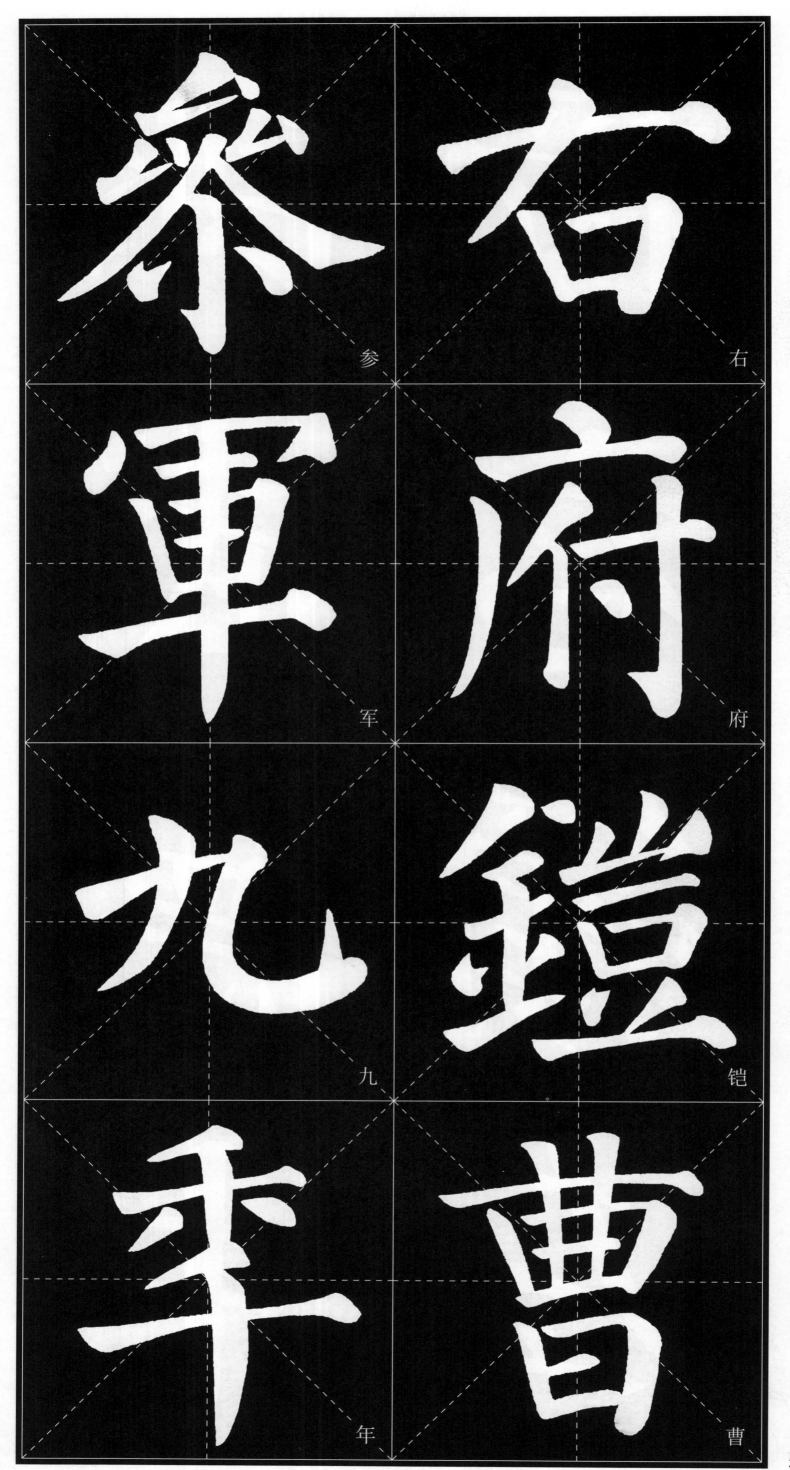

参 右

军 府

九 铠

年 曹

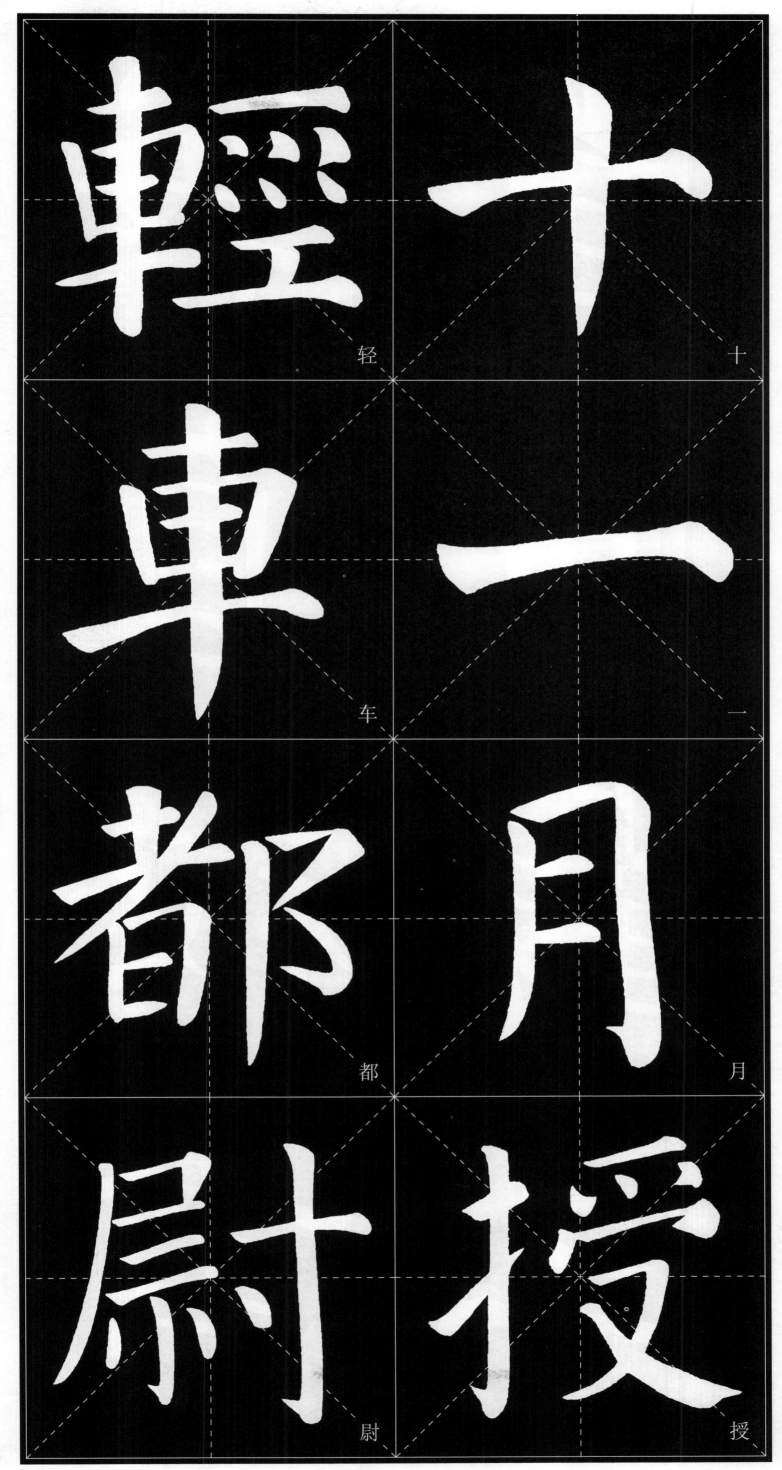

輕 轻

車 车

都 都

尉 尉

十 十

一 一

月 月

授 授

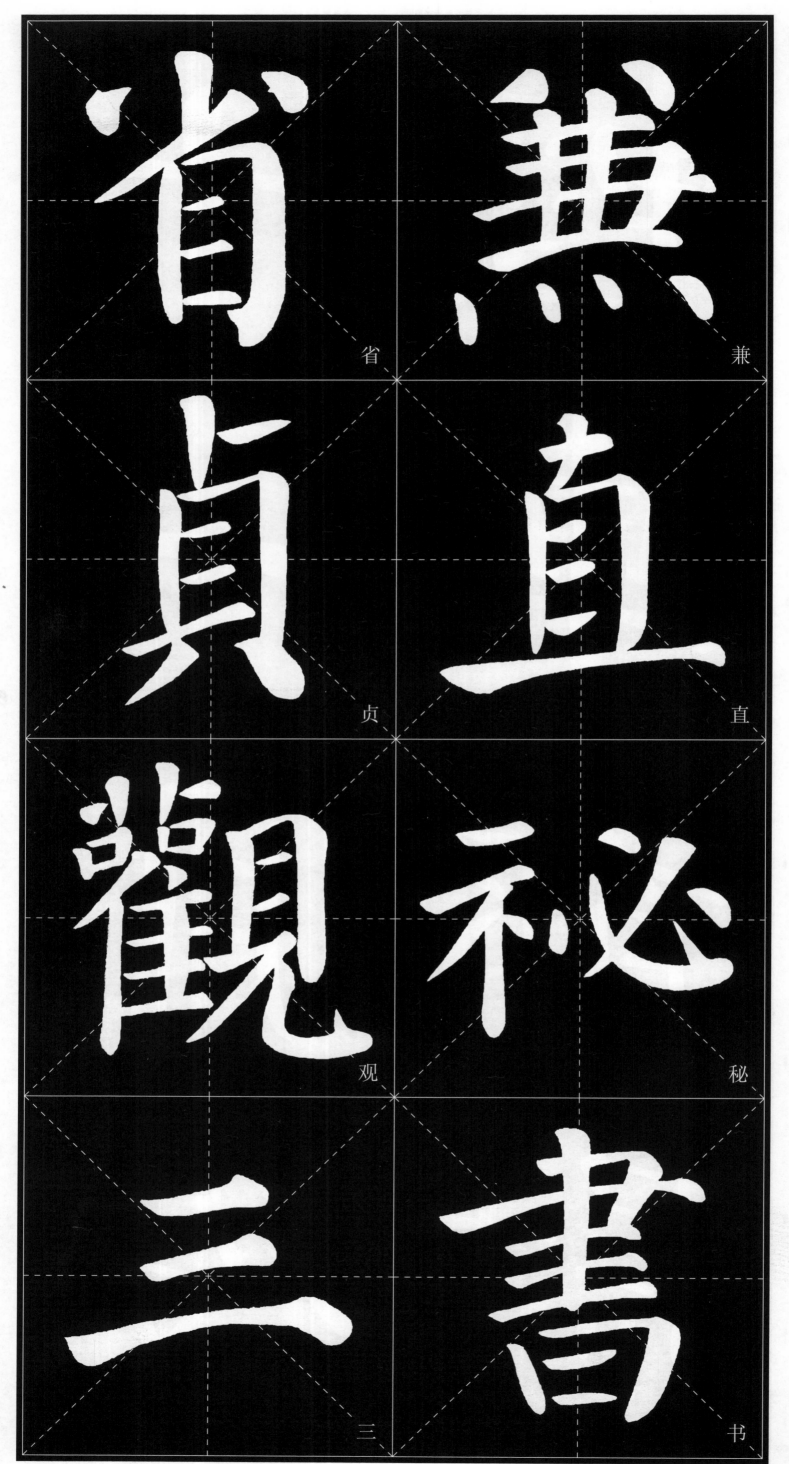

省

兼

貞

直

觀

祕

三

書

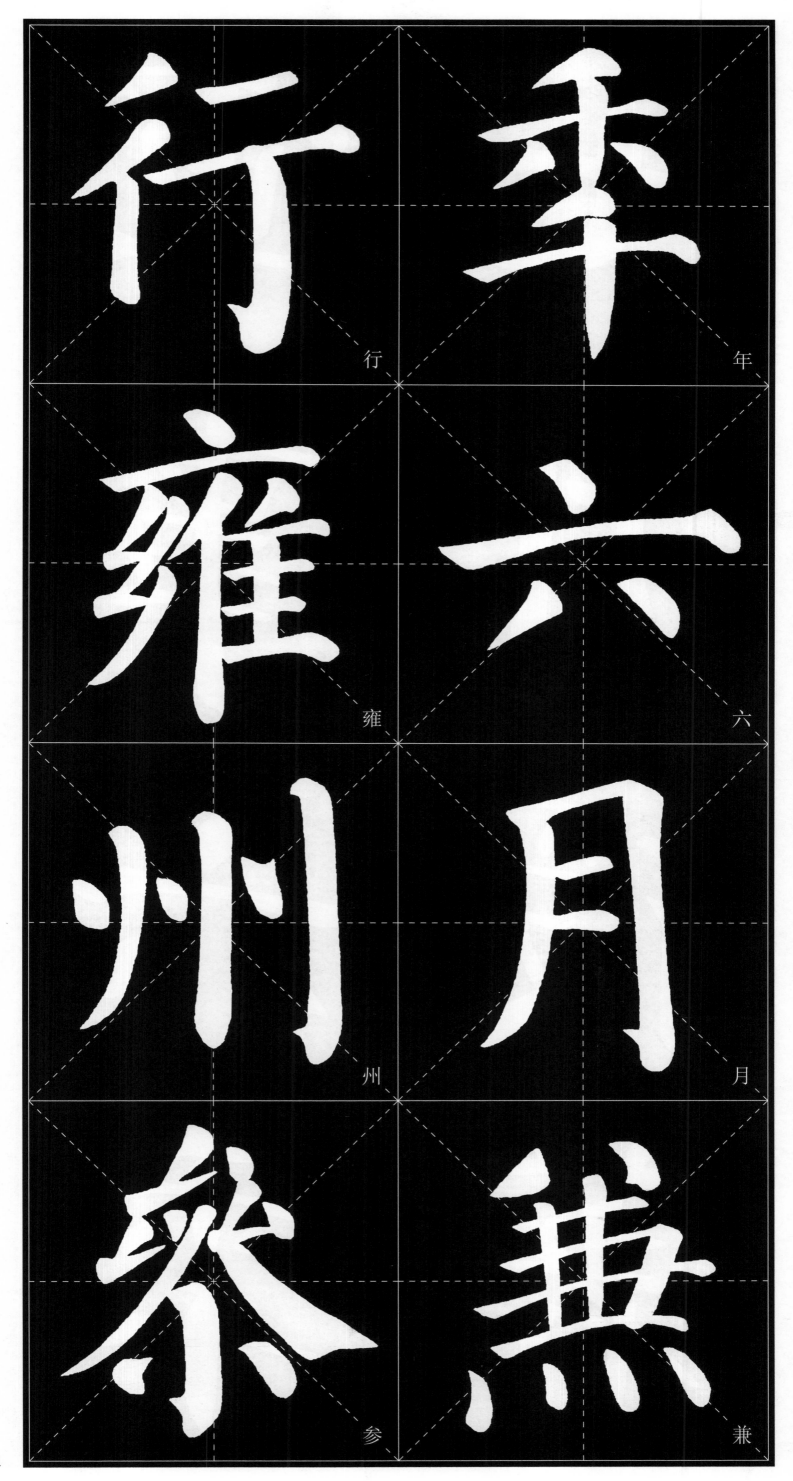

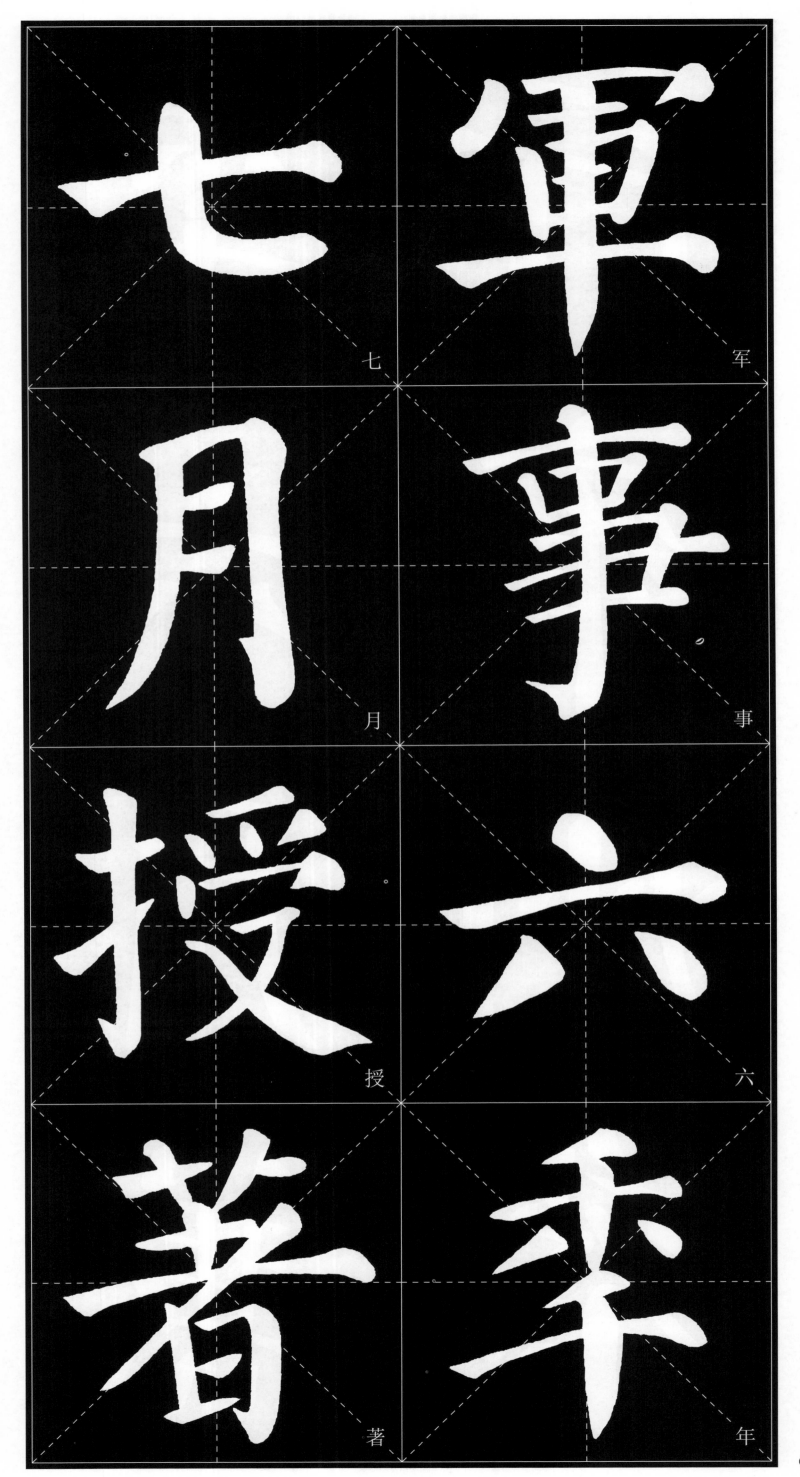

作

佐

郎

佢

年

六

月

授

作

佐

郎

七

揳

六

月

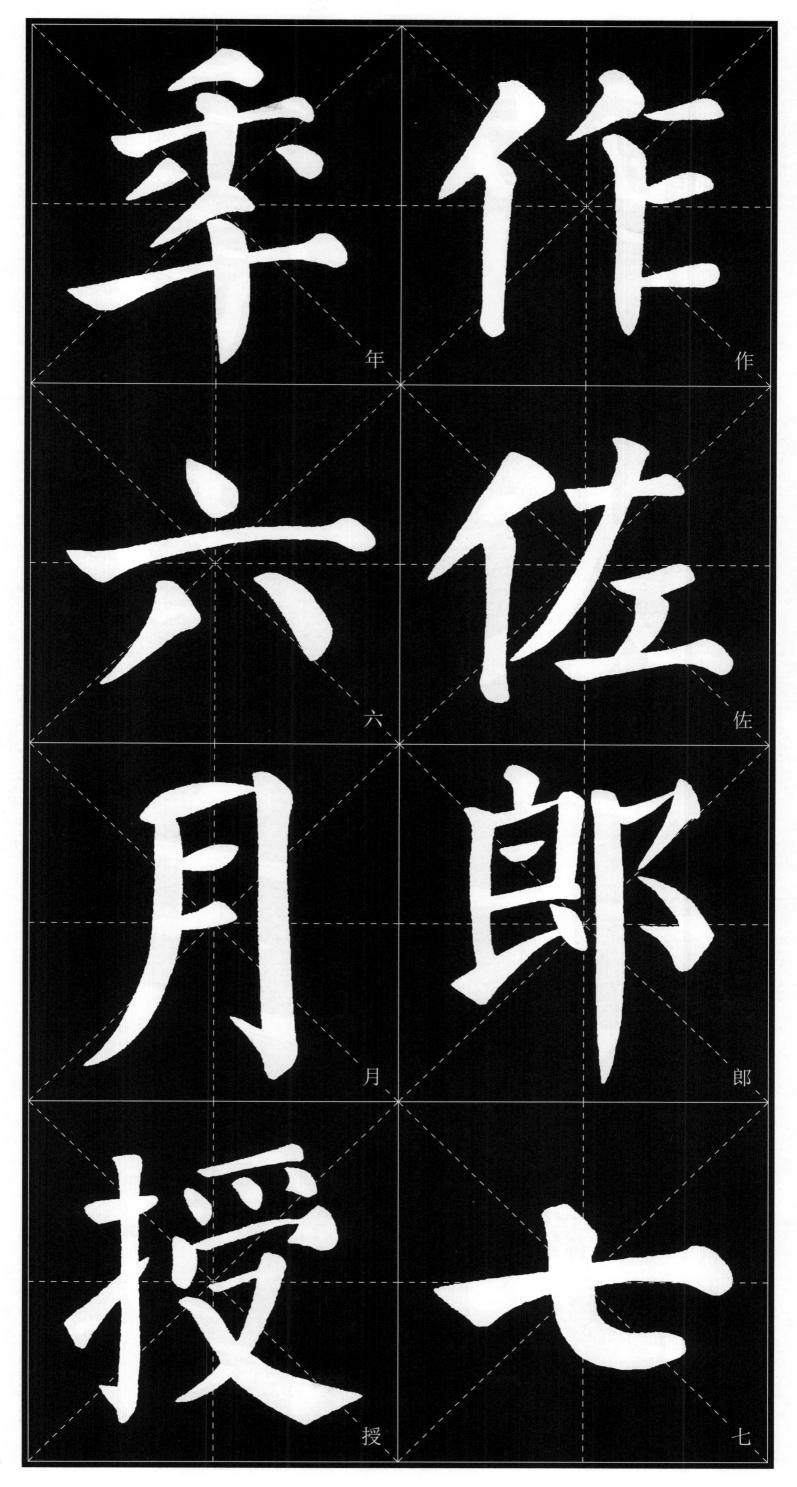

63

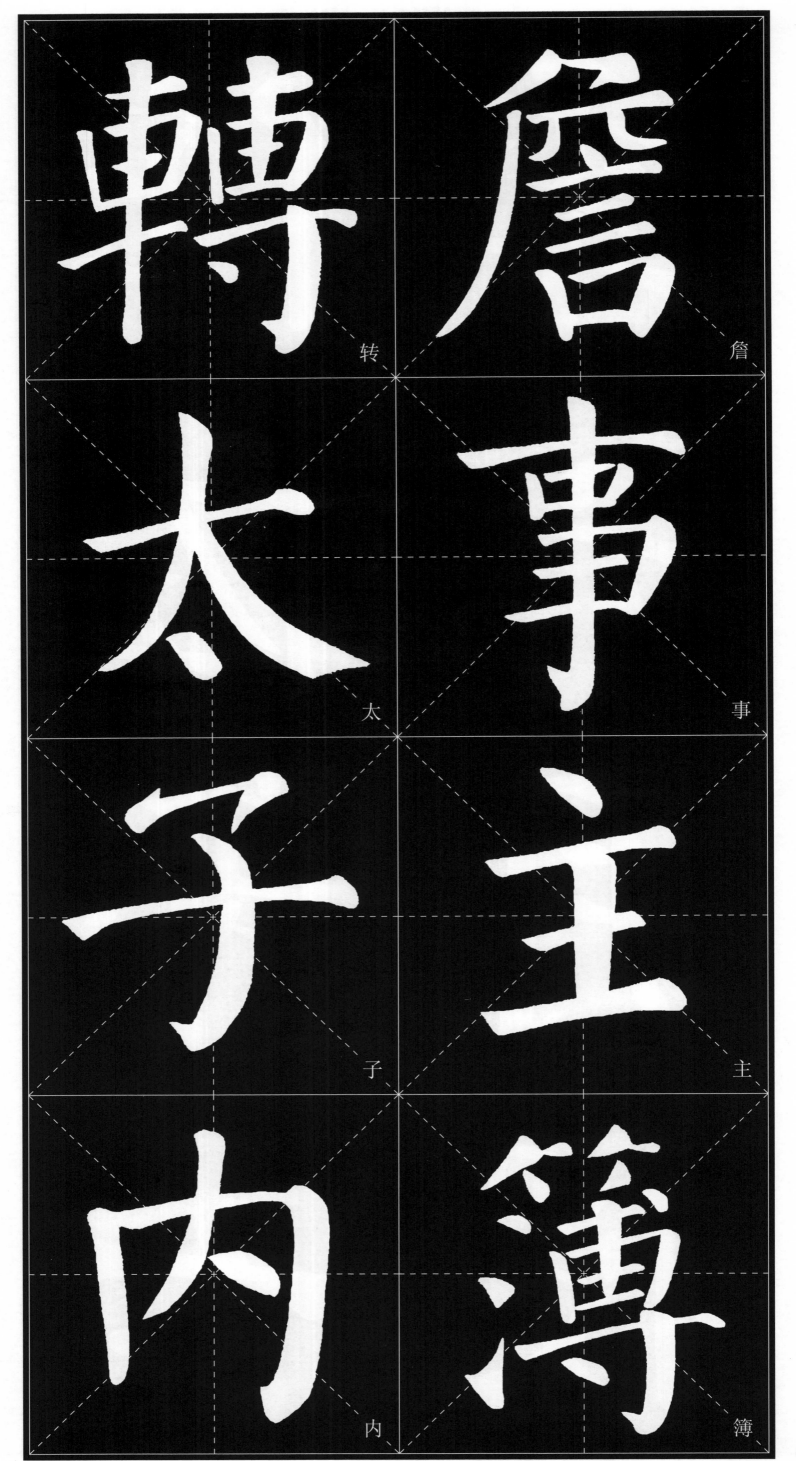

转

詹

太

事

子

主

内

簿

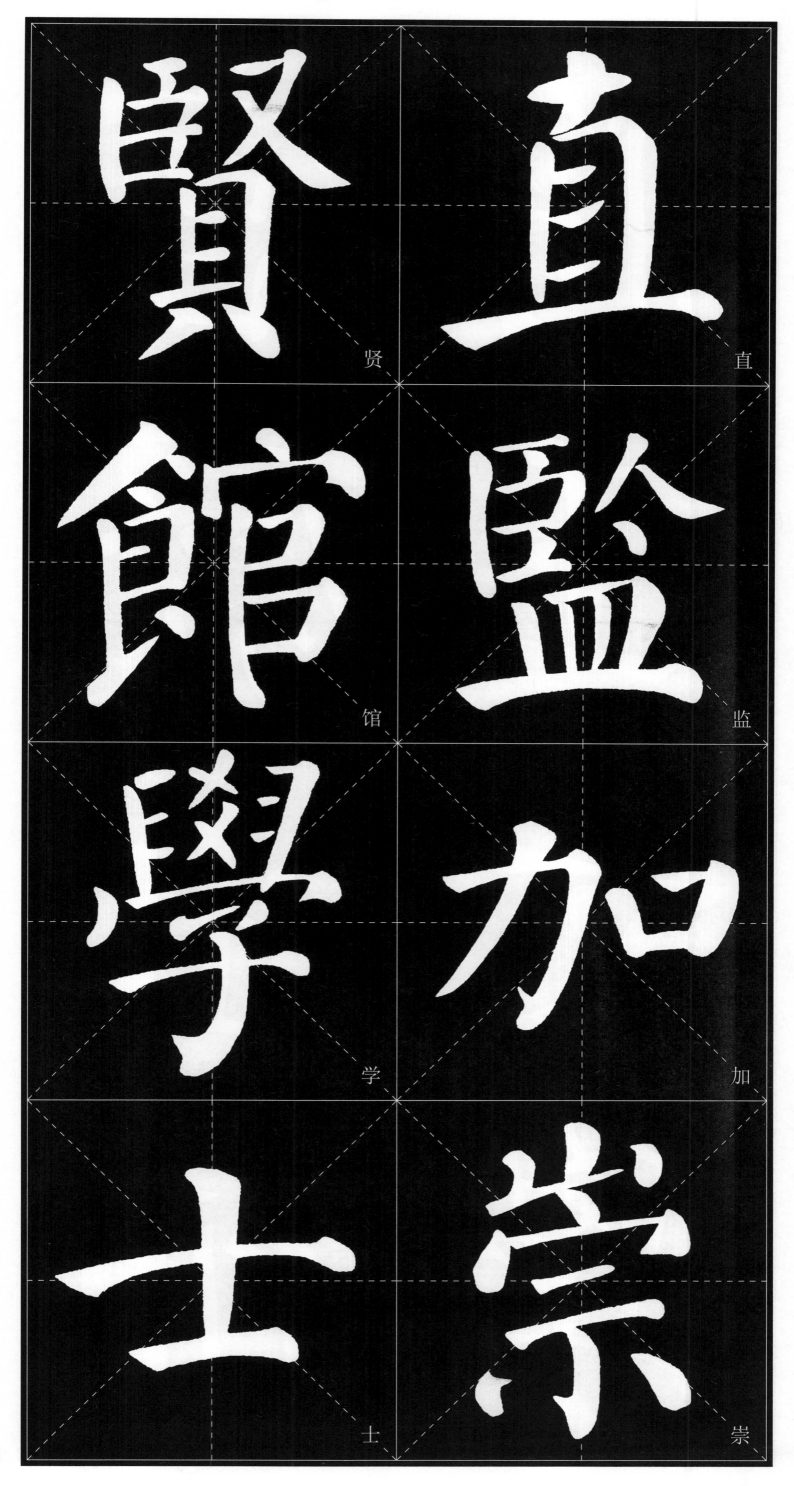

賢　直
館　監
學　加
士　崇

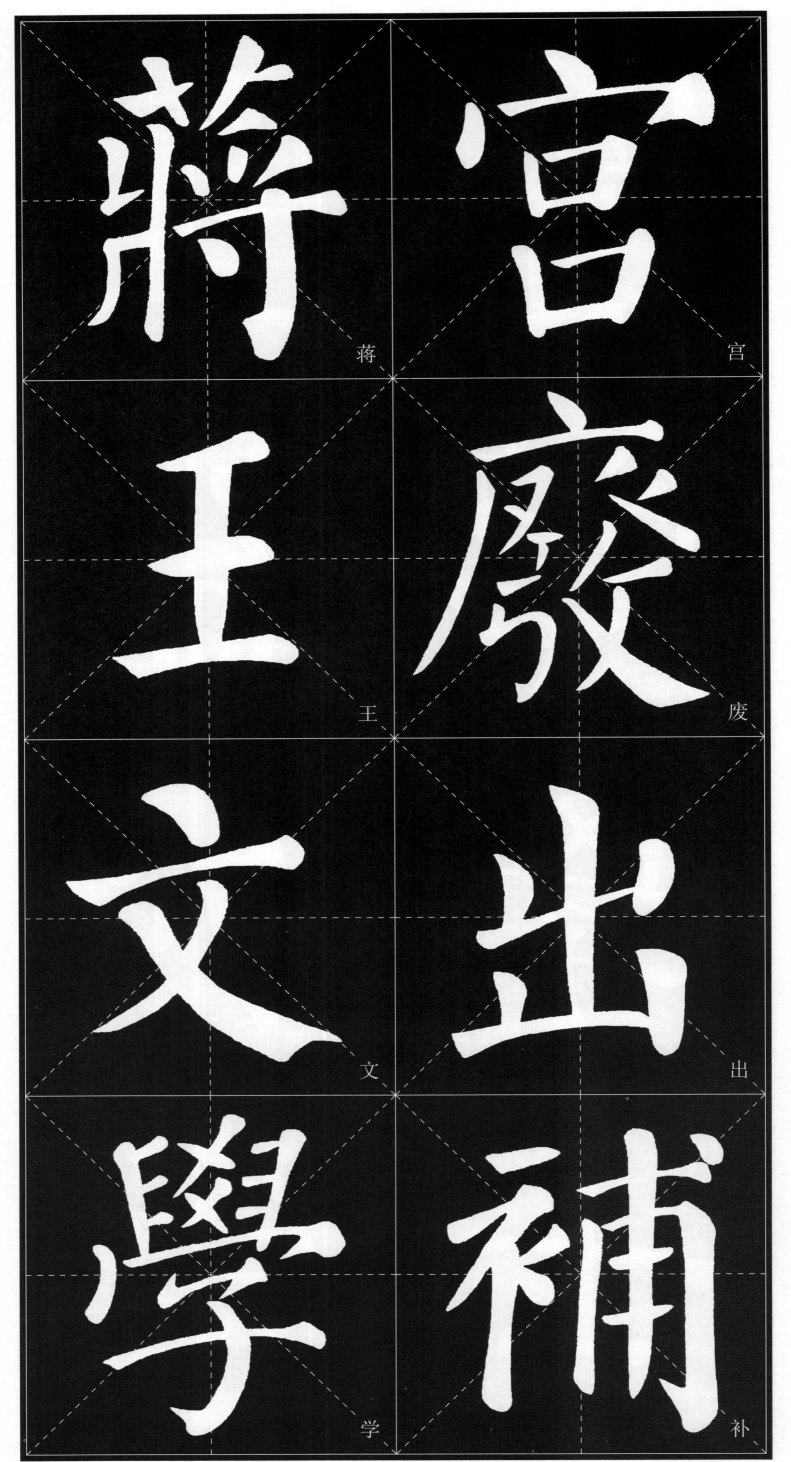

蔣

宮

王

廢

文

出

学

補

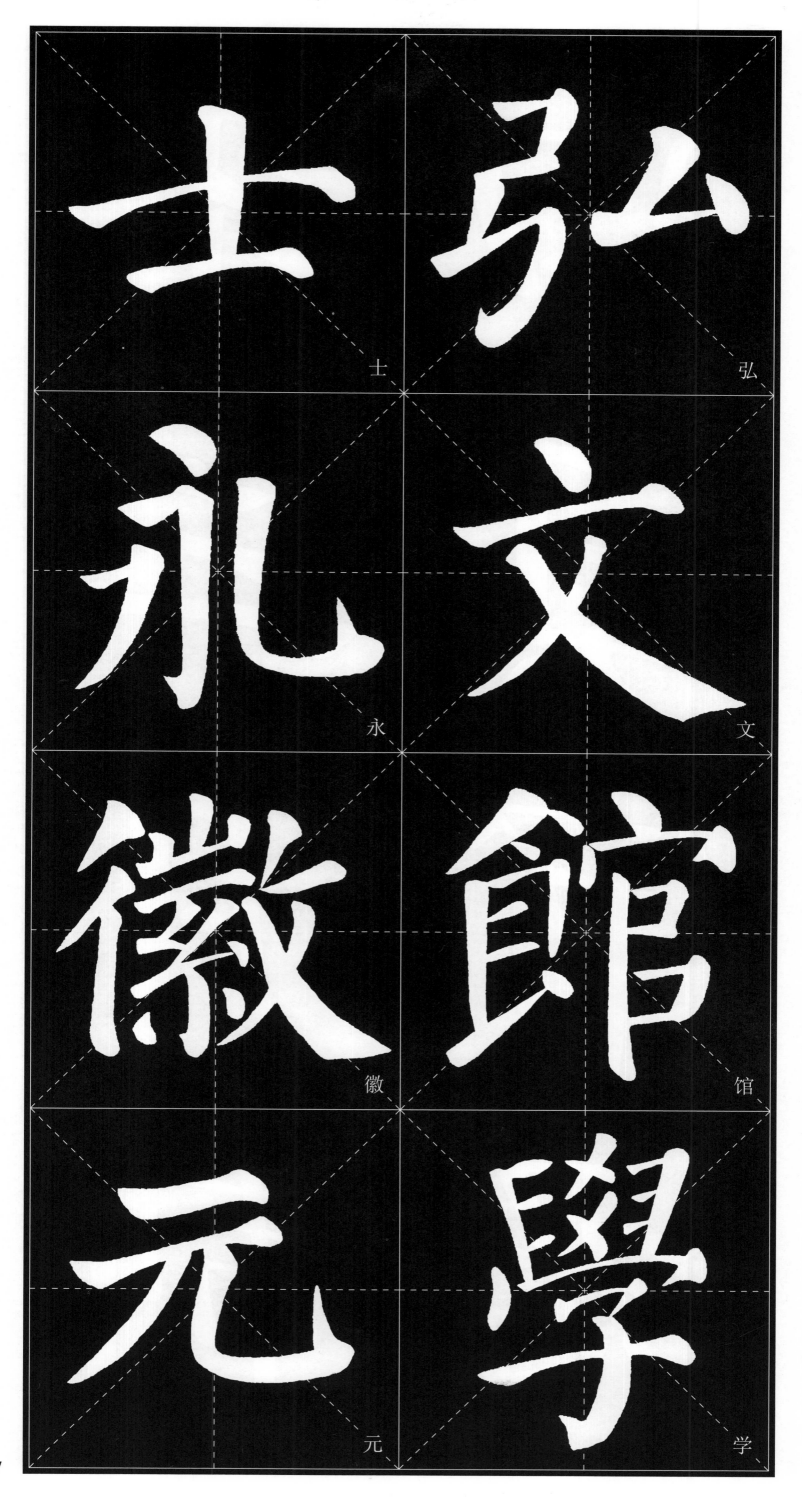

士　弘

永　文

徽　馆

元　学

年

三

月

制

日

具

官

君

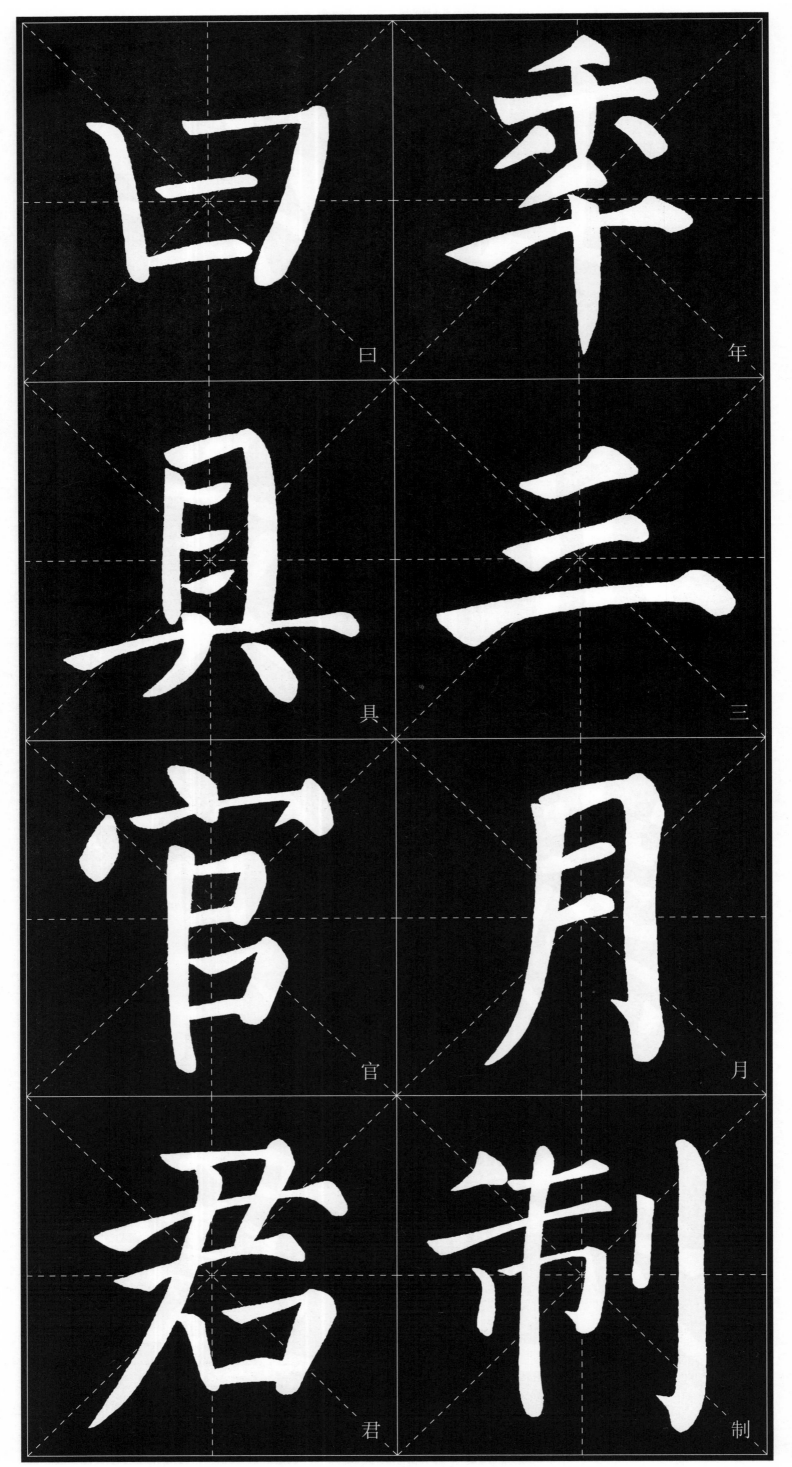

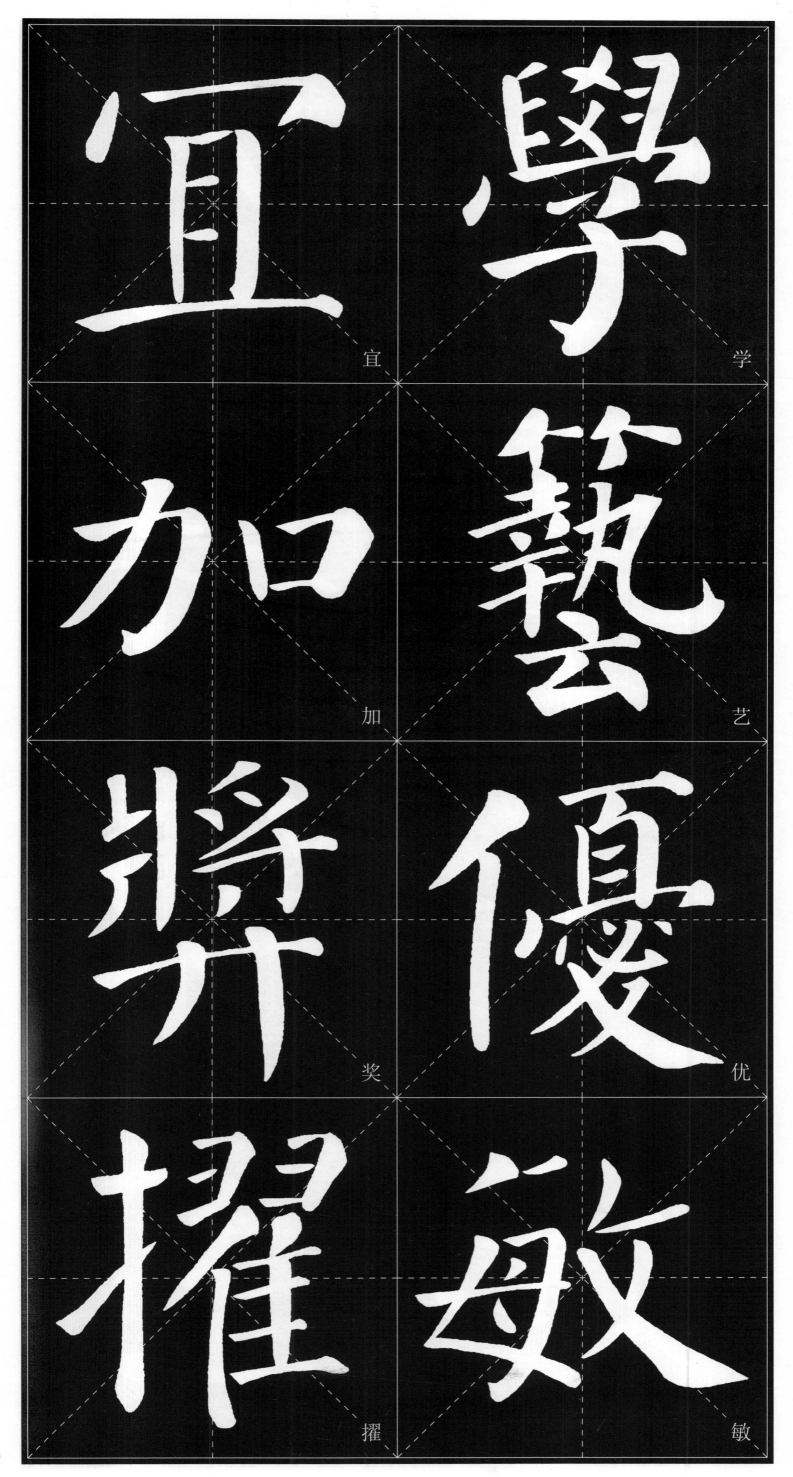

宜 学

加 艺

奖 优

攉 敏

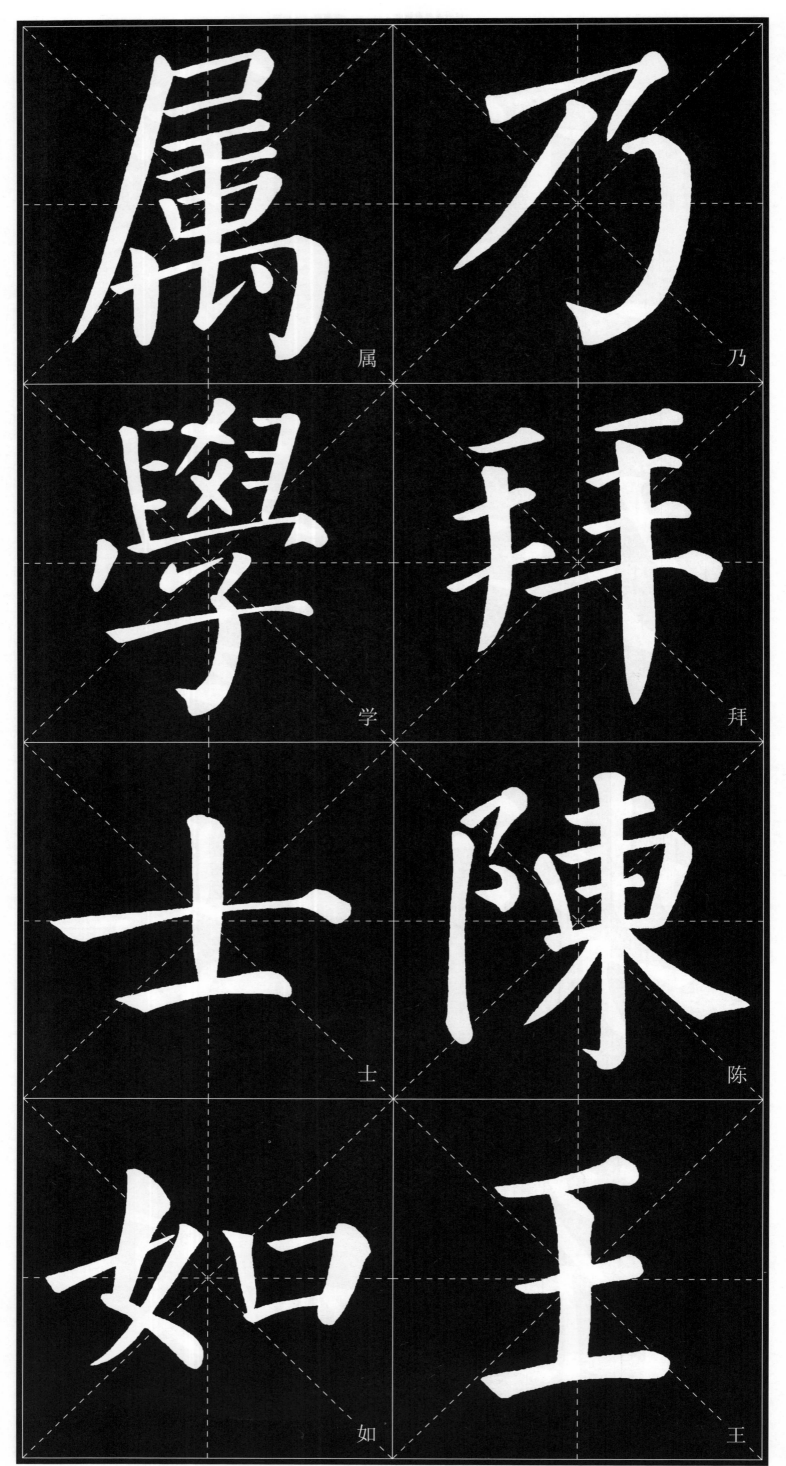

属 学 士 如 乃 拜 陈 王

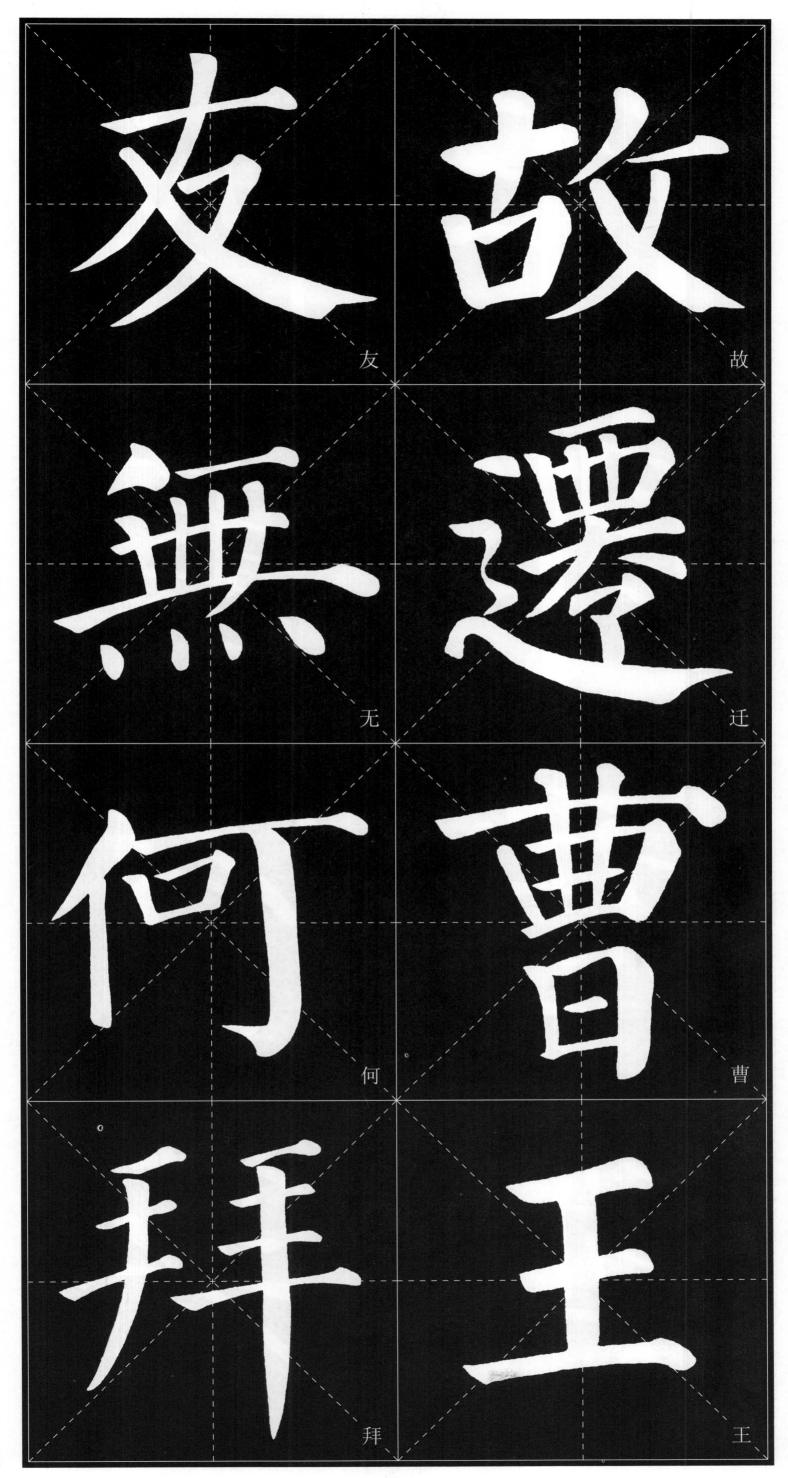

友　故

无　迁

何　曹

拜　王

作

秘

郎

書

君

省

與

著

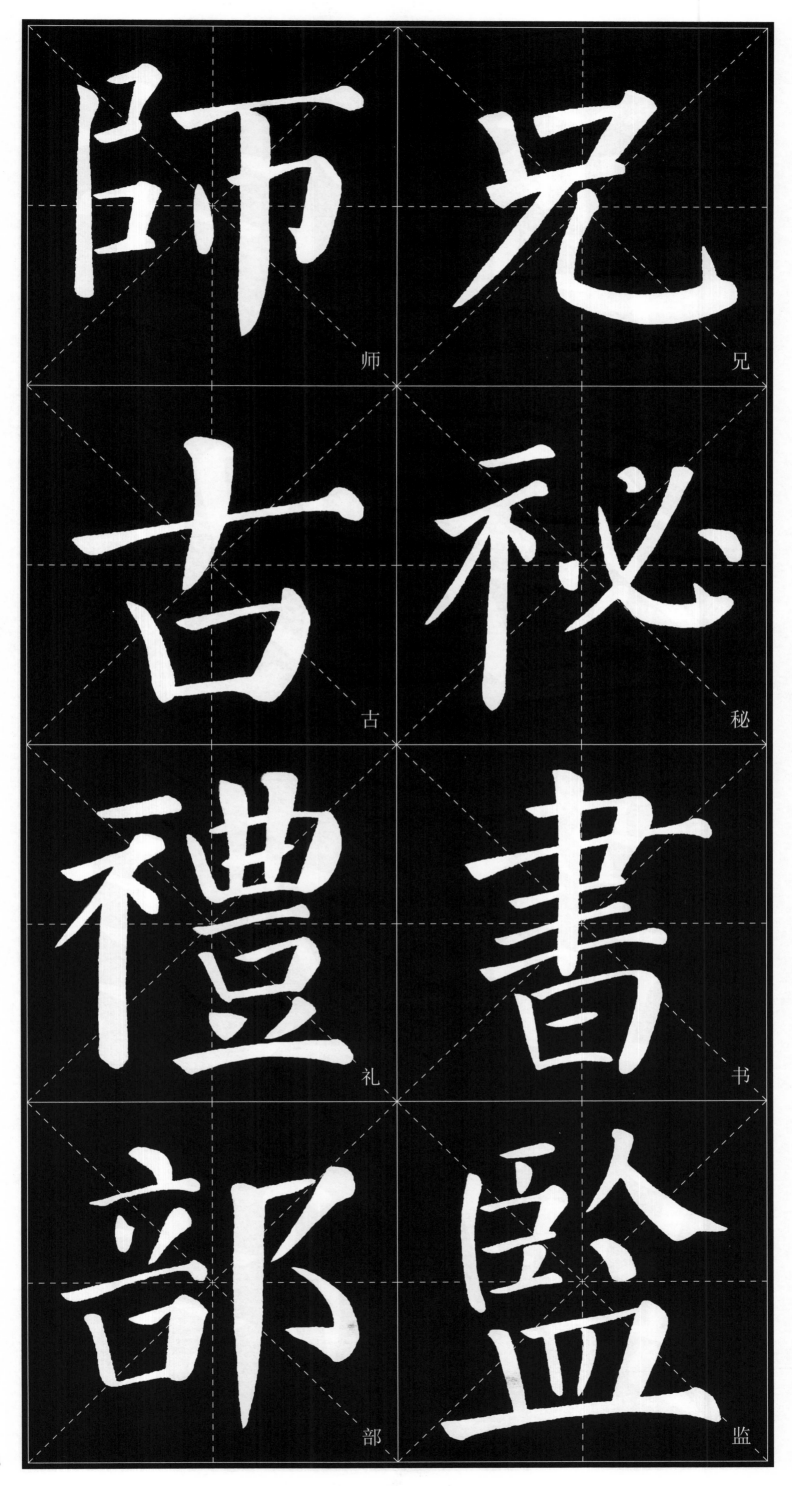

師　兄

古　秘

禮　書

部　監

齊　侍
名　郎
監　相
與　時

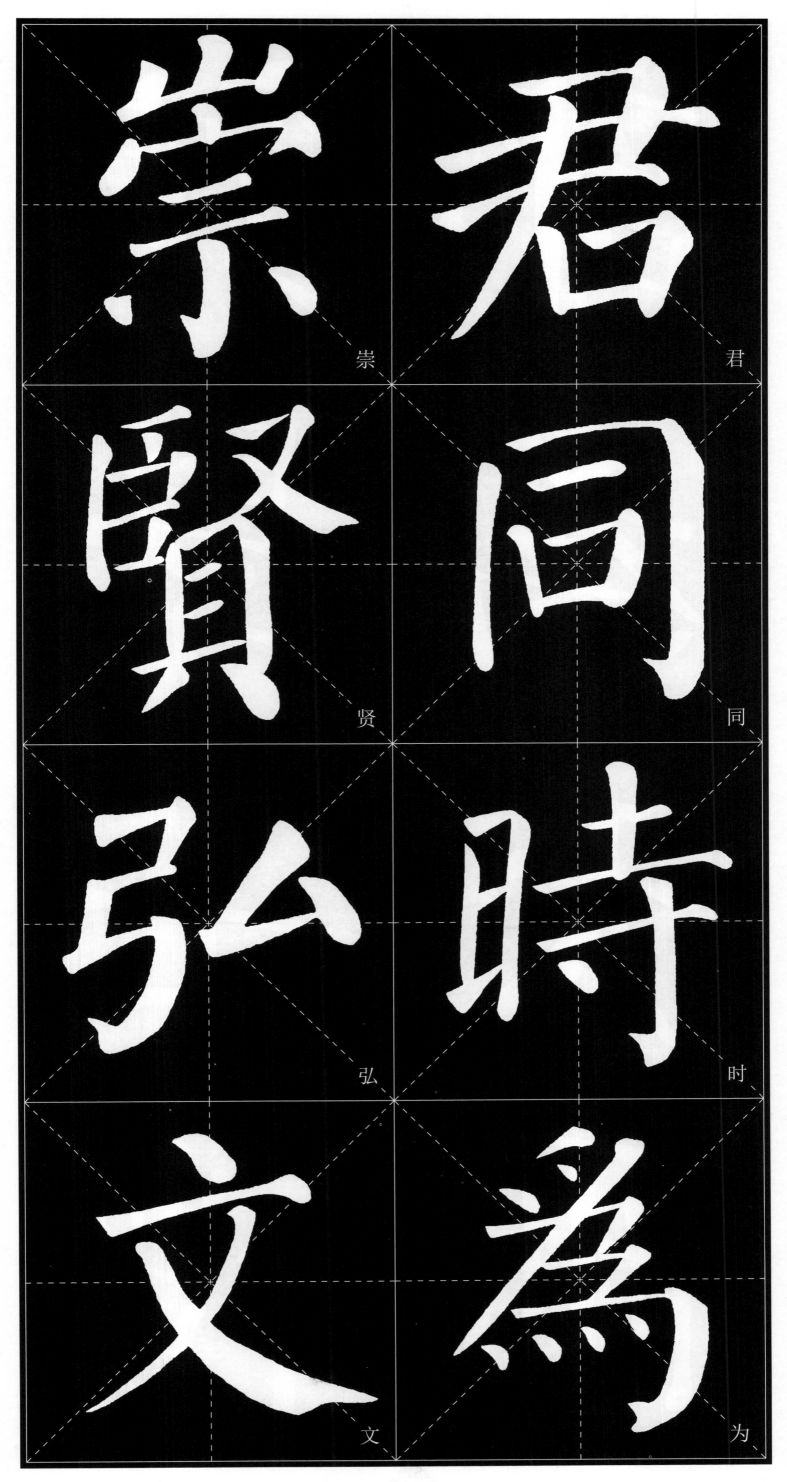

崇 君

賢 同

弘 時

文 為

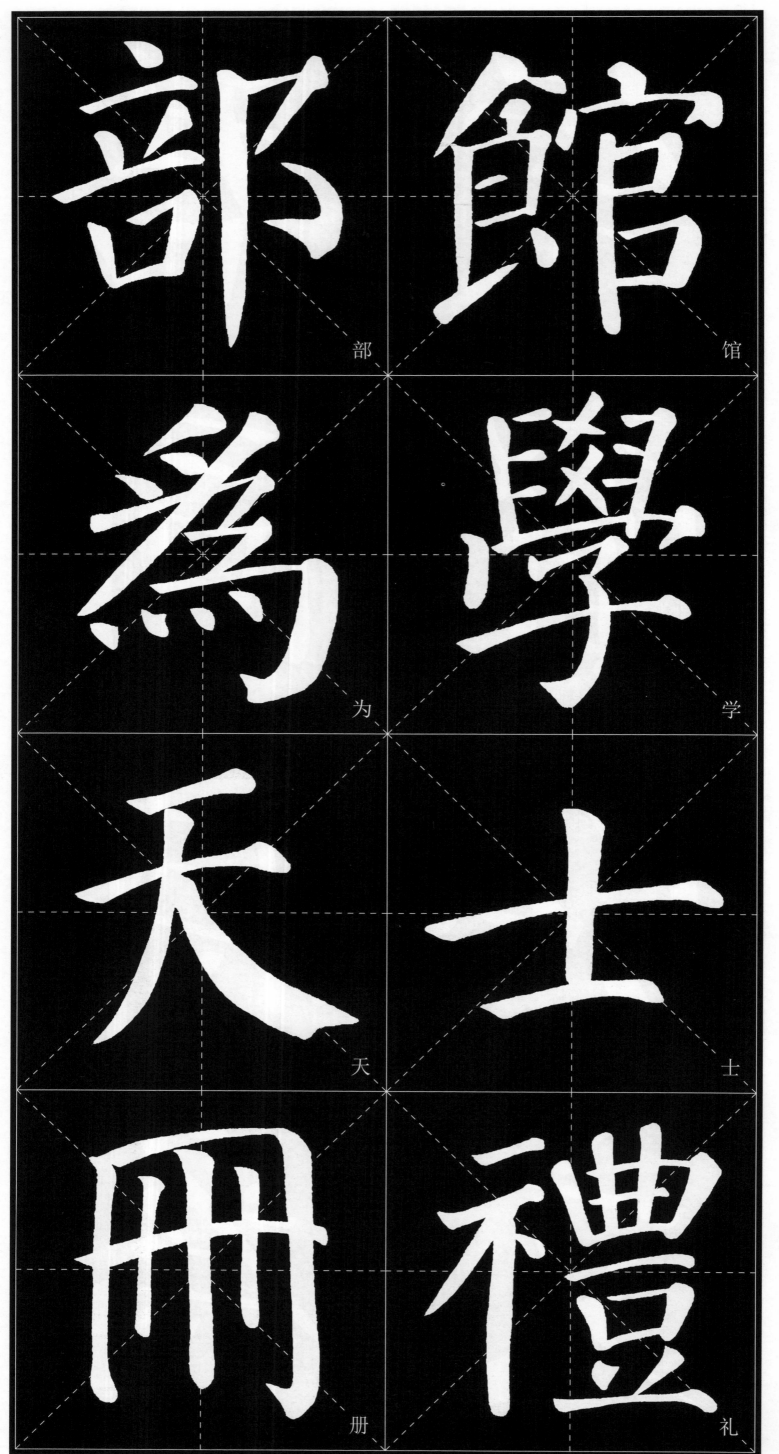

部　館

为　学

天　士

册　礼

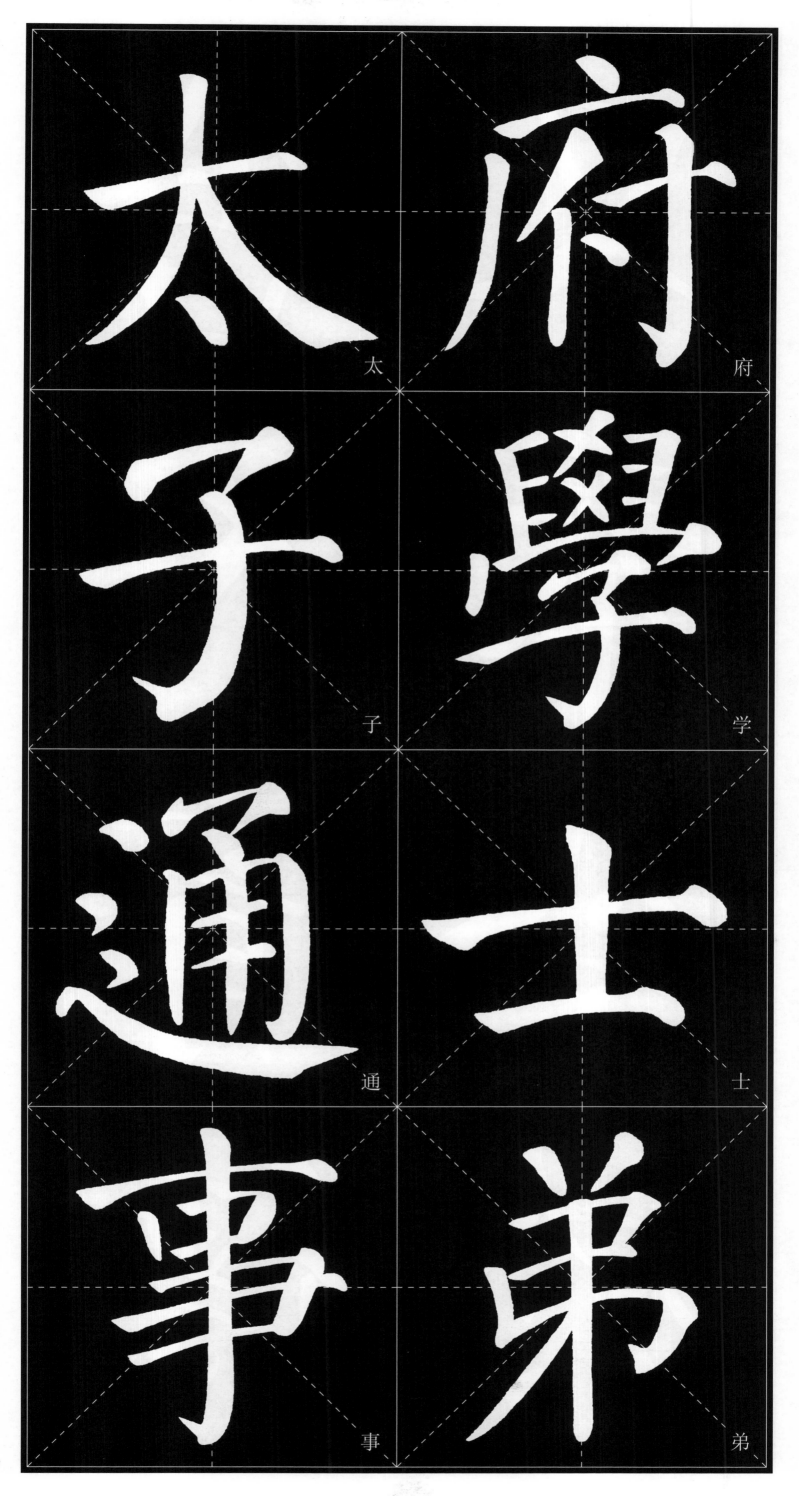

太　府
子　學
通　士
事　弟

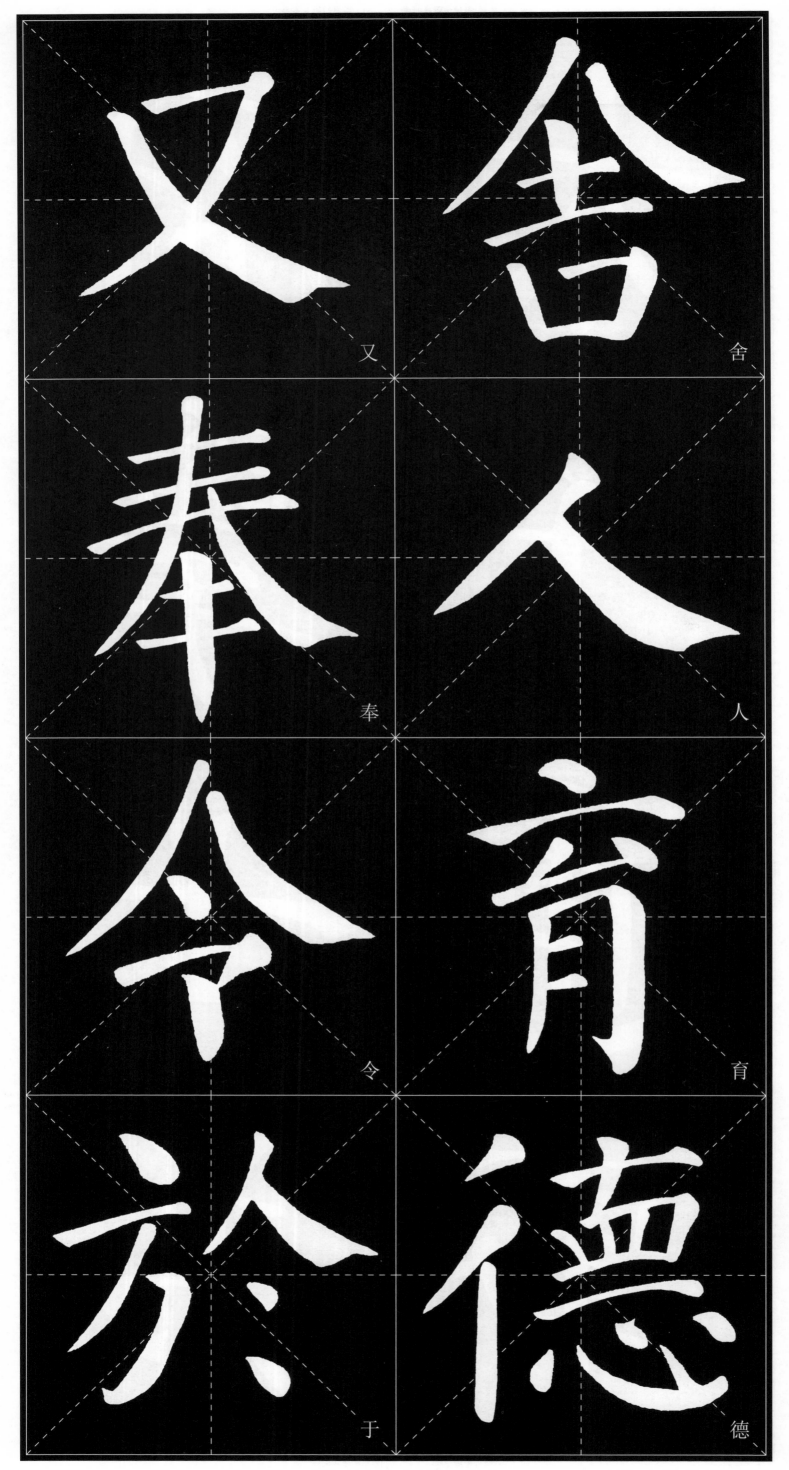

又

舍

奉

人

令

育

於

德

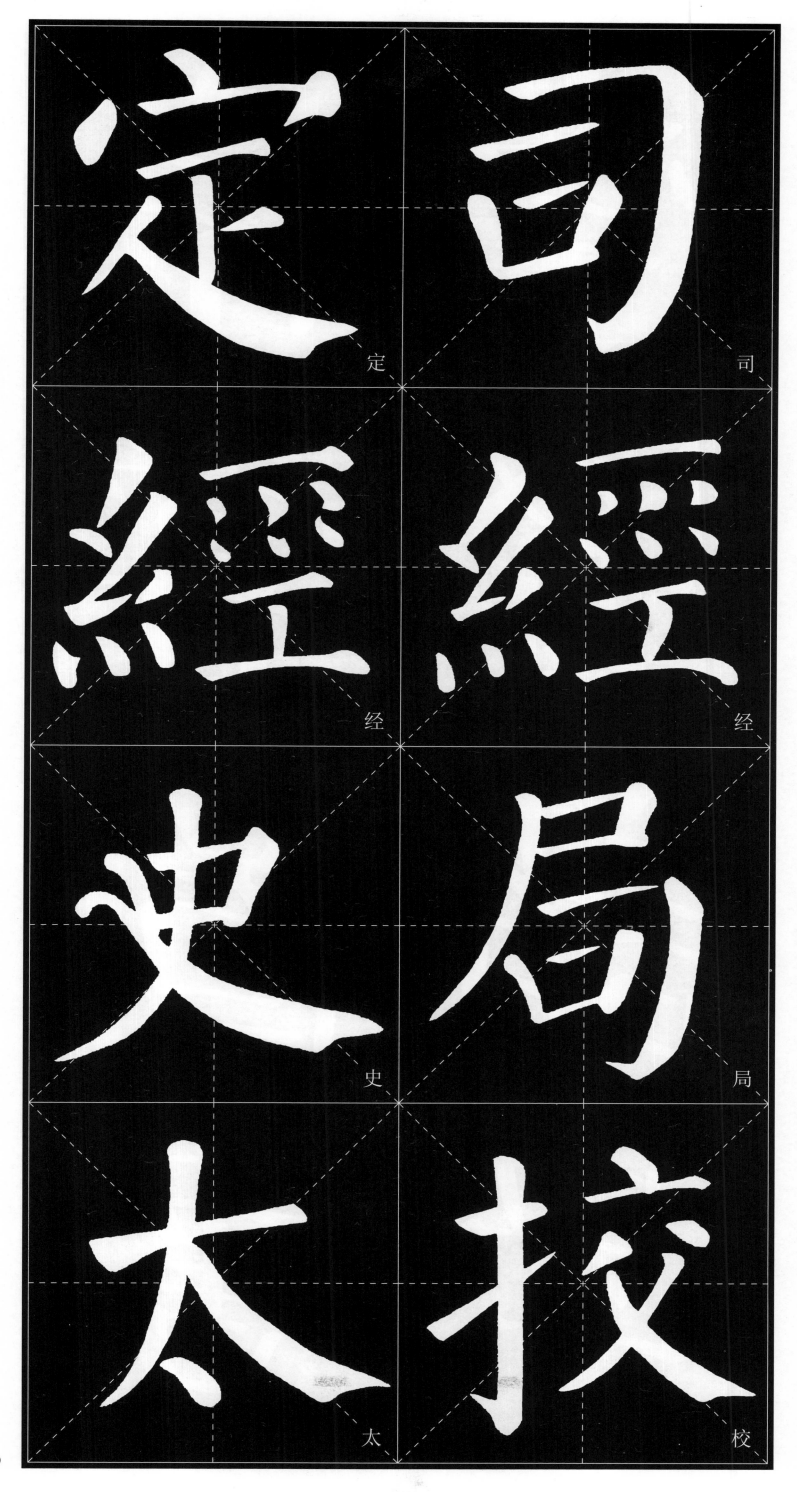

定　司
經　經
史　局
定　校

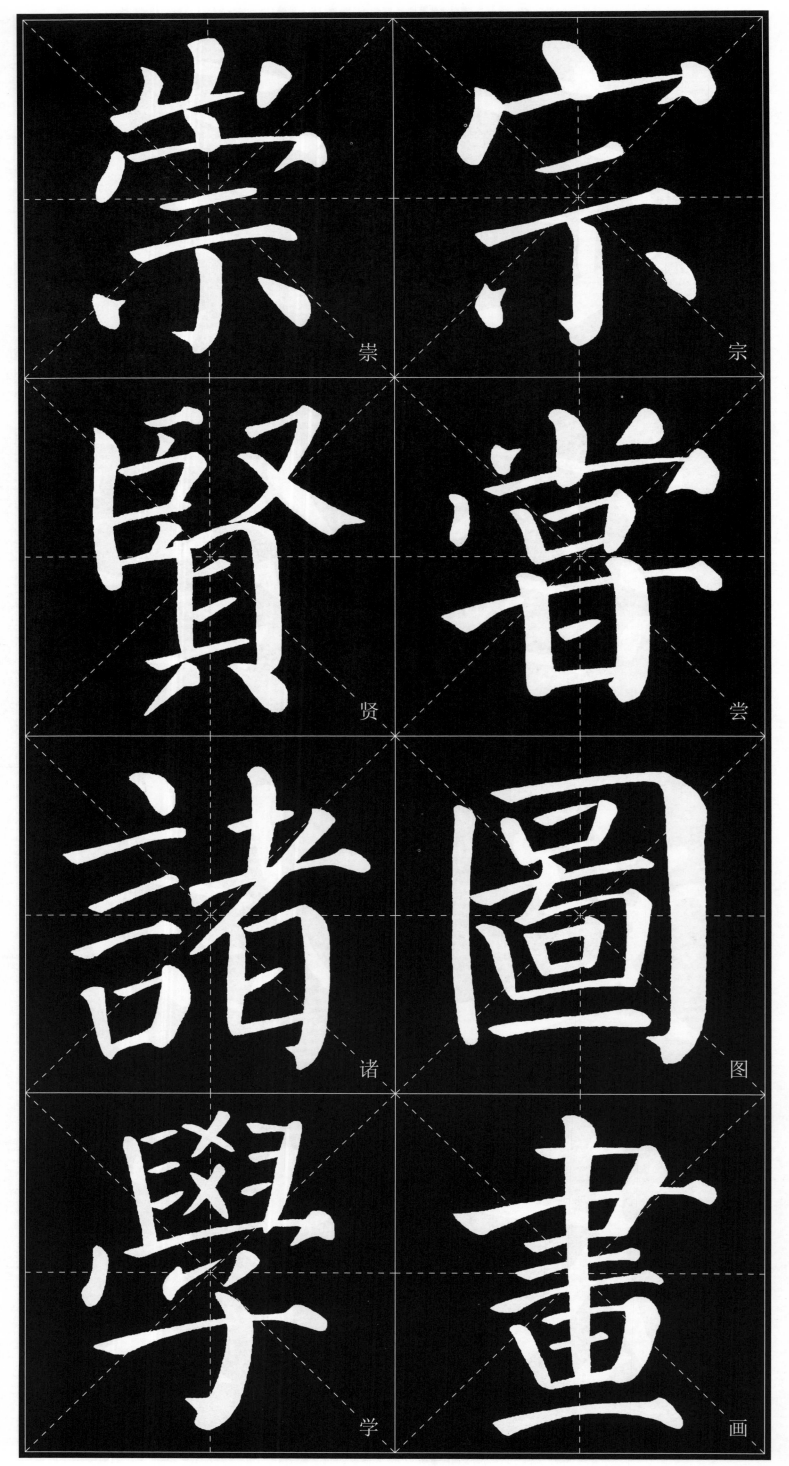

崇 崇

賢 嘗

諸 圖

學 畫

讚　士

以　命

君　監

贊　為

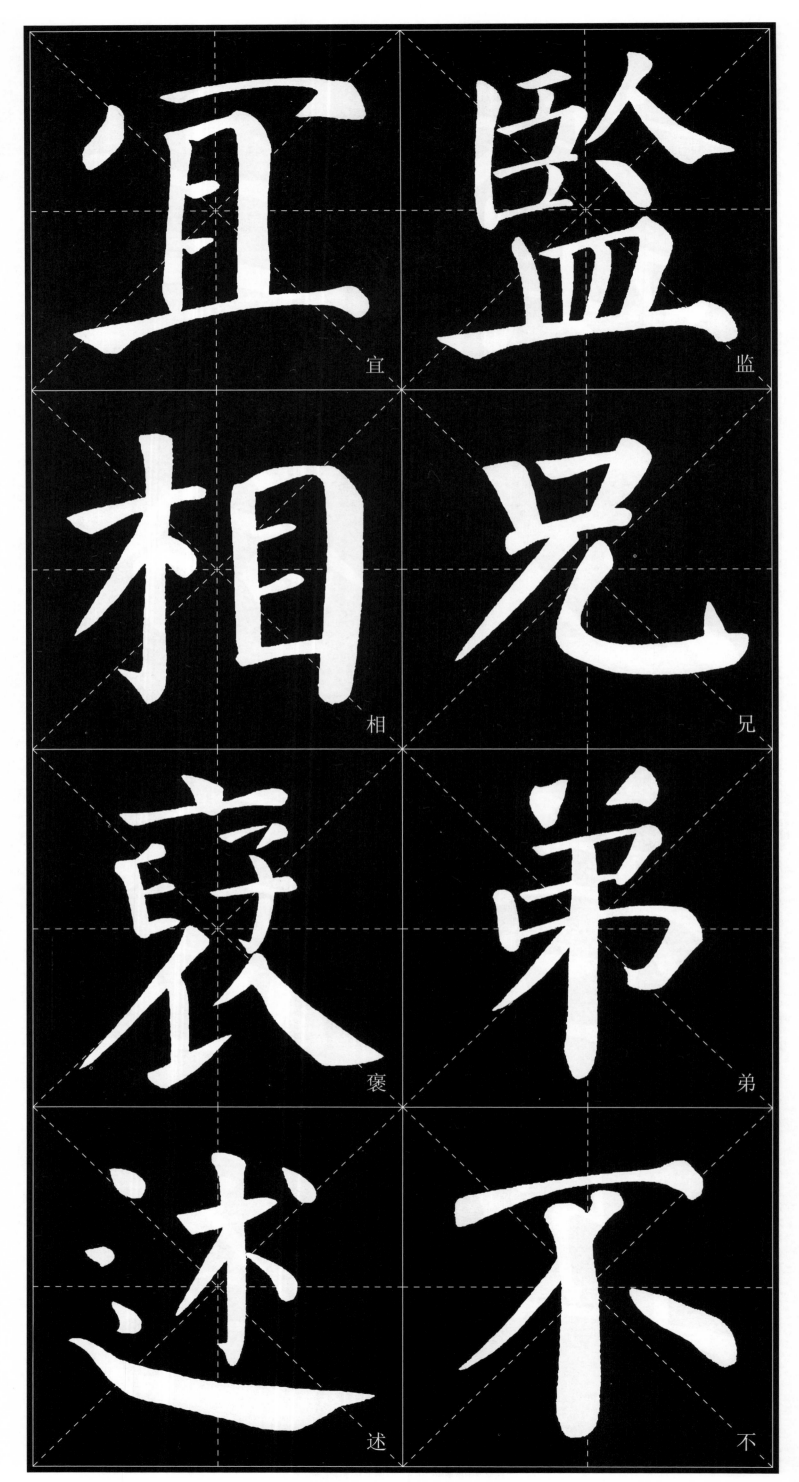

宜　監
相　兄
褒　弟
述　不

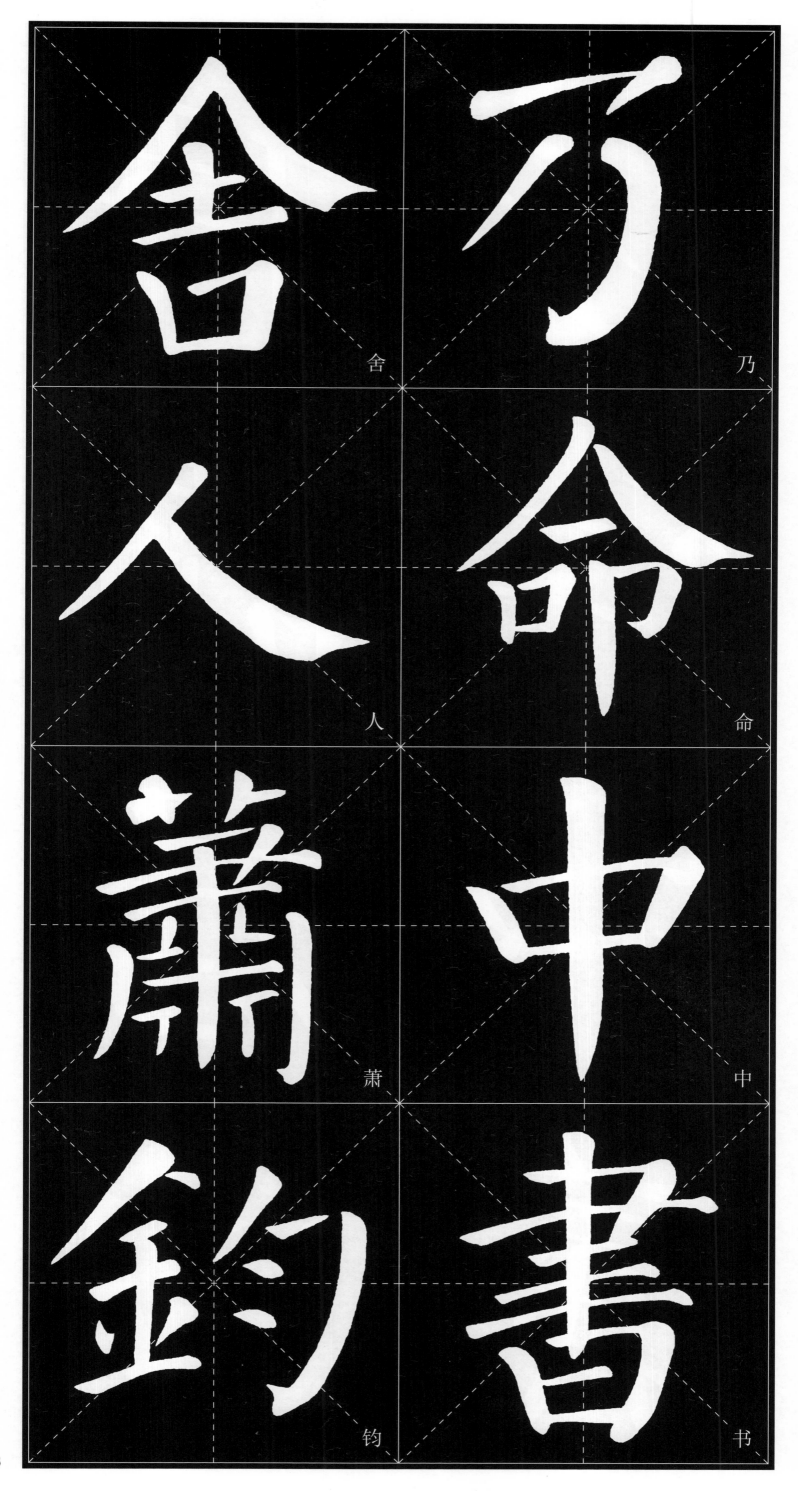

舍　乃

人　命

萧　中

钧　书

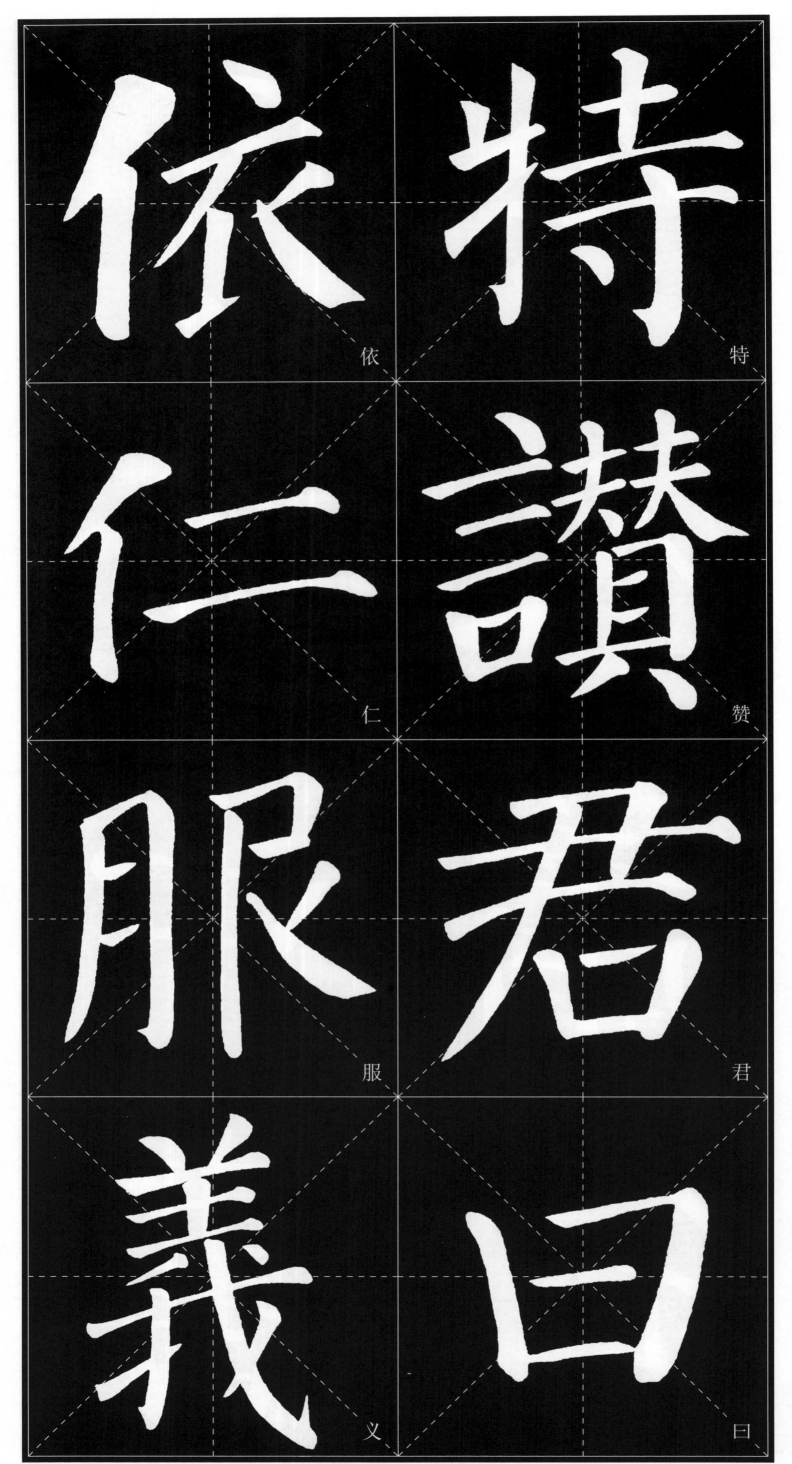

依　特

仁　讚
　　赞

服　君
服　君

義　曰
义

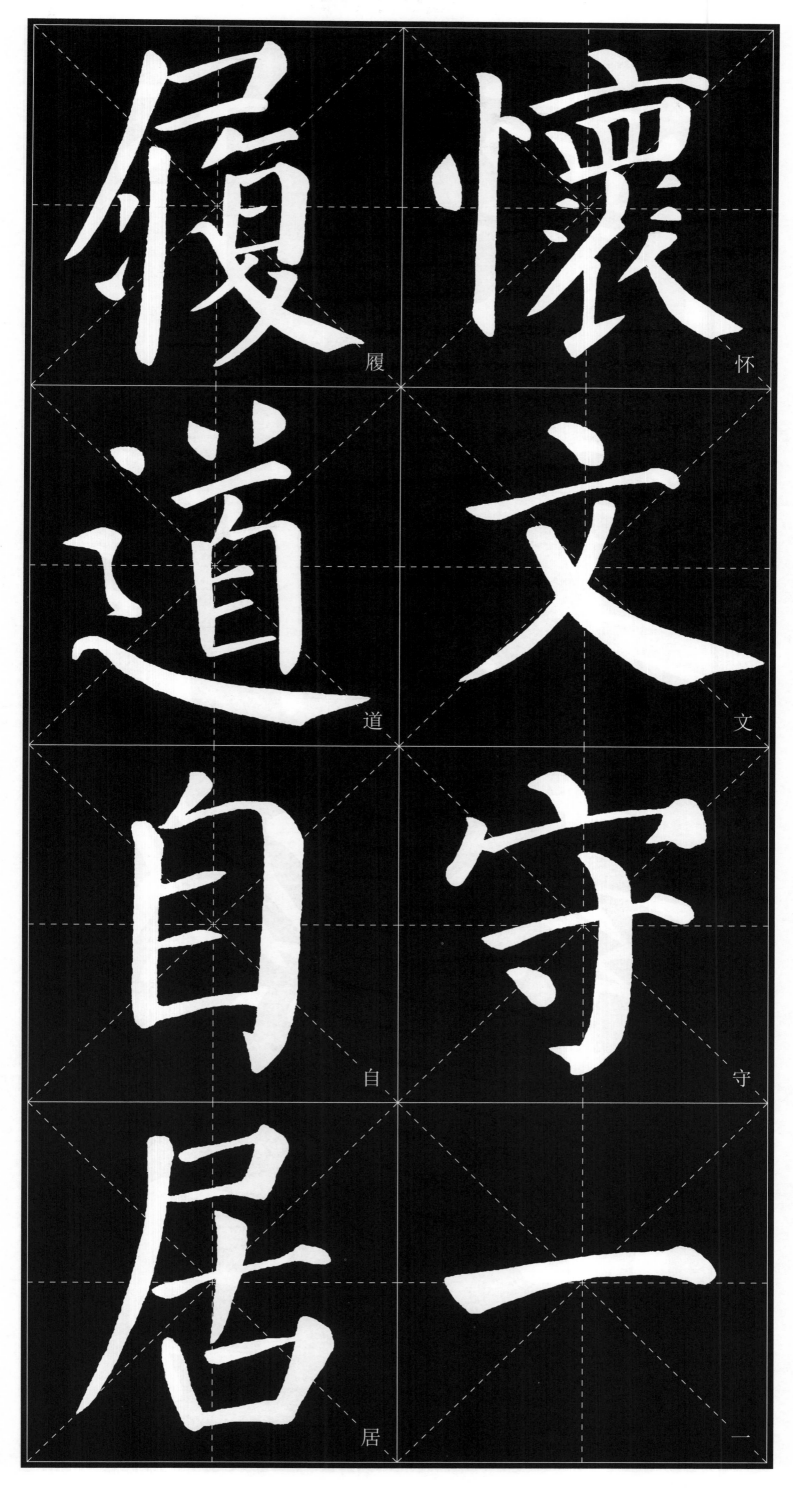

履

道

自

履

懷

文

守

一

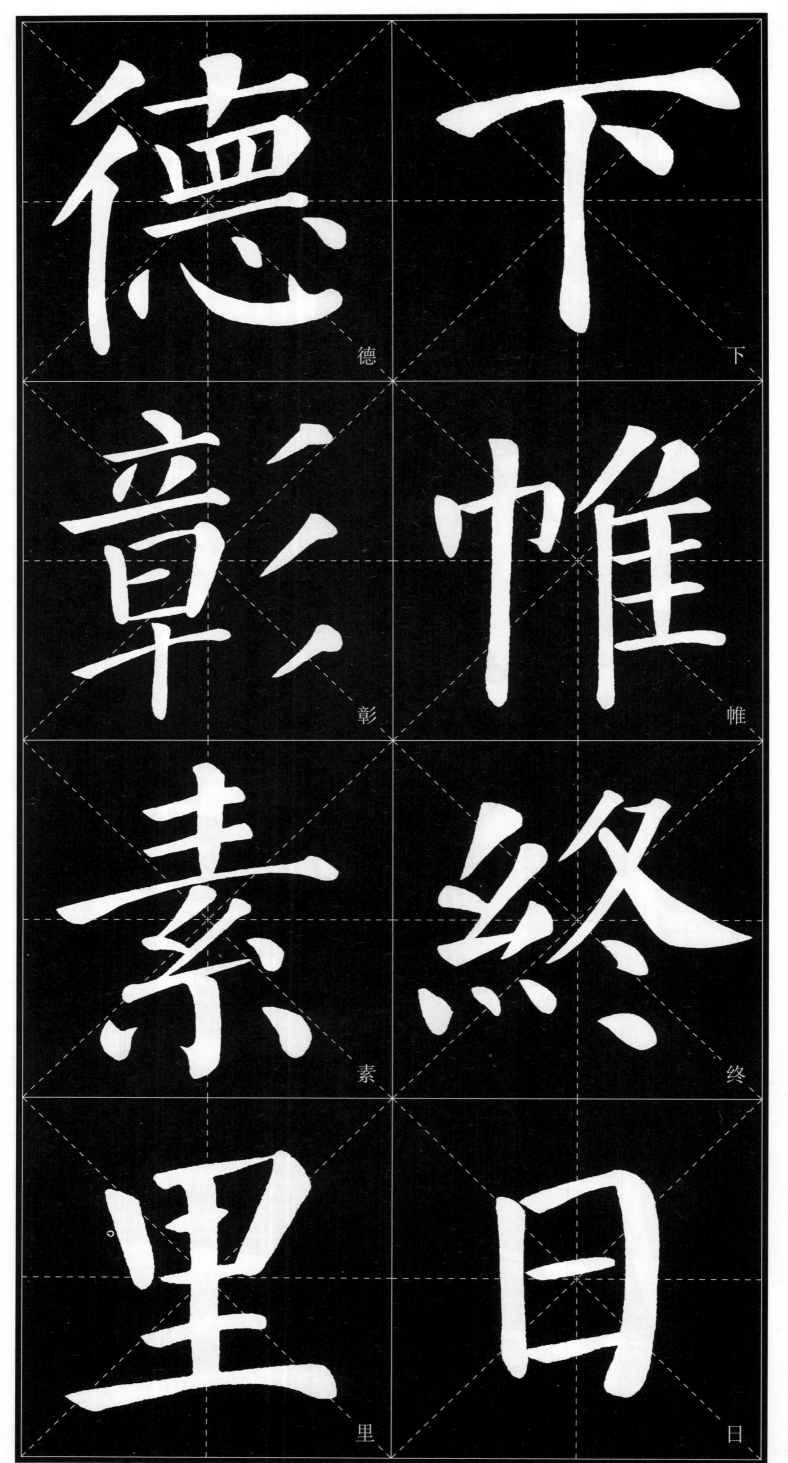

德　下

彰　帷

素　終

里　日

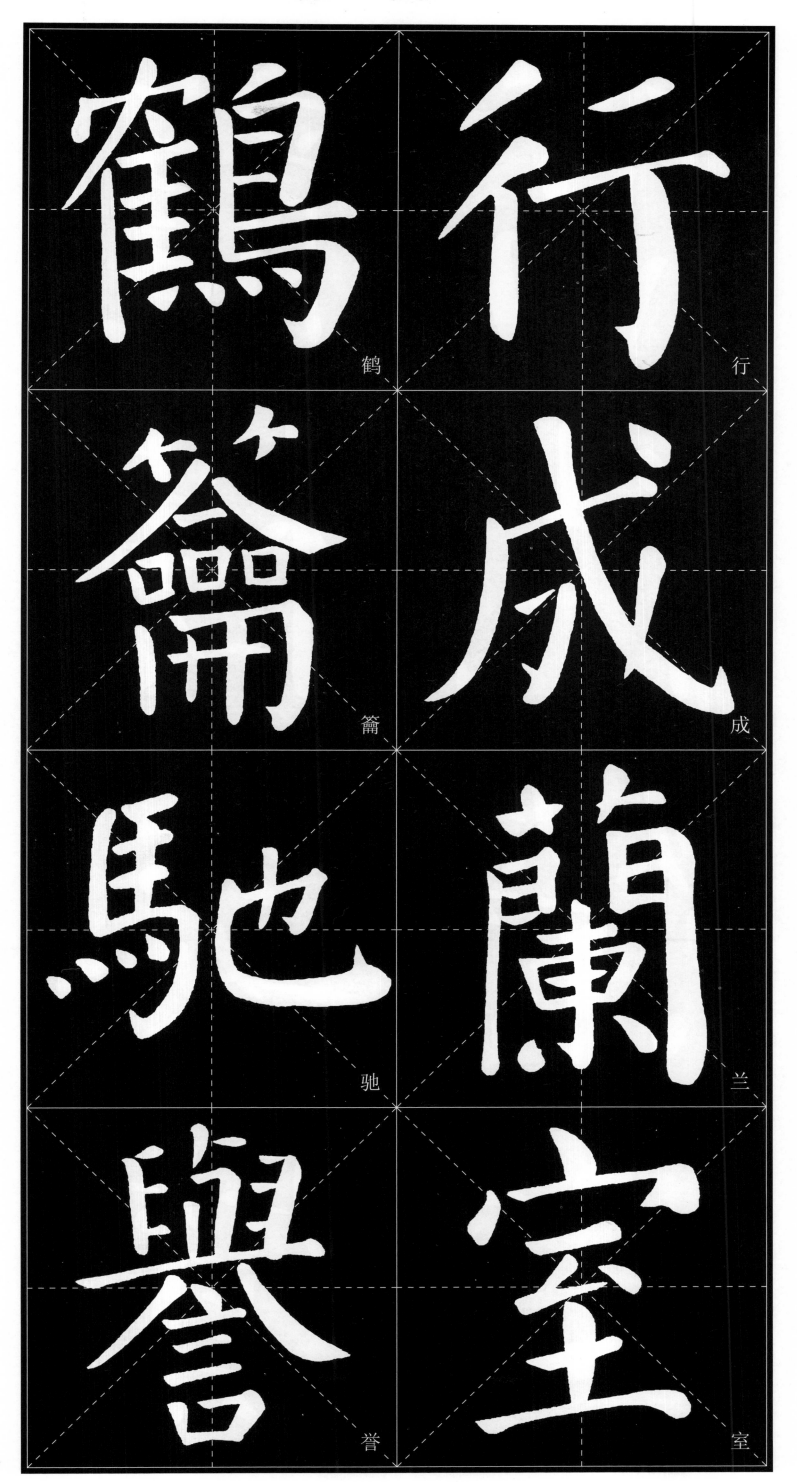

鶴　行
籥　成
馳　兰
誉　室

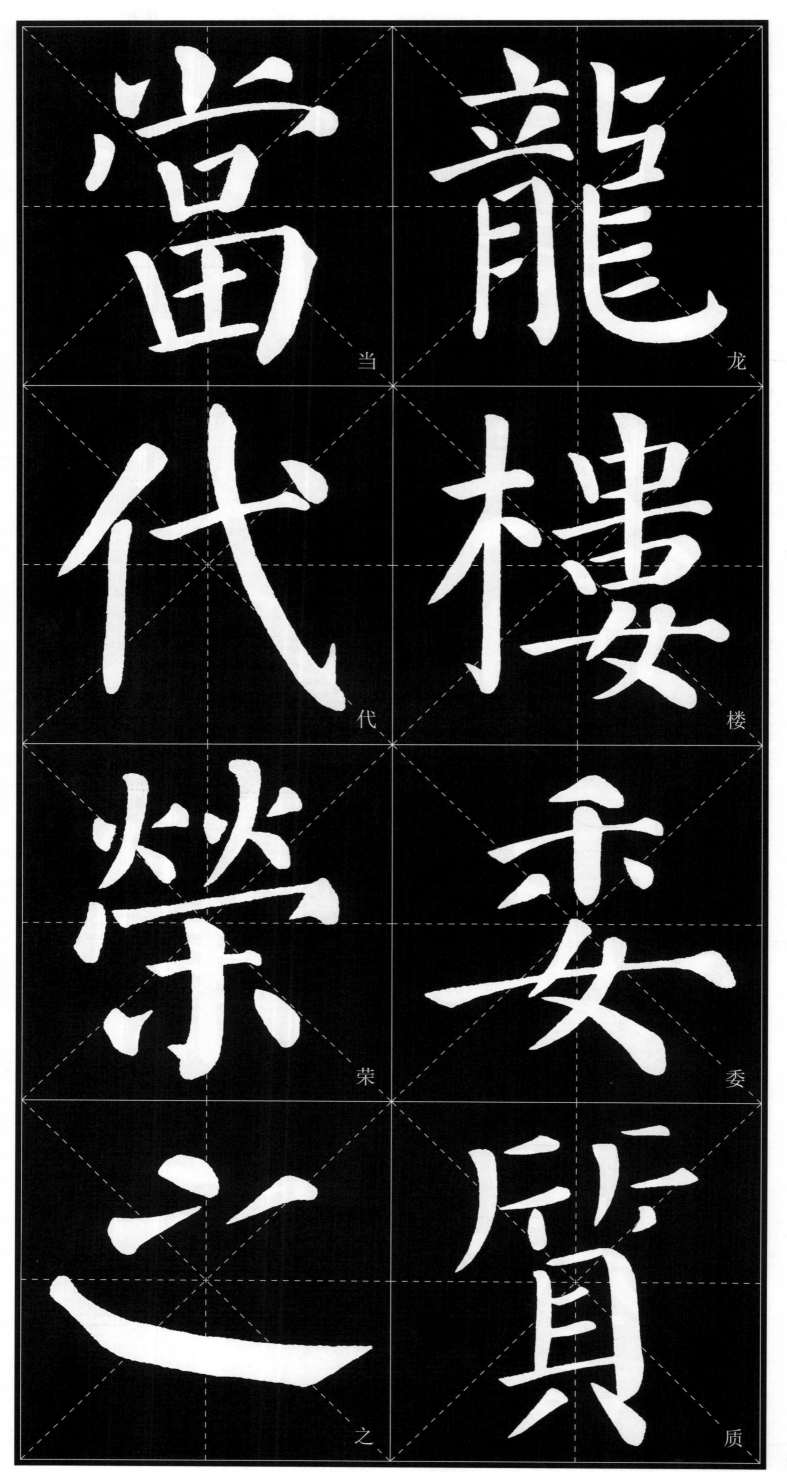

当 代 荣 之

龙 楼 委 质

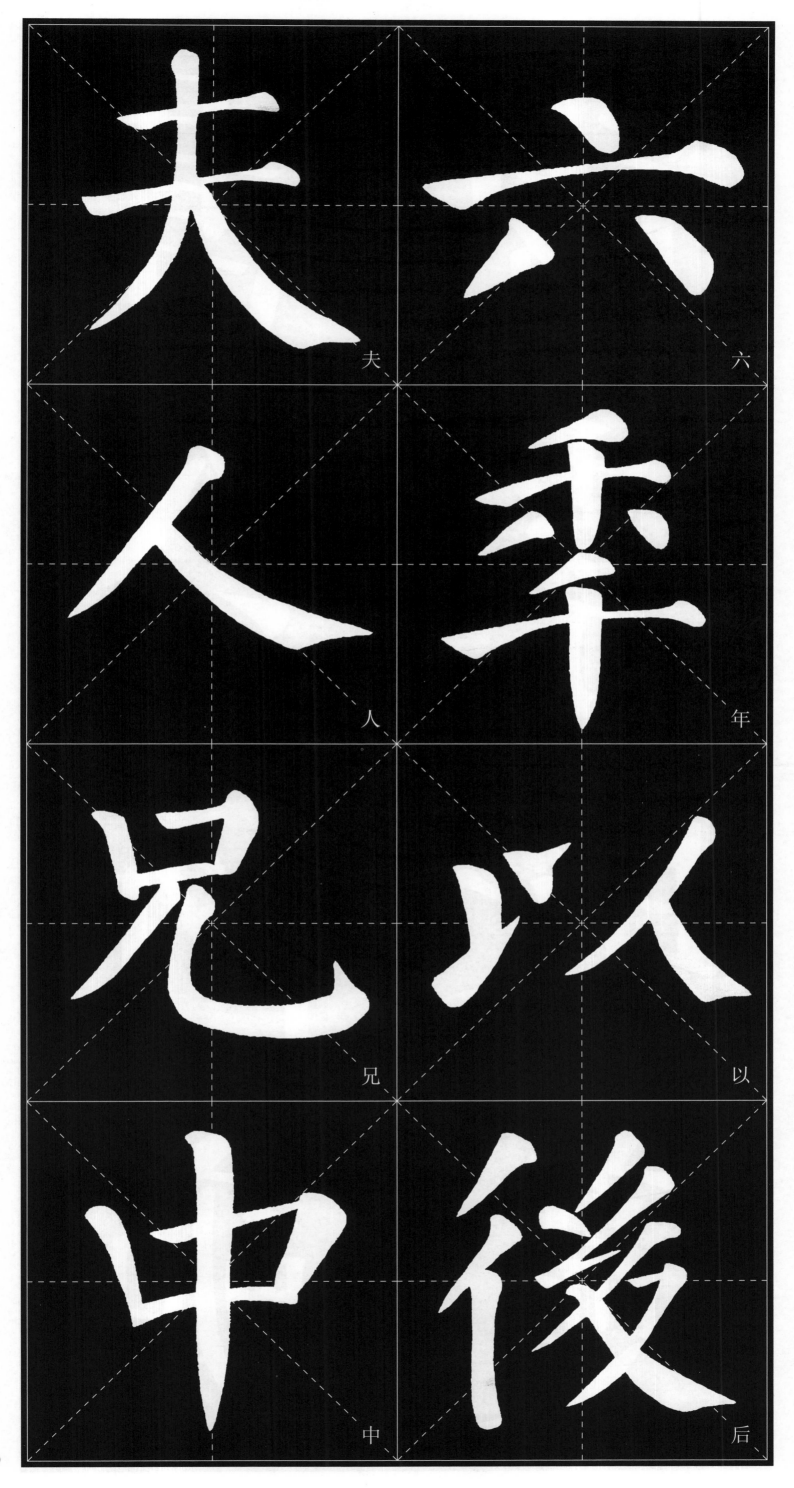

夫

人

兄

中

六

年

以

后

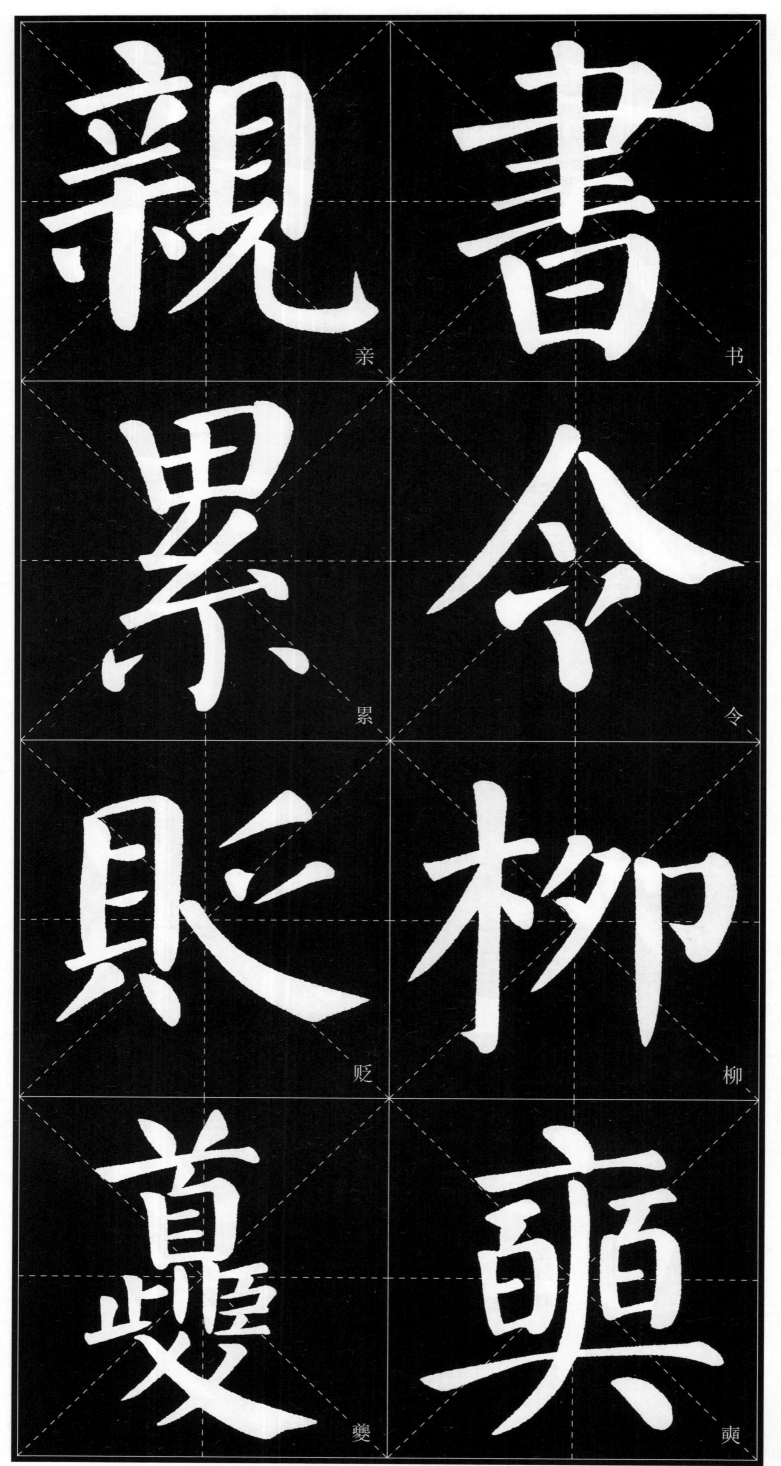

親　書

累　令

貶　柳

夔　顛

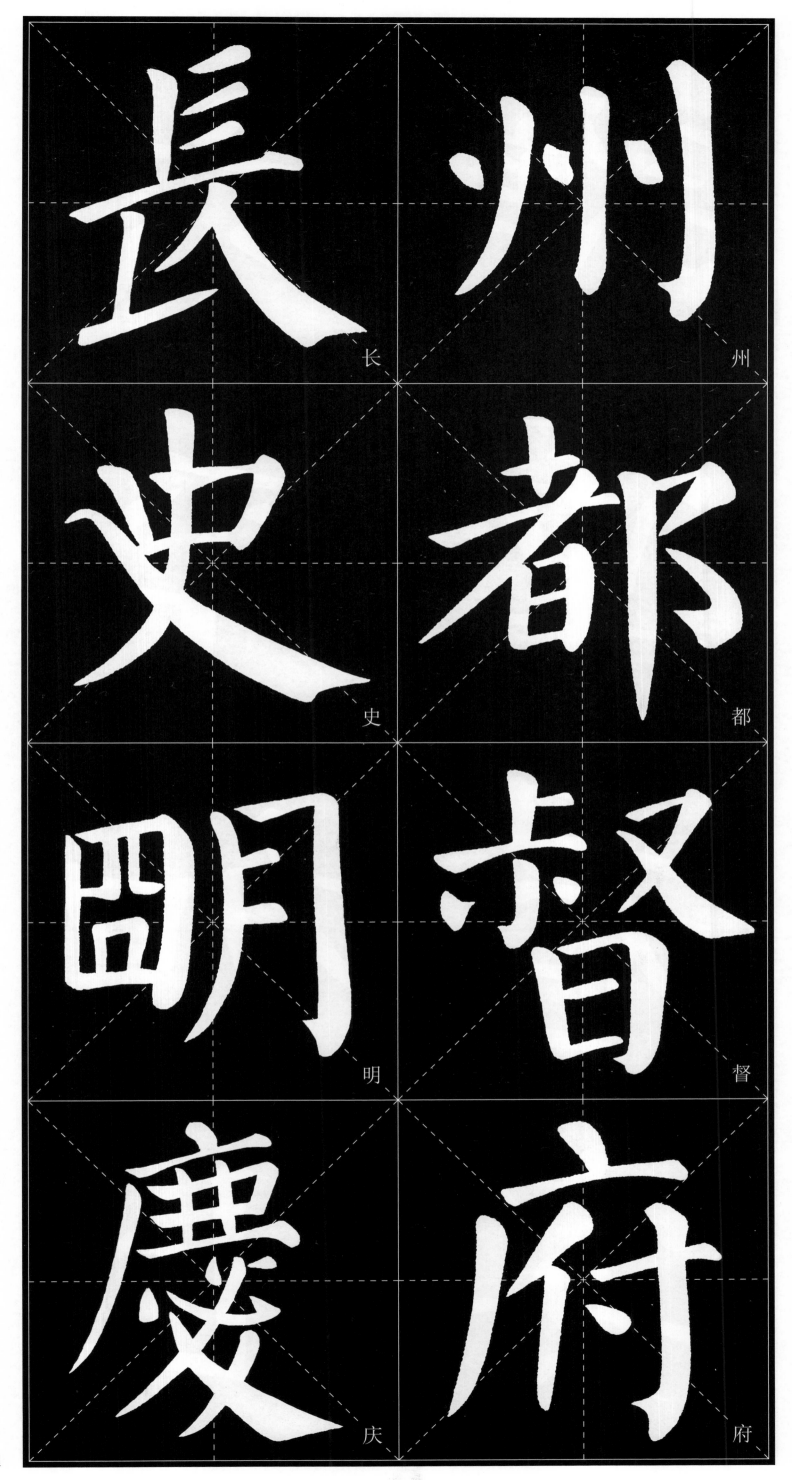

長　史　明　慶　州　都　督　府

護护

六

軍军

秊年

君

加

安

上

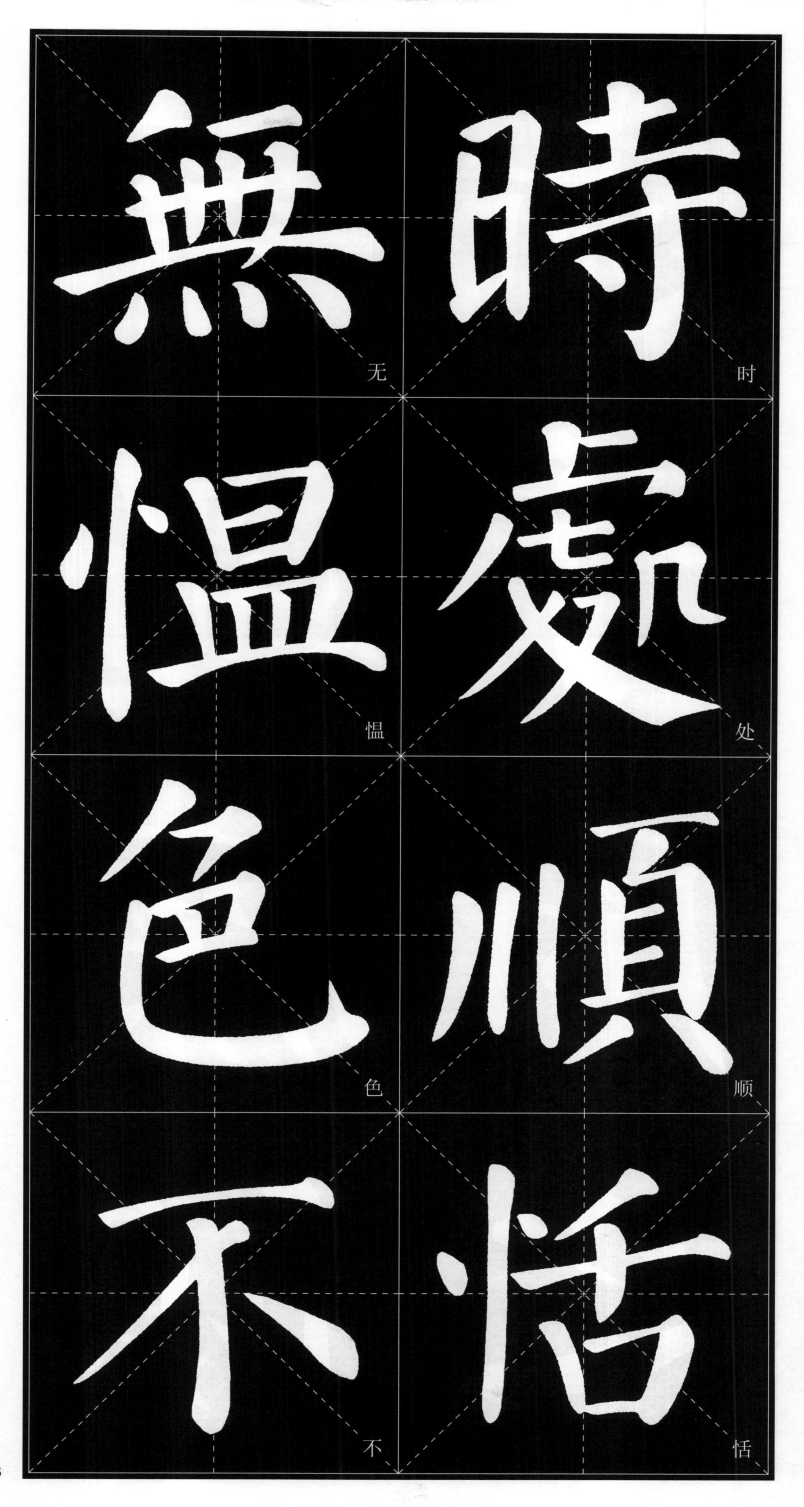

無

時

愠

處

色

順

不

恬

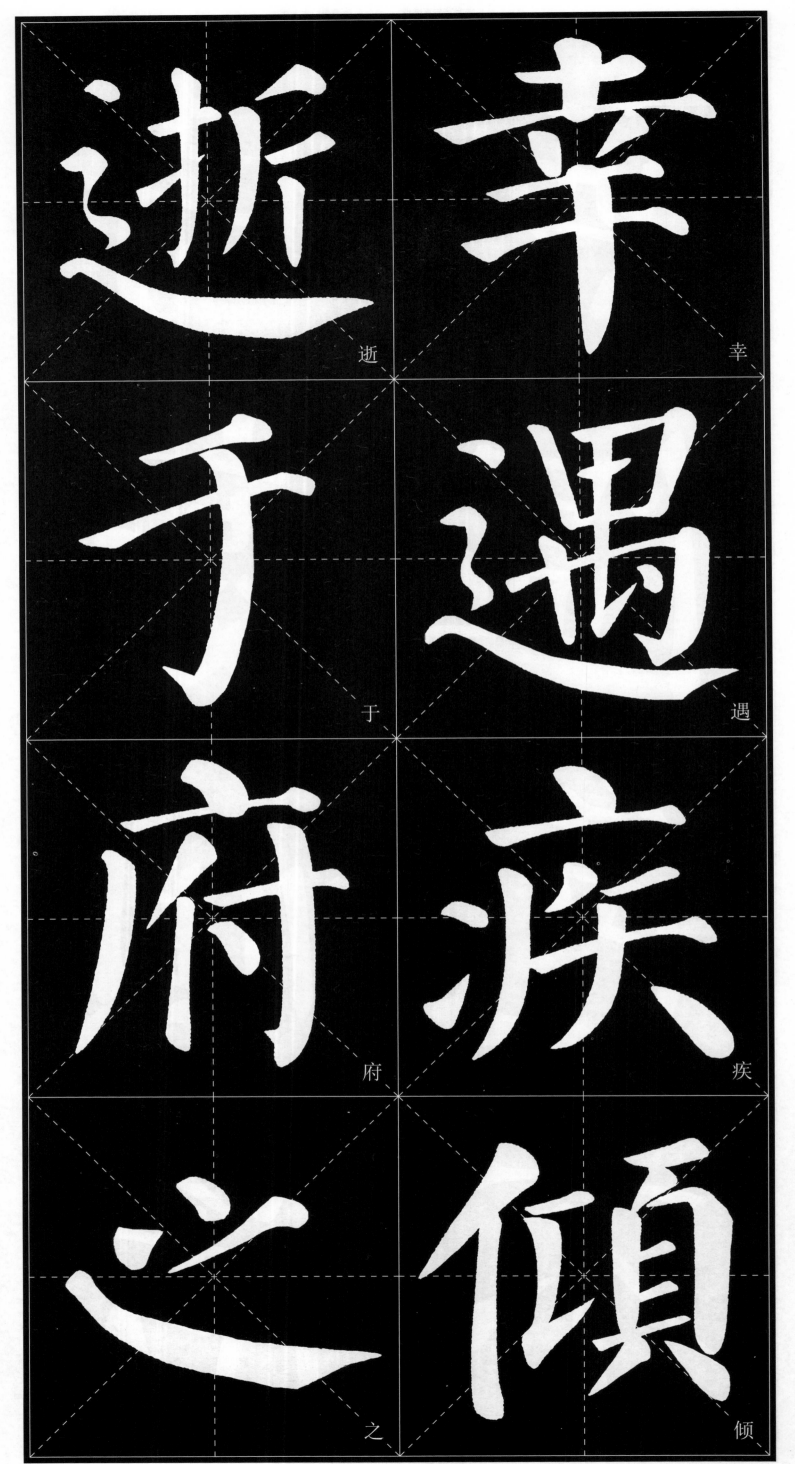

逝 于 府 之 幸 遇 疾 倾

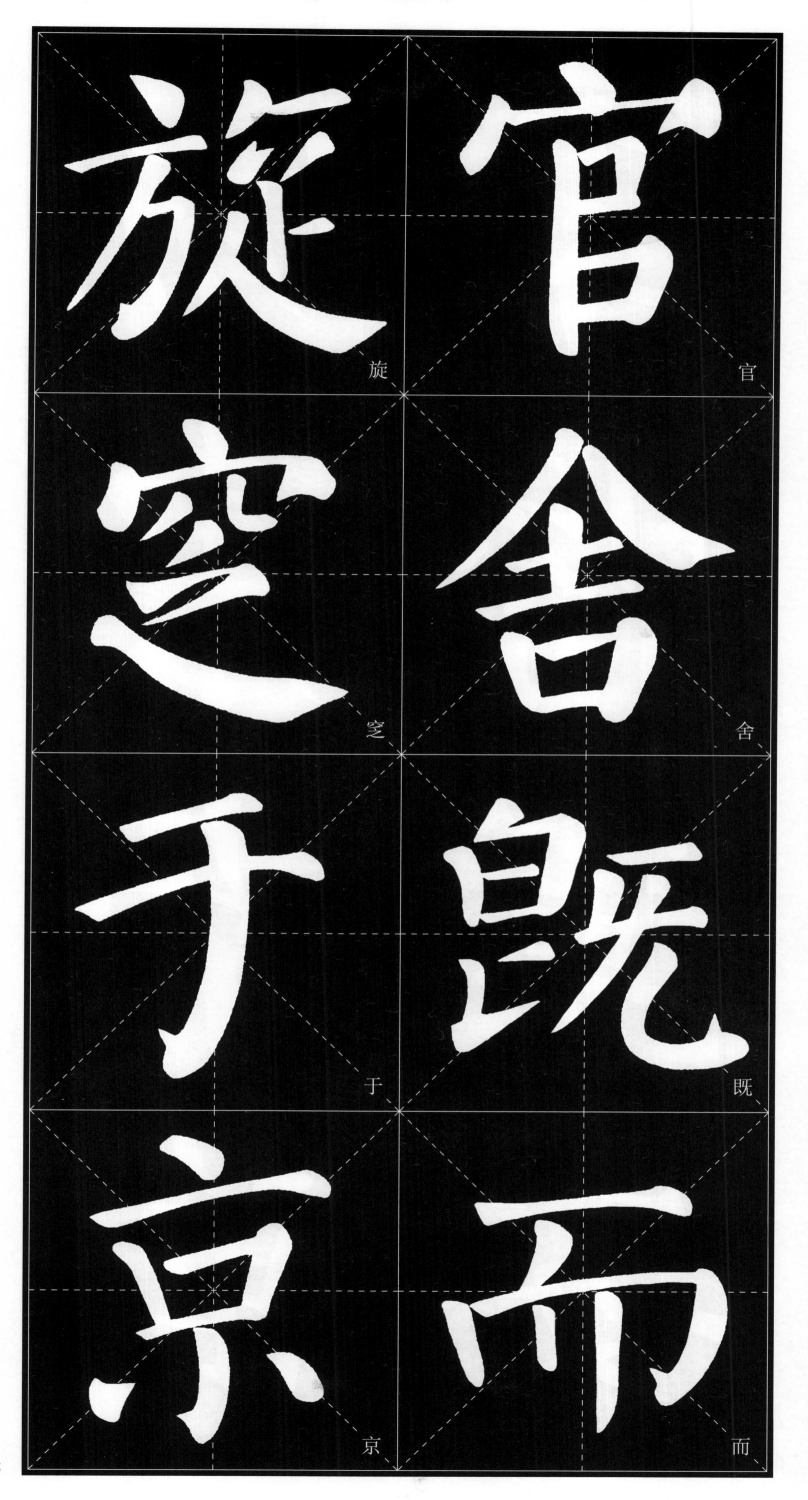

旋

宮

窆

舍

于

既

京

而

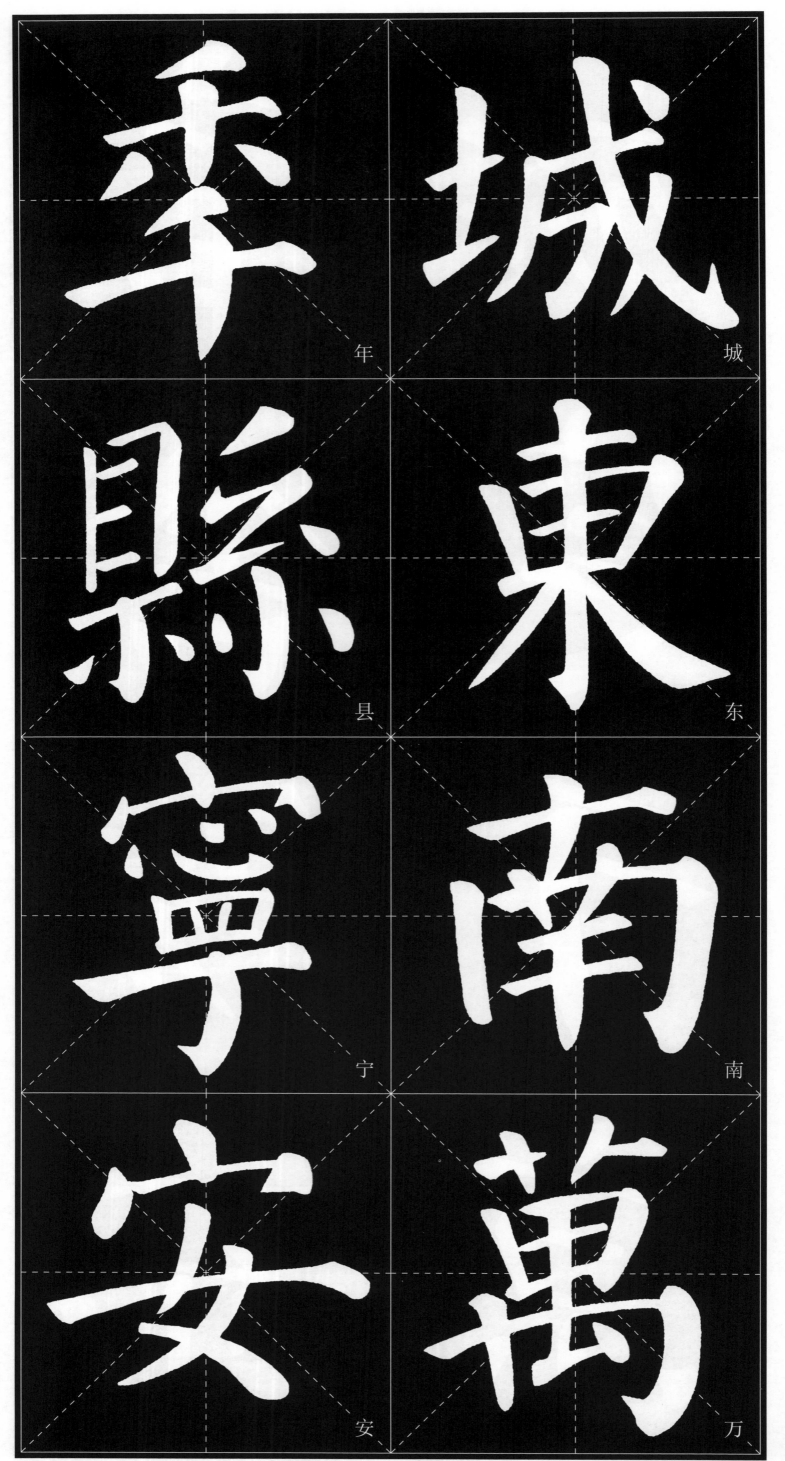

年　城

县　东

宁　南

安　万

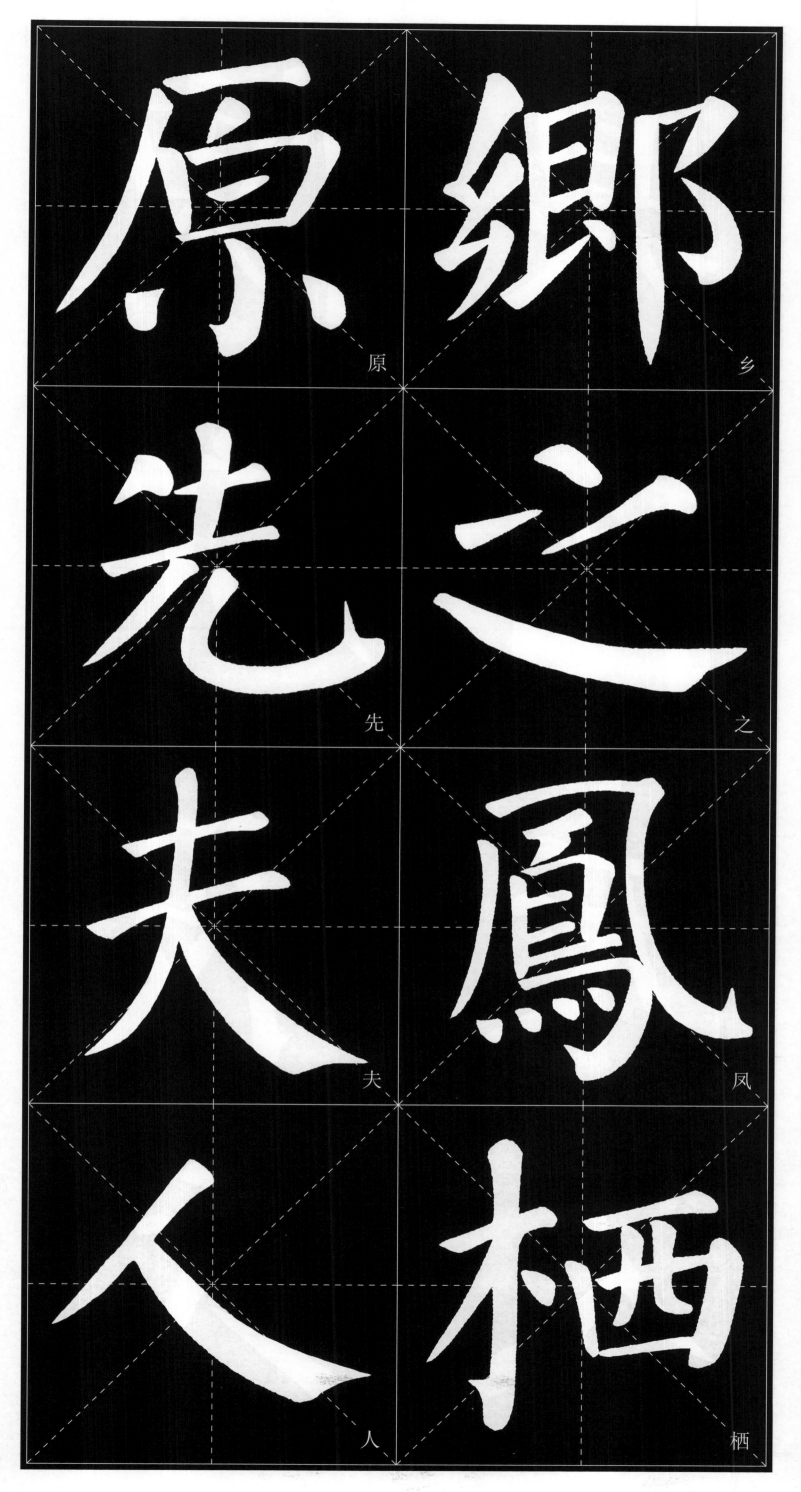

原　鄉

先　之

夫　鳳

人　栖

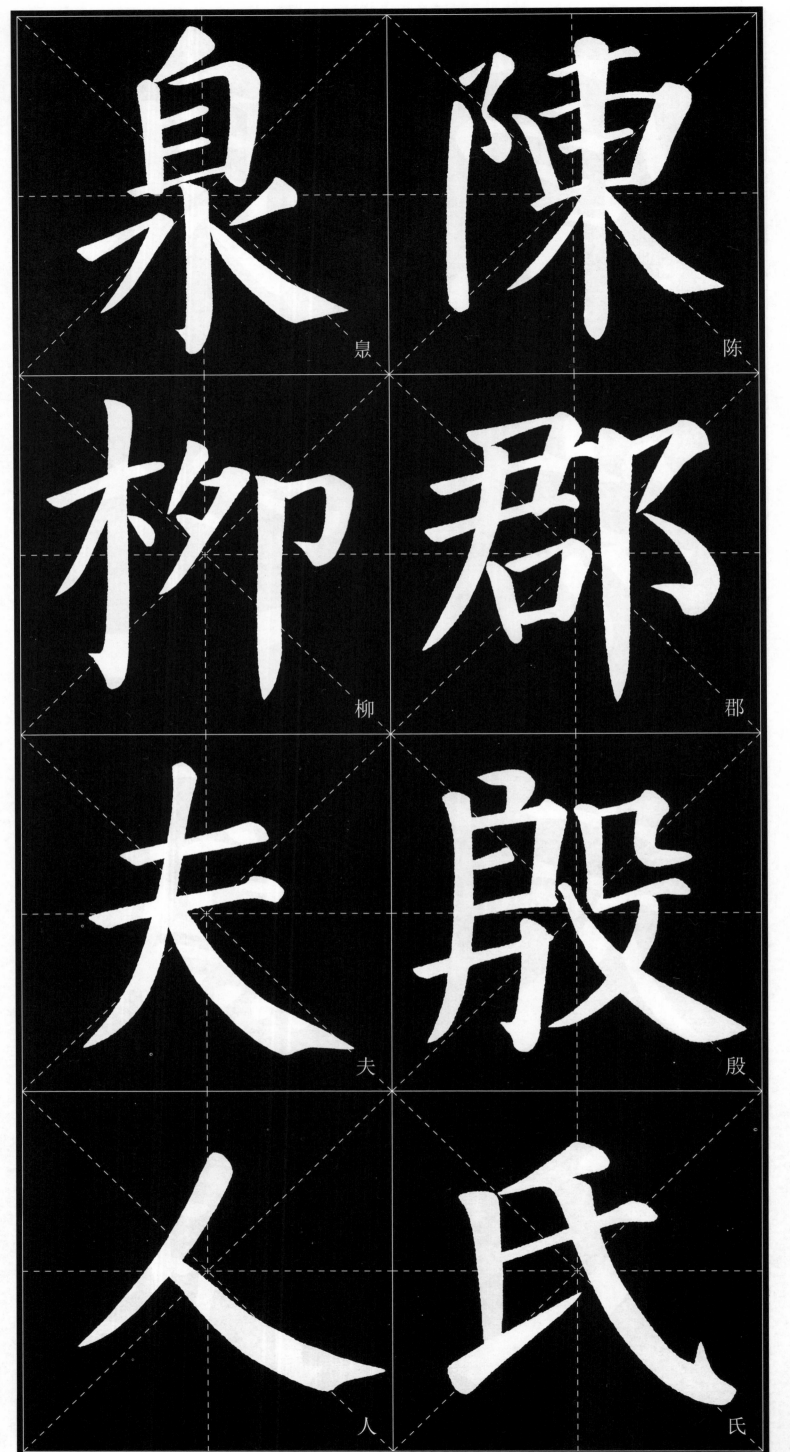

泉

陈

柳

郡

夫

殷

人

氏

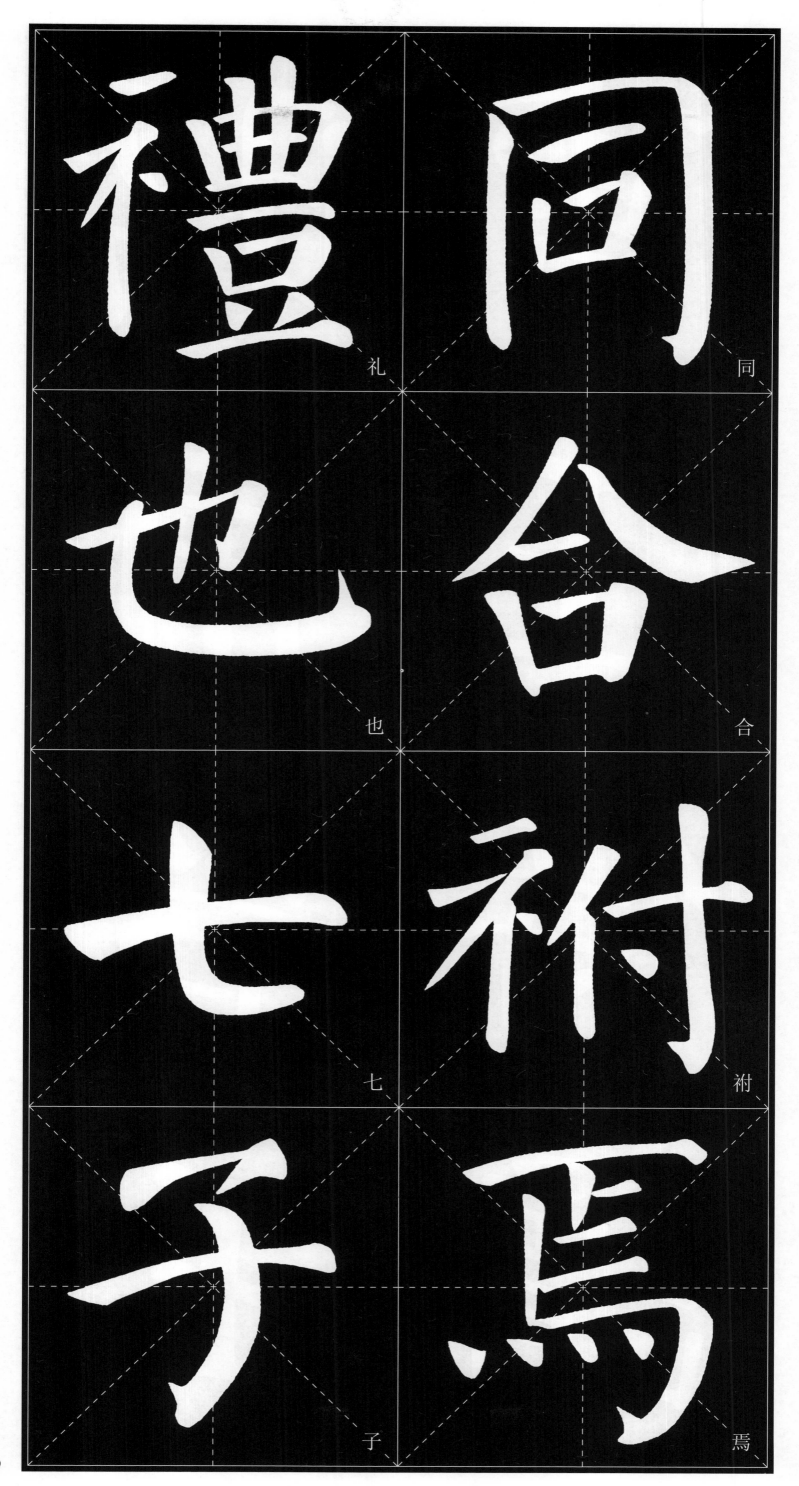

礼　同

也　合

七　袝

子　焉

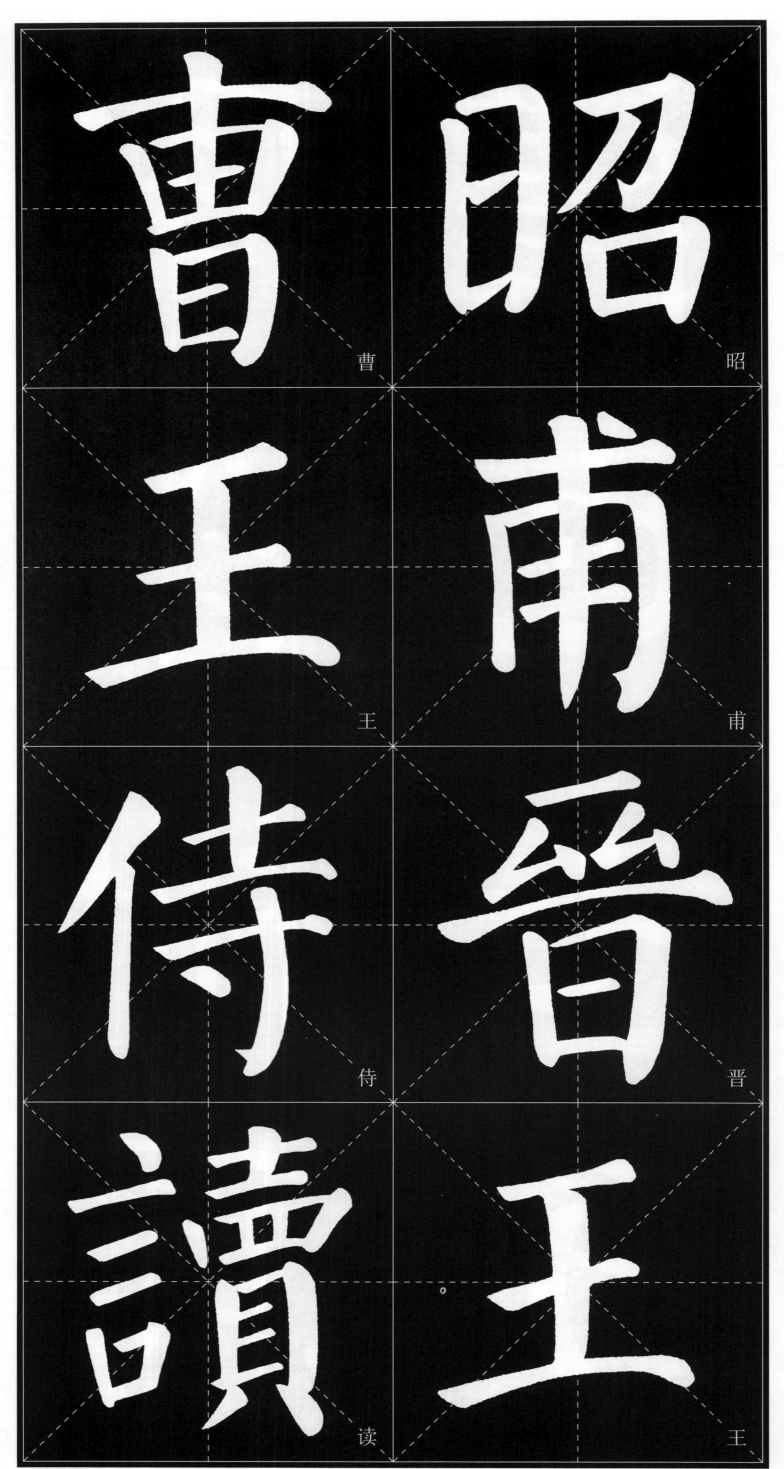

曹 昭

王 甫

侍 晉

讀 王

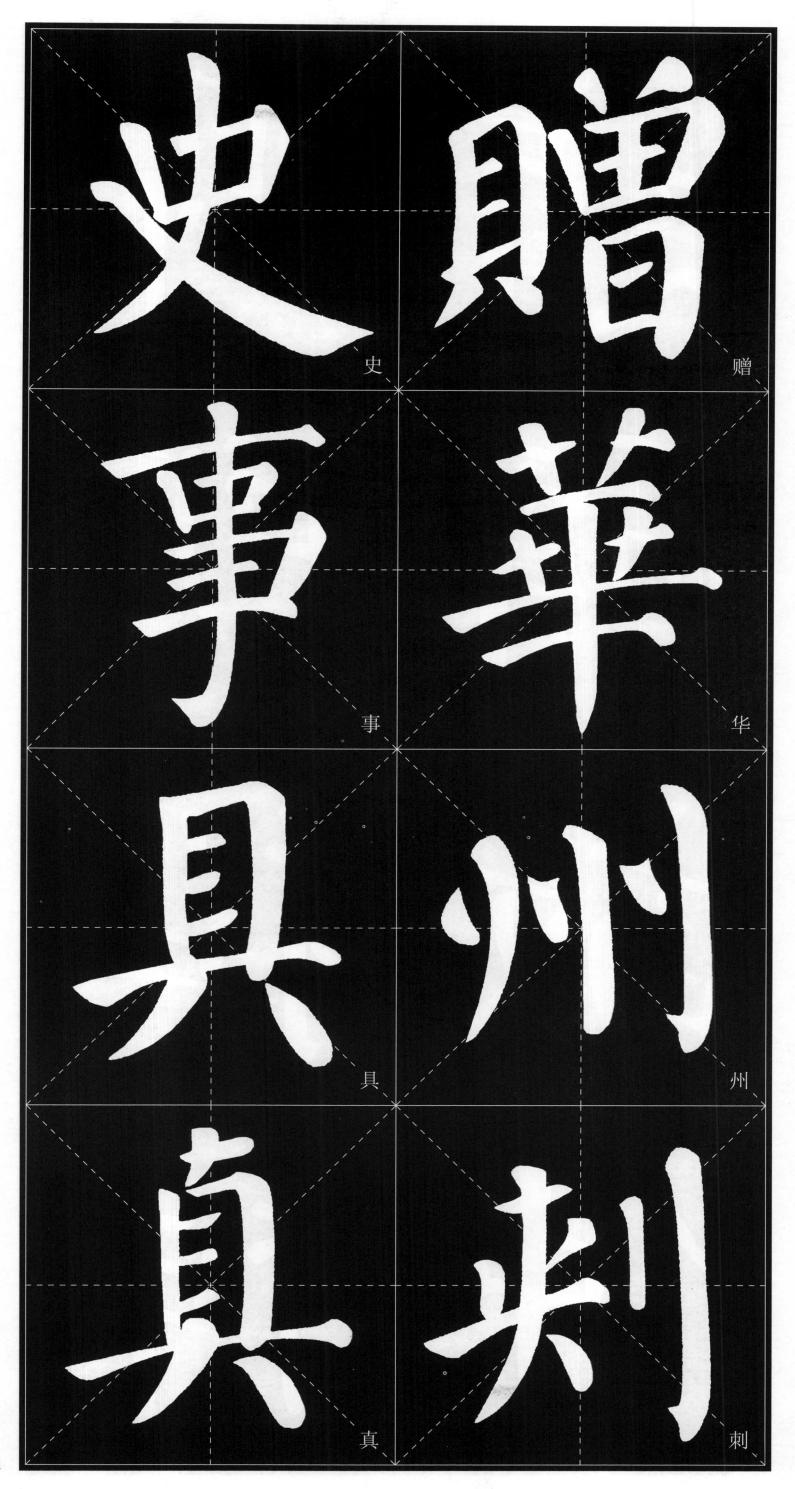

史

事

具

真

贈

華

州

刺

道

卿

碑

所

敬

撰

仲

神

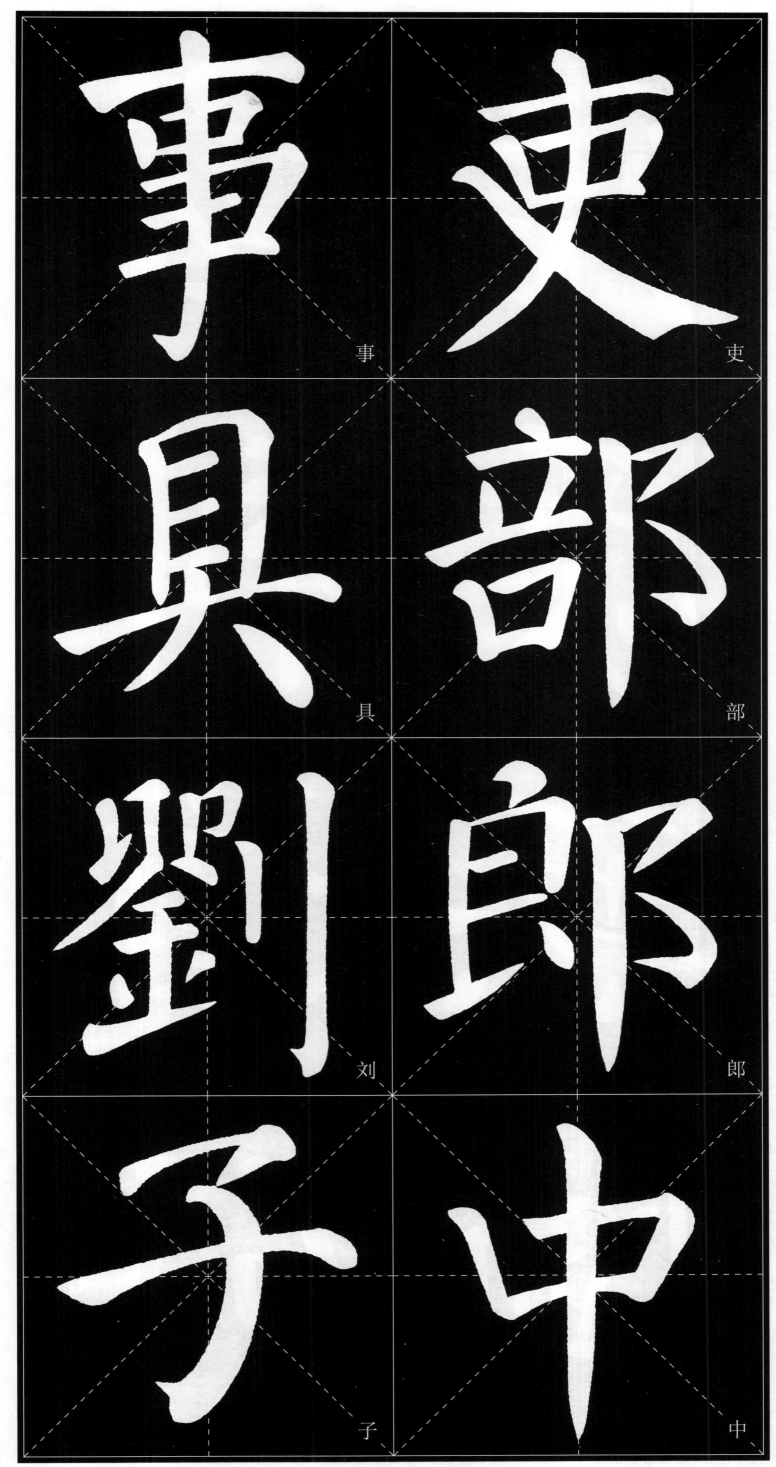

事 事

吏 吏

具 具

部 部

劉 刘

郎 郎

事 子

中 中

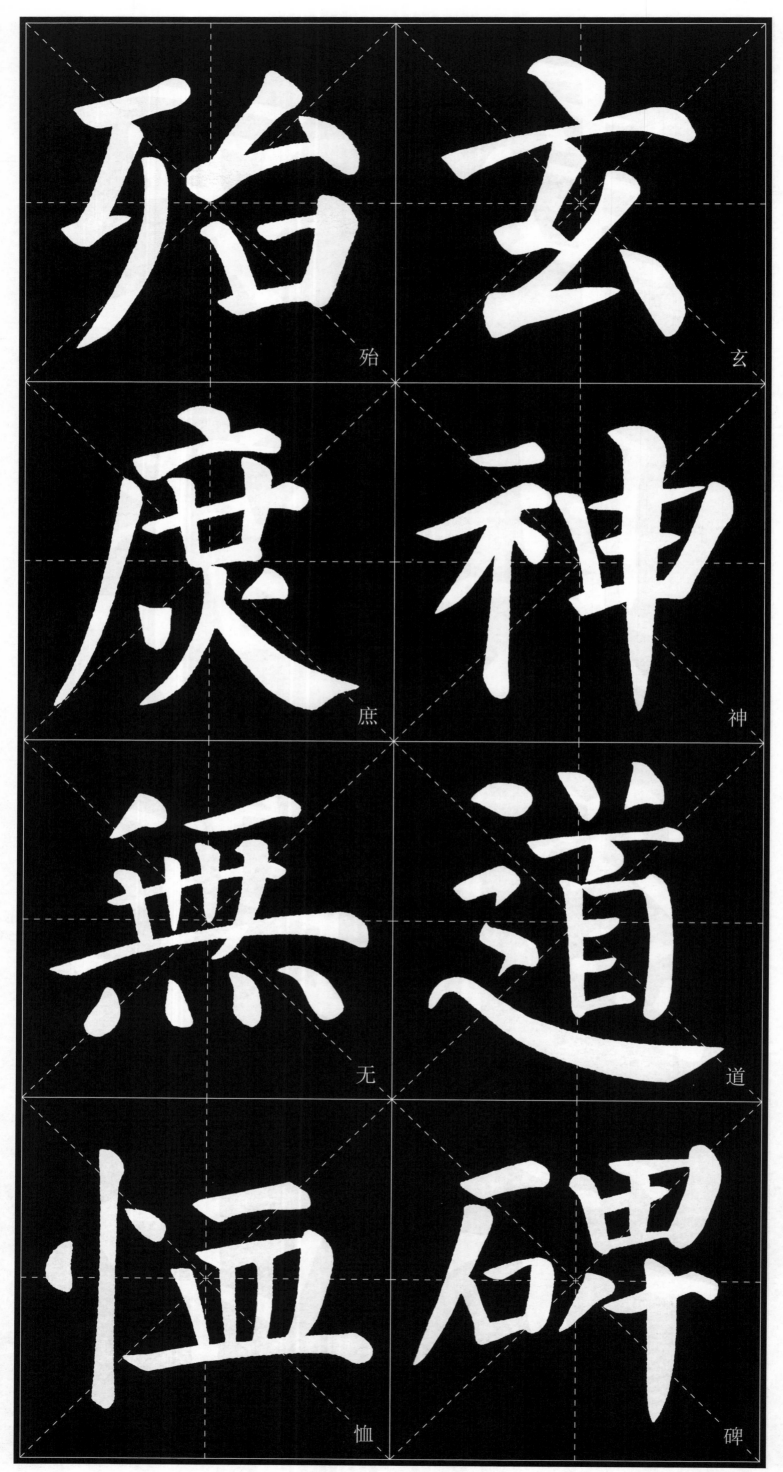

殆　玄

庶　神

无　道

恤　碑

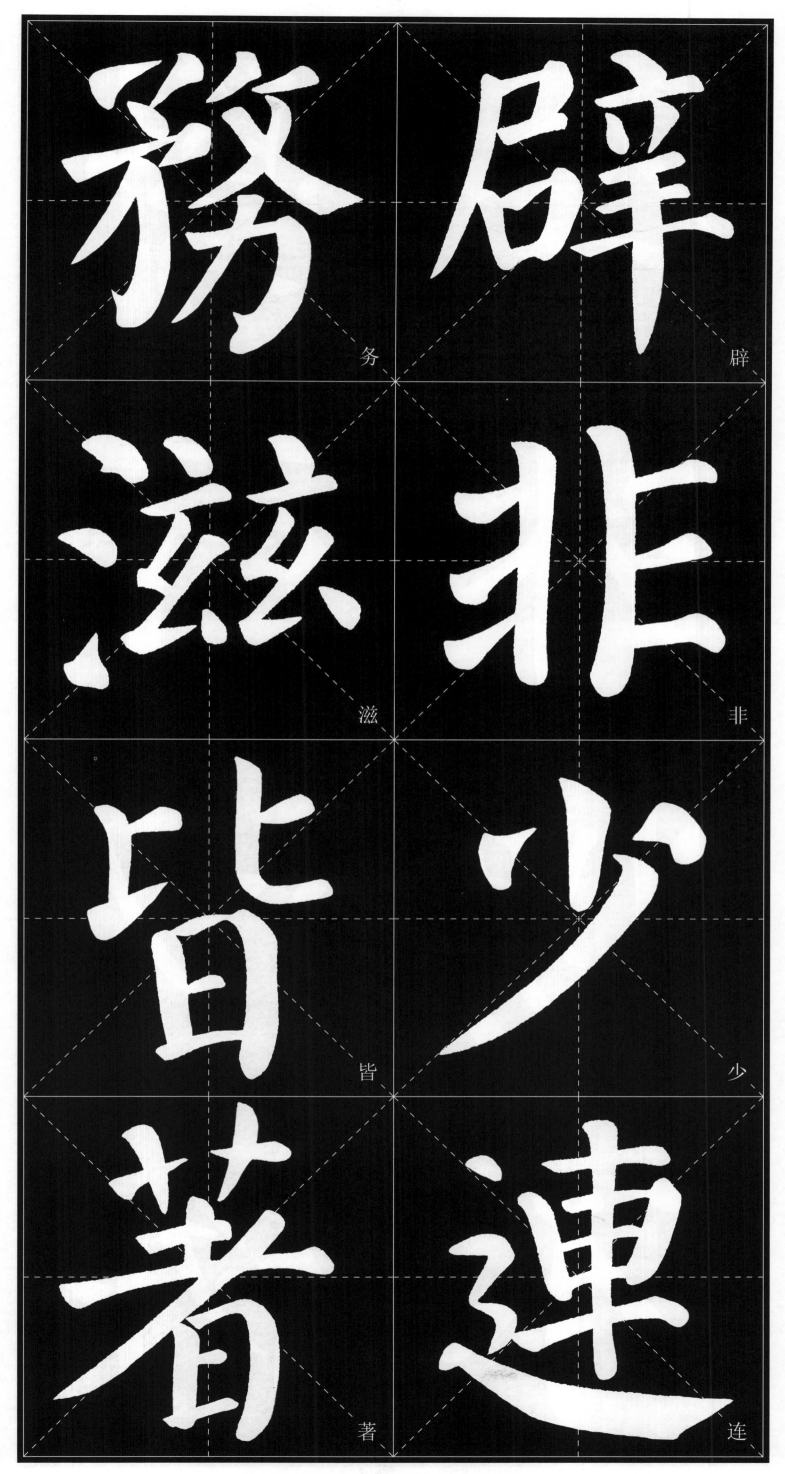

務　滋　皆　著　辟　非　少　连

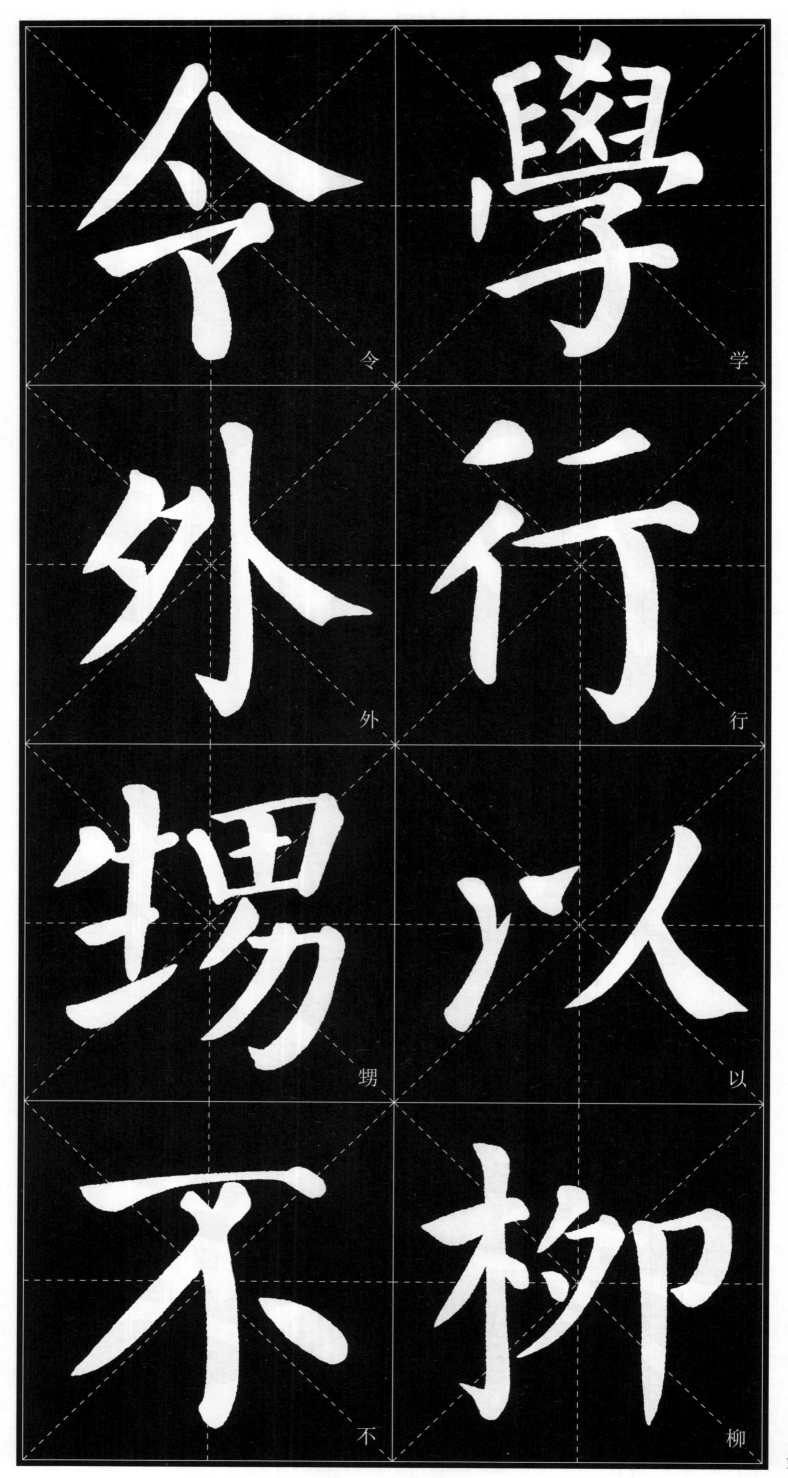

令 外 学 行 外 行 令 甥 以 不 柳

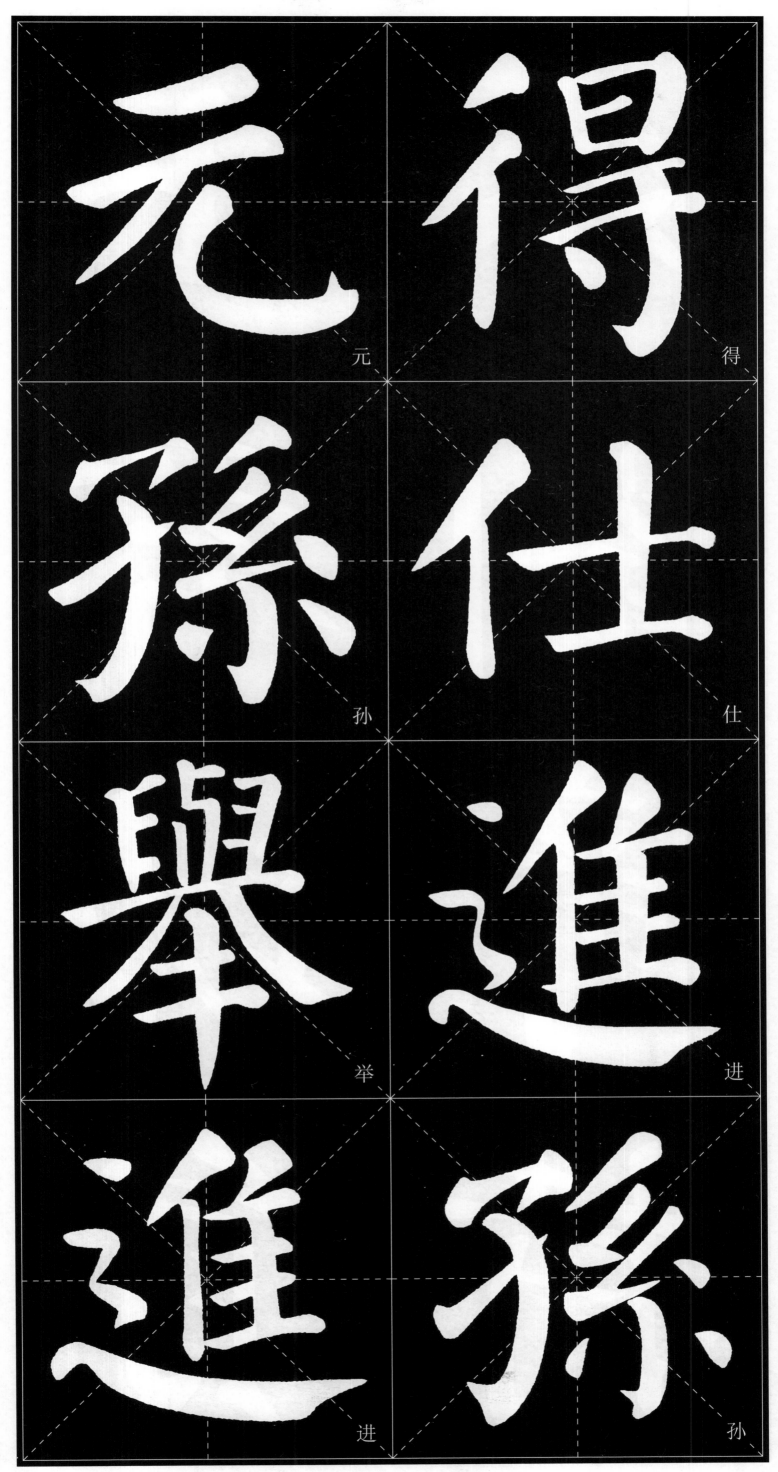

元　得

孫　仕

舉　進

進　孫

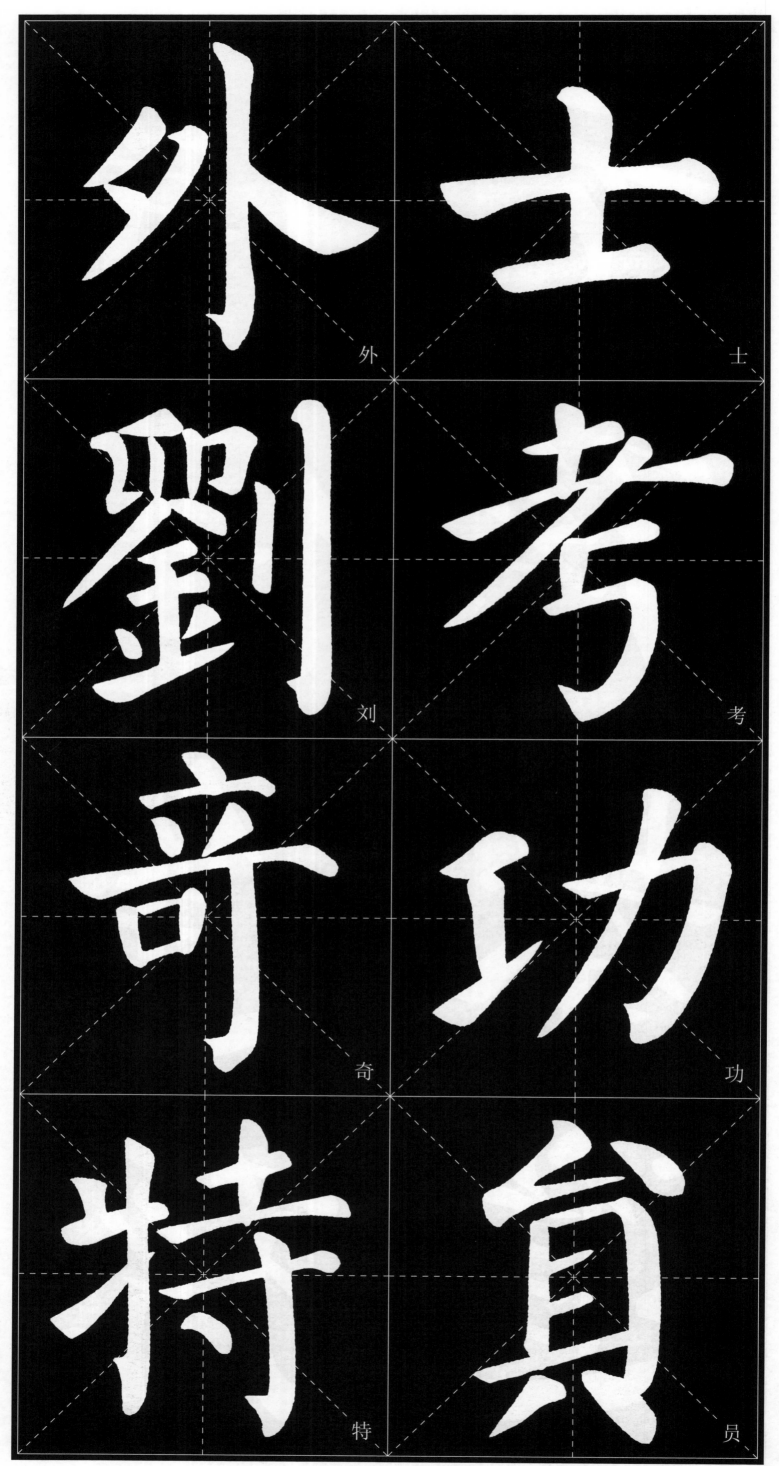

外　士

刘　考

奇　功

特　员

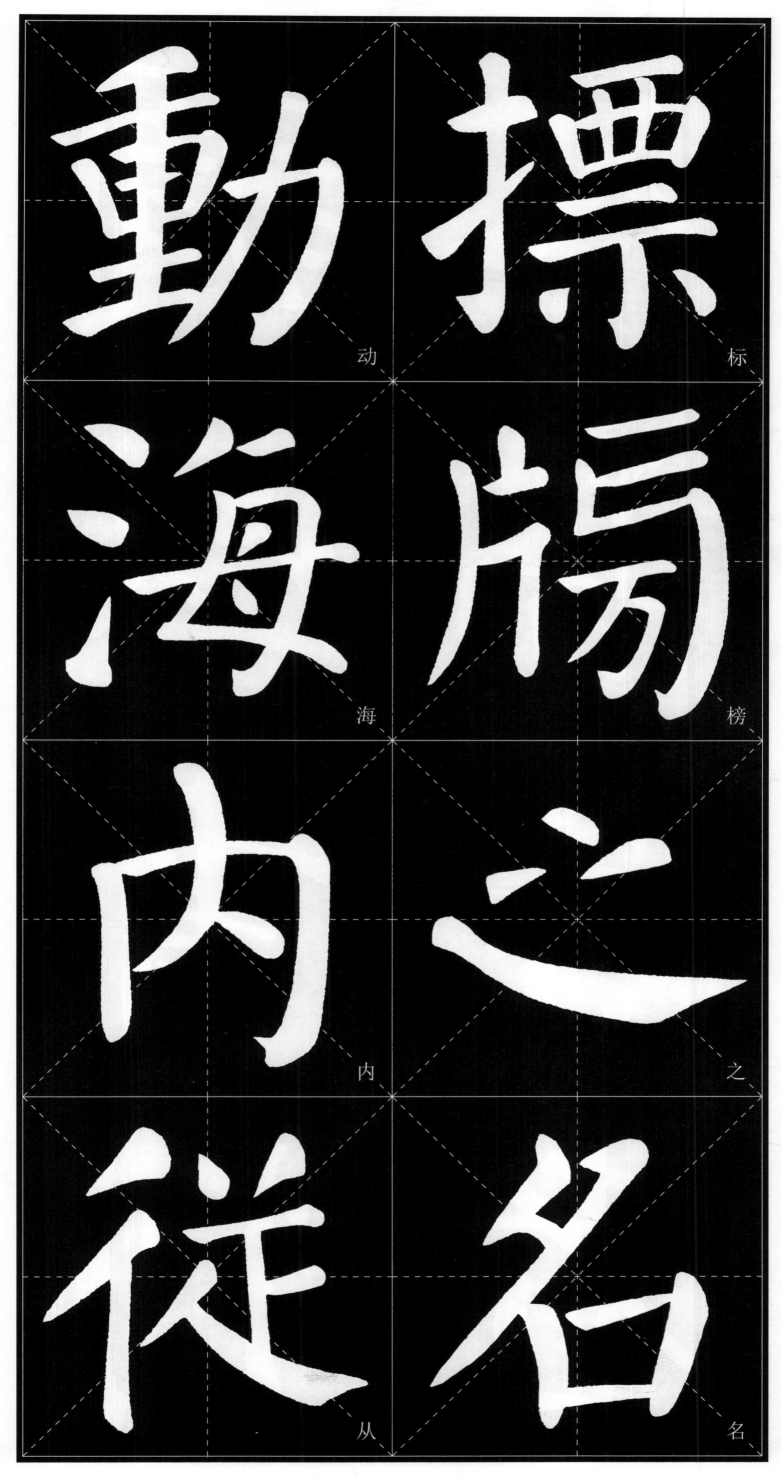

動　標
　　动　　　　标

海　膓
　　海　　　　榜

内　之
　　内　　　　之

徙　榣
　　从　　　　名

調以書判入高等者

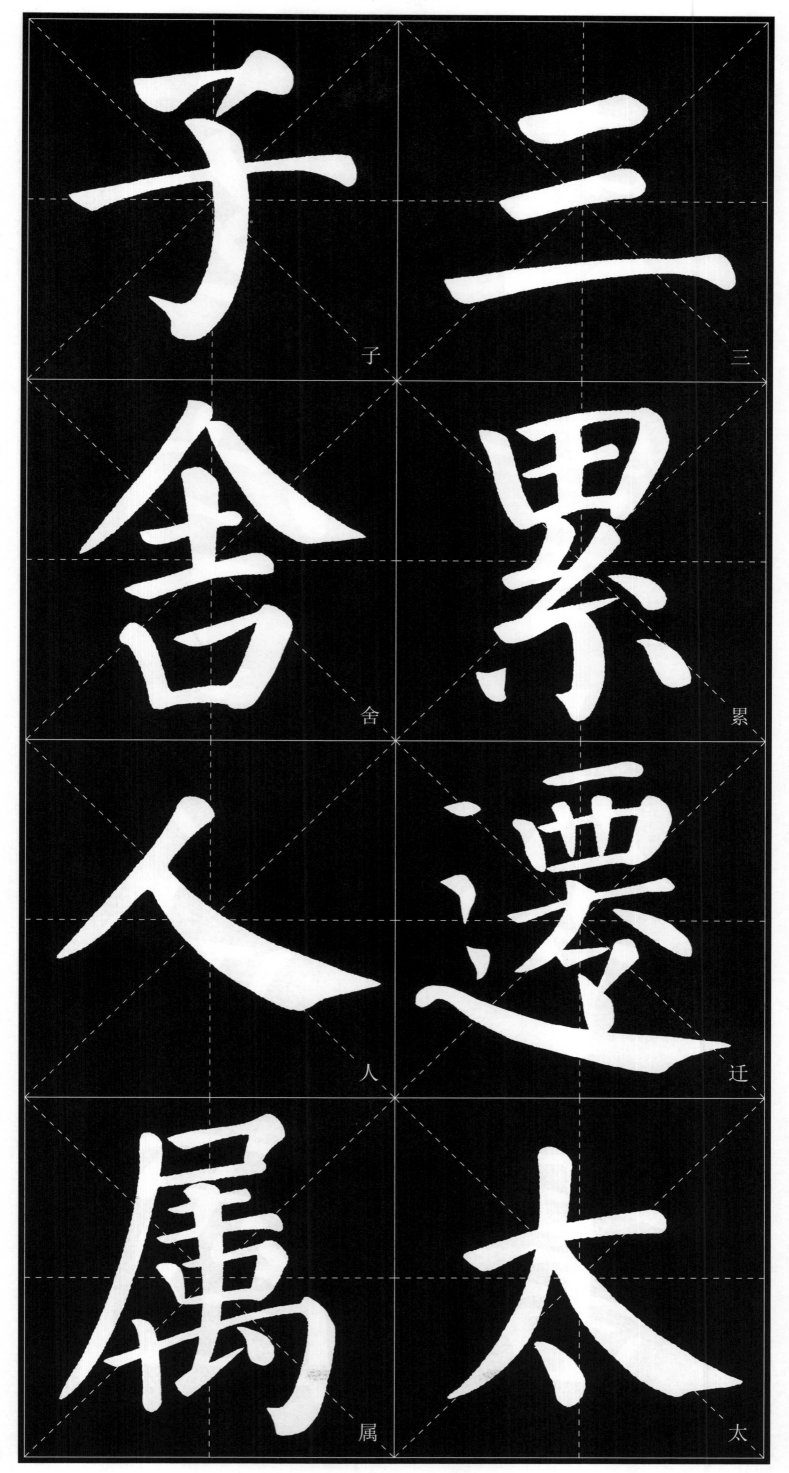

子

三

舍

累

人

迁

属

太

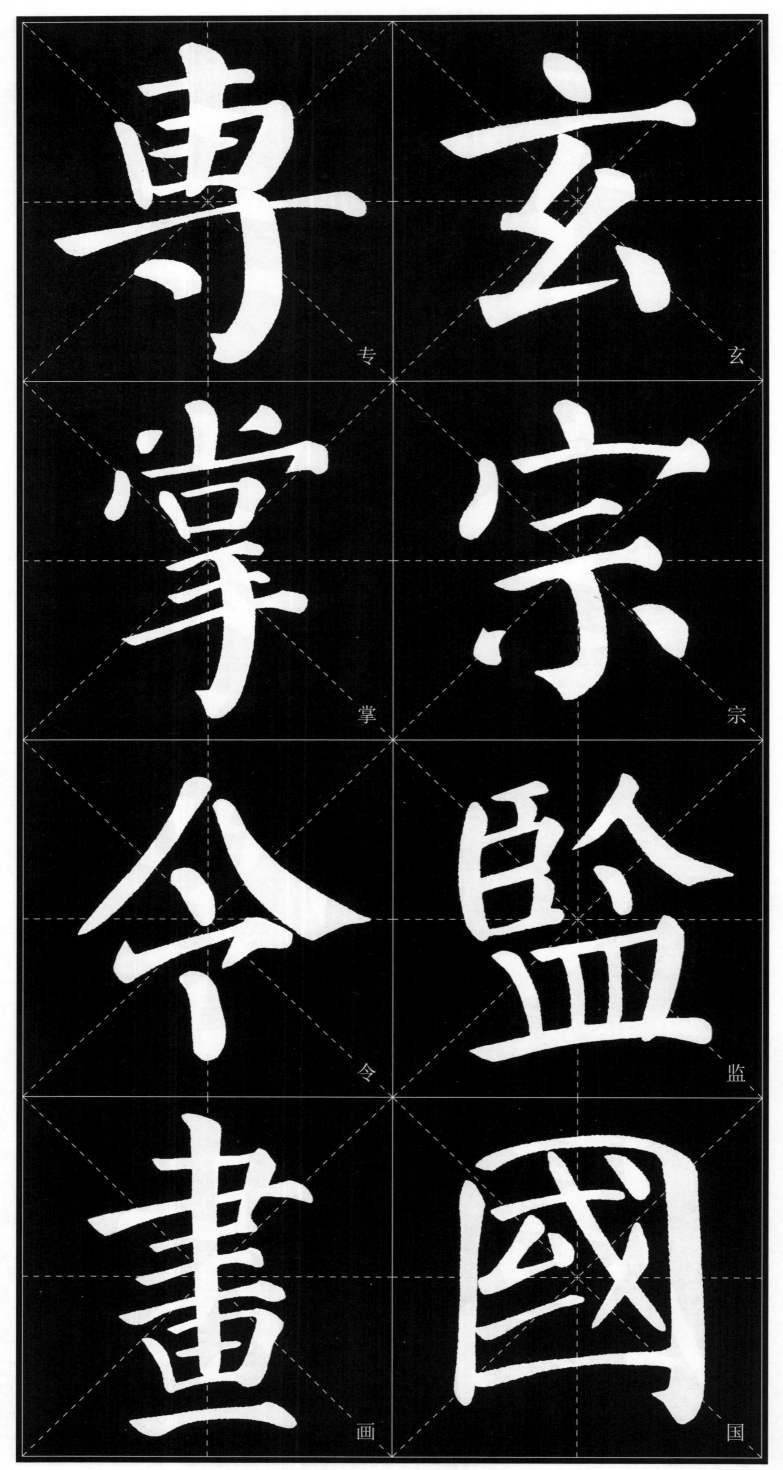

専 掌 令 画 玄 宗 監 国

州
滁
刺
沂
史
豪
赠
三

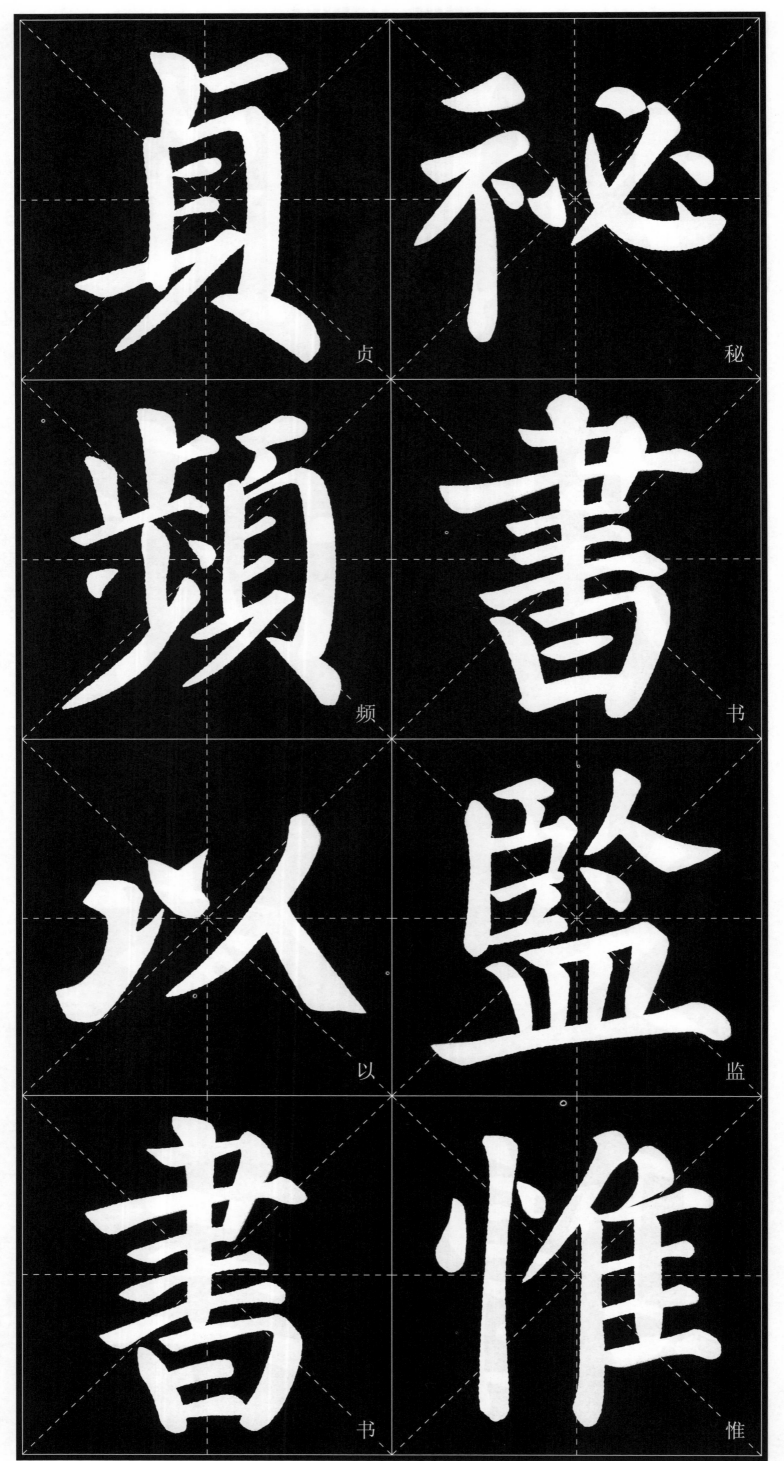

貞

頻

以

書

秘

書

監

惟

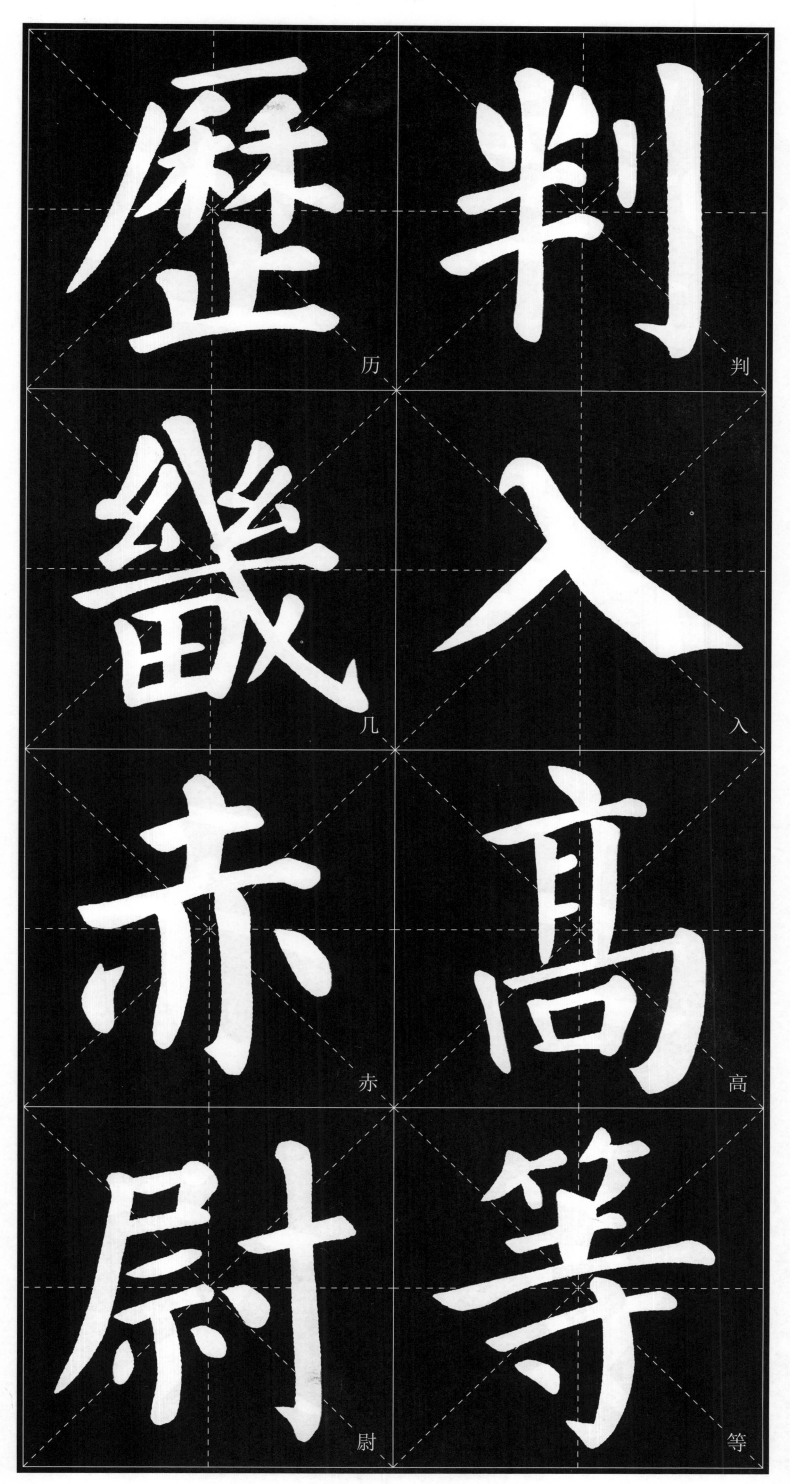

歷 历
判 判
幾 几
入 入
赤 赤
高 高
尉 尉
等 等

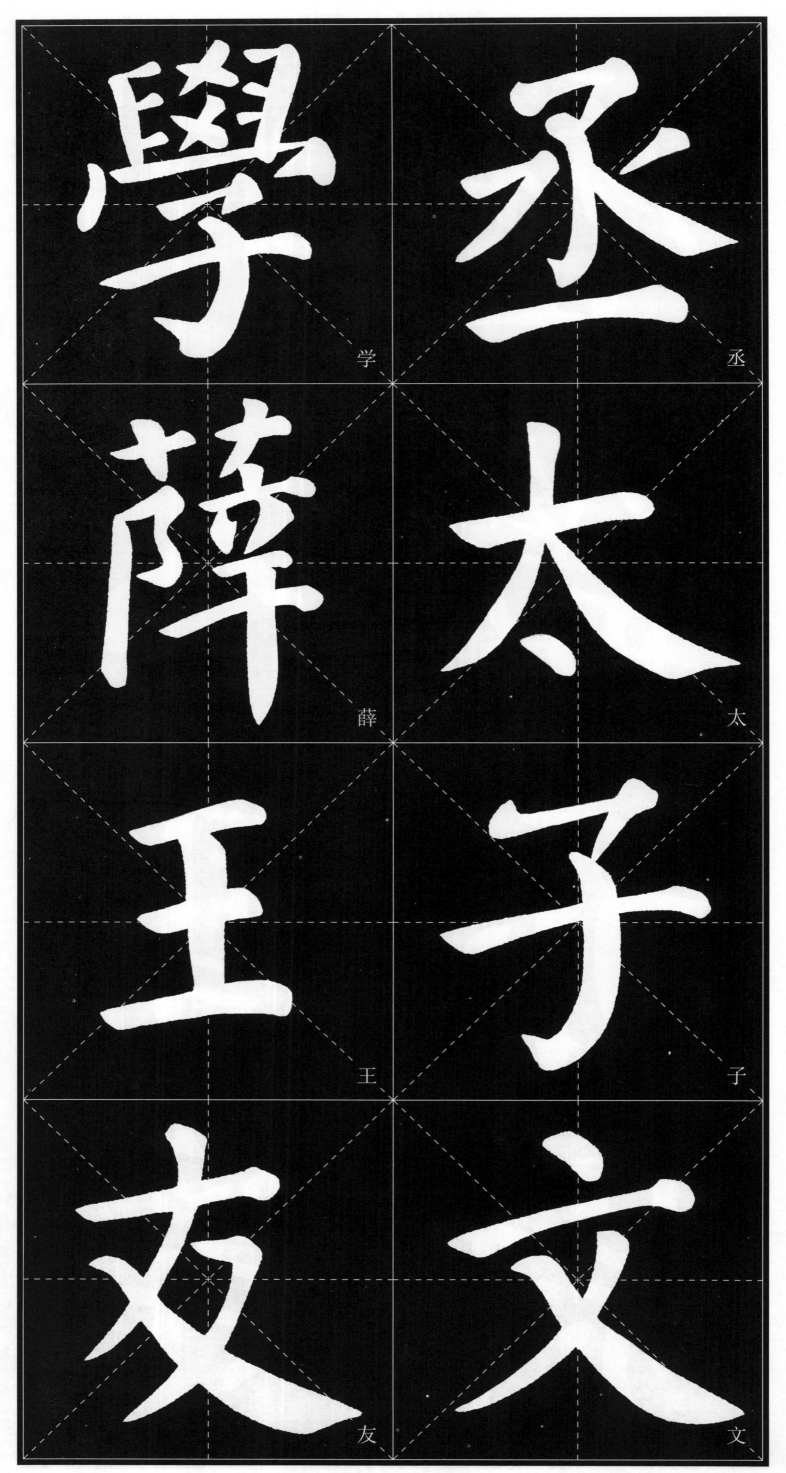

学 丞 薛 太 王 子 友 文

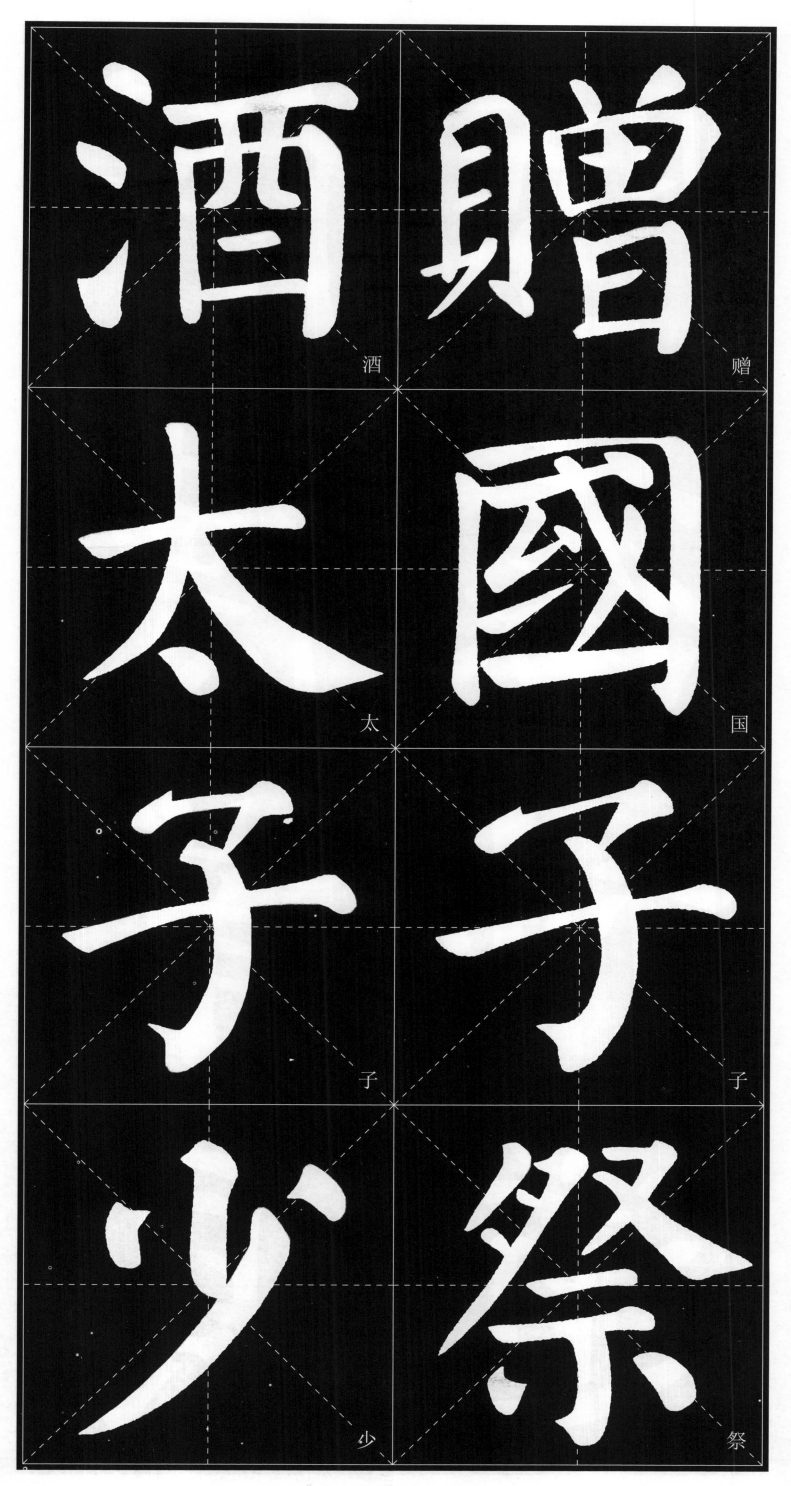

酒　贈

太　國

子　子

少　祭

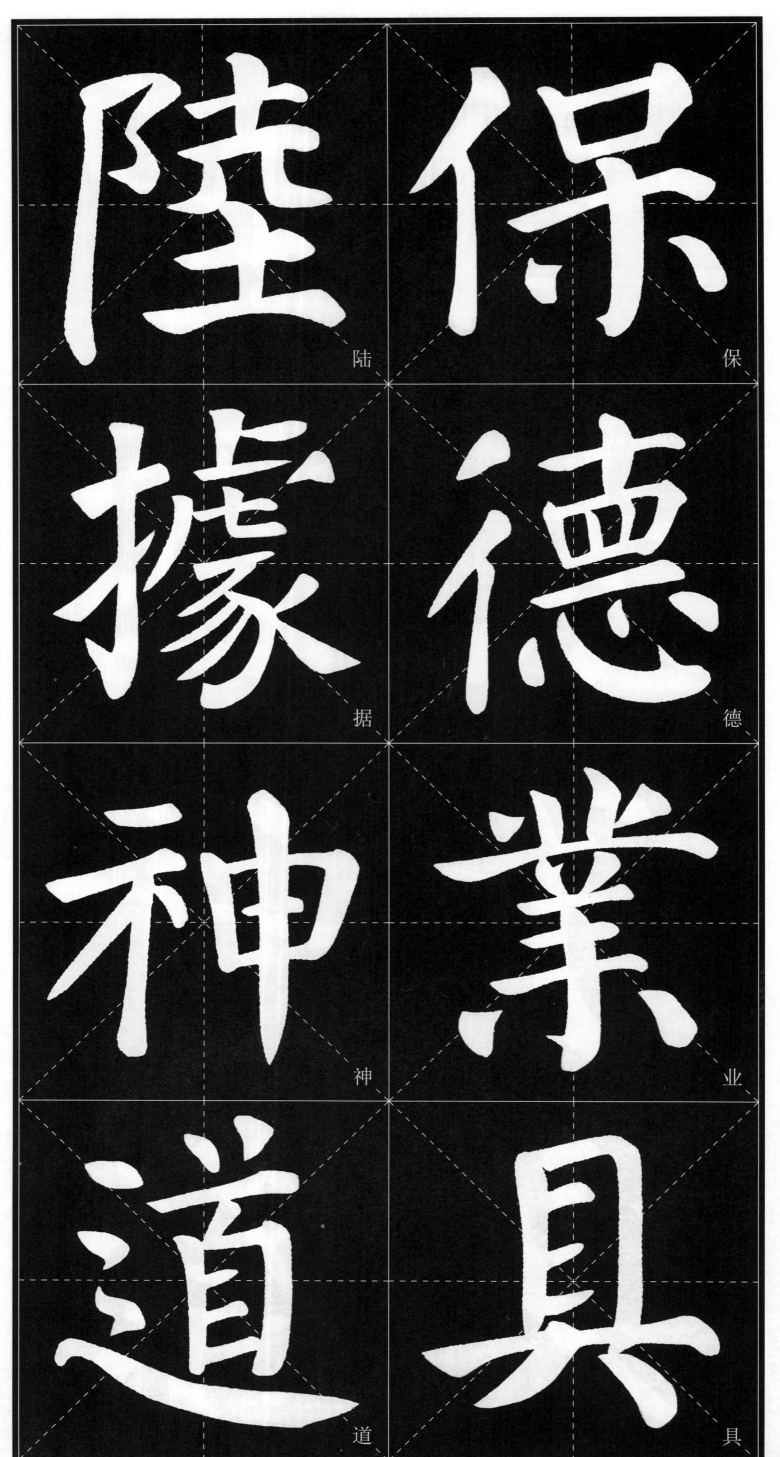

陸　保
據　德
神　業
道　俱

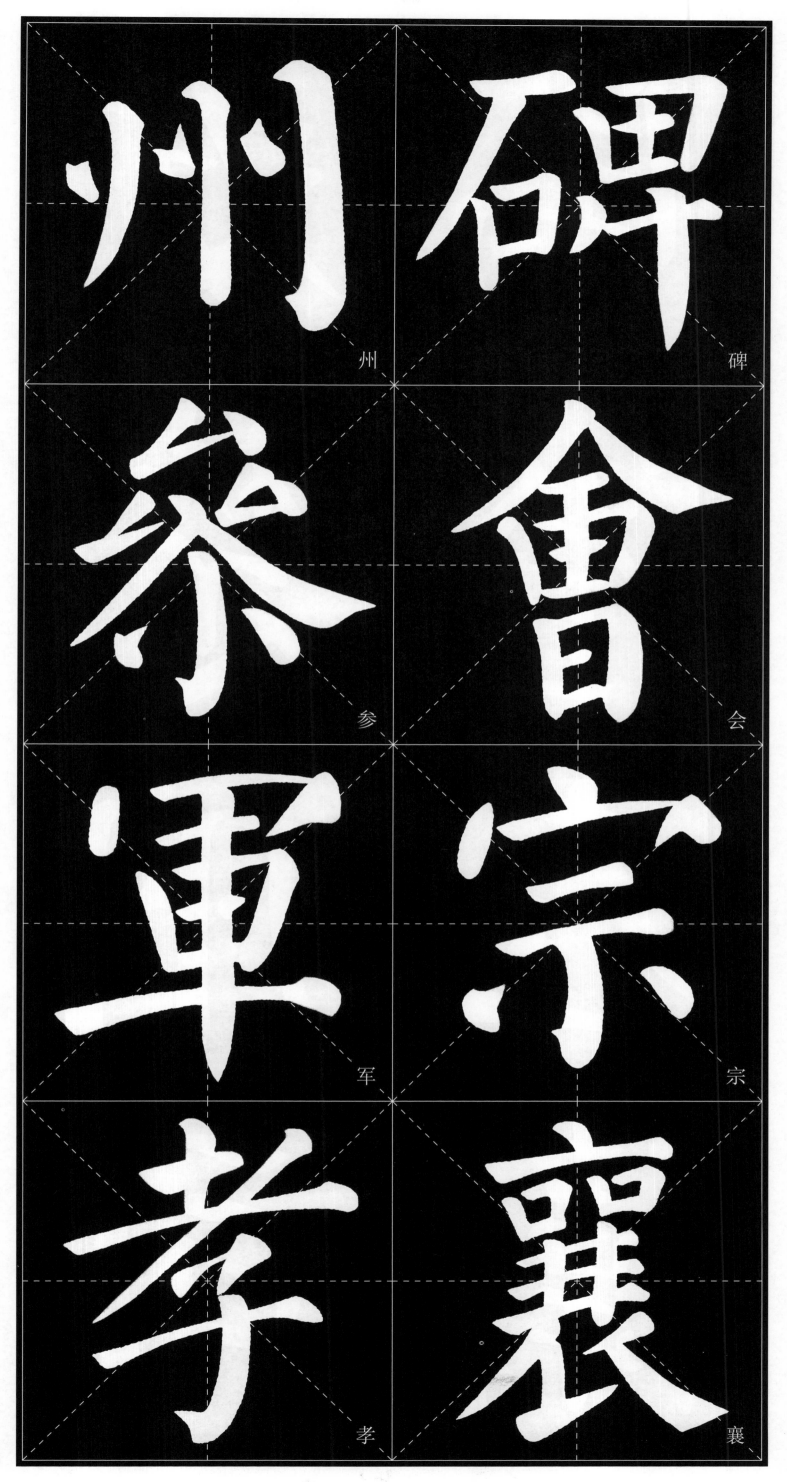

州
碑
参
会
军
宗
孝
襄

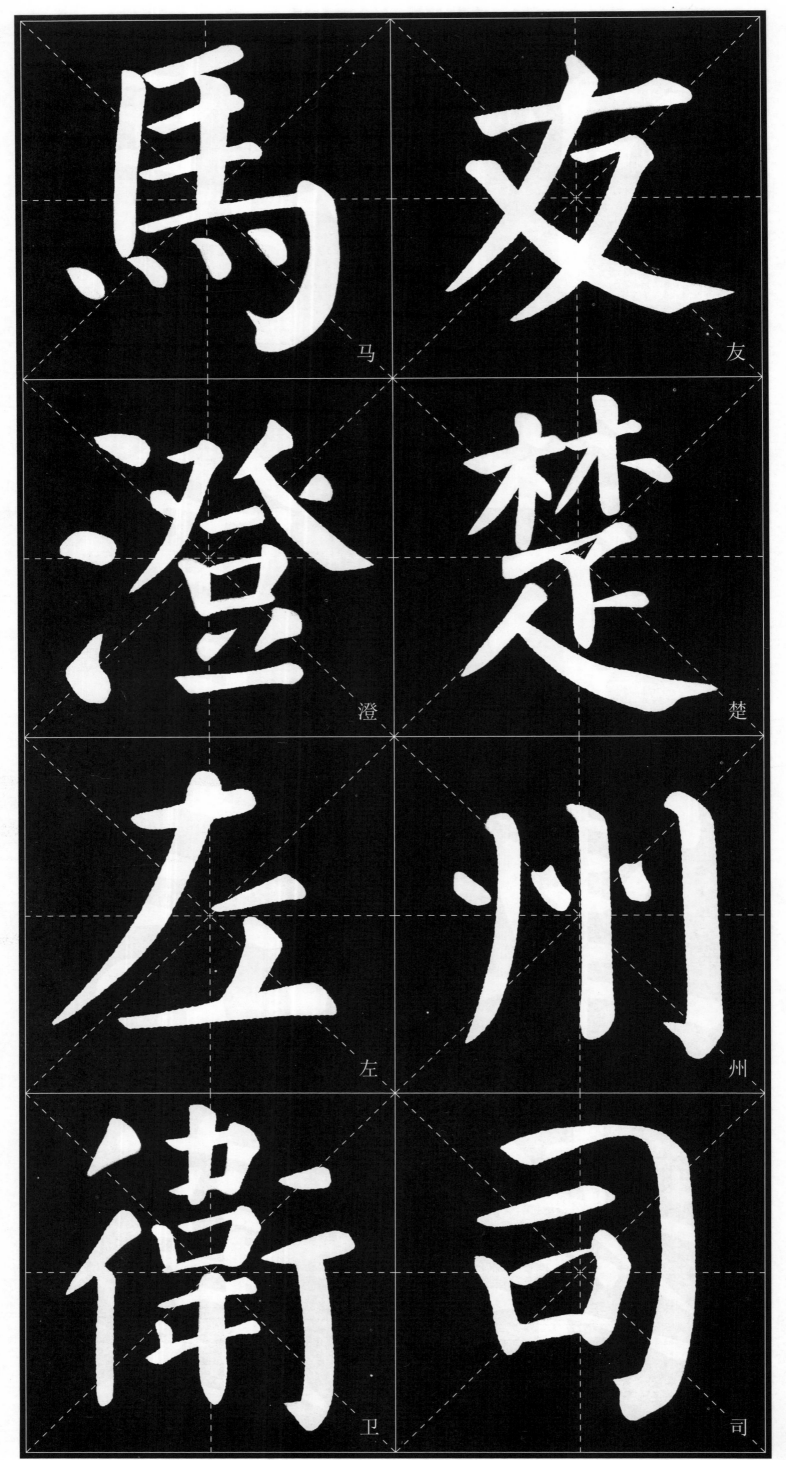

馬　友

澄　楚

左　州

衛　司

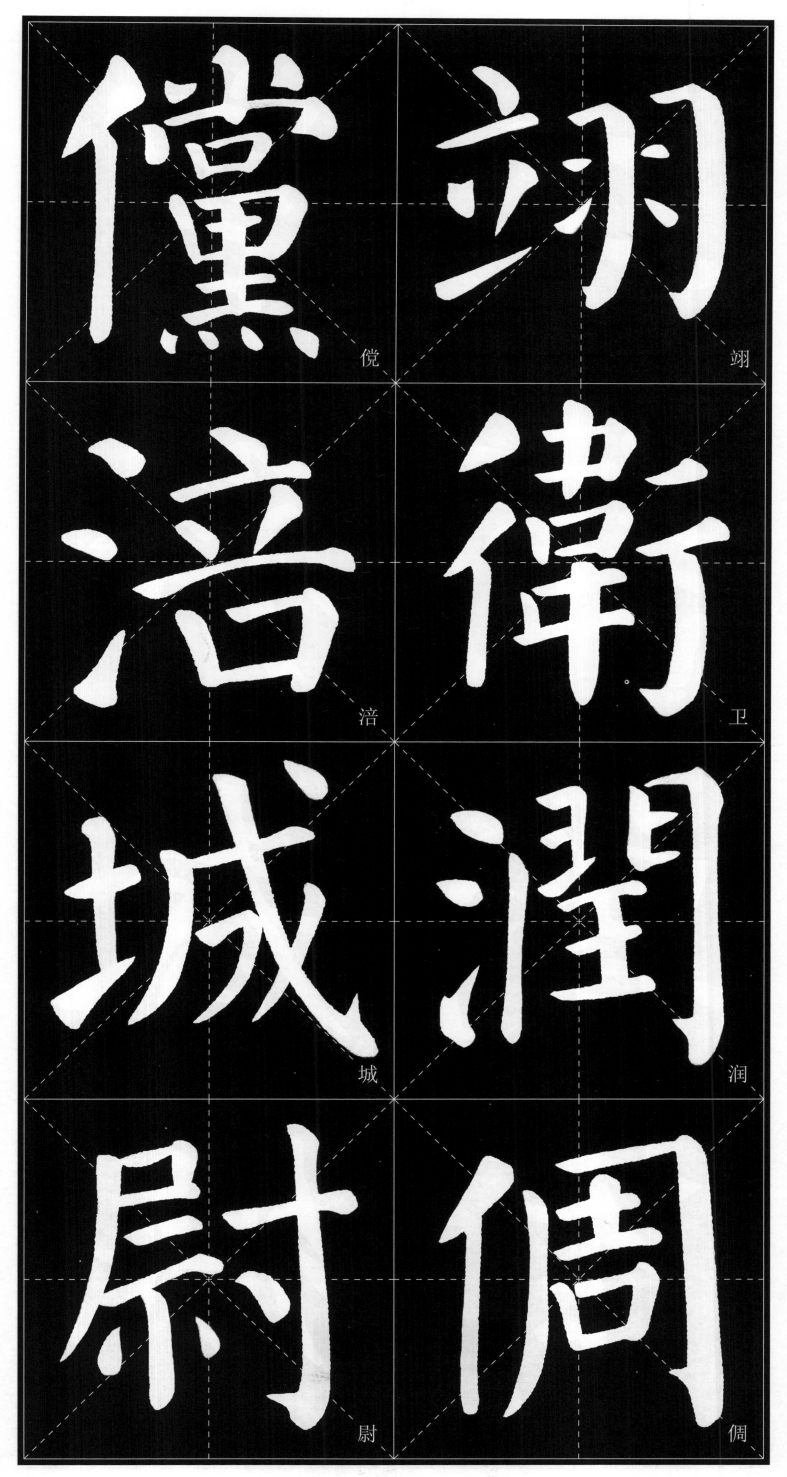

儻 儻

翊 翊

涪 涪

衞 卫

城 城

潤 润

尉 尉

倜 倜

工 曾

词 孙

翰 春

有 卿

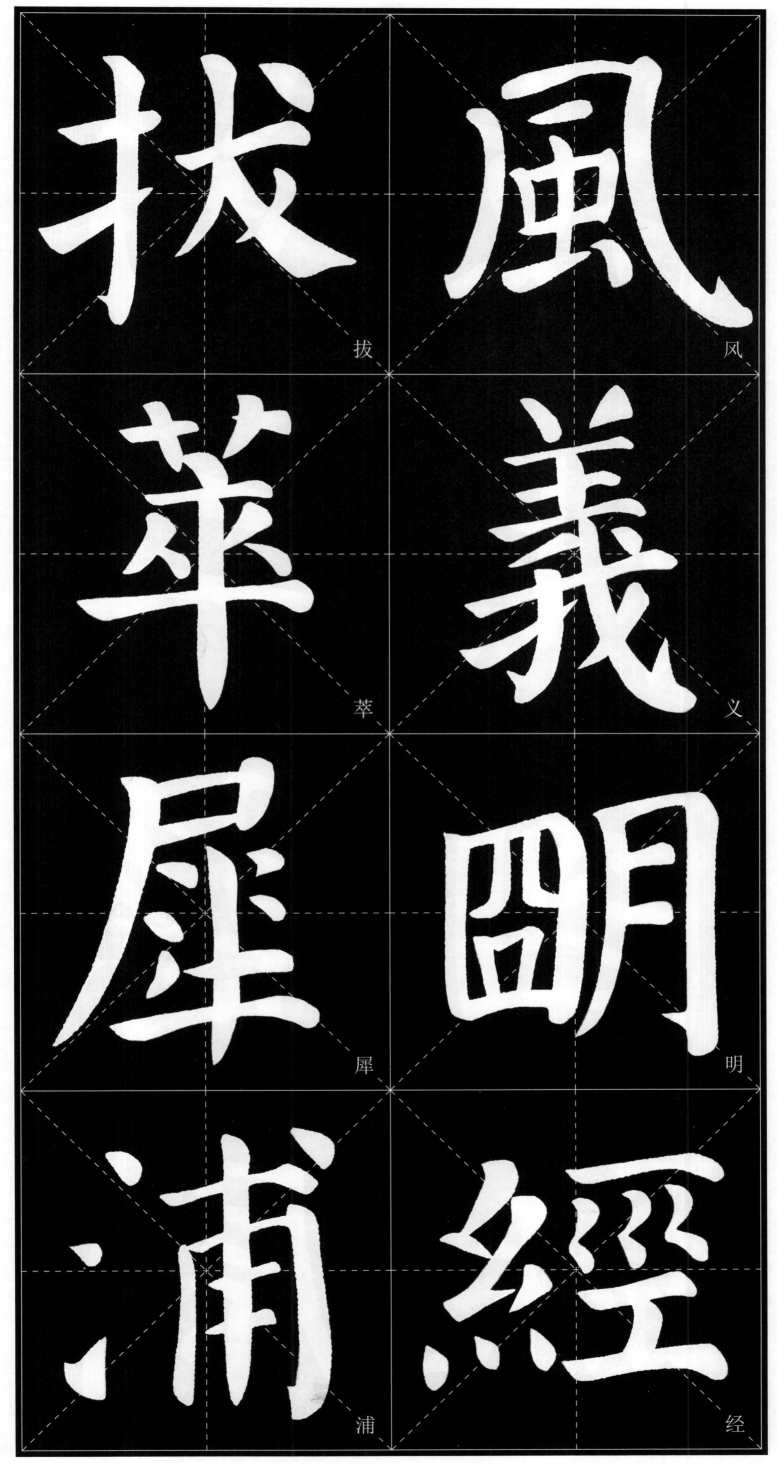

拔　风

萃　义

犀　明

浦　经

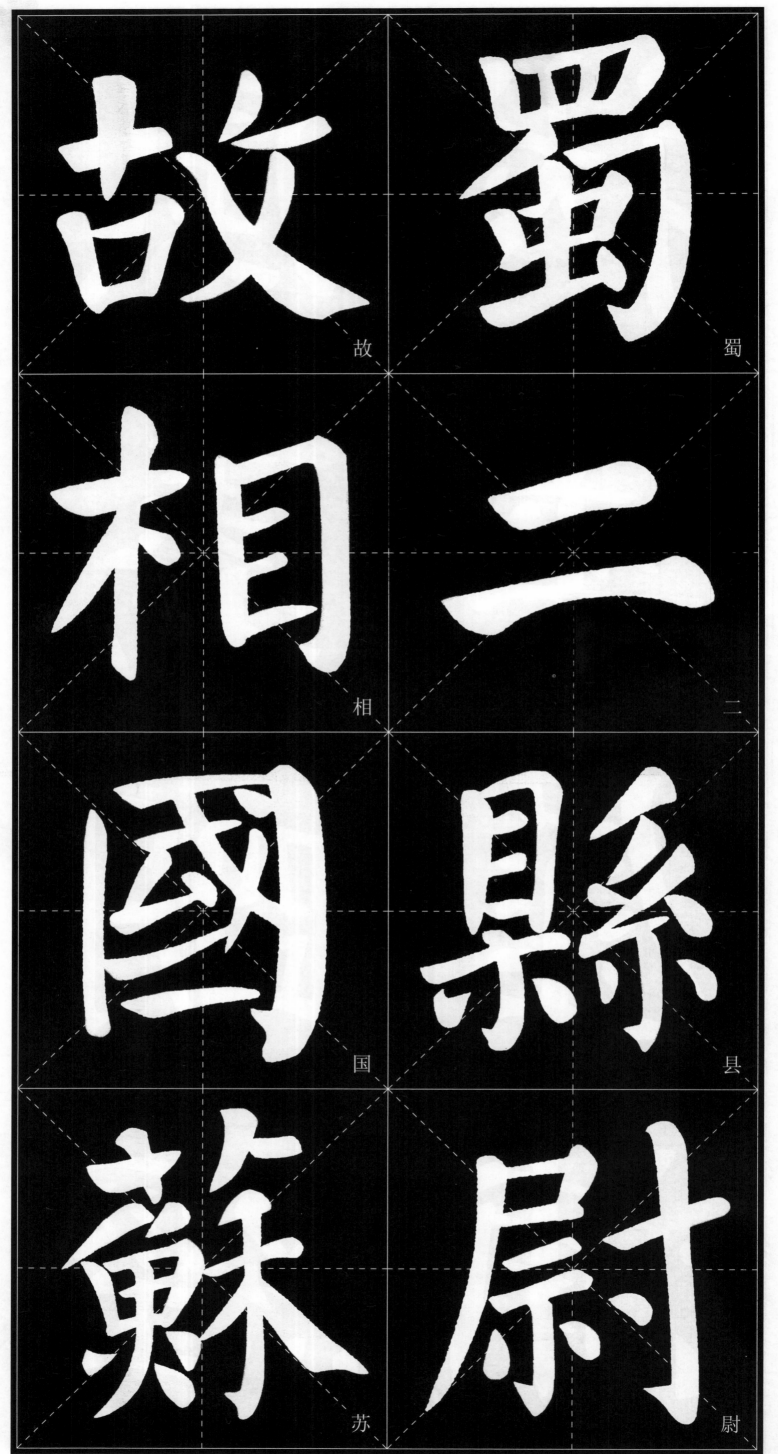

故　蜀

相　二

故国　縣

苏　尉

124

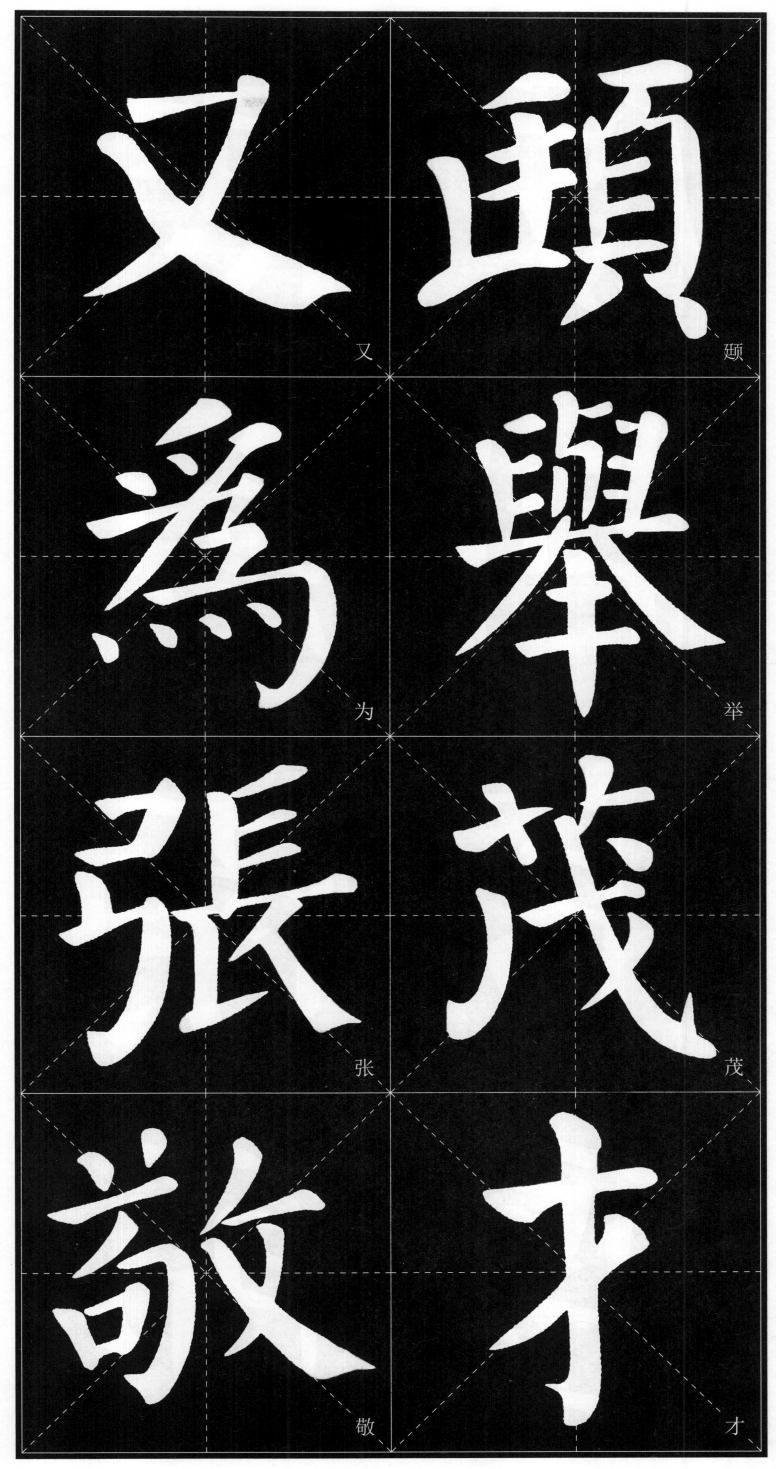

又　頍　为　舉　张　茂　敬　才

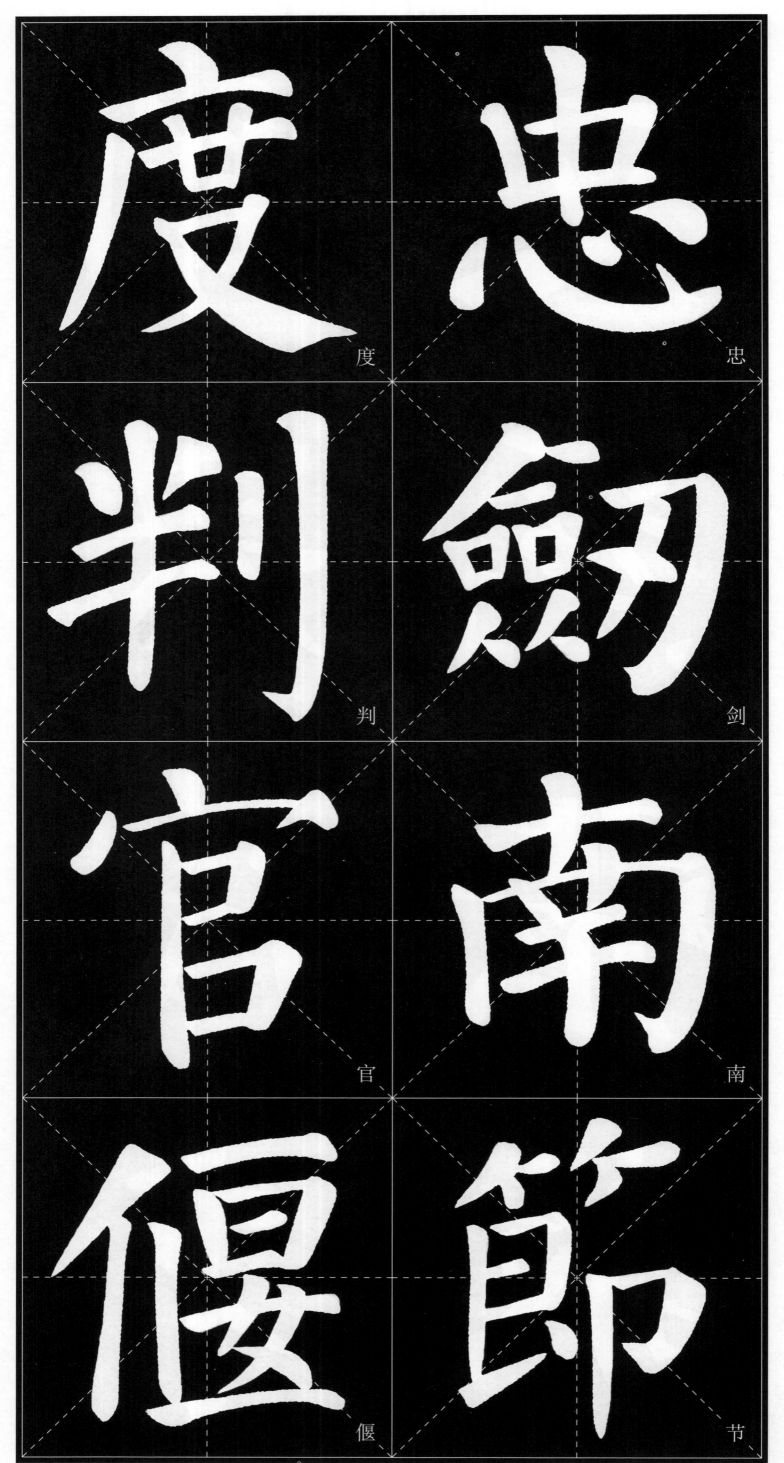

度　忠

判　剑

官　南

偃　节

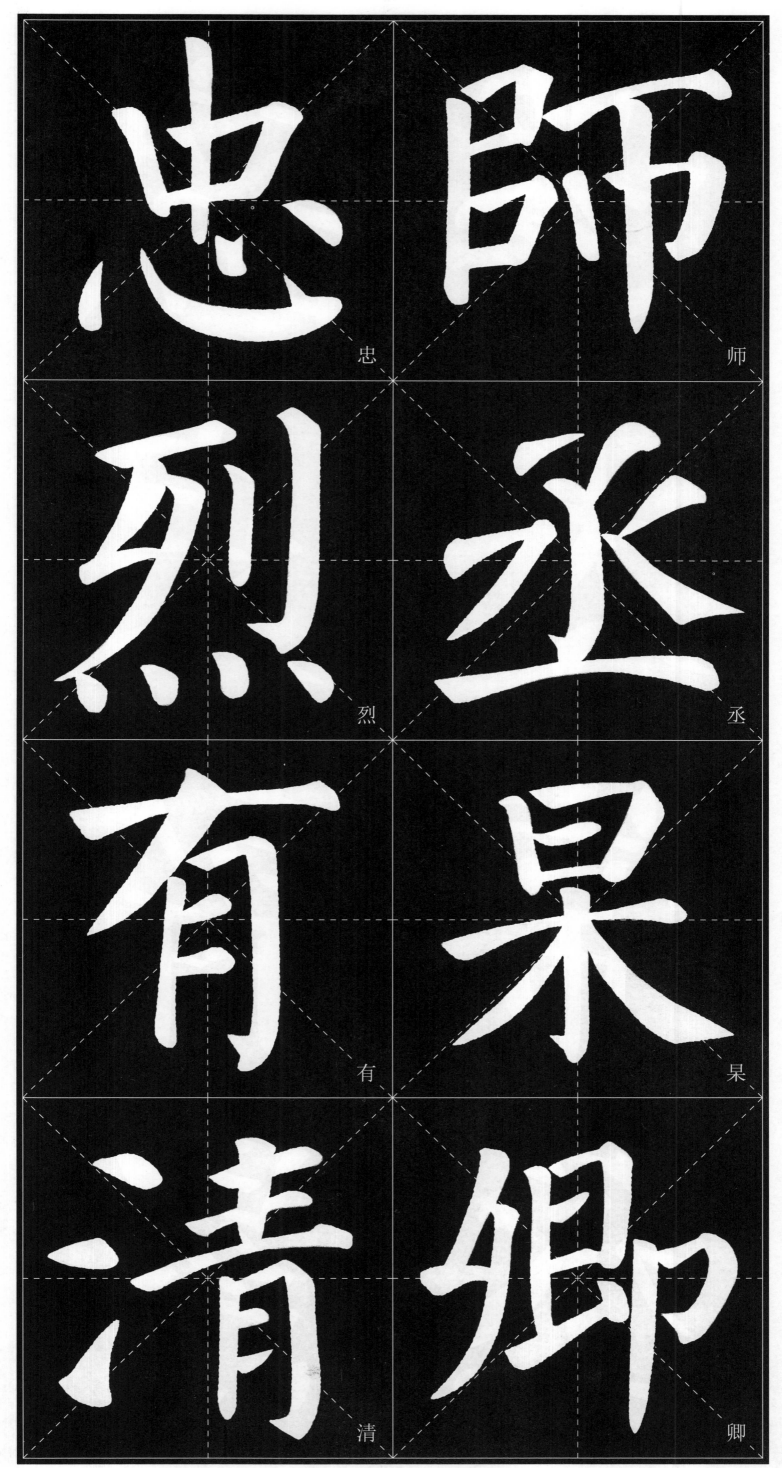

忠

烈

有

清

师

丞

杲

卿

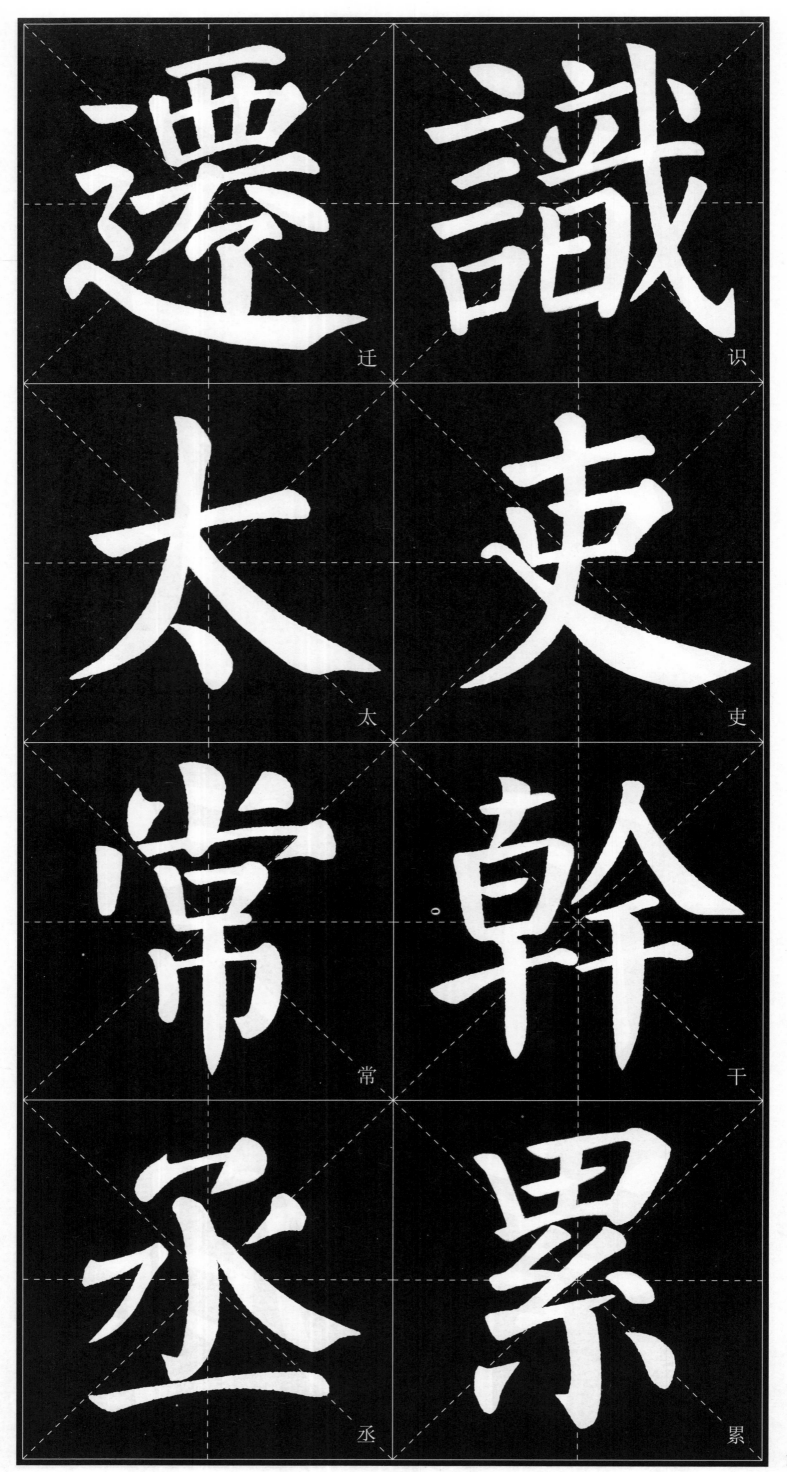

遷　識
太　吏
常　幹
丞　累

守 攝

殺 常

逆 山

賊 太

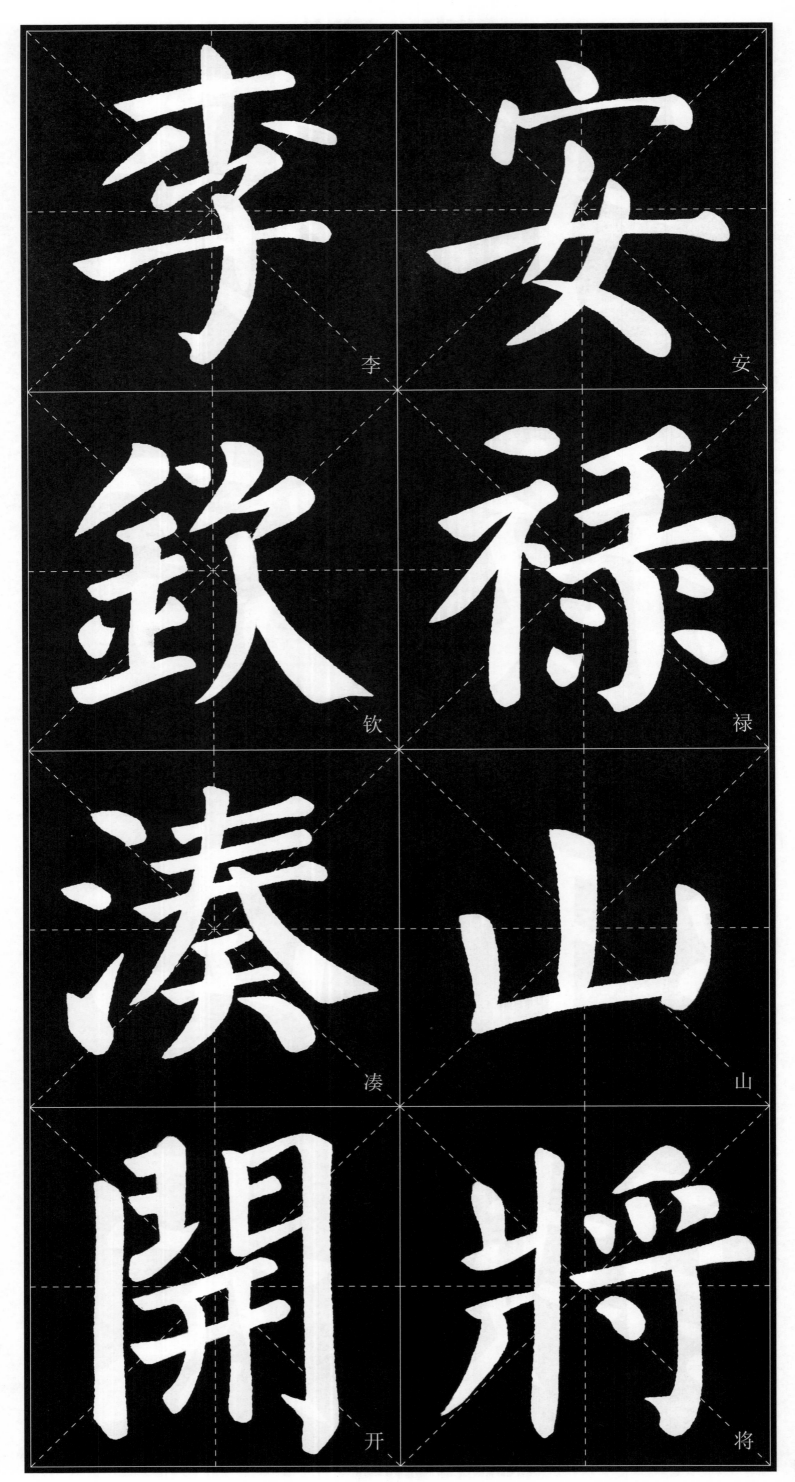

李 安

钦 禄

凑 山

开 将

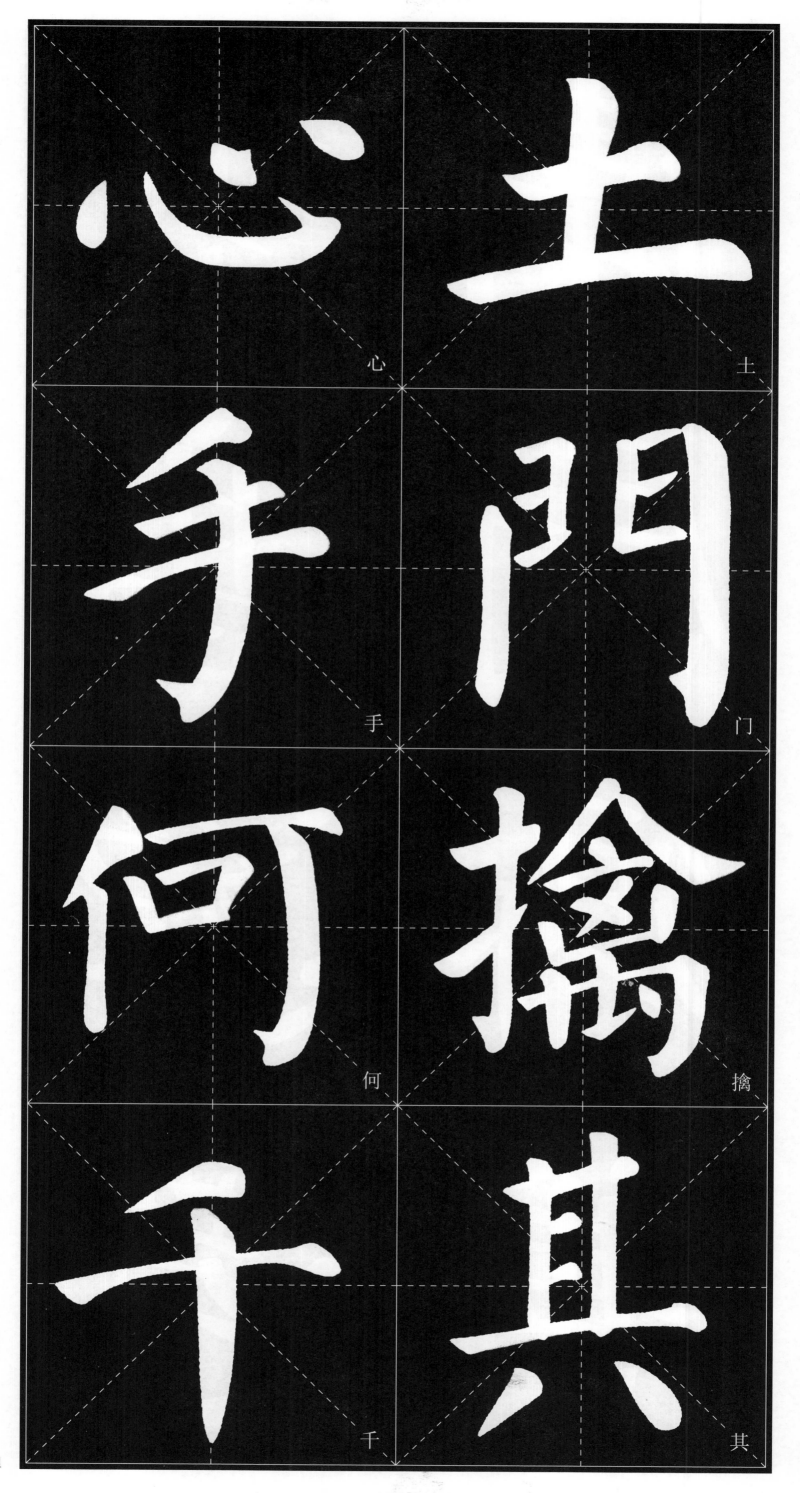

心　土
手　门
何　擒
千　其

衛

卫

尉

尉

卿

卿

衡

兼

年

年

髙

高

邈

邈

遷

迁

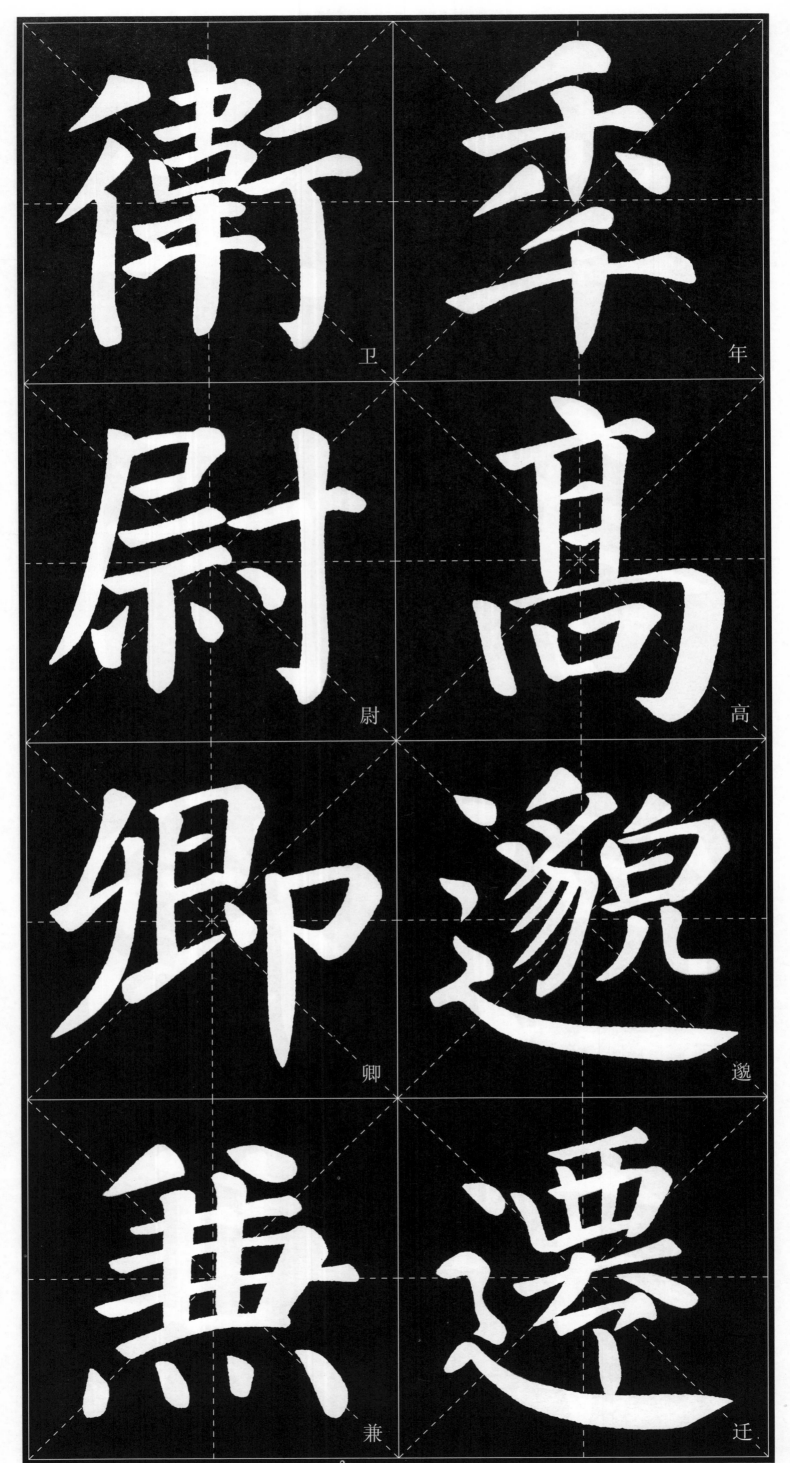

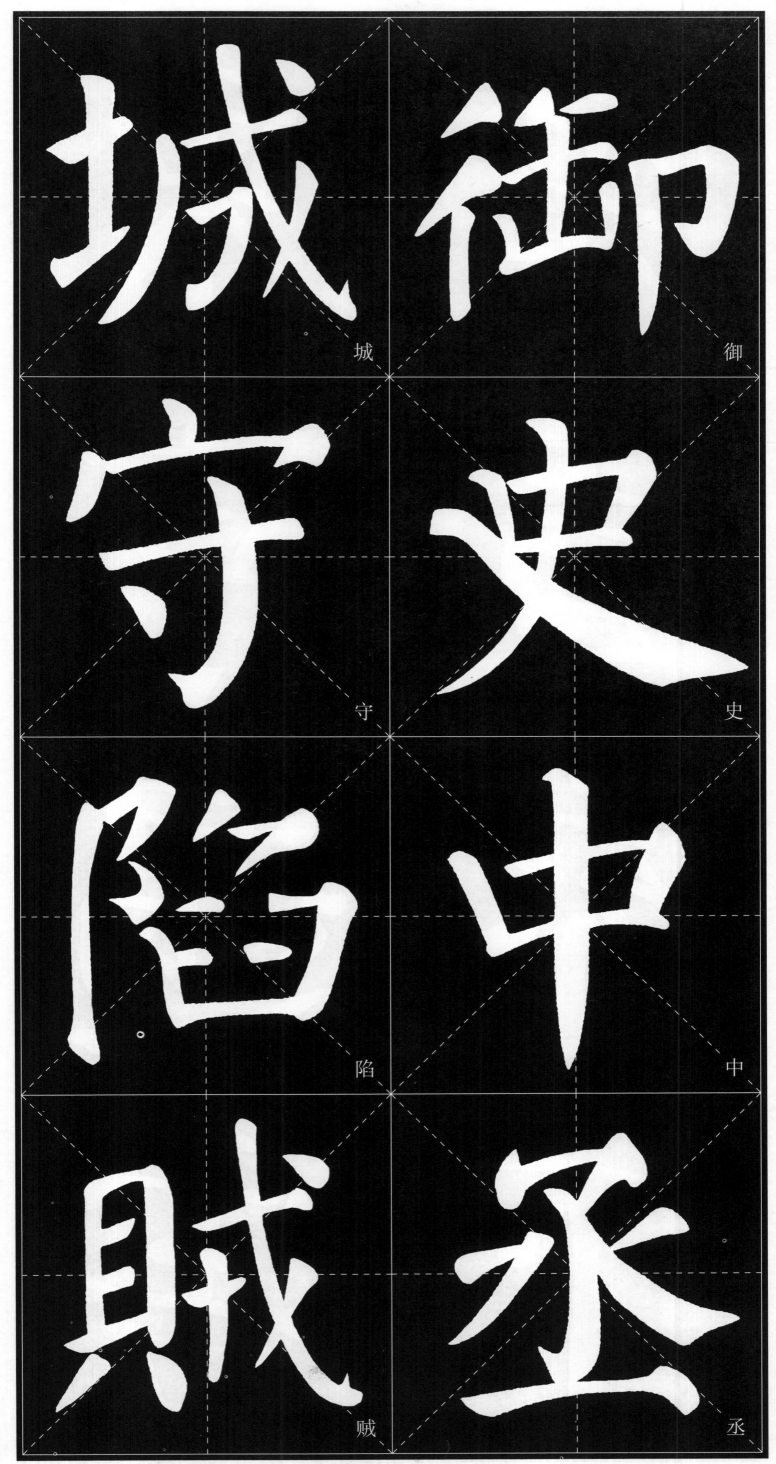

城

御

守

史

陷

中

賊

丞

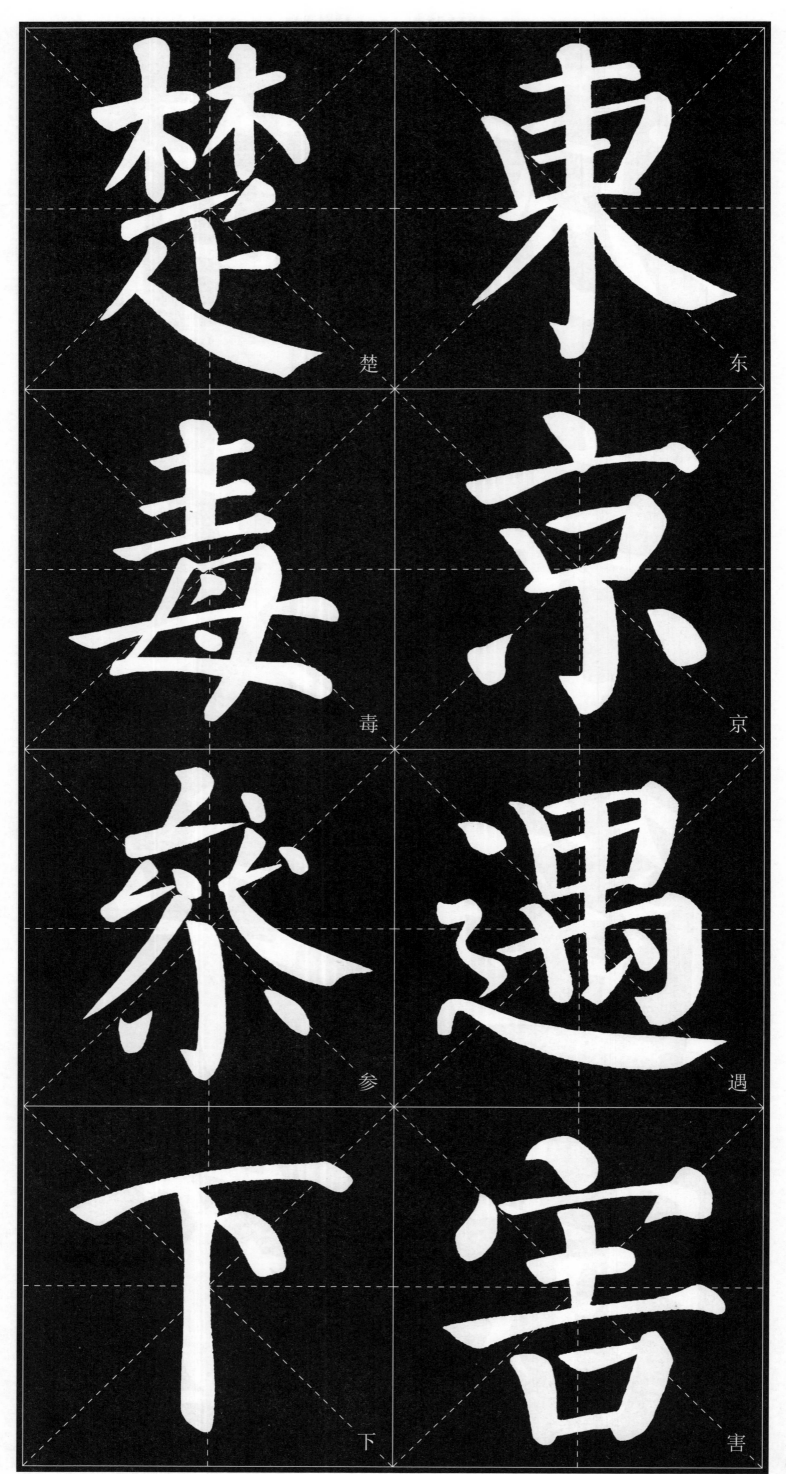

楚

东

毒

京

参

遇

下

害

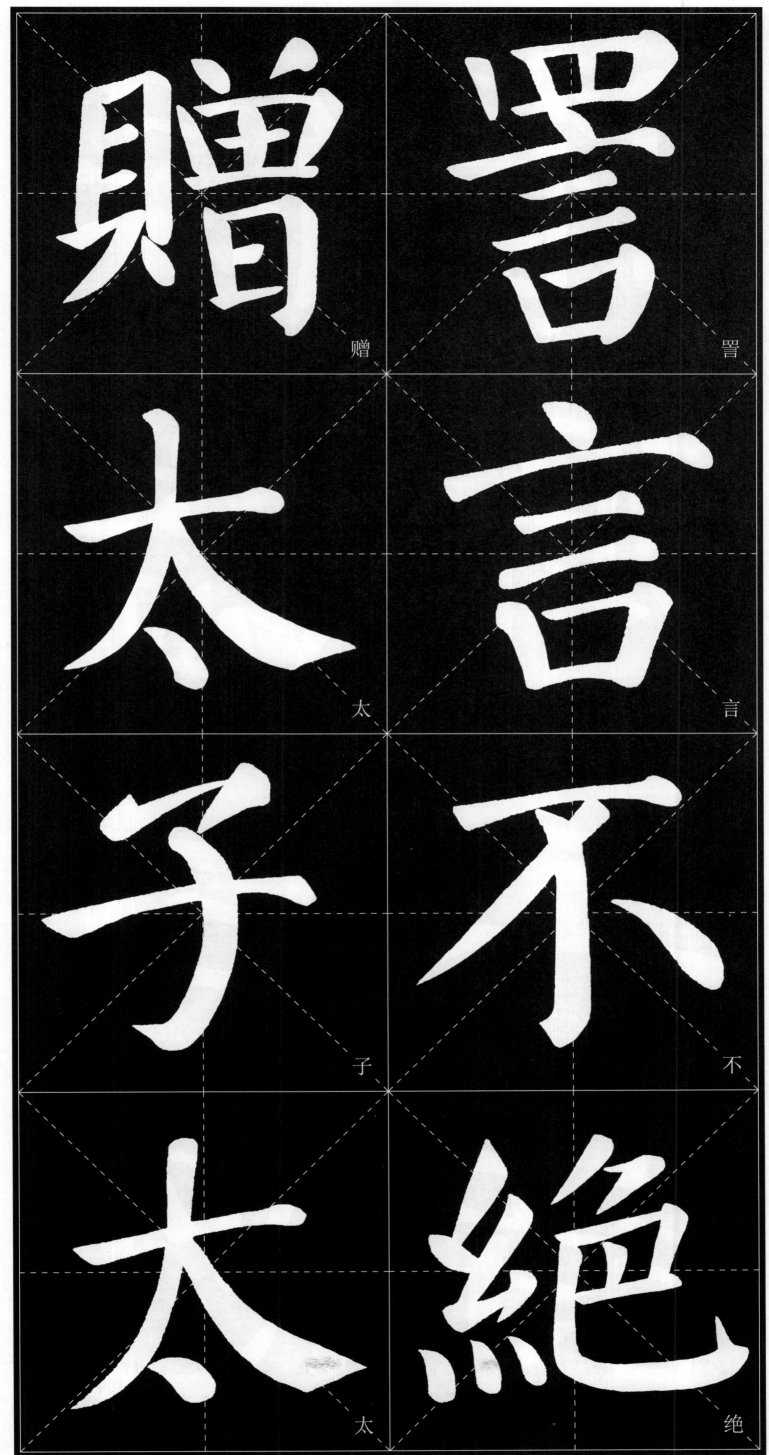

赠罚言太子不太绝

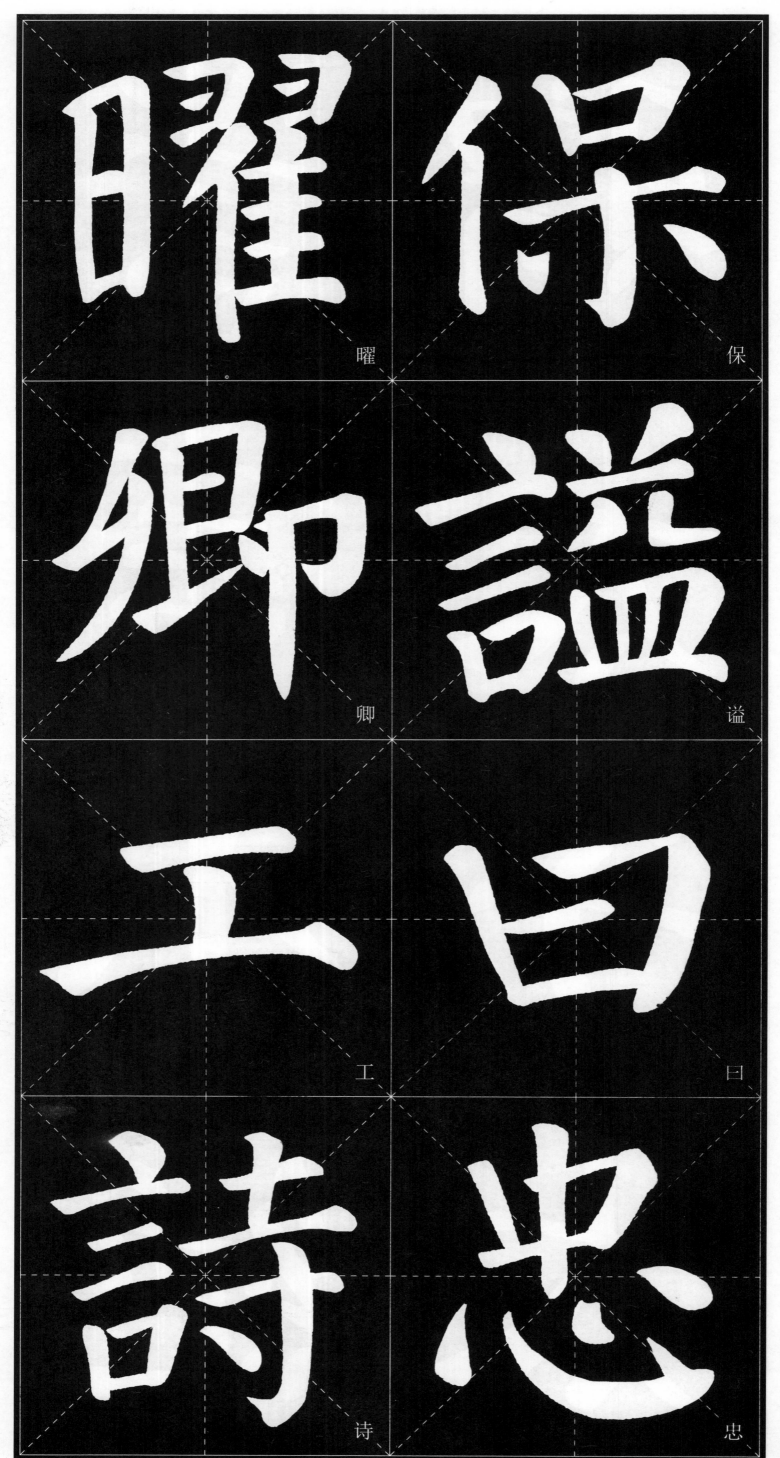

曜　保

卿　謚

工　曰

詩　忠

善草隷十

善以詞學

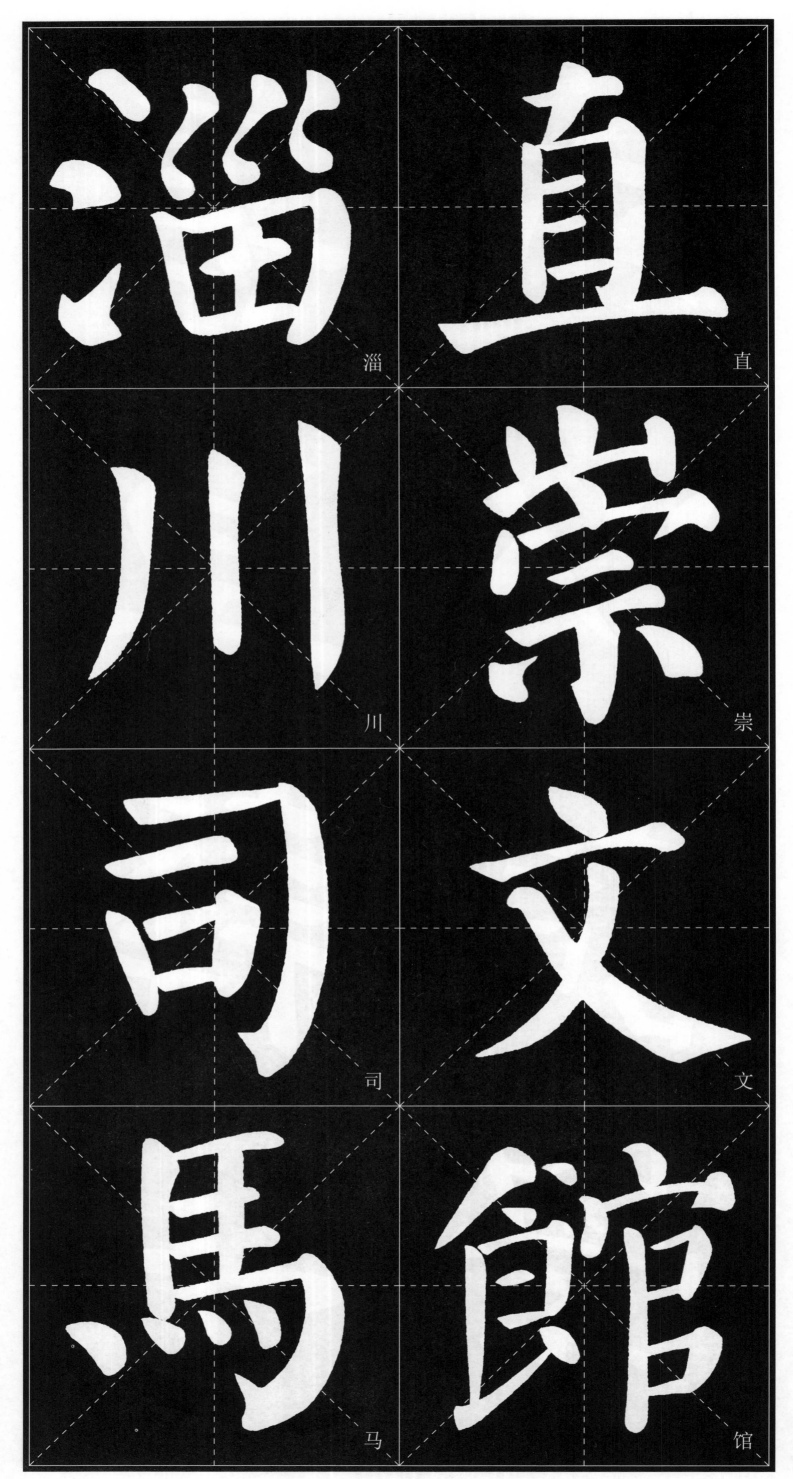

淄 川 司 马

直 崇 文 馆

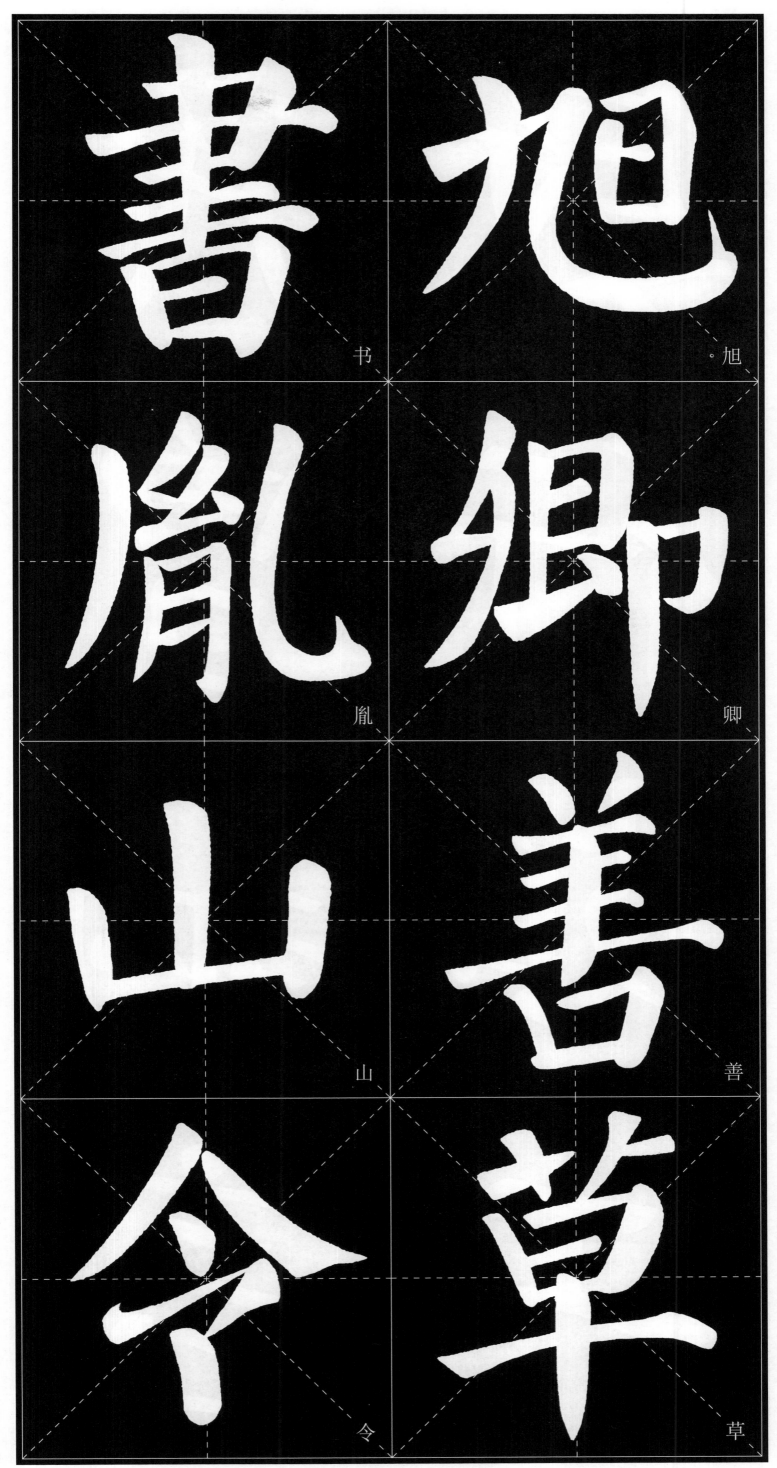

書　旭

胤　卿

山　善

令　草

139

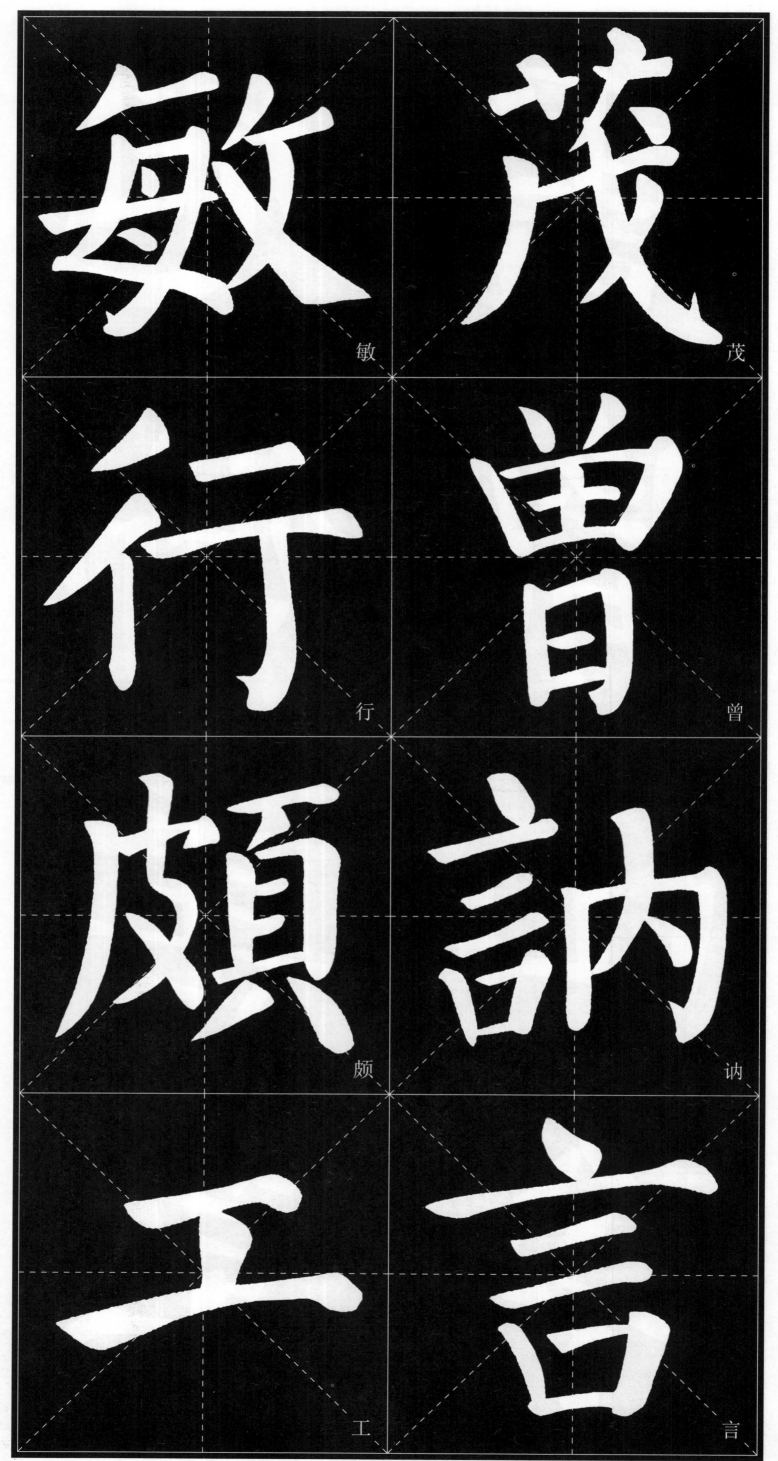

敏

茂

行

曾

頗

訥

敏

善

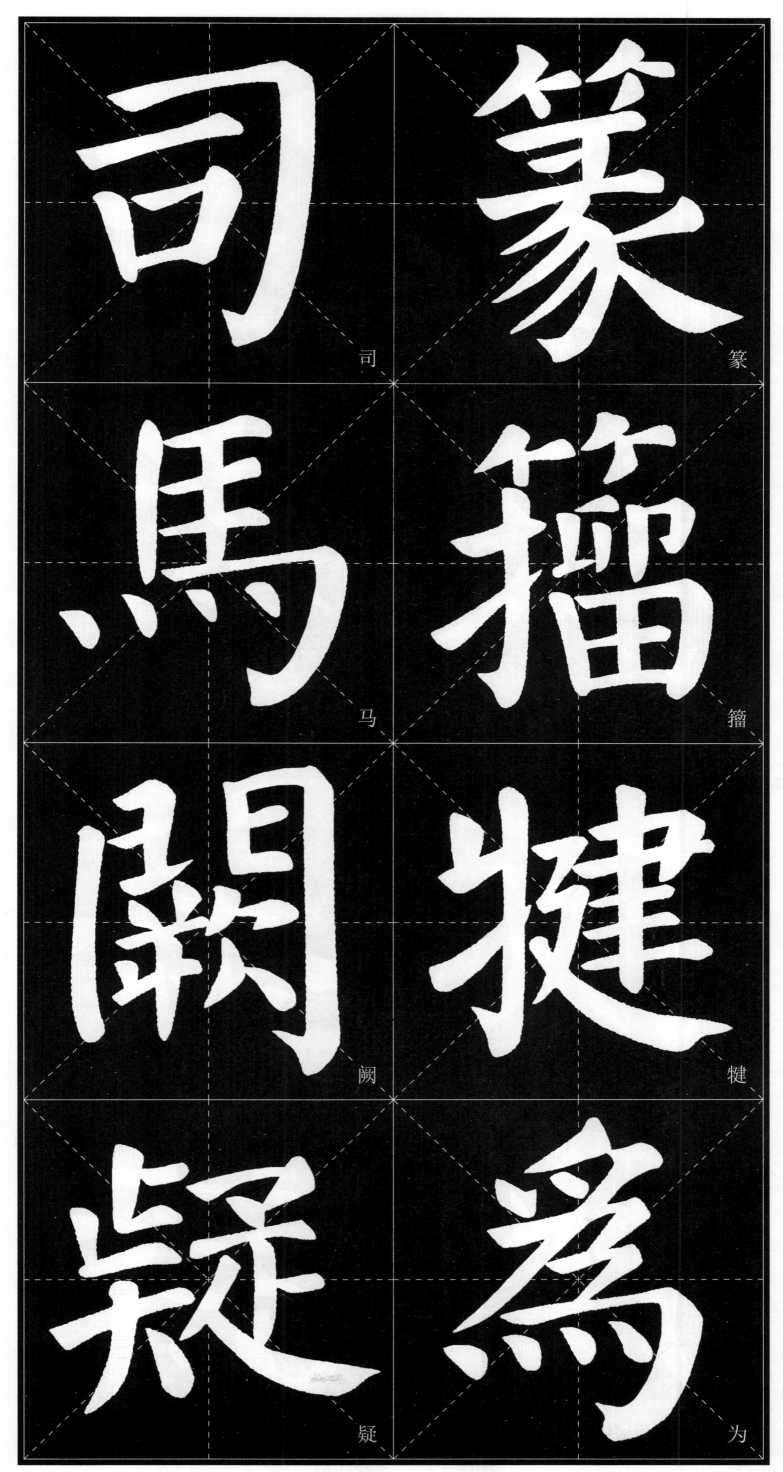

司

馬

闕

疑

篆

籀

犍

為

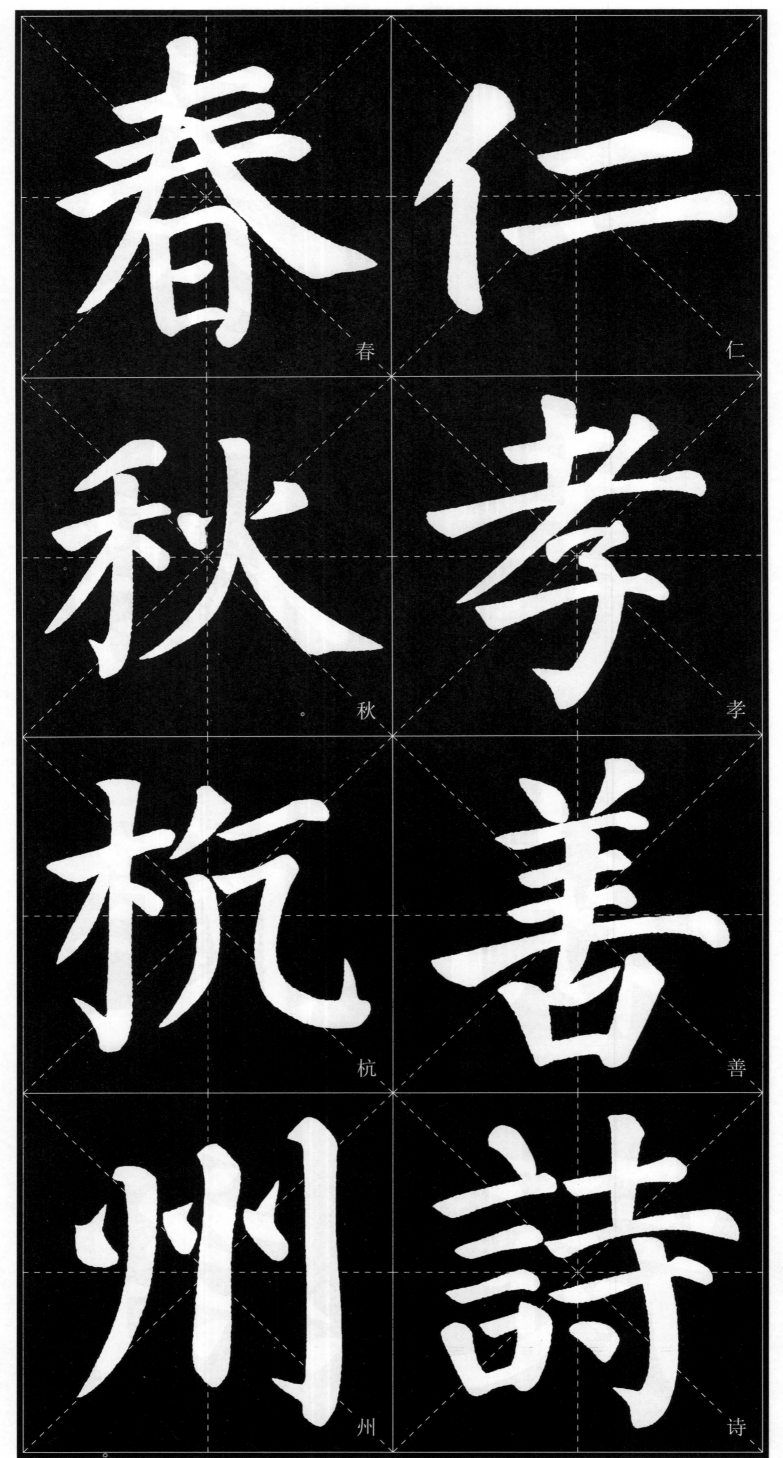

春　仁

秋　孝

杭　善

州　诗

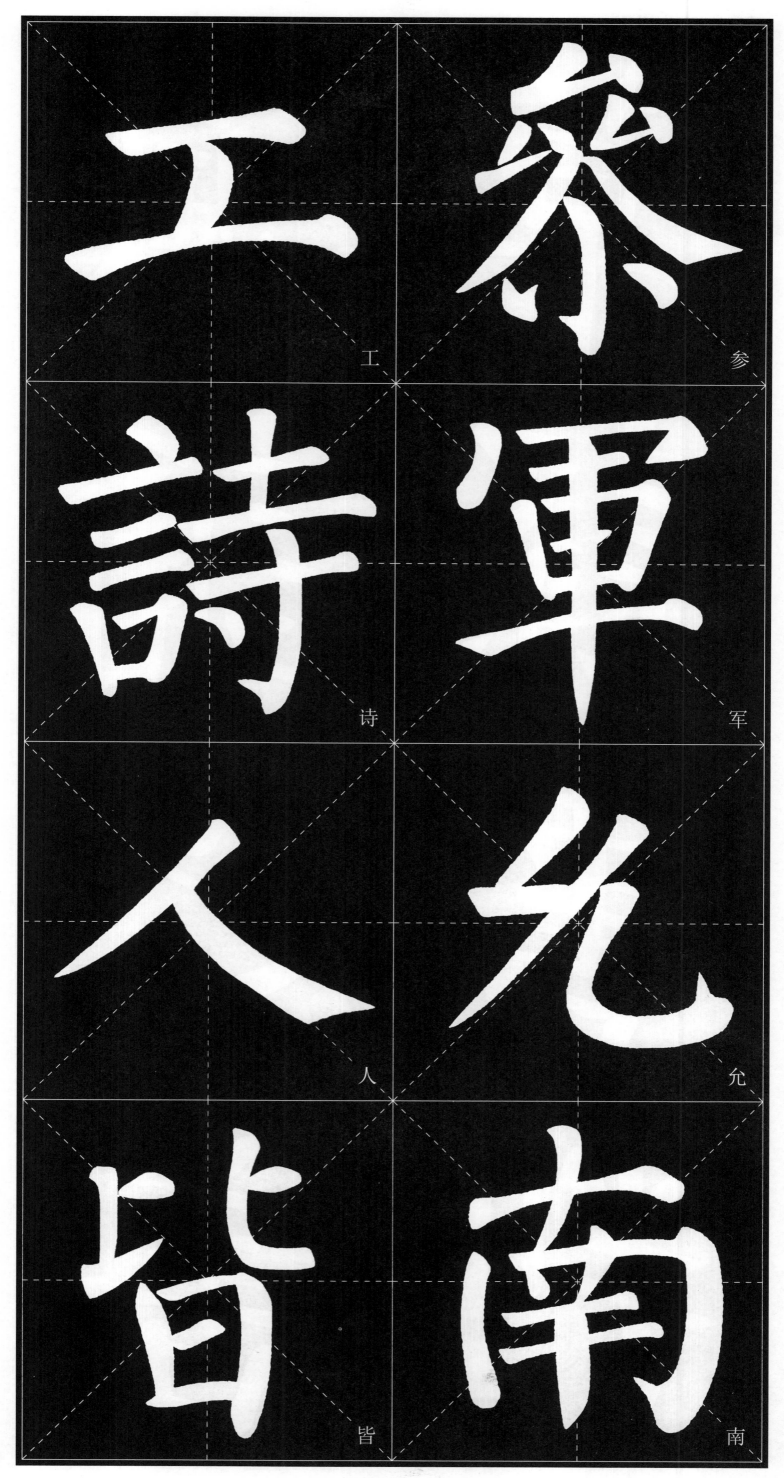

參軍允南
工詩人皆

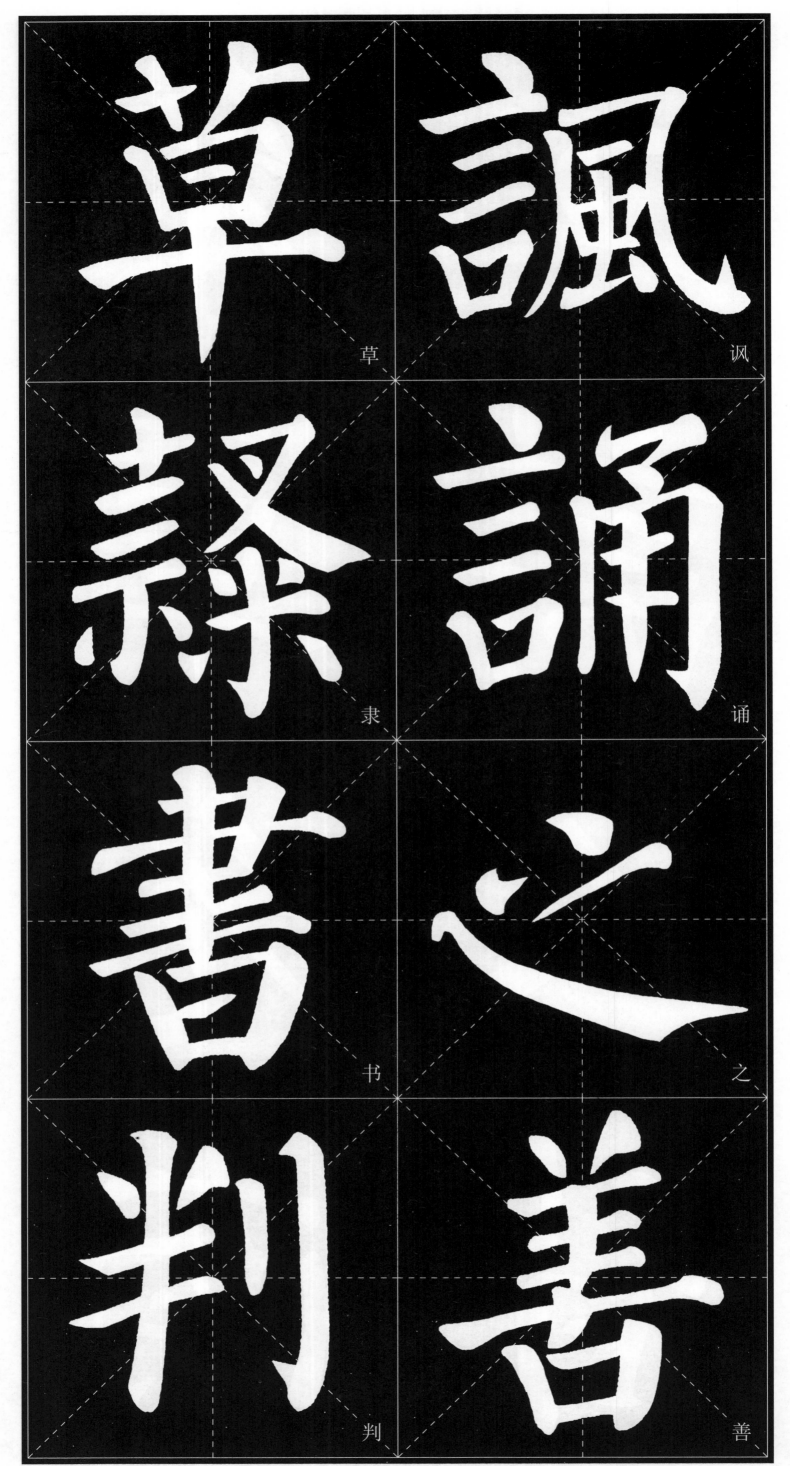

草

讽

隶

诵

书

之

判

善

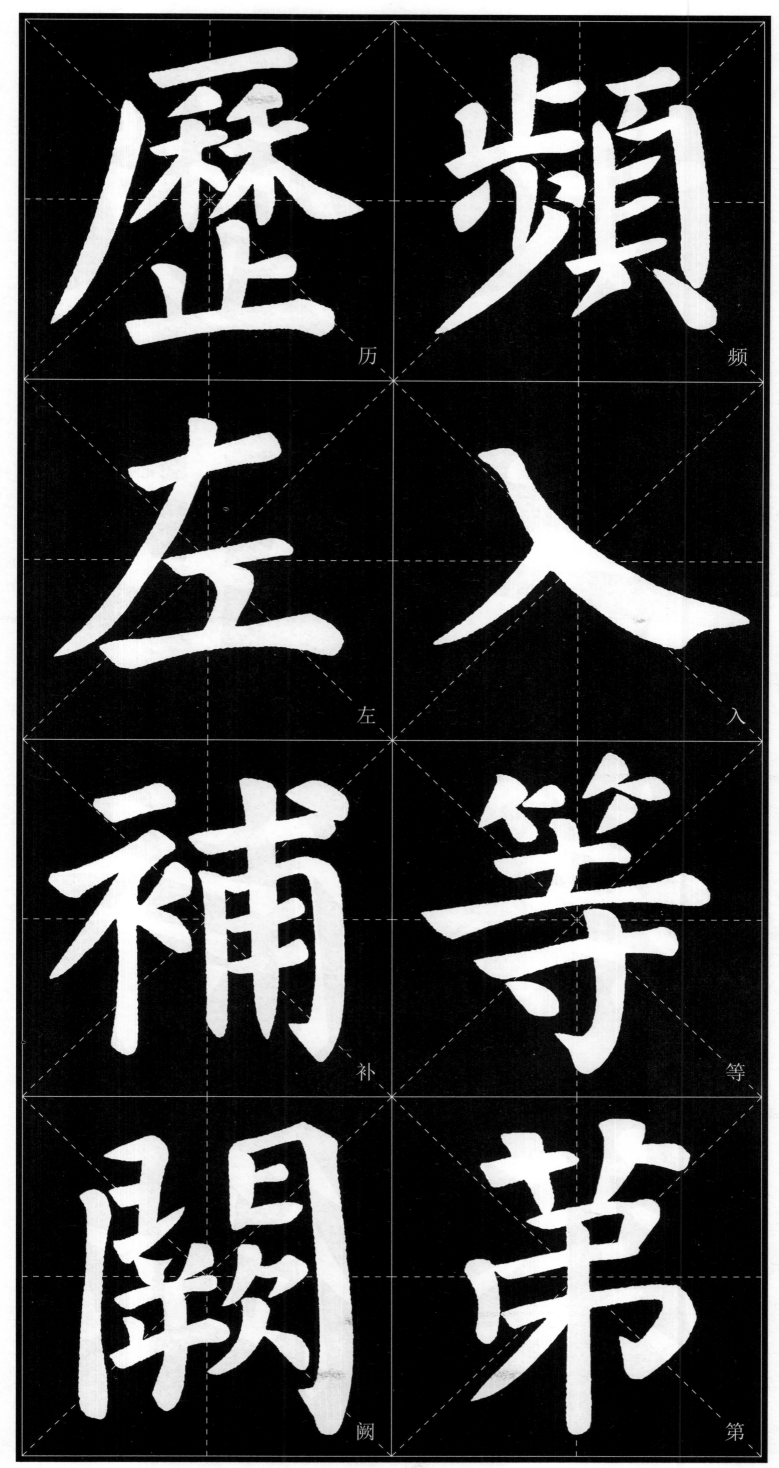

歷 頻

左 入

補 等

闕 第

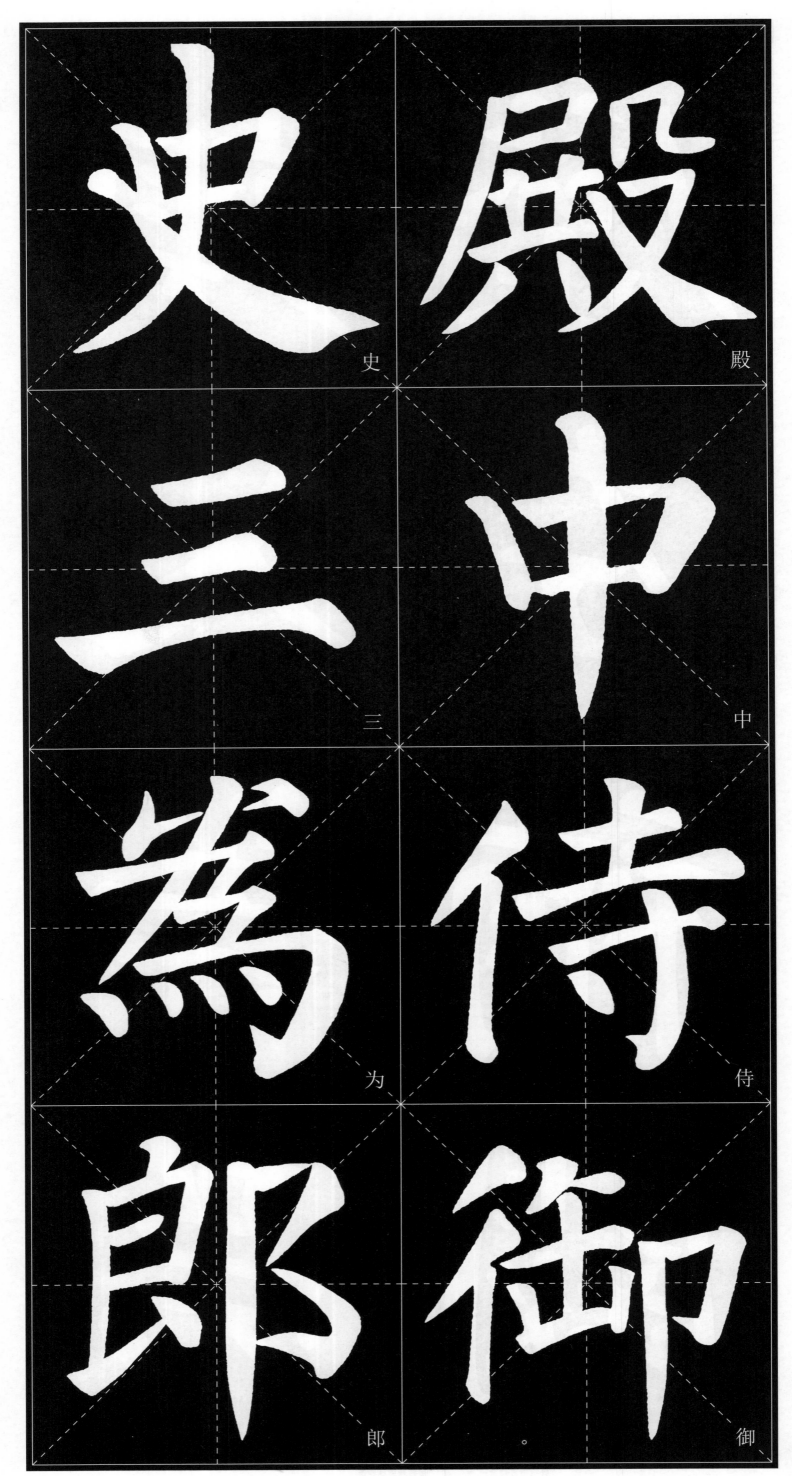

史 三 为 郎 殿 中 侍 御

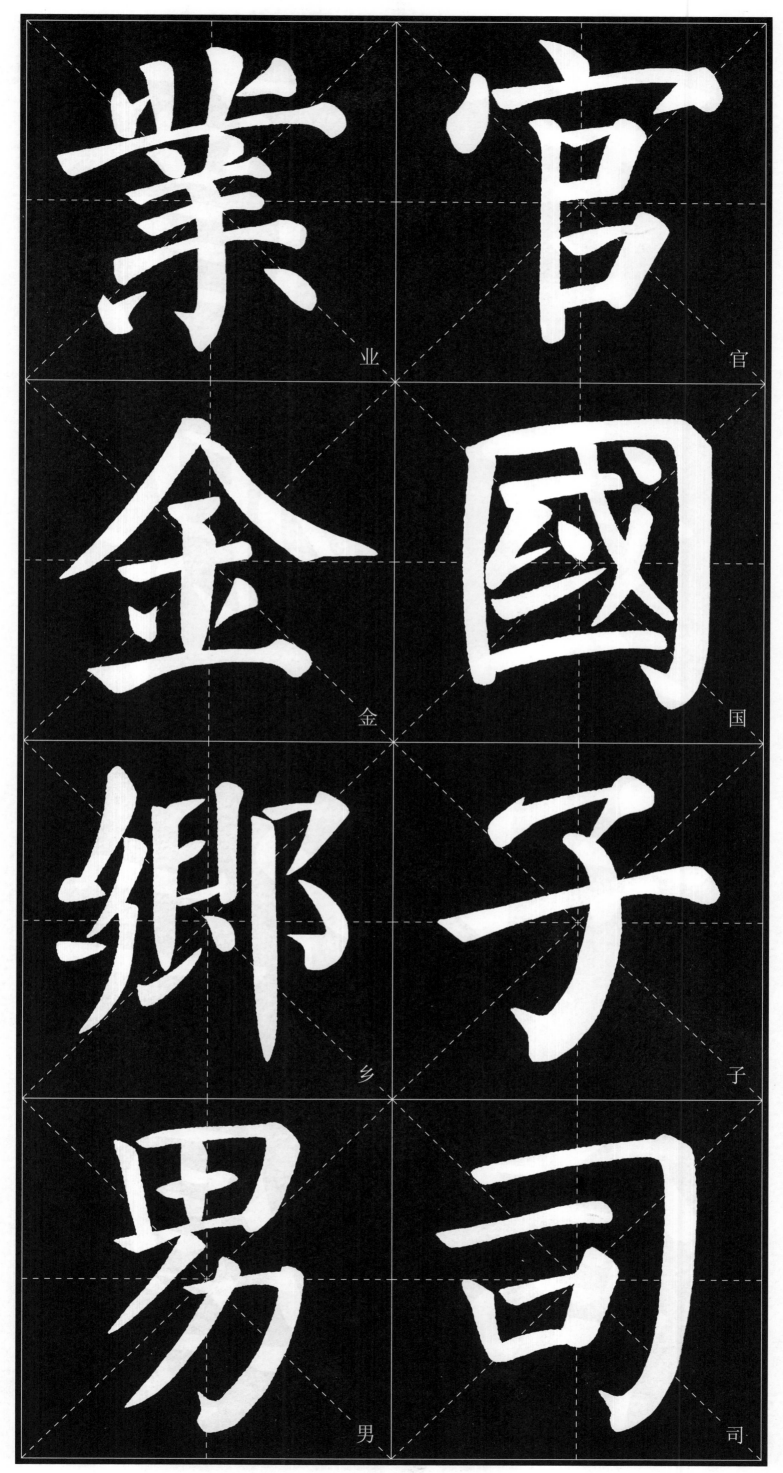

業　官

金　國

鄉　子

男　司

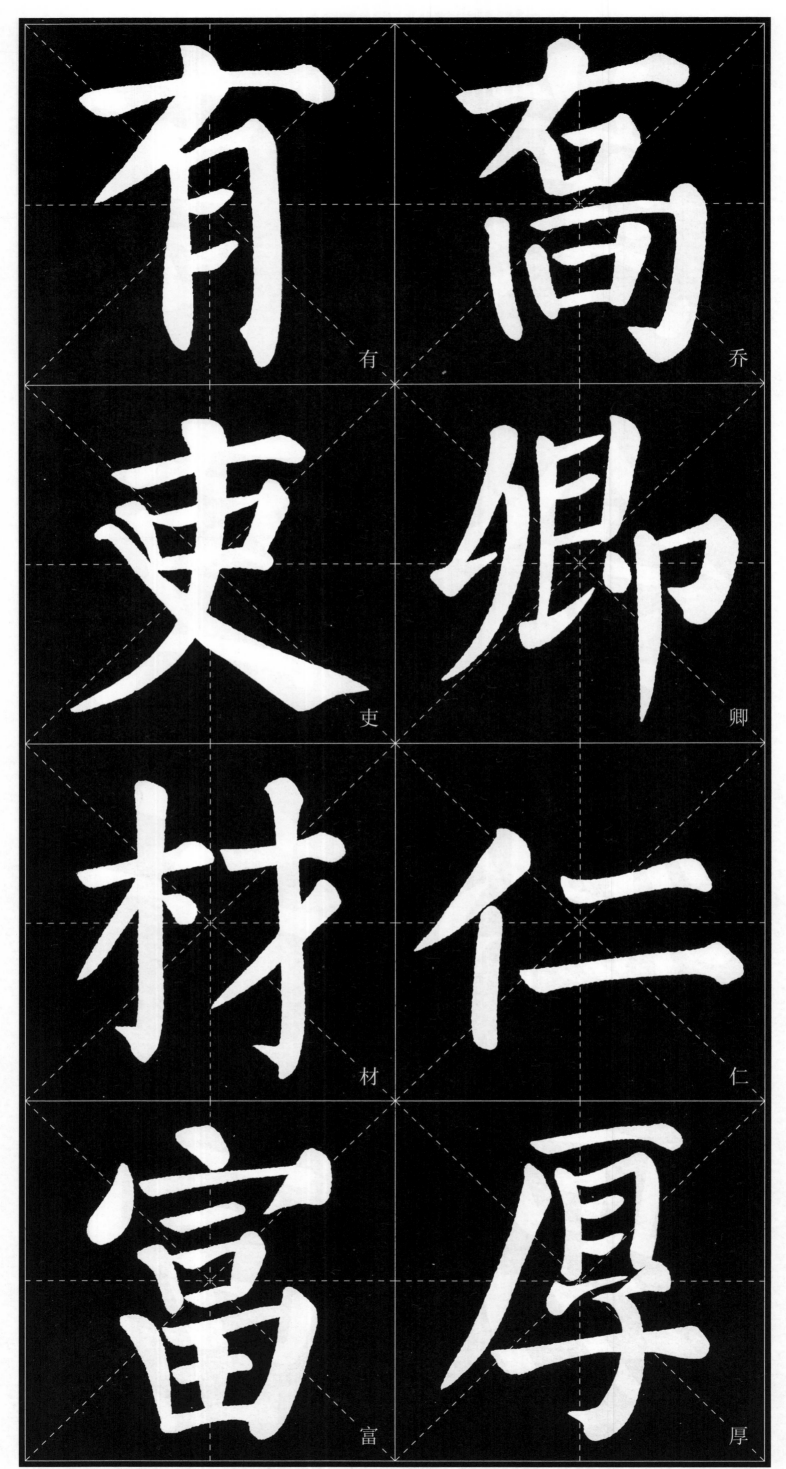

有　乔

吏　卿

材　仁

富　厚

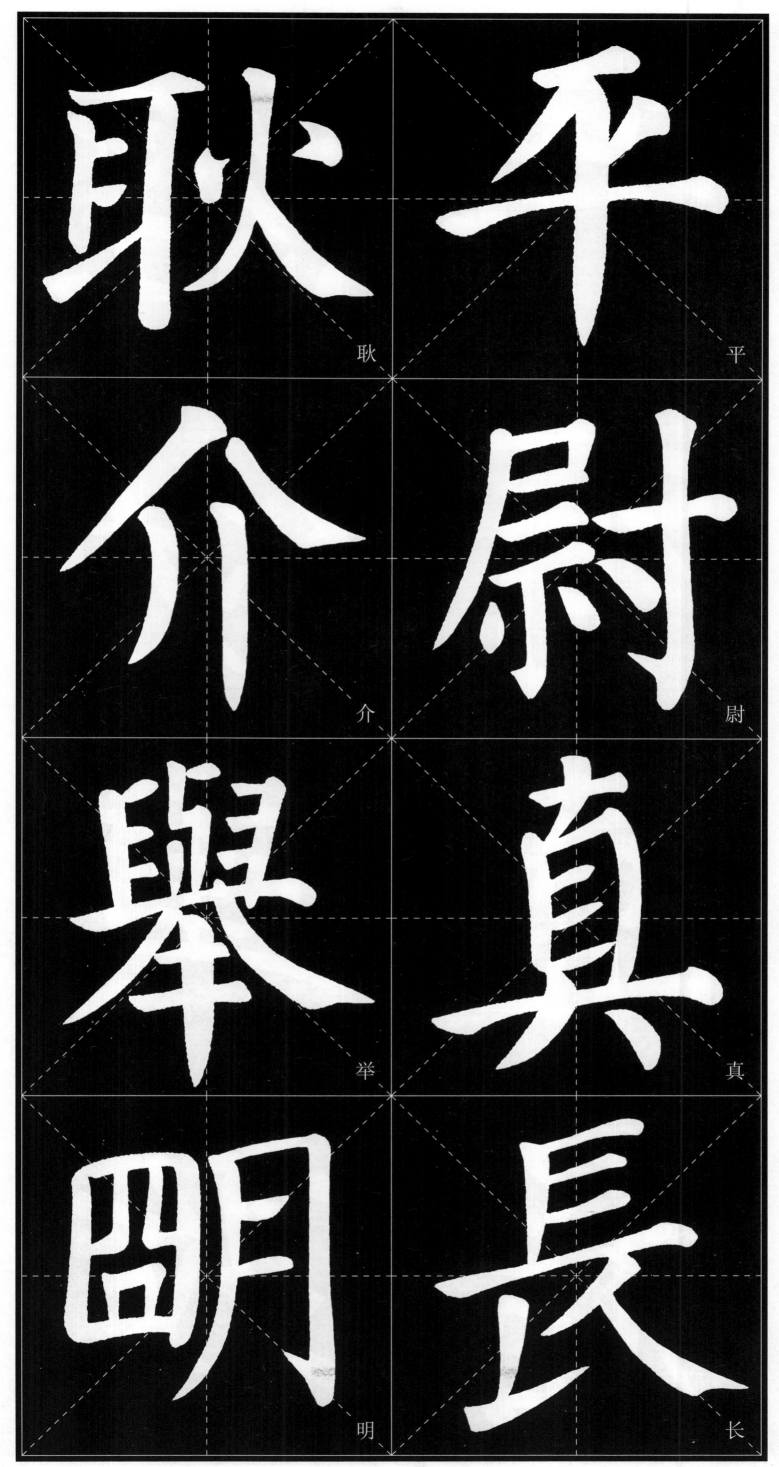

耿　平

介　尉

举　真

明　长

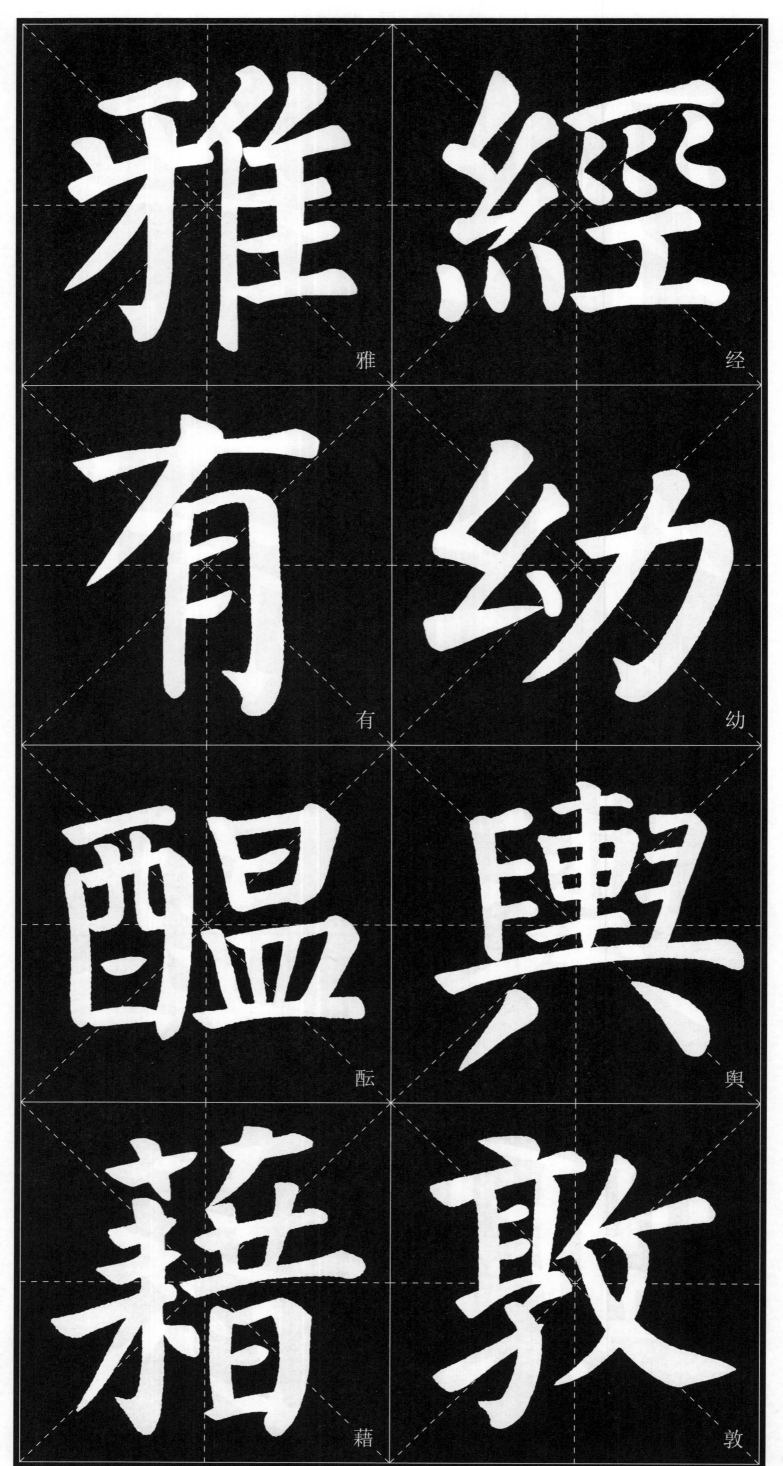

雅

經

有

幼

醖

興

藉

敪

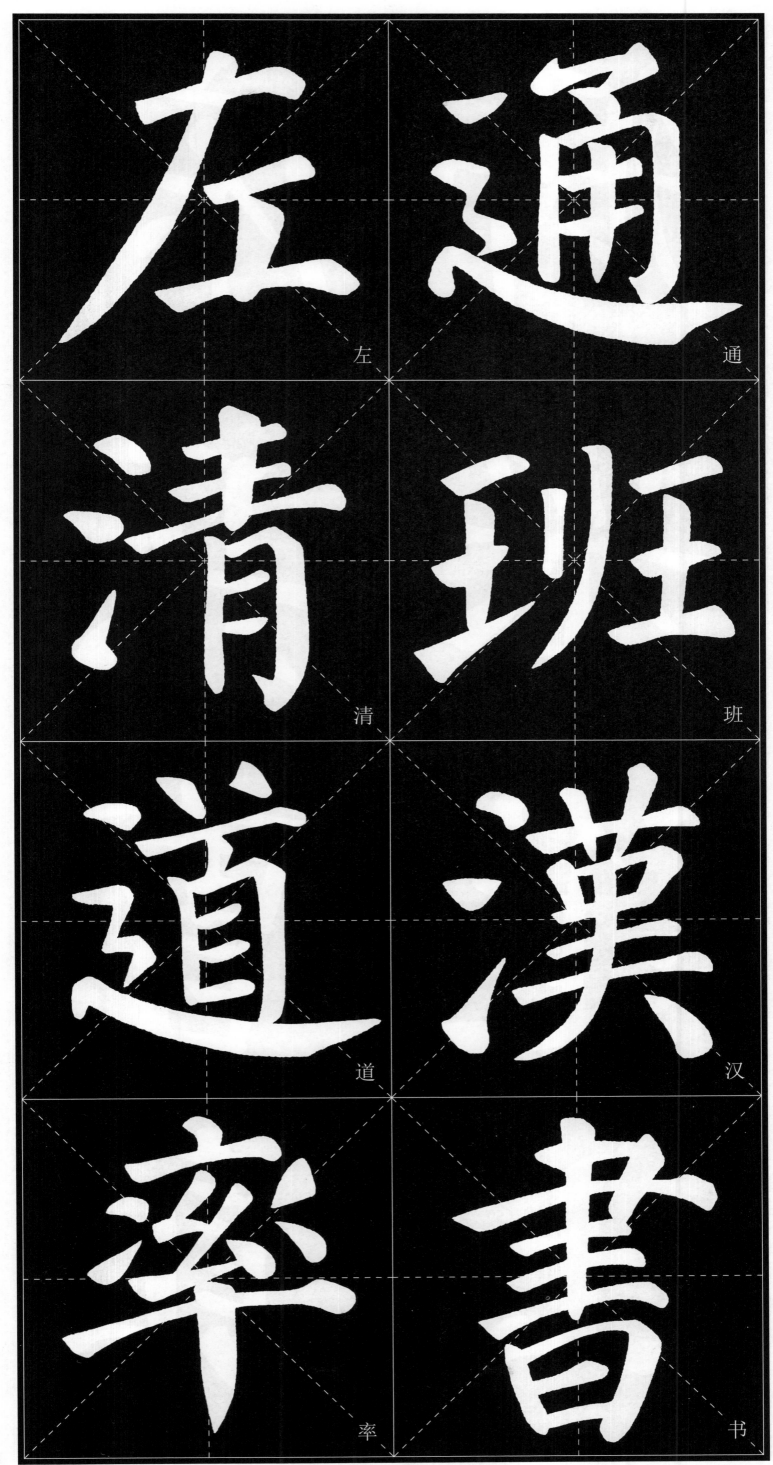

左 通

清 班

道 漢

率 書

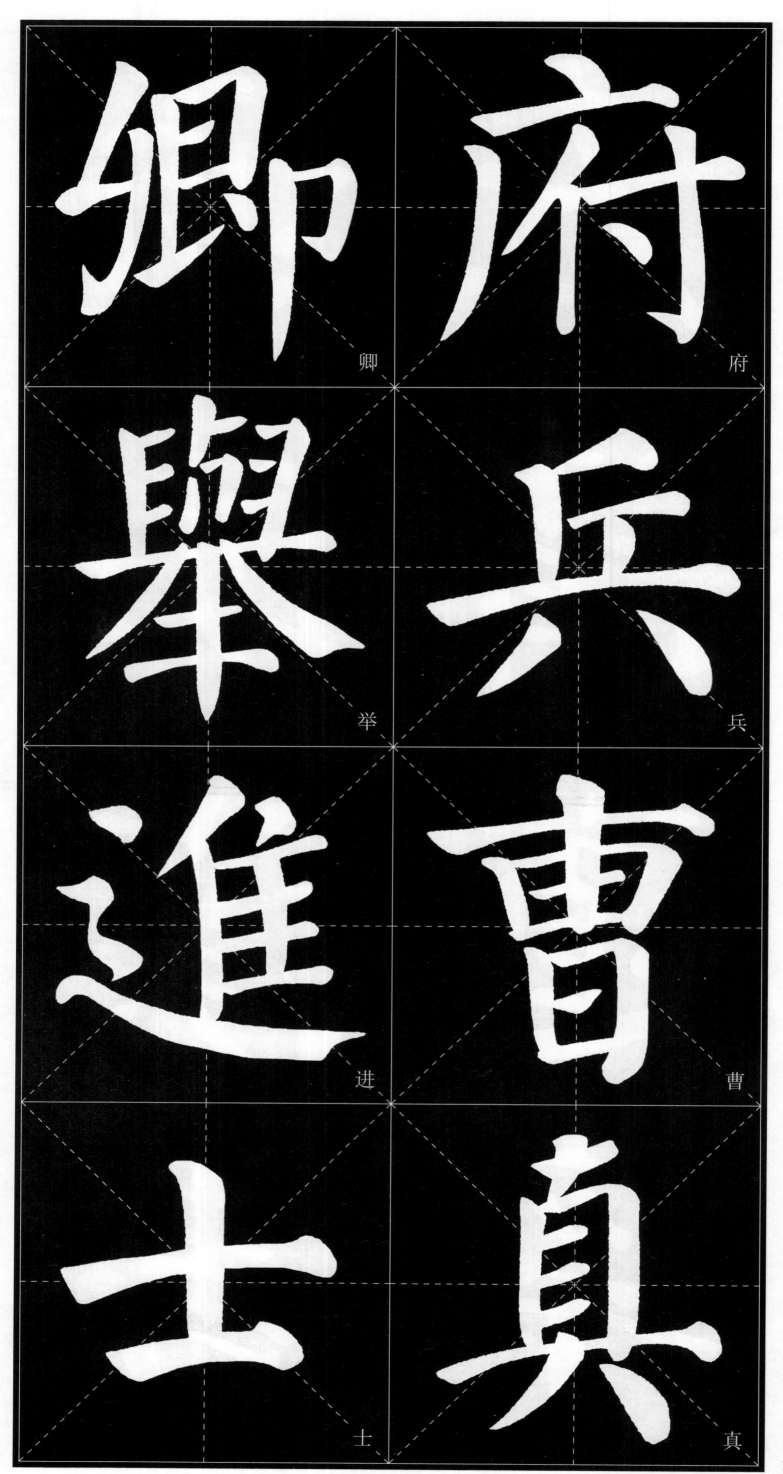

卿　府

举　兵

进　曹

士　真

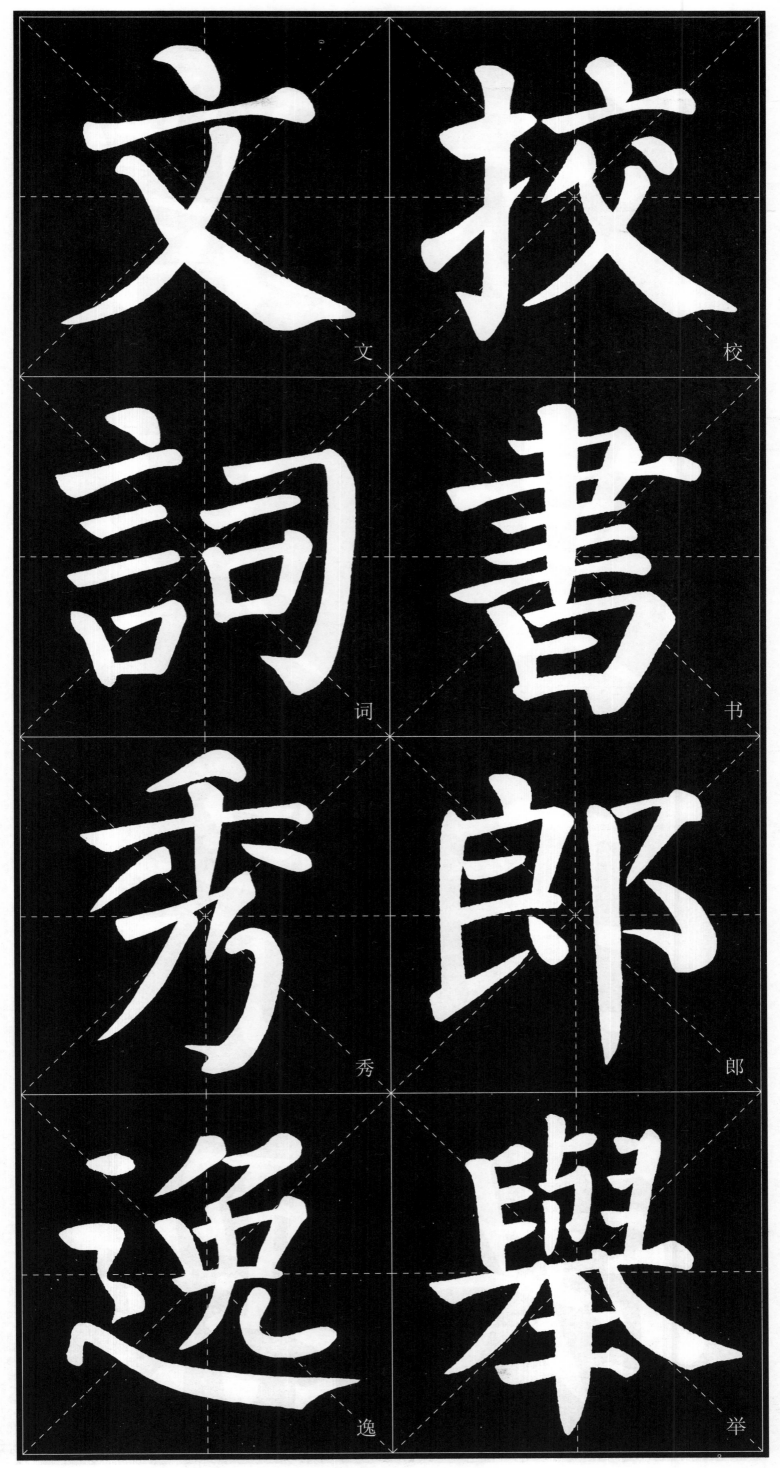

文　校

詞　書

秀　郎

逸　举

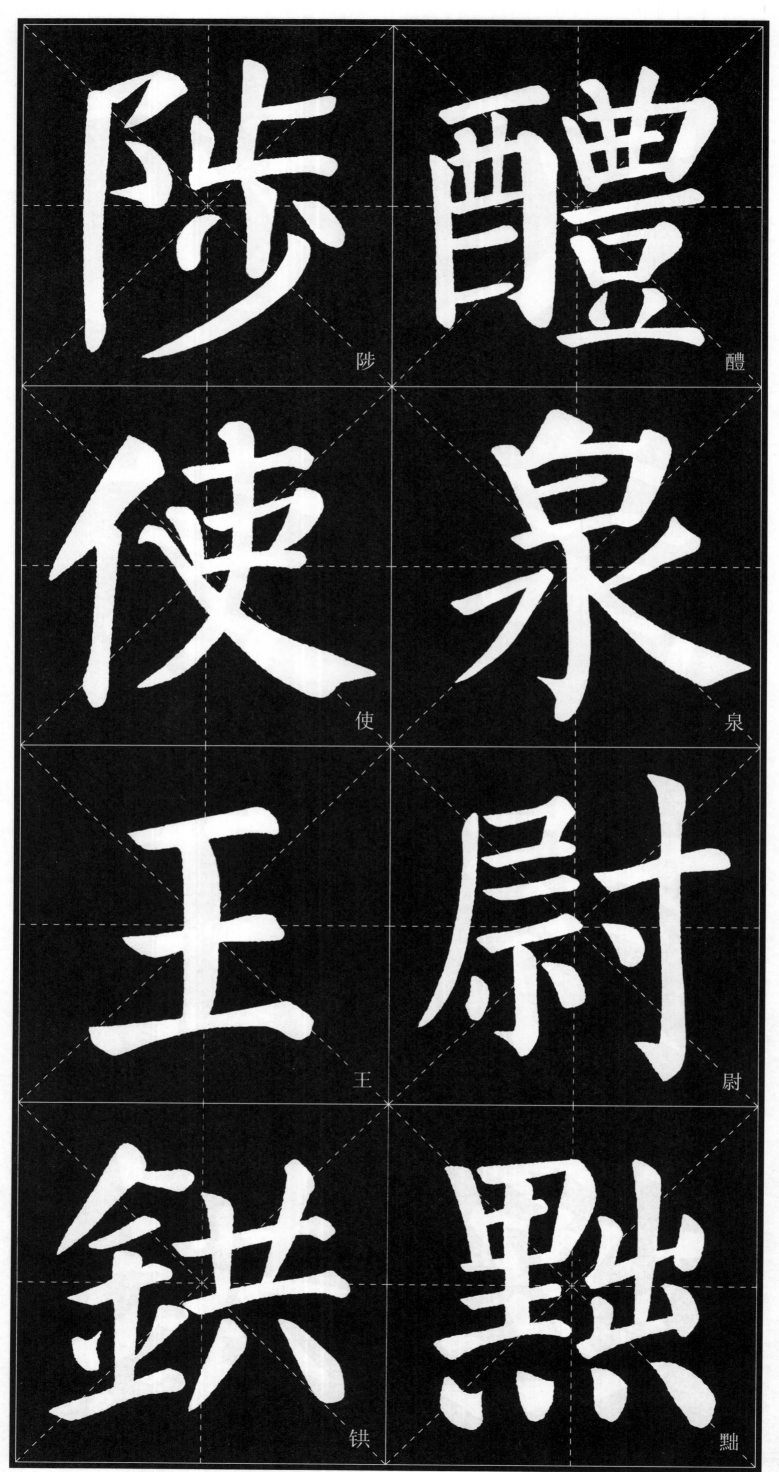

陟

醴

使

泉

王

尉

銕

黜

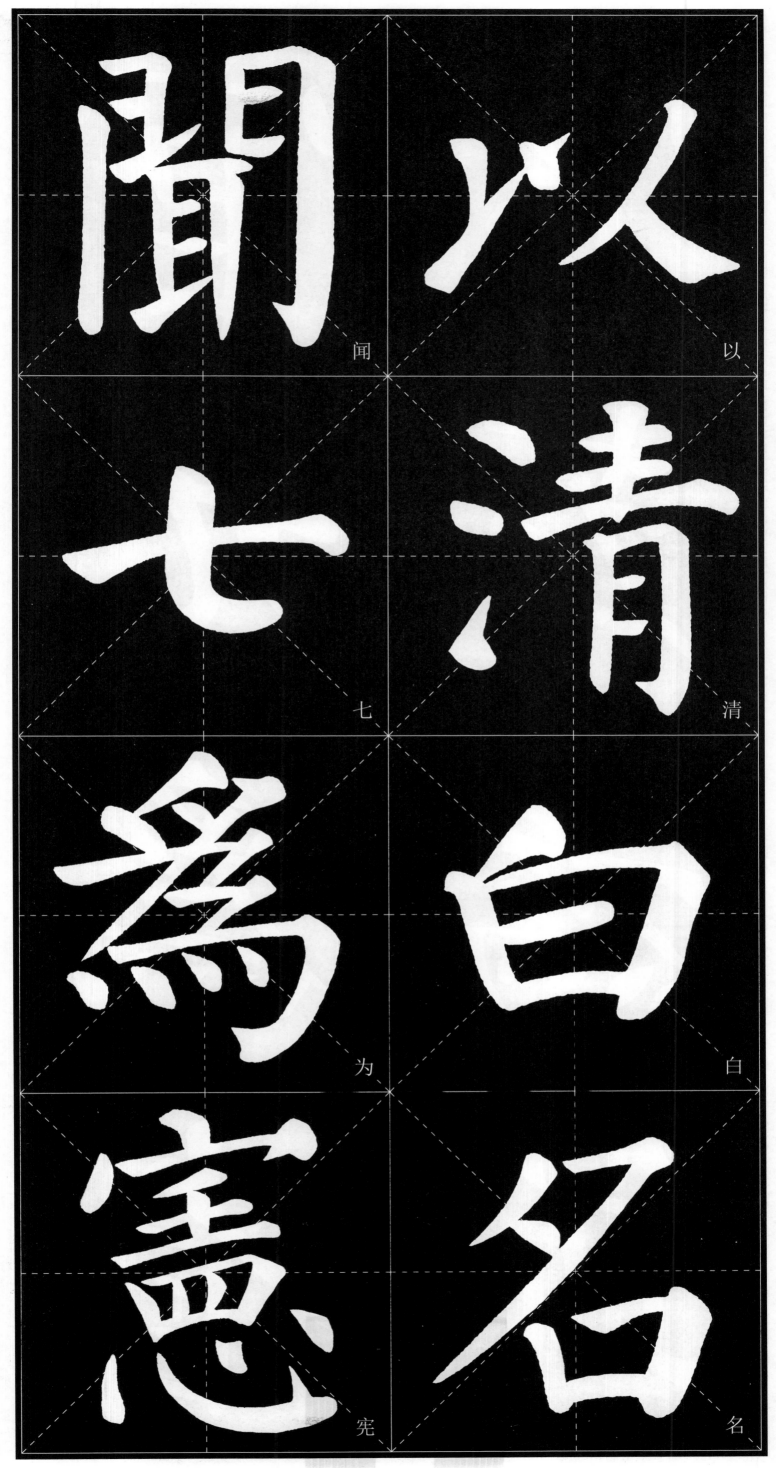

以

闻

清

七

白

为

名

宪

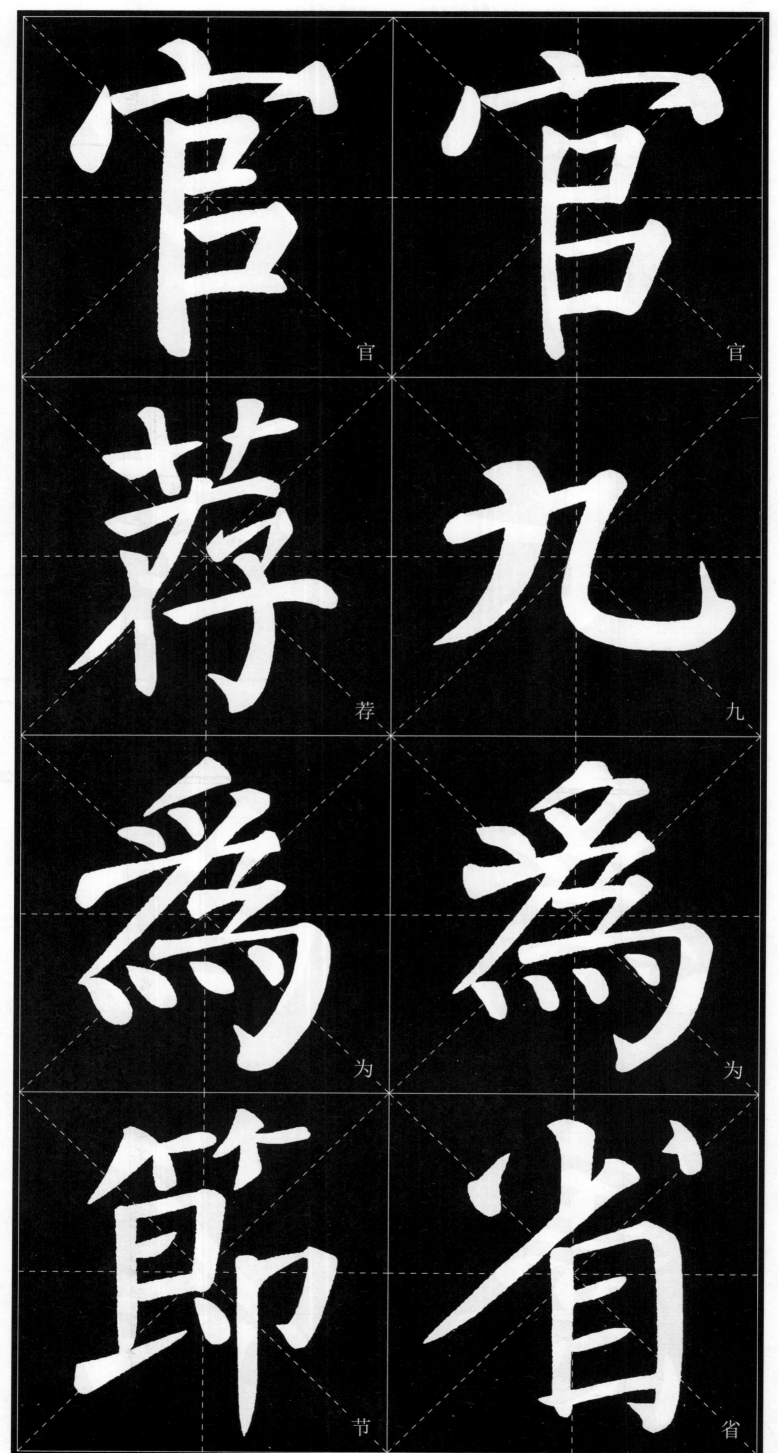

官

荐

為

節

官

九

為

省

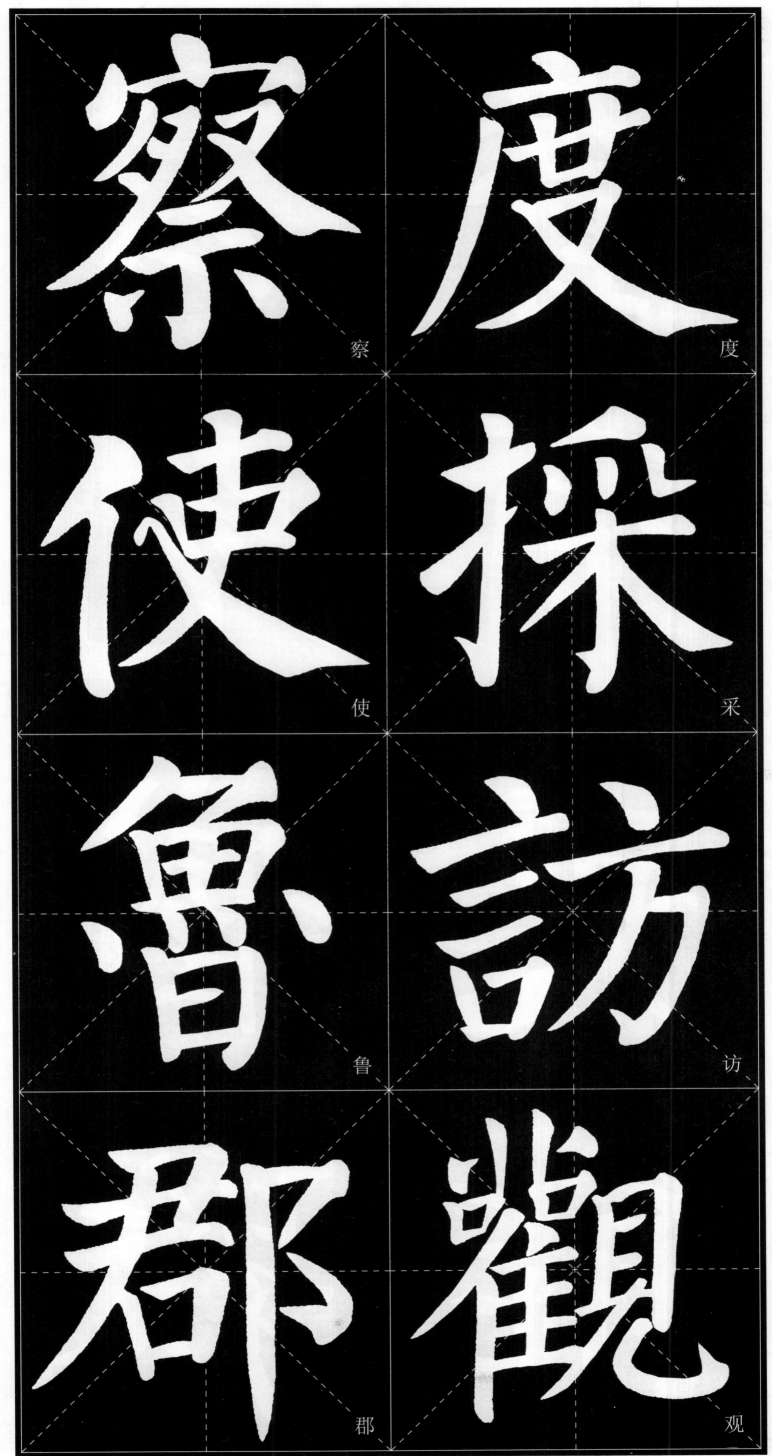

察　度

使　采

鲁　访

郡　观

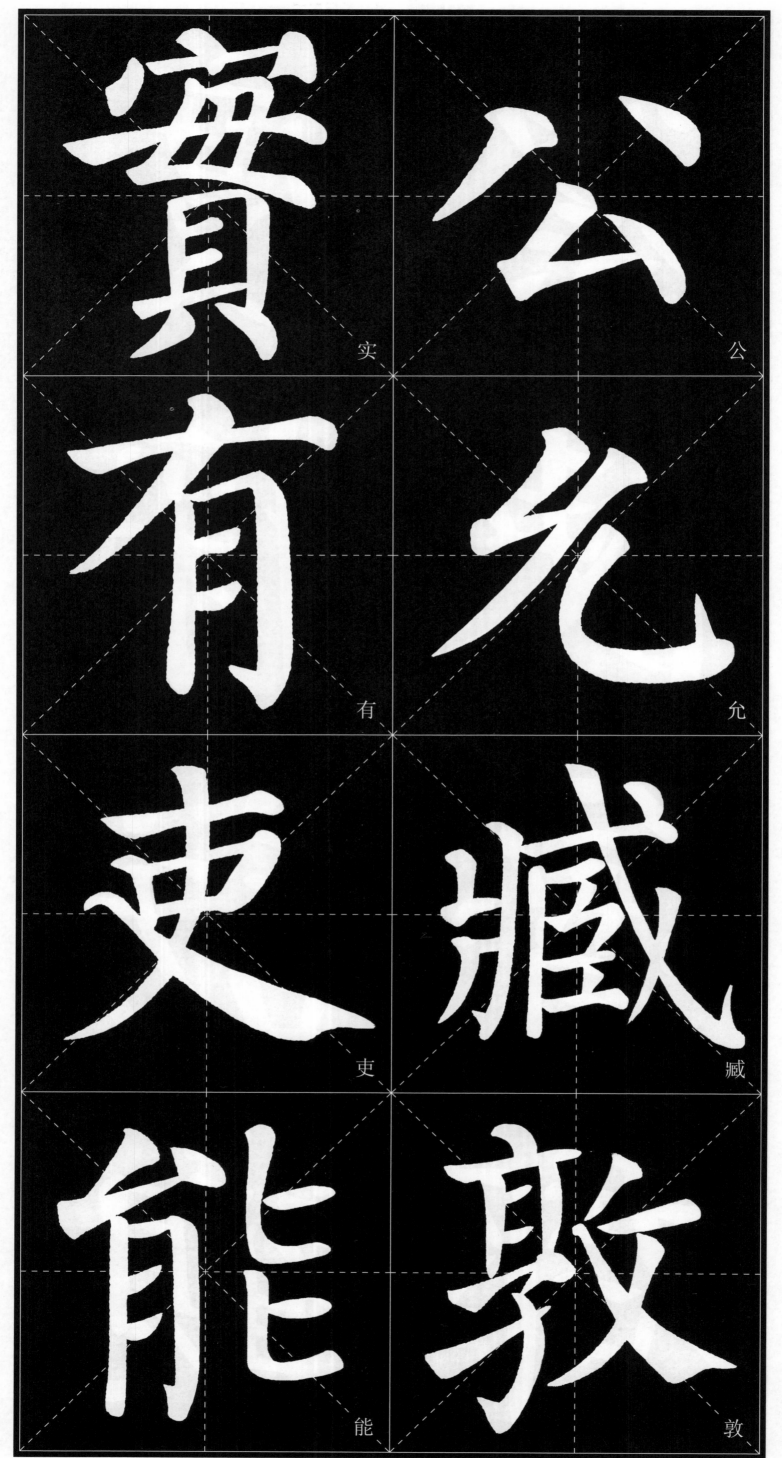

実

公

有

允

吏

臧

能

敦

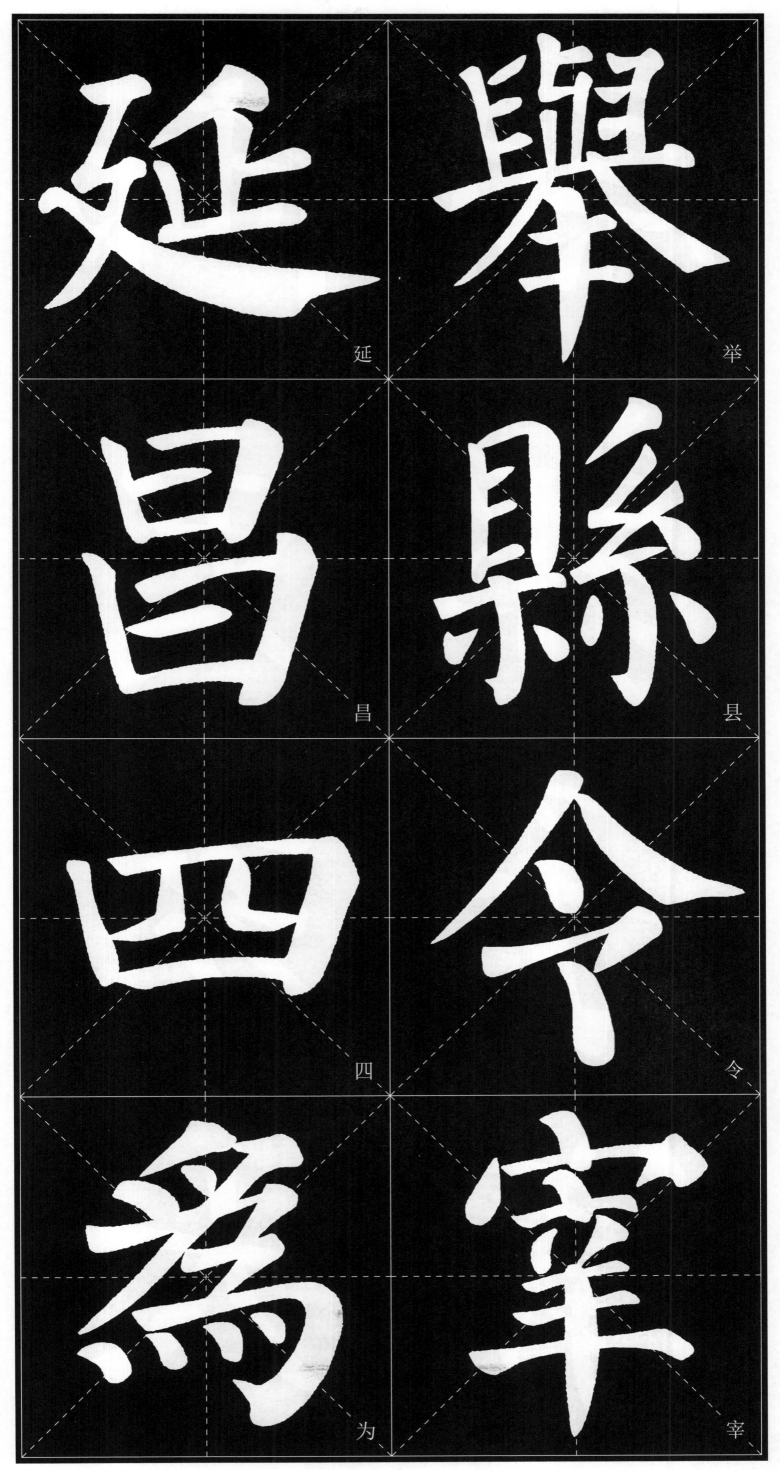

延 舉

昌 縣

四 令

为 宰

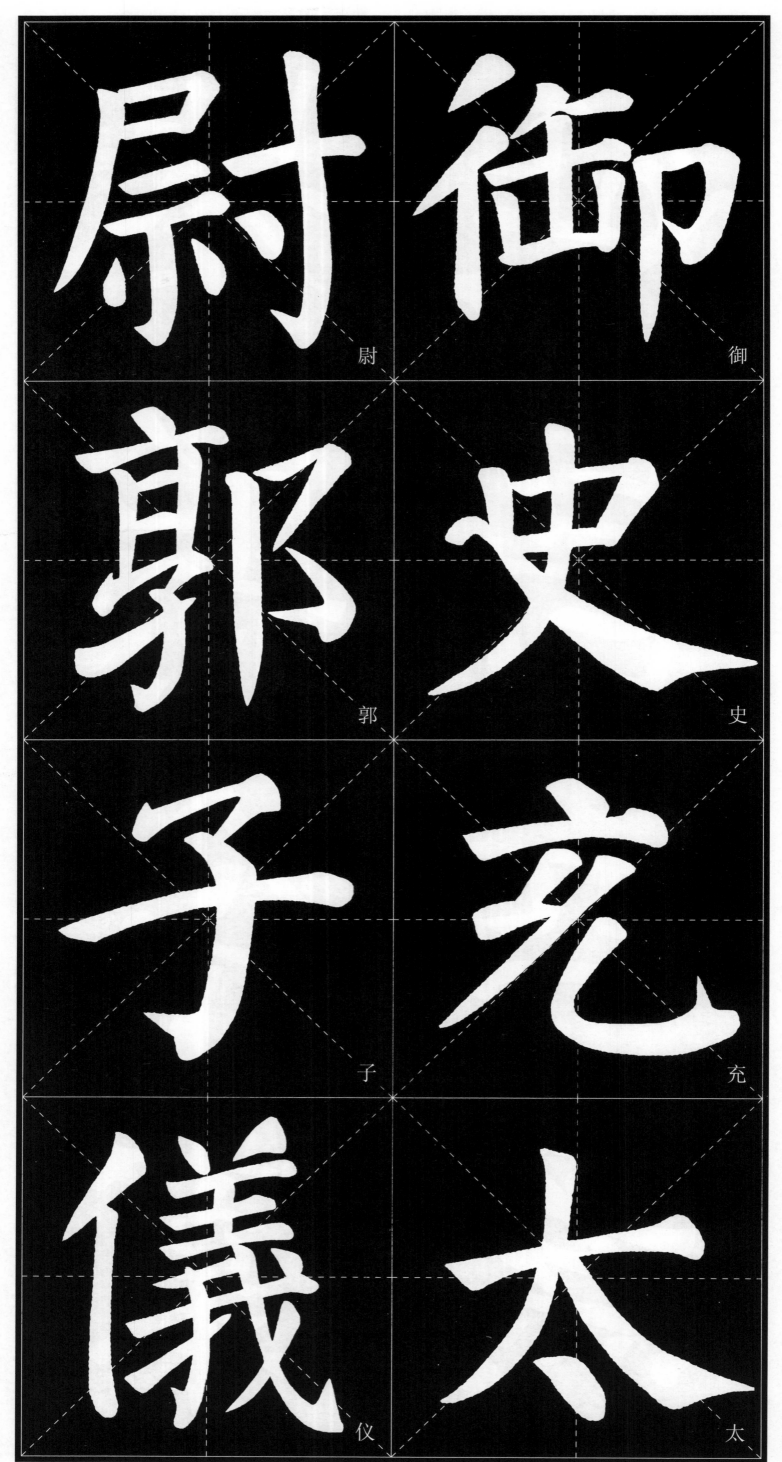

尉　御

郭　史

子　充

儀　太

160

少
南

判

尹

官

江

荆

南

陵

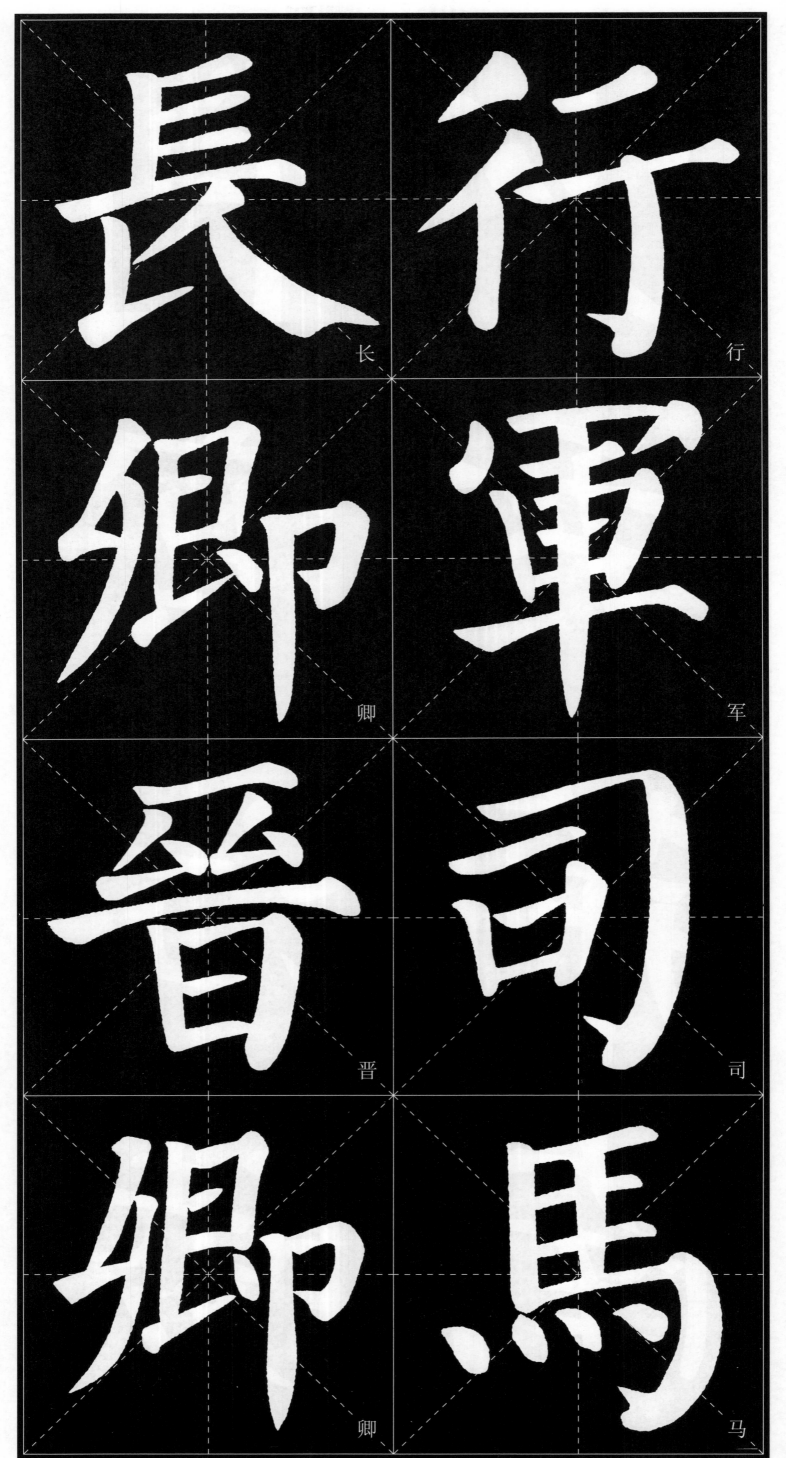

長_长

衍_行

卿_卿

軍_军

晉_晋

司_司

鄕_卿

馬_马

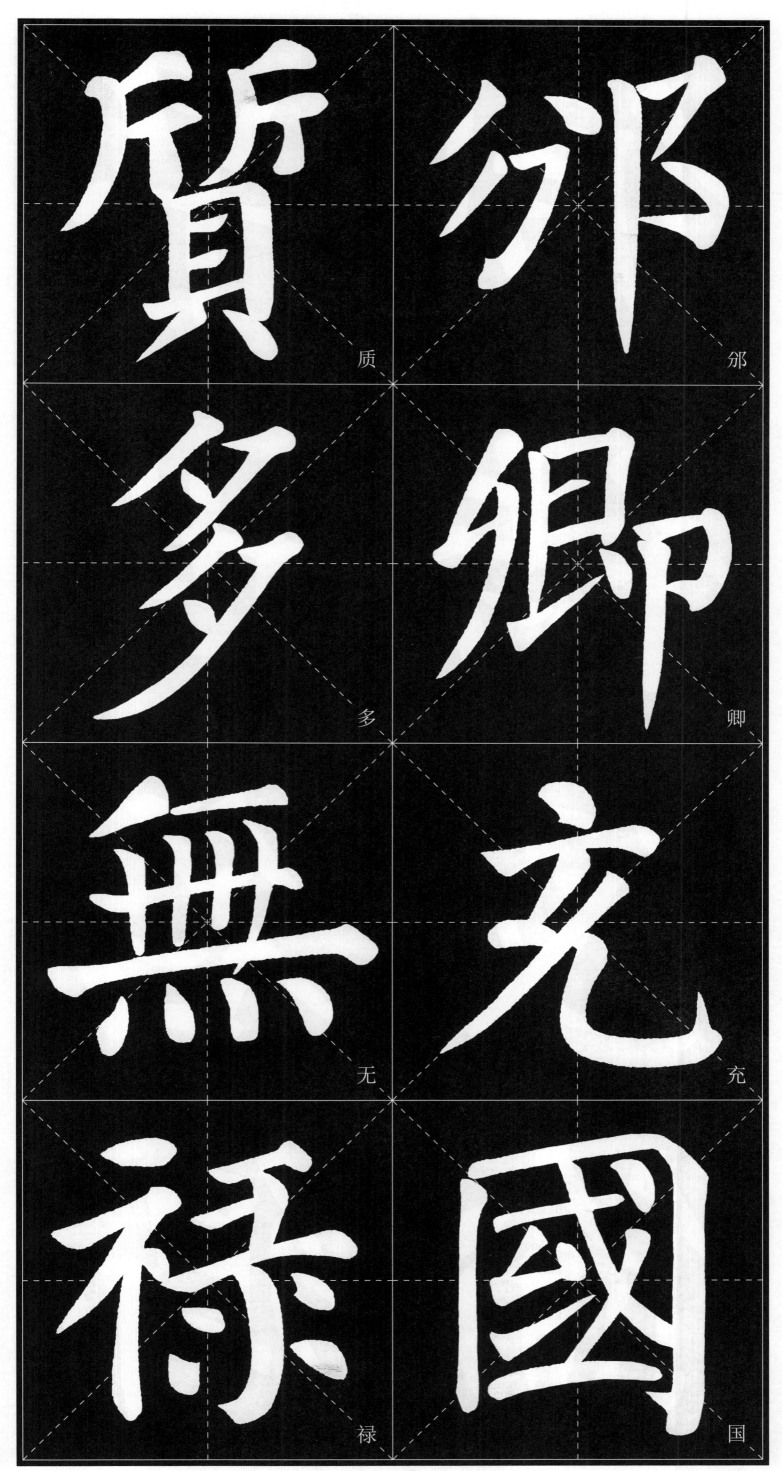

質 质

邠 邠

多 多

卿 卿

無 无

充 充

祿 禄

國 国

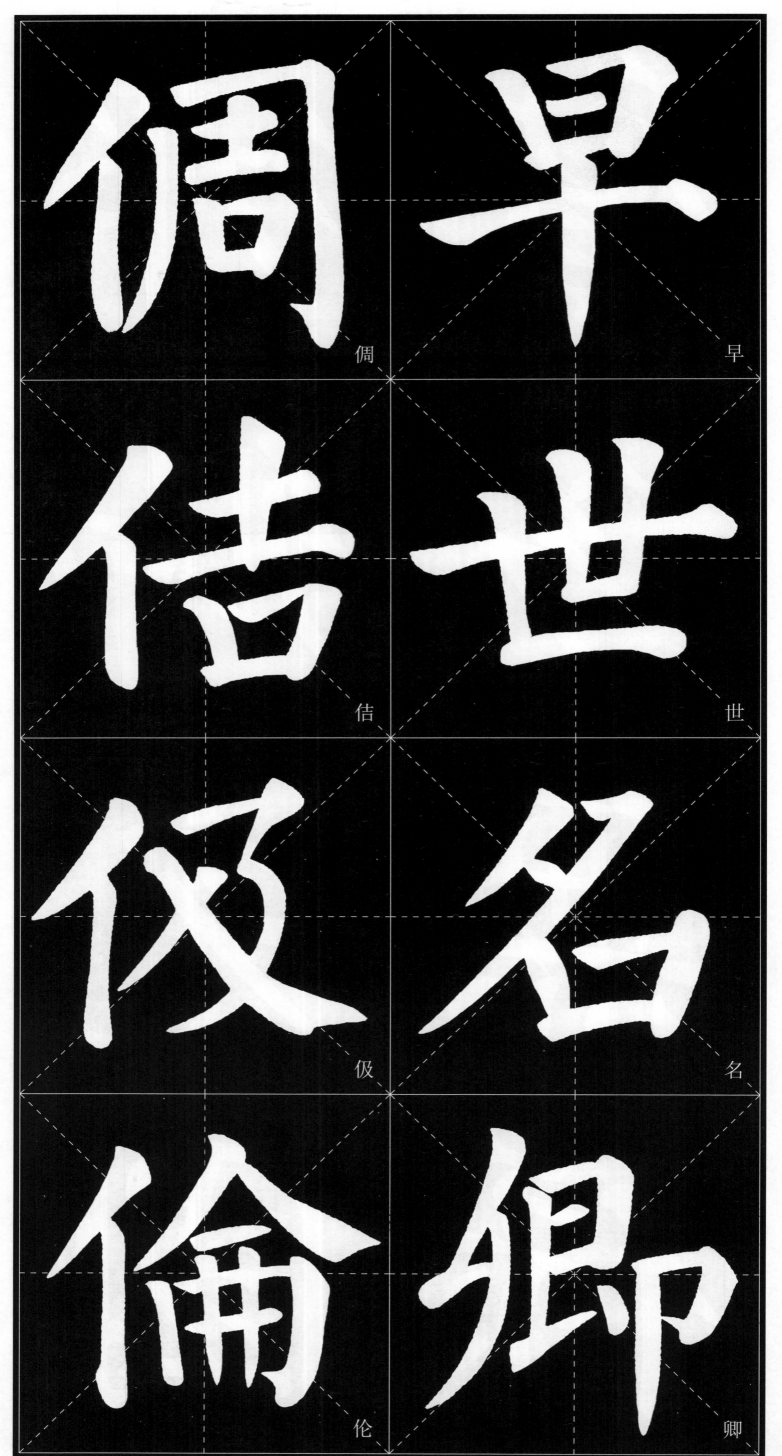

個

佶

伋

倫

早

世

名

郷

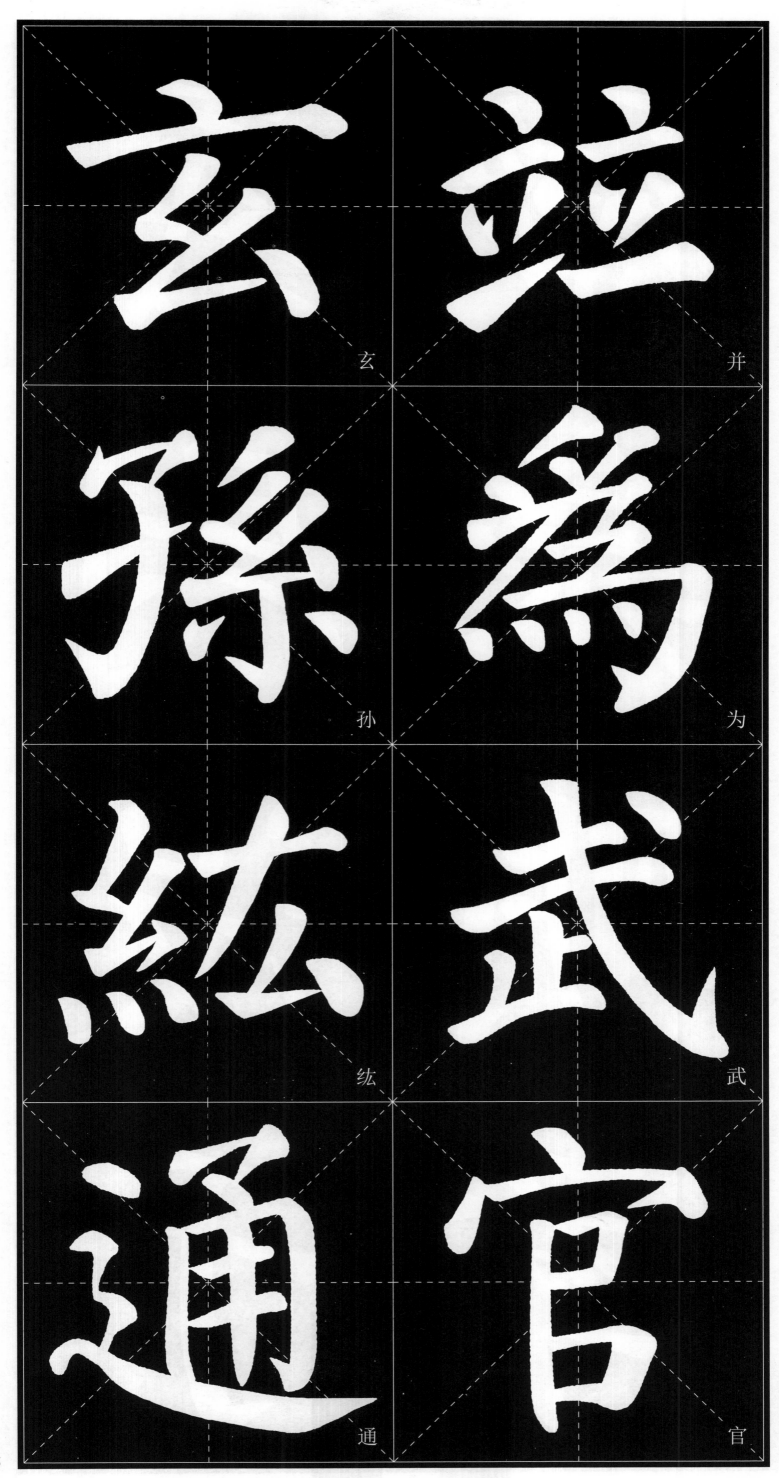

玄　并

孙　为

纮　武

通　官

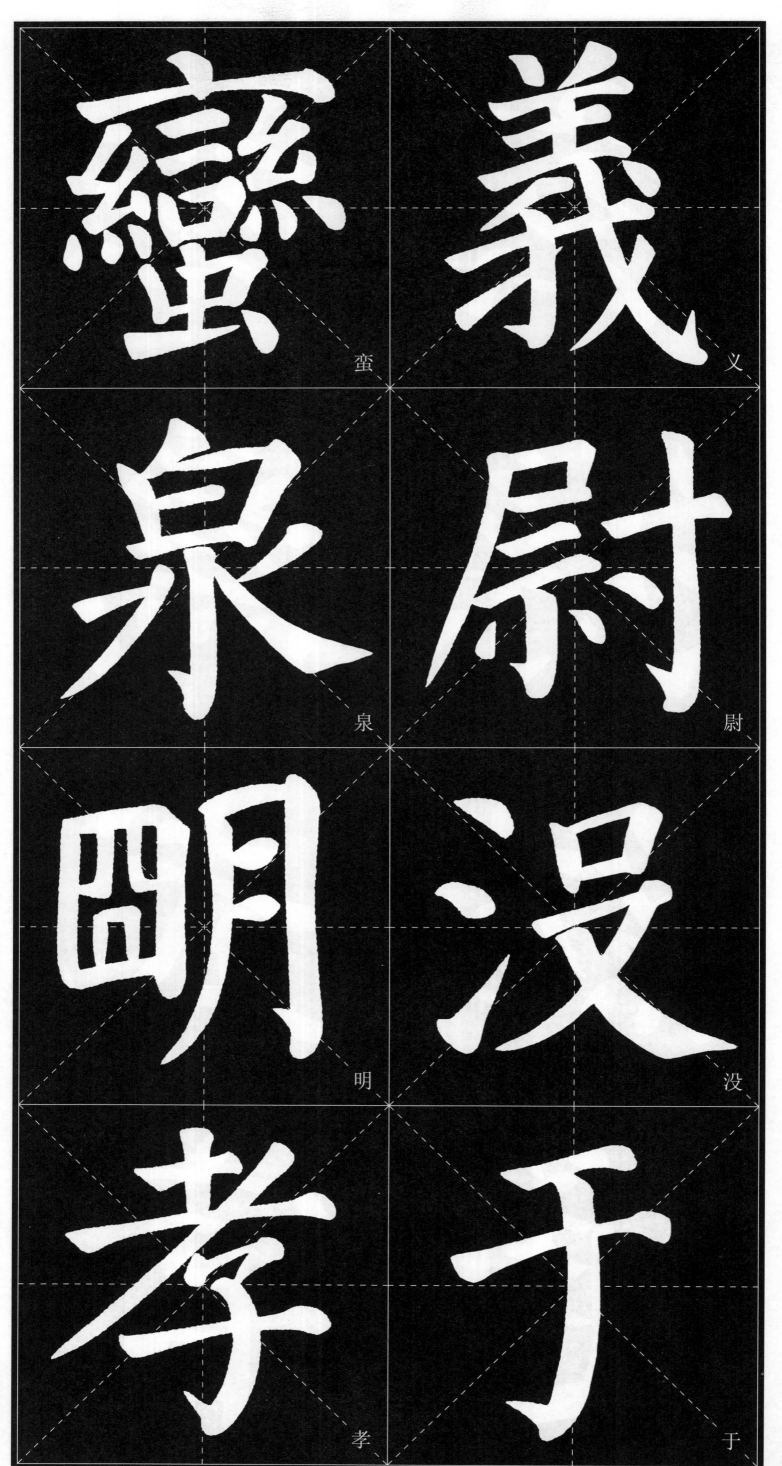

蠻　義
泉　尉
明　没
孝　于

166

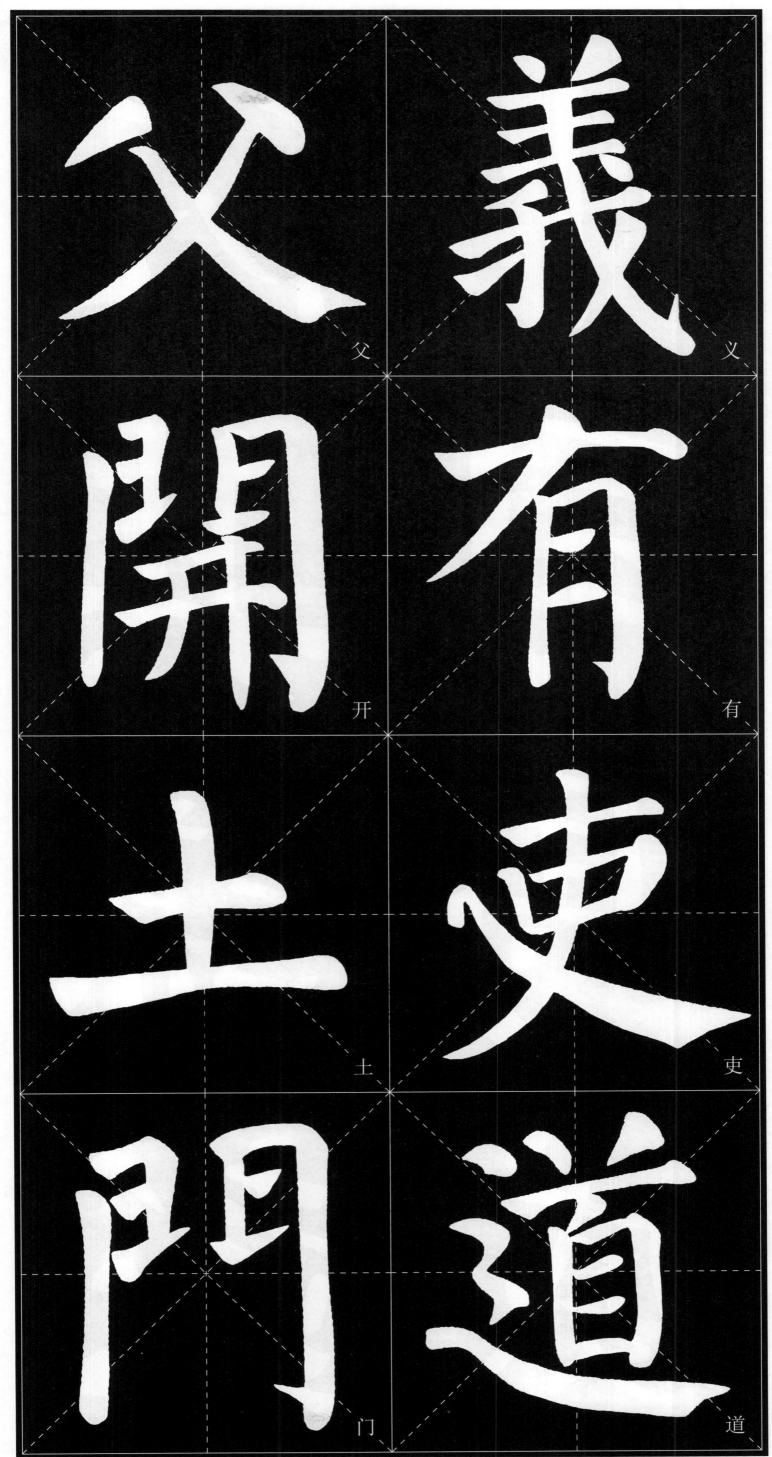

父　義
開　有
土　吏
門　道

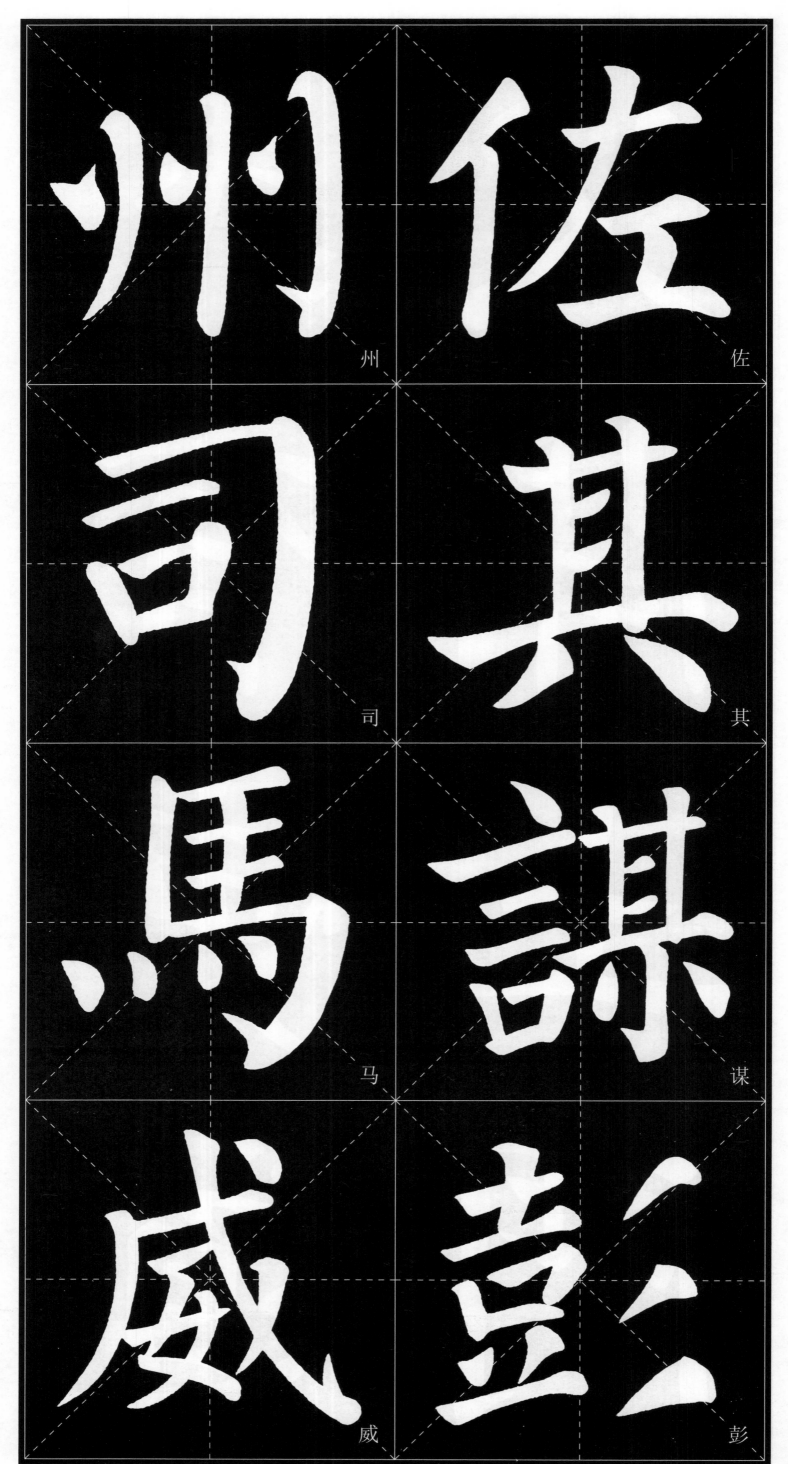

州 佐

司 其

馬 謀

威 彭

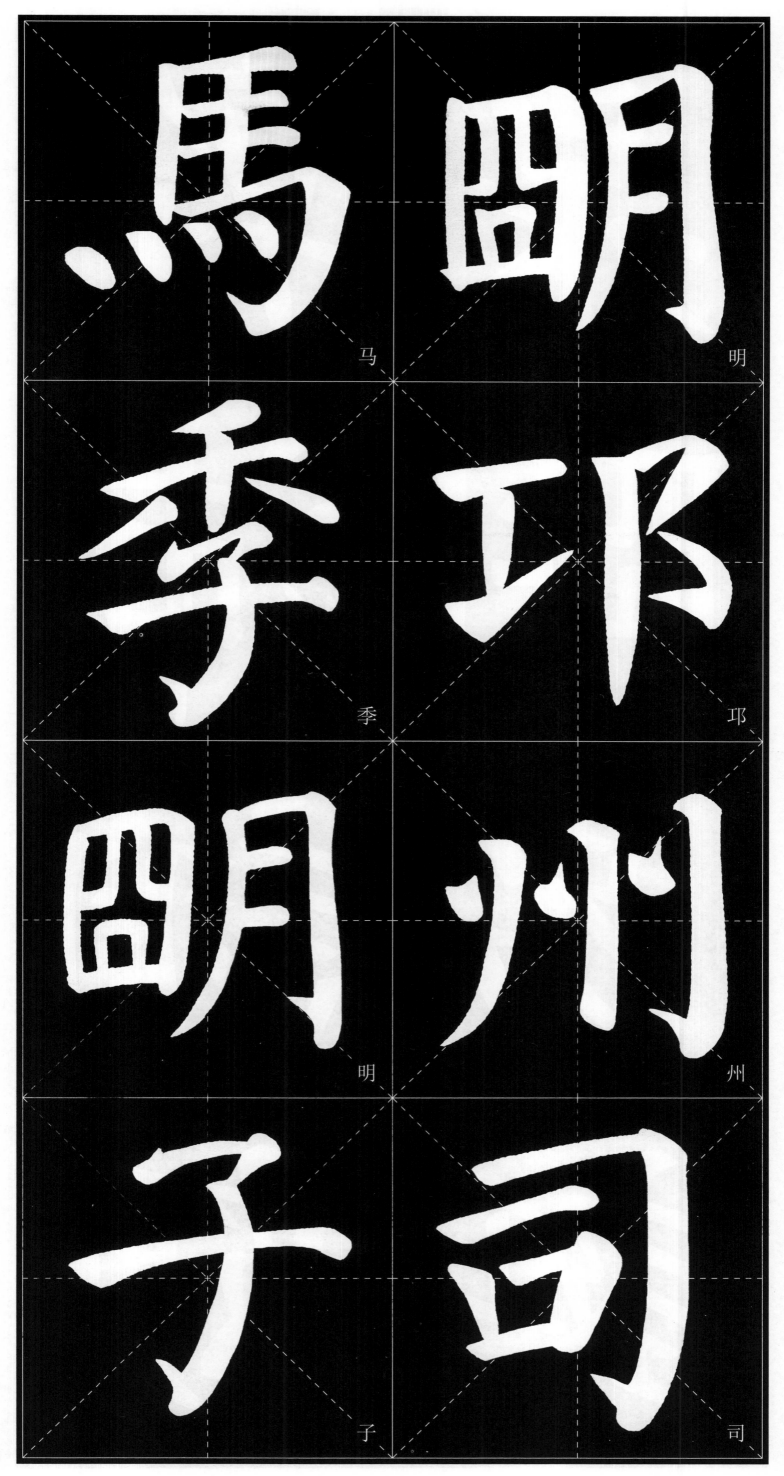

馬

明

季

邝

明

州

子

司

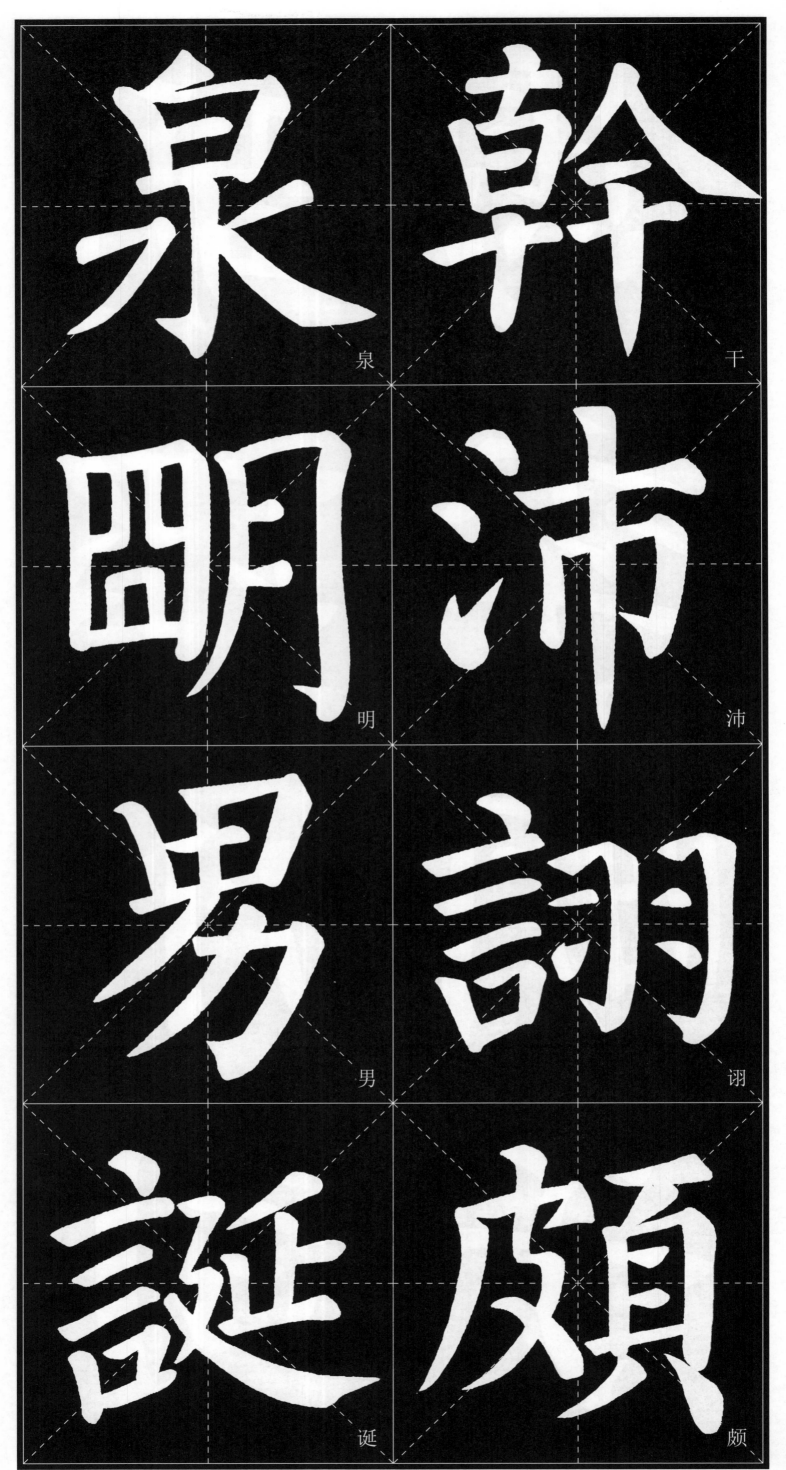

泉　干

明　沛

男　讷

诞　颇

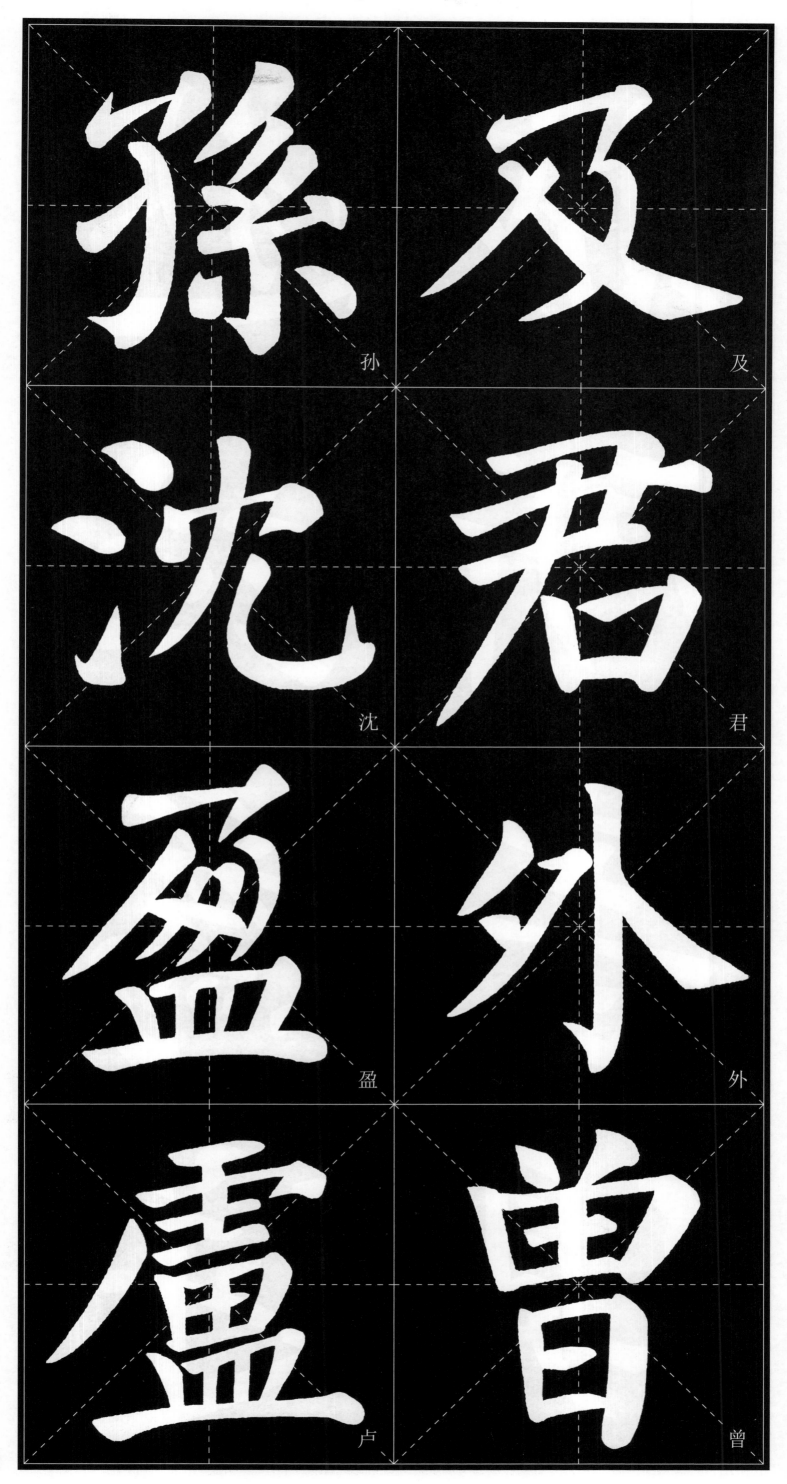

孫 及

沈 君

盈 外

盧 曾

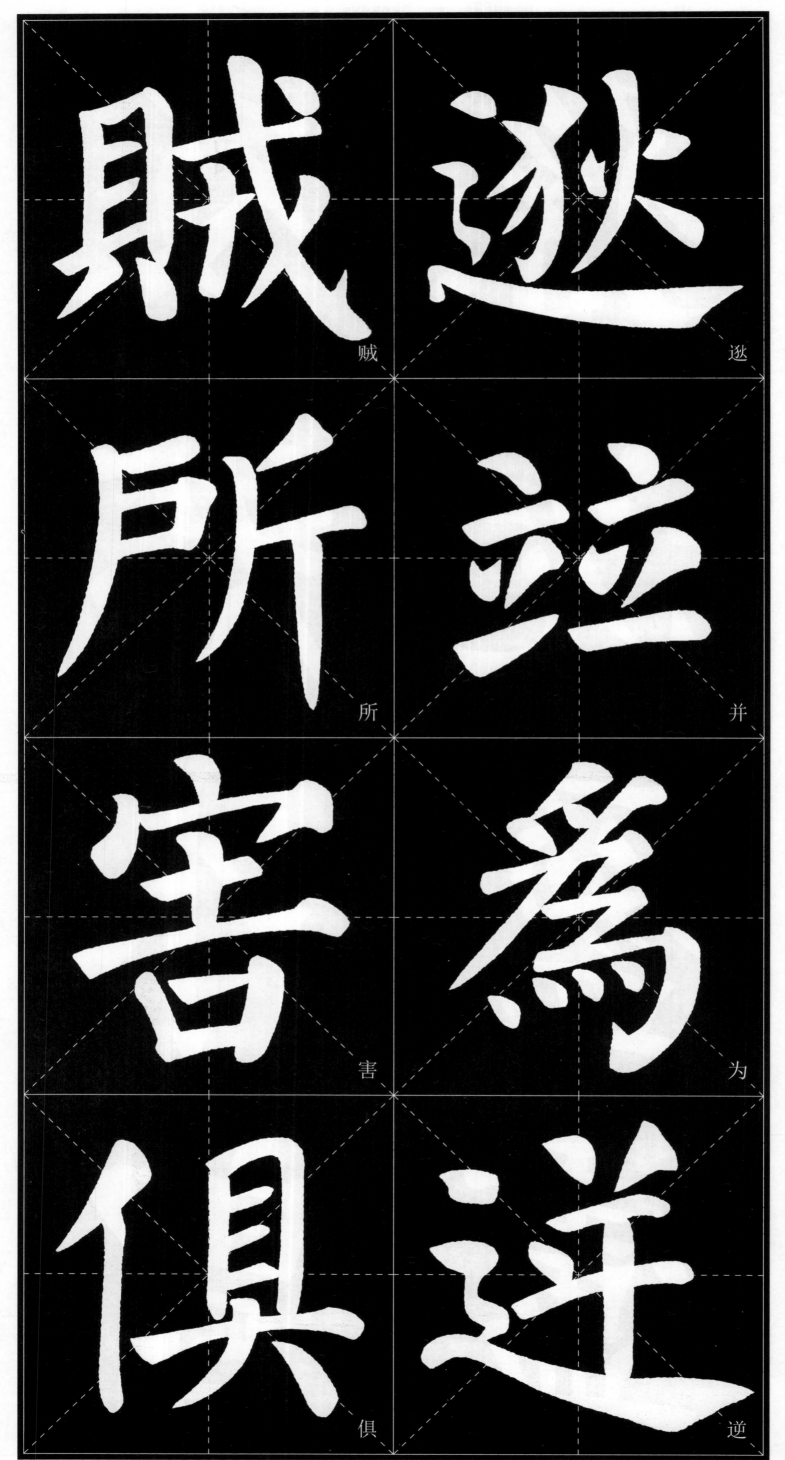

賊

所

害

俱

逖

并

为

逆

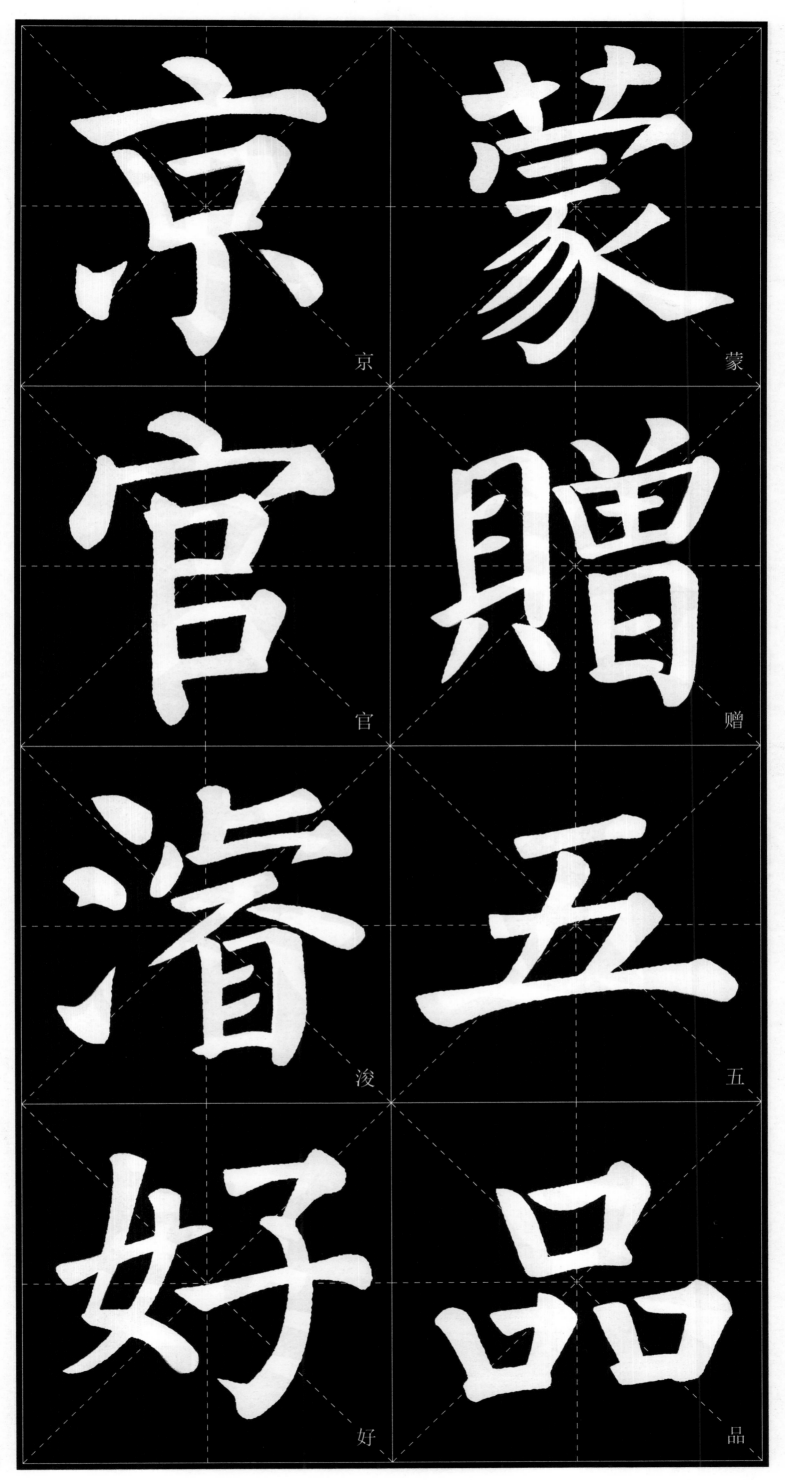

京

蒙

官

贈

濬

五

好

品

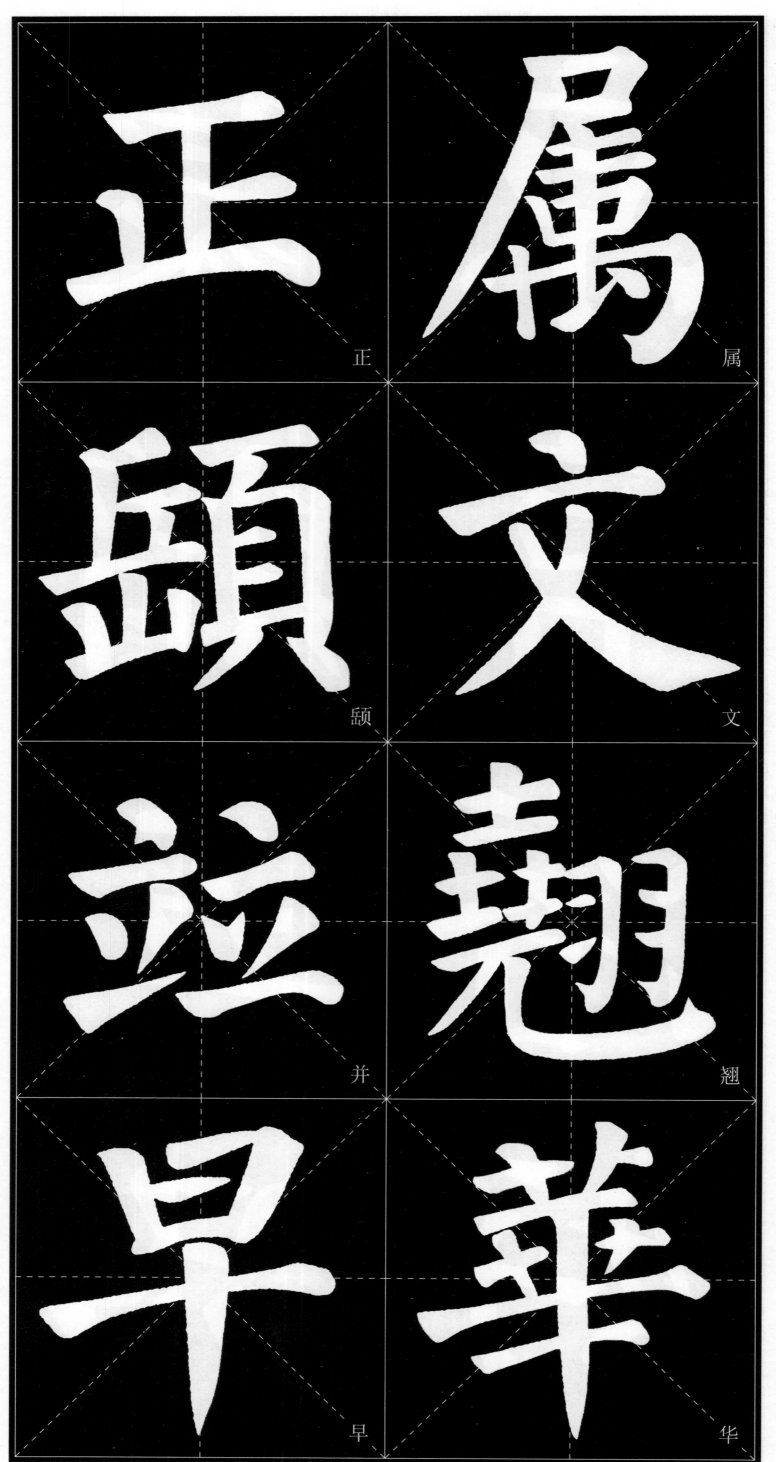

正　属
颐　文
并　翘
早　华

言 校 书 郎

天 颍 好 五

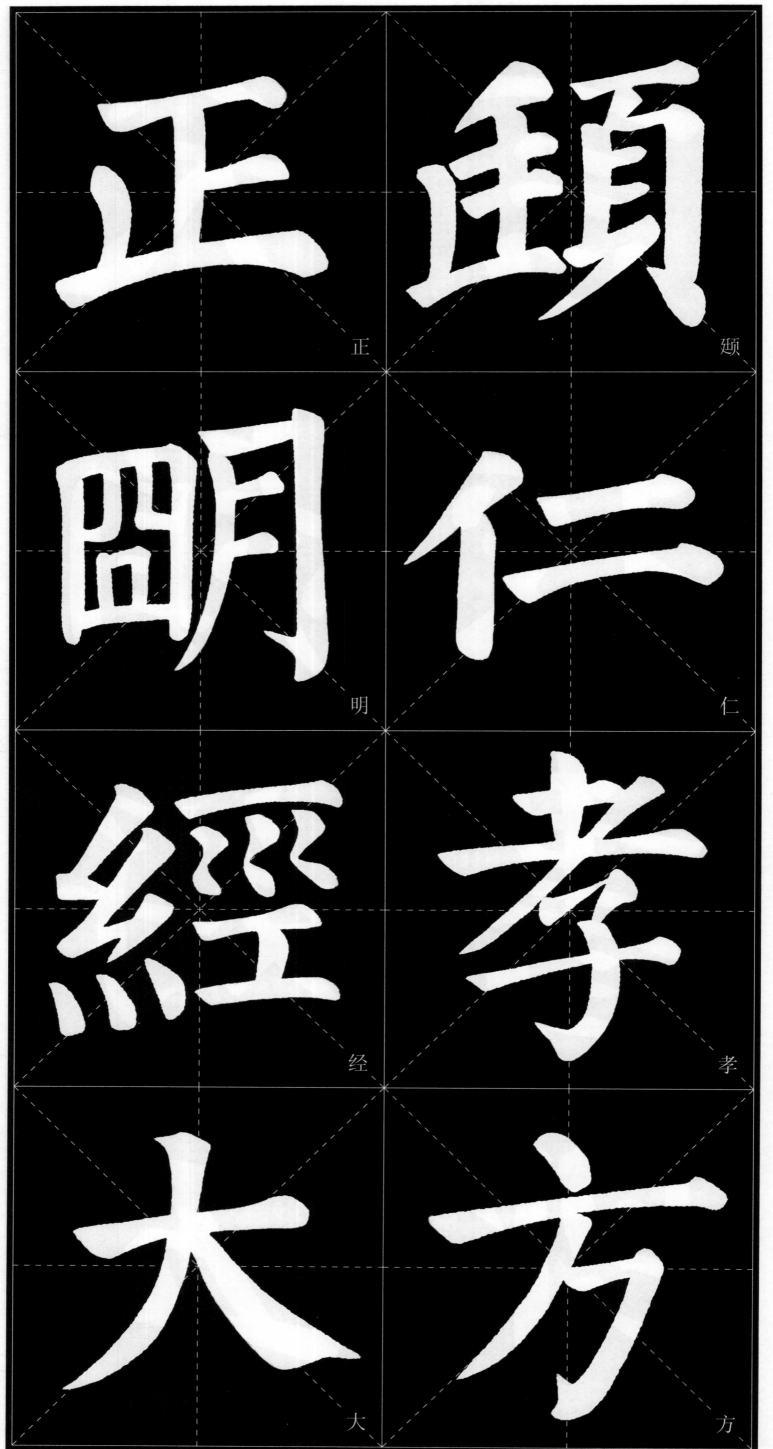

正
頴
明
仁
經
孝
大
方

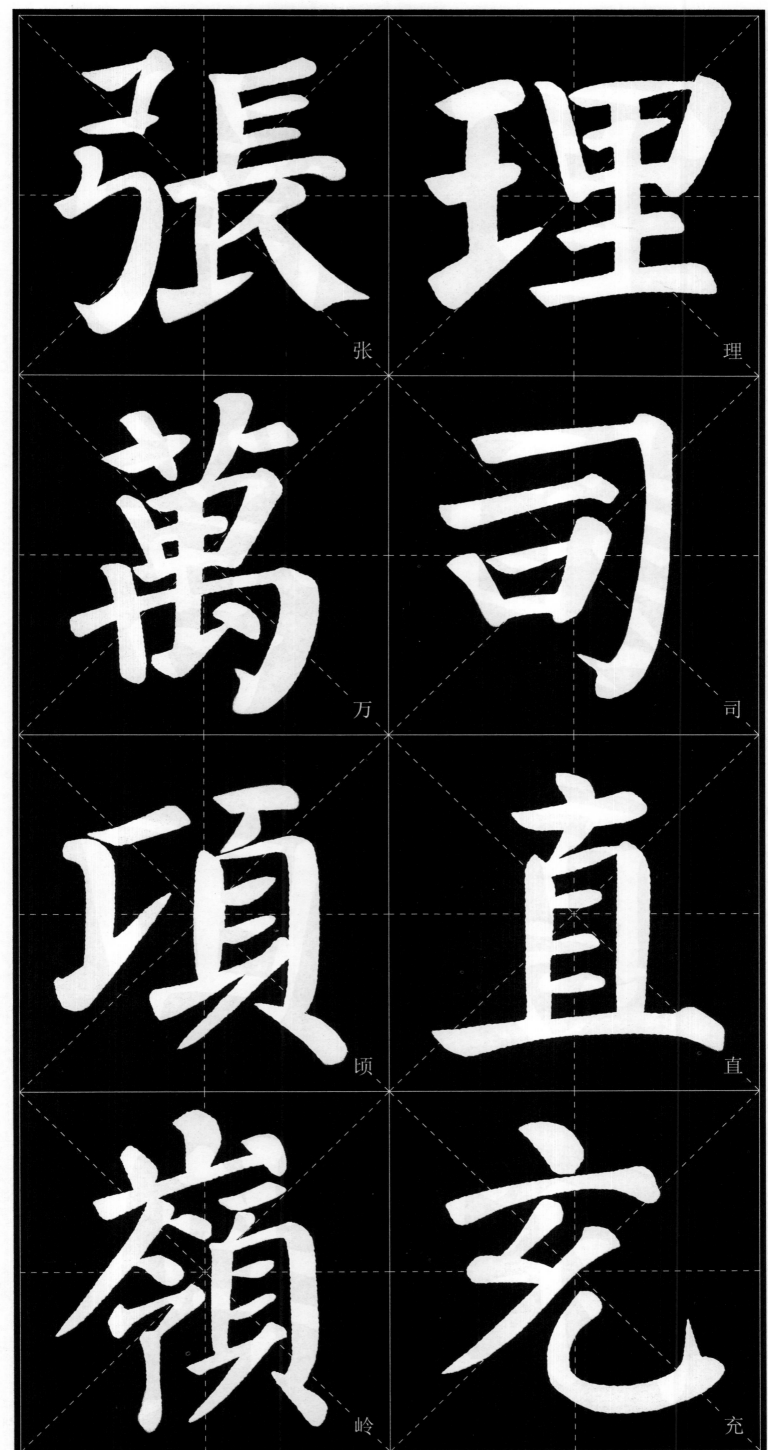

張 理

萬 司

項 直

嶺 充

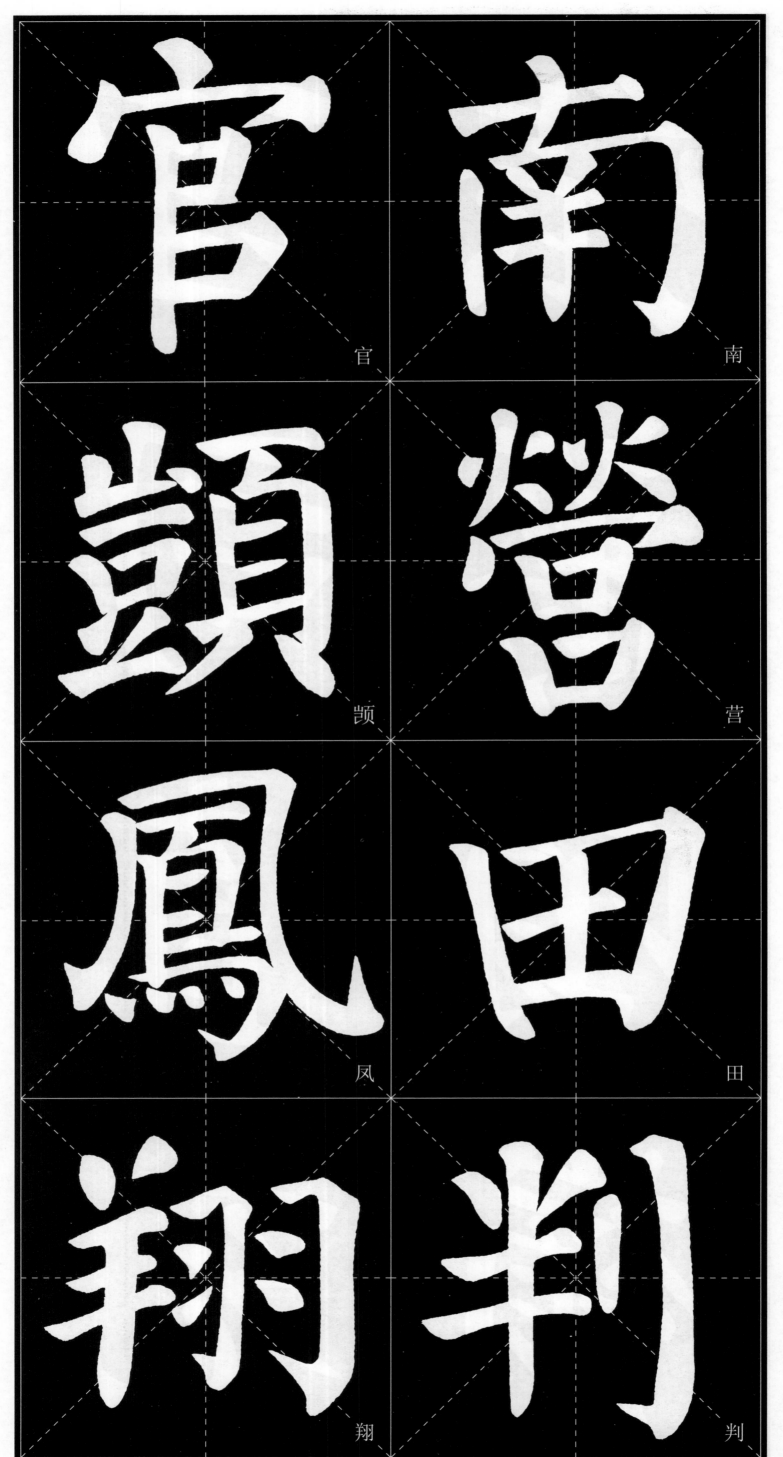

官

南

顗

營

鳳

田

翔

判

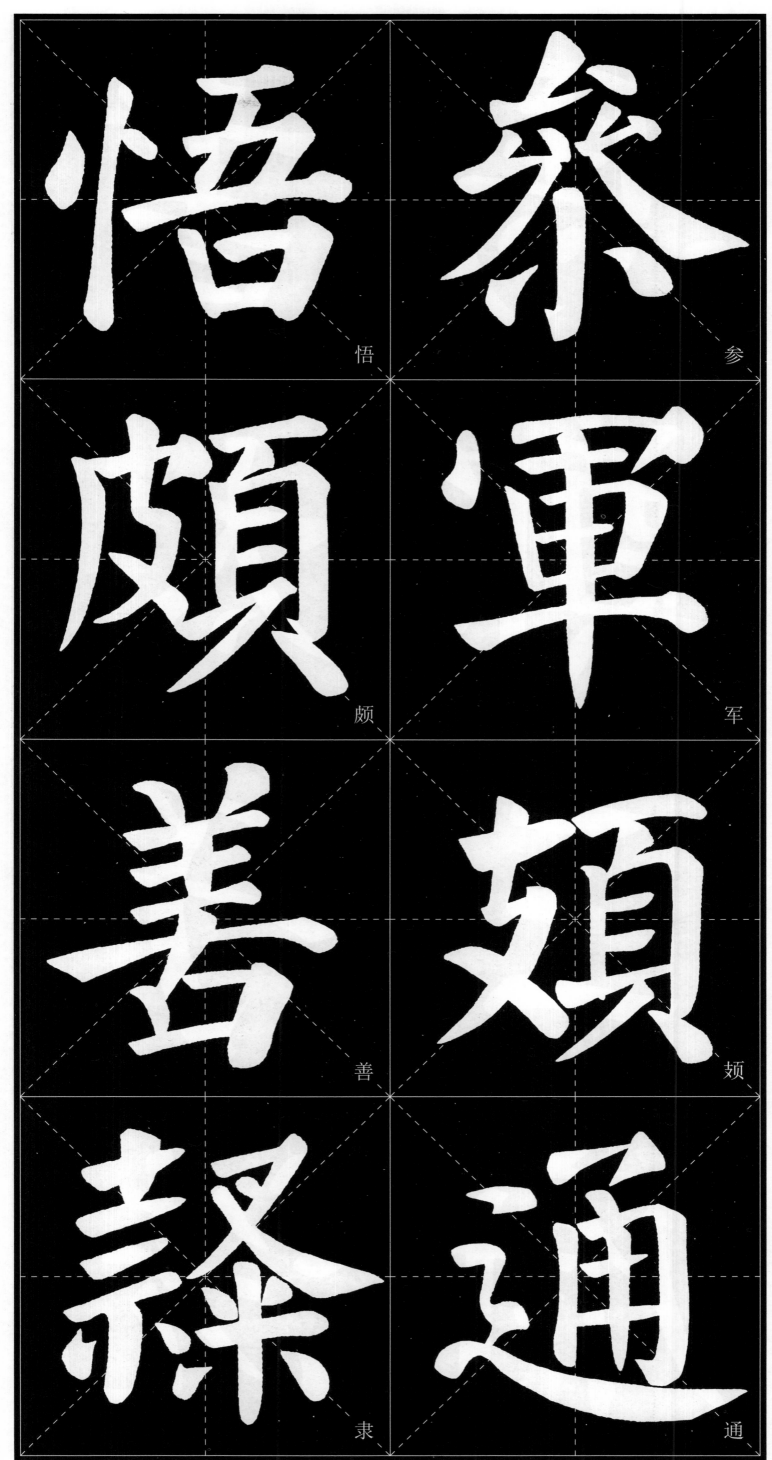

悟 参

颇 军

善 頠

隶 通

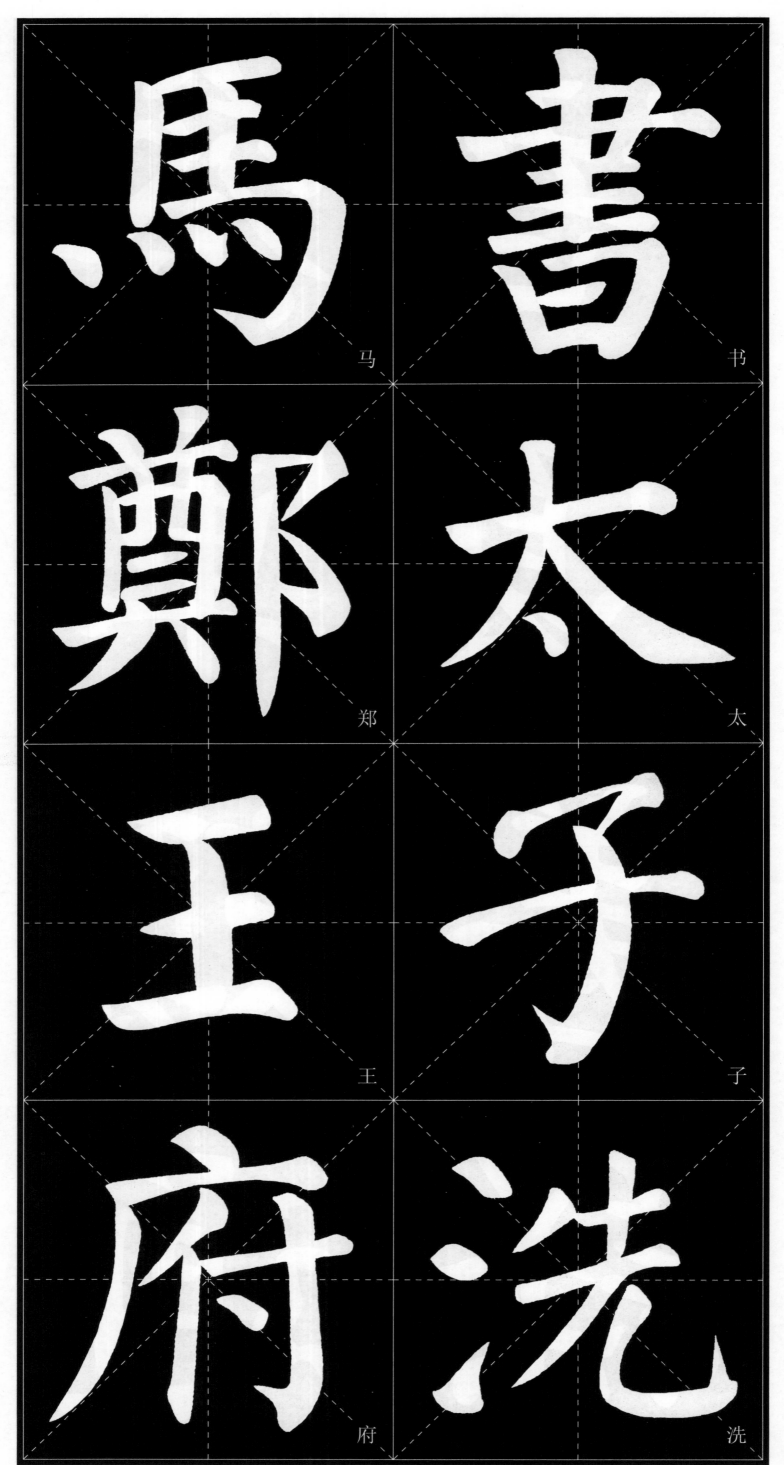

馬

书

郑

太

王

子

府

洗

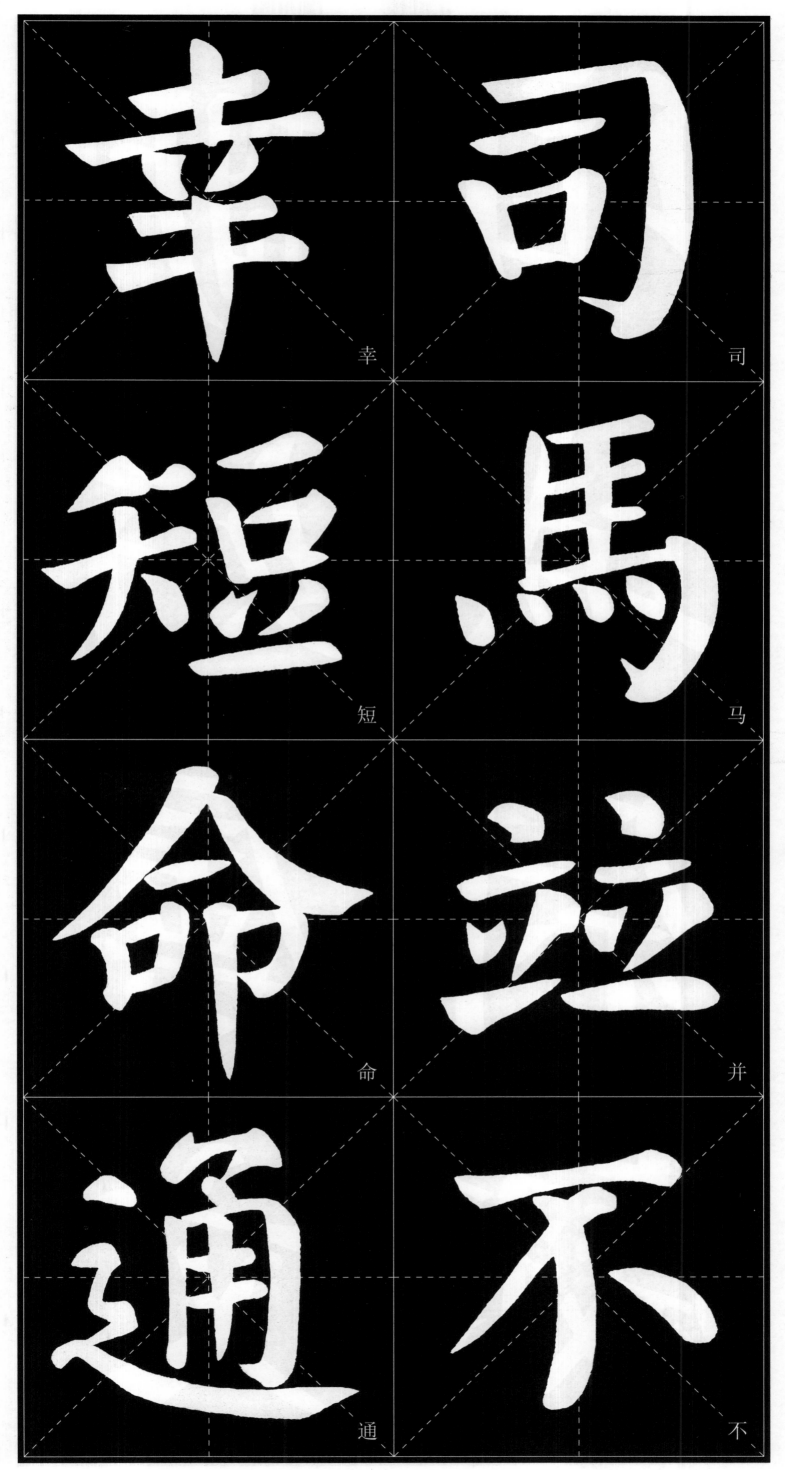

幸　司
短　馬
命　並
通　不

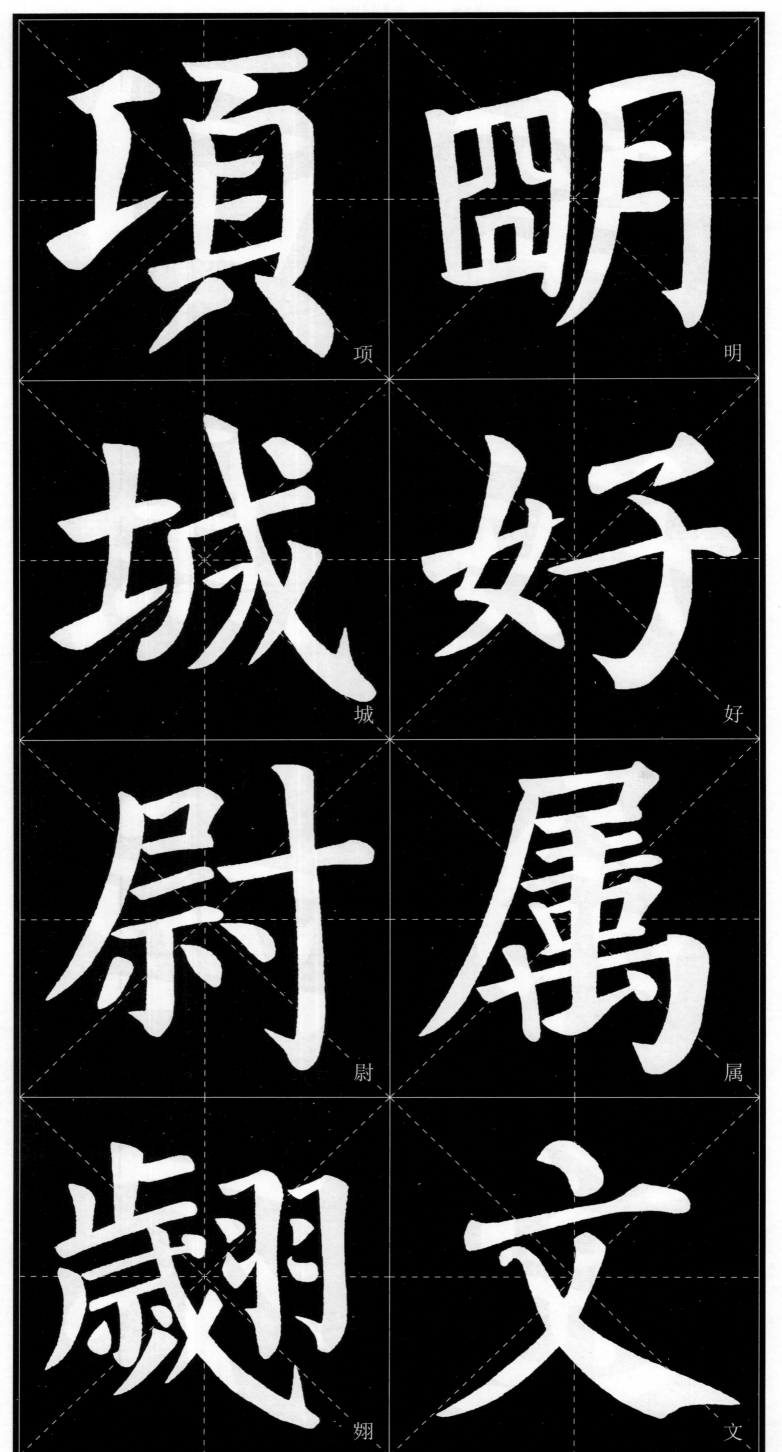

項

明

城

好

尉

属

翙

文

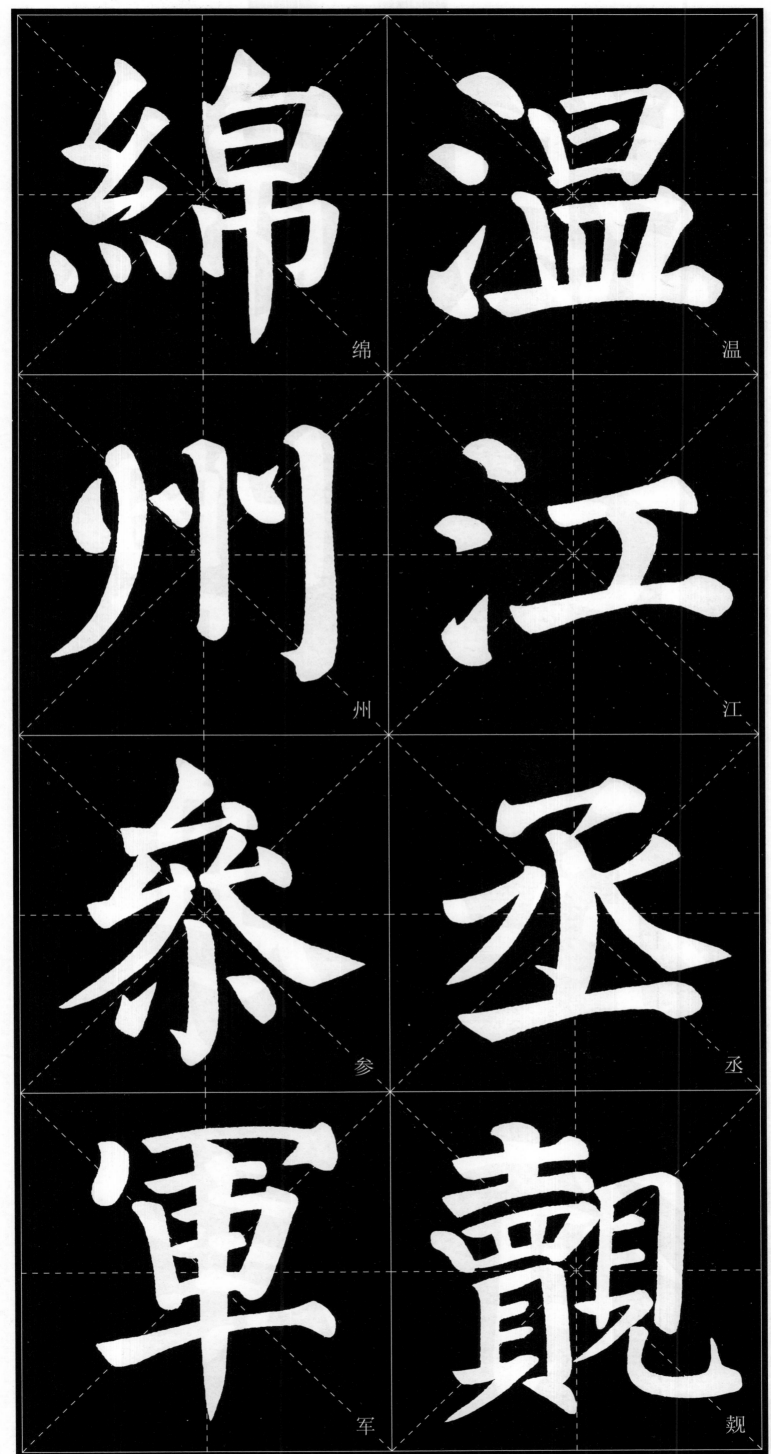

綿

溫

州

江

黍

丞

綿

覩

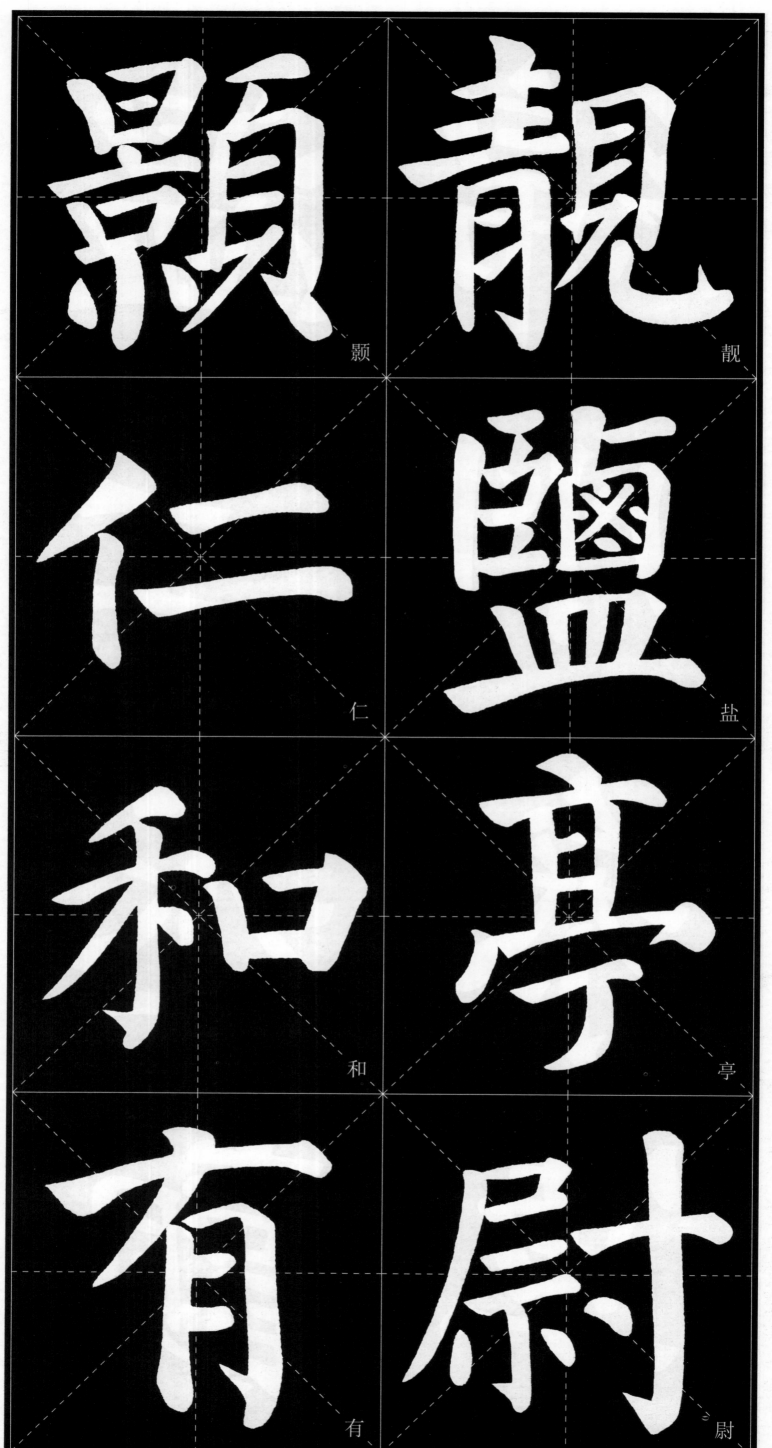

颖　靓

仁　盐

和　亭

有　尉

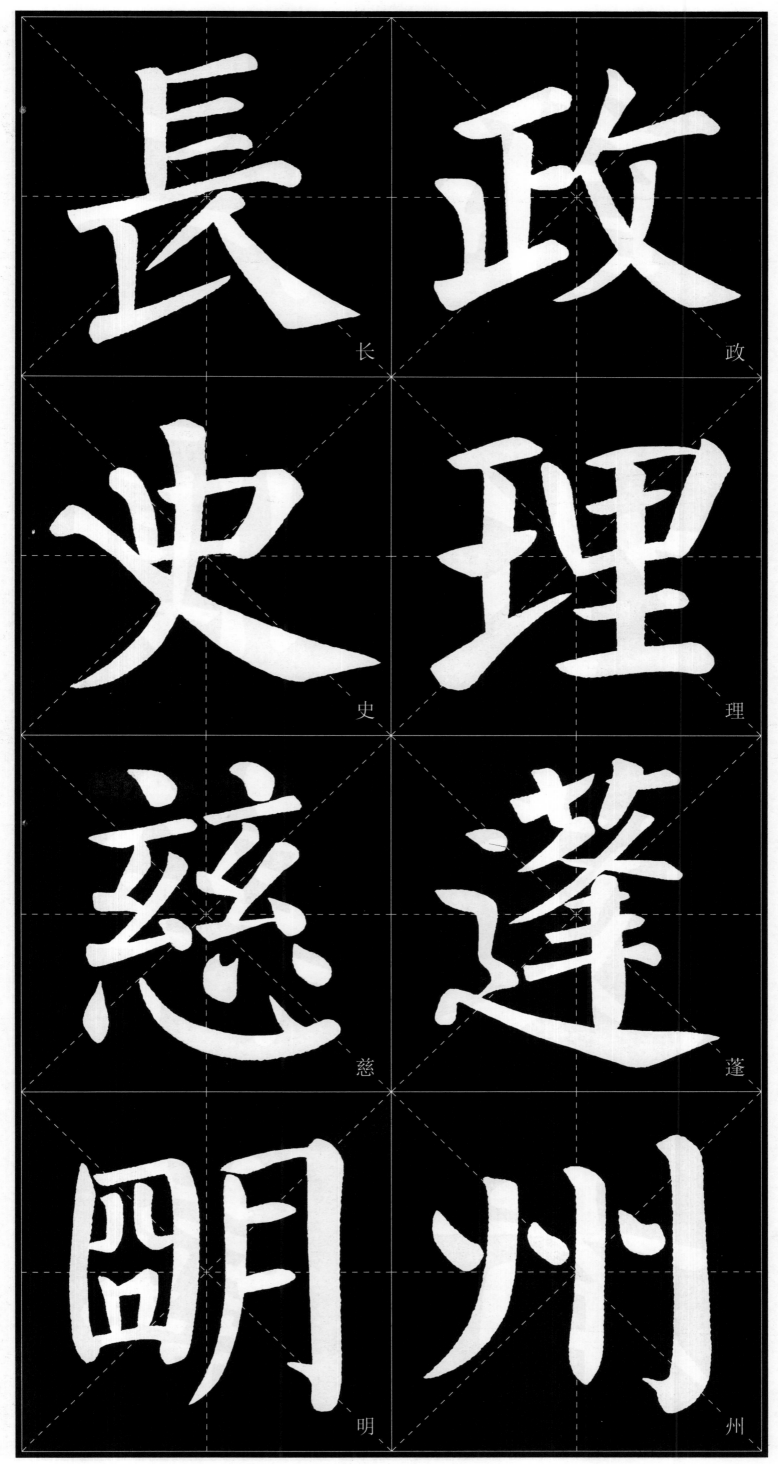

長
政
史
理
慈
蓬
明
州

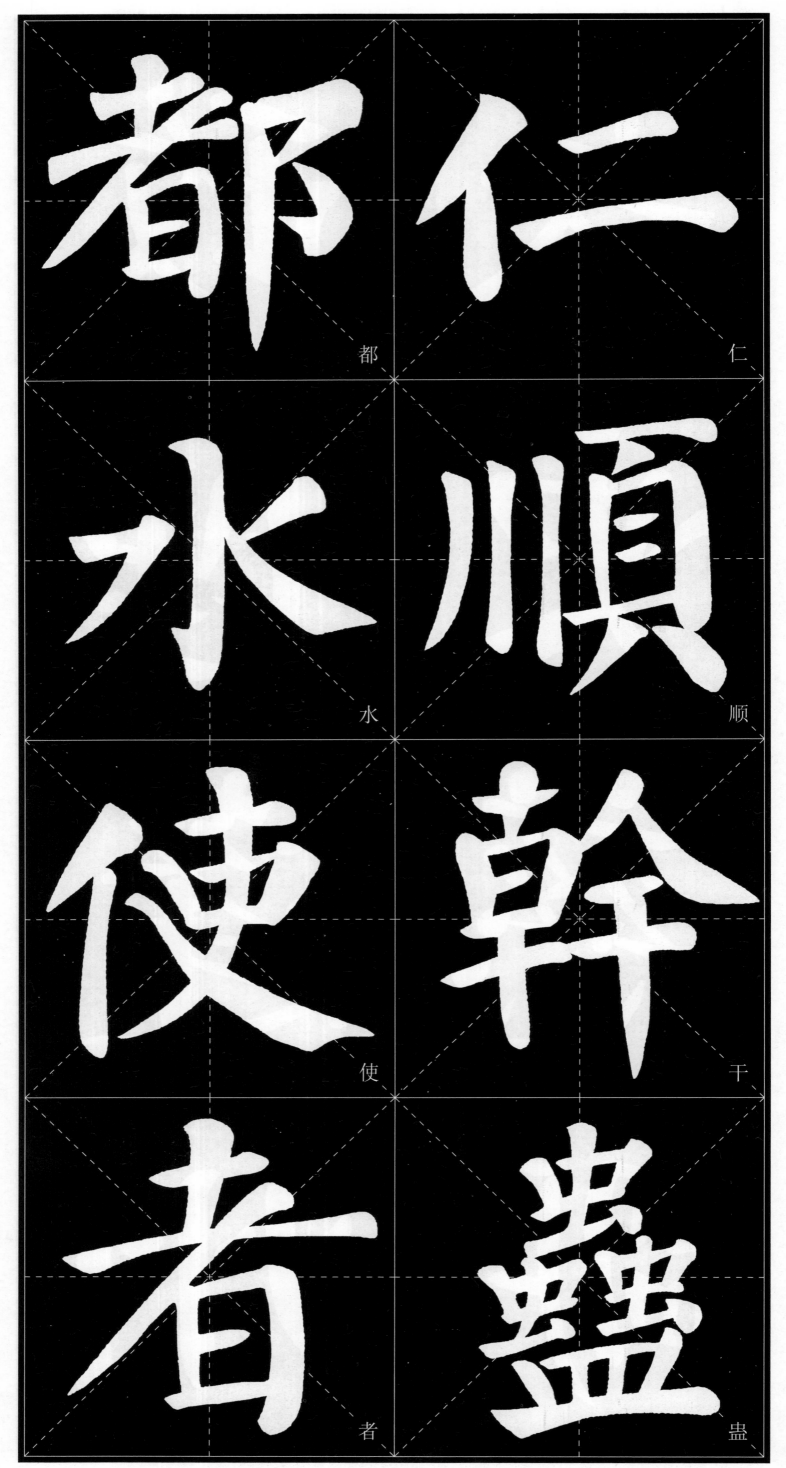

都

仁

水

順

使

幹

者

蠱

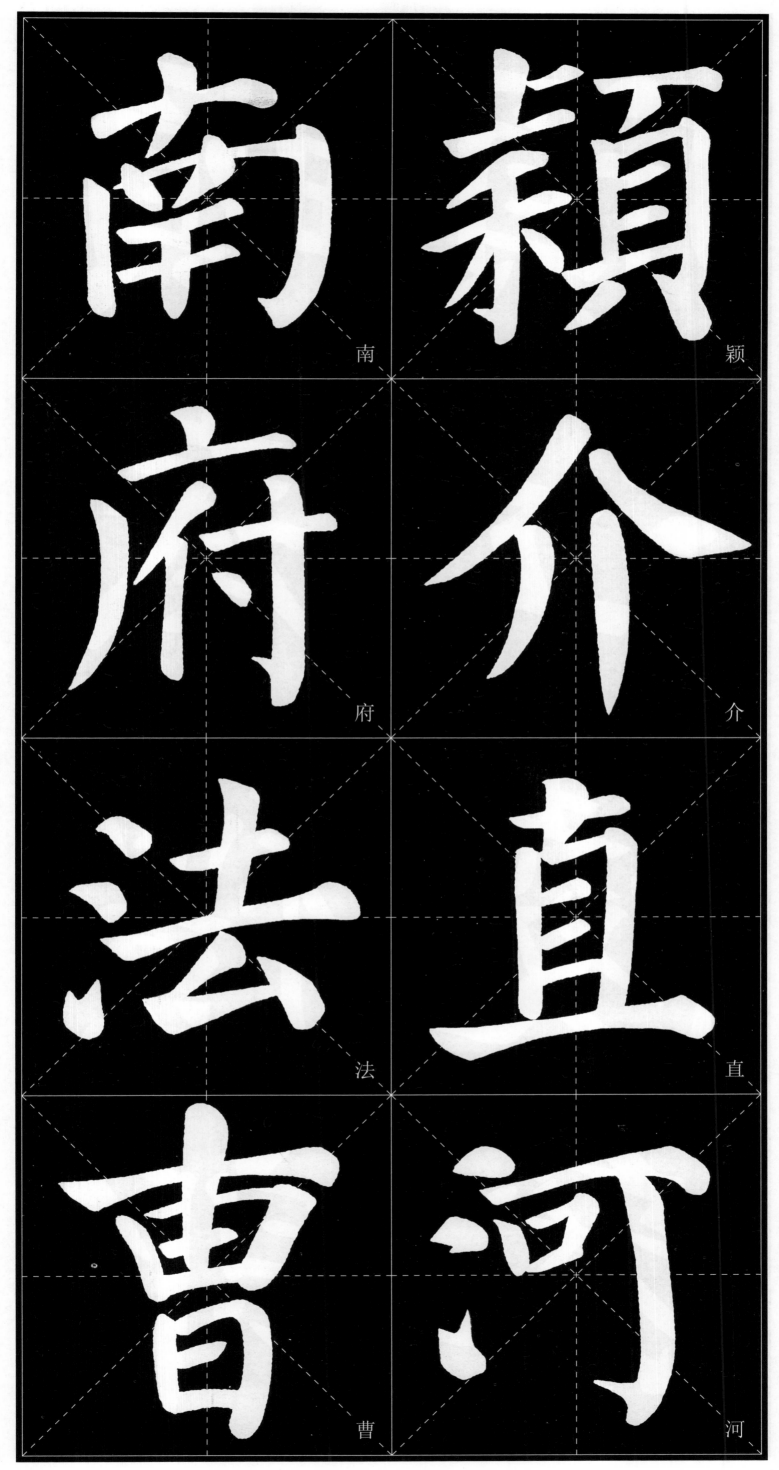

南　颖

府　介

法　直

曹　河

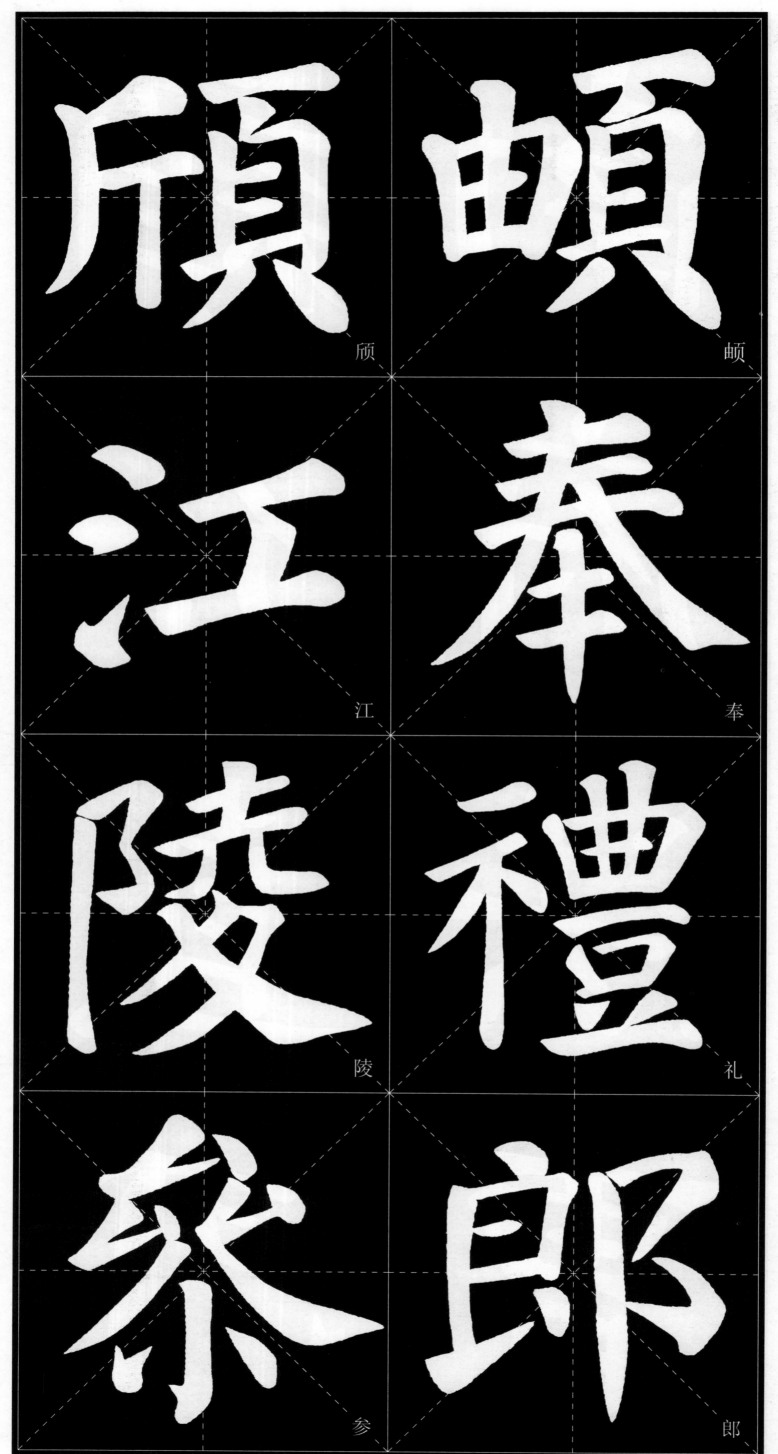

頋
頓
江
奉
陵
礼
参
郎

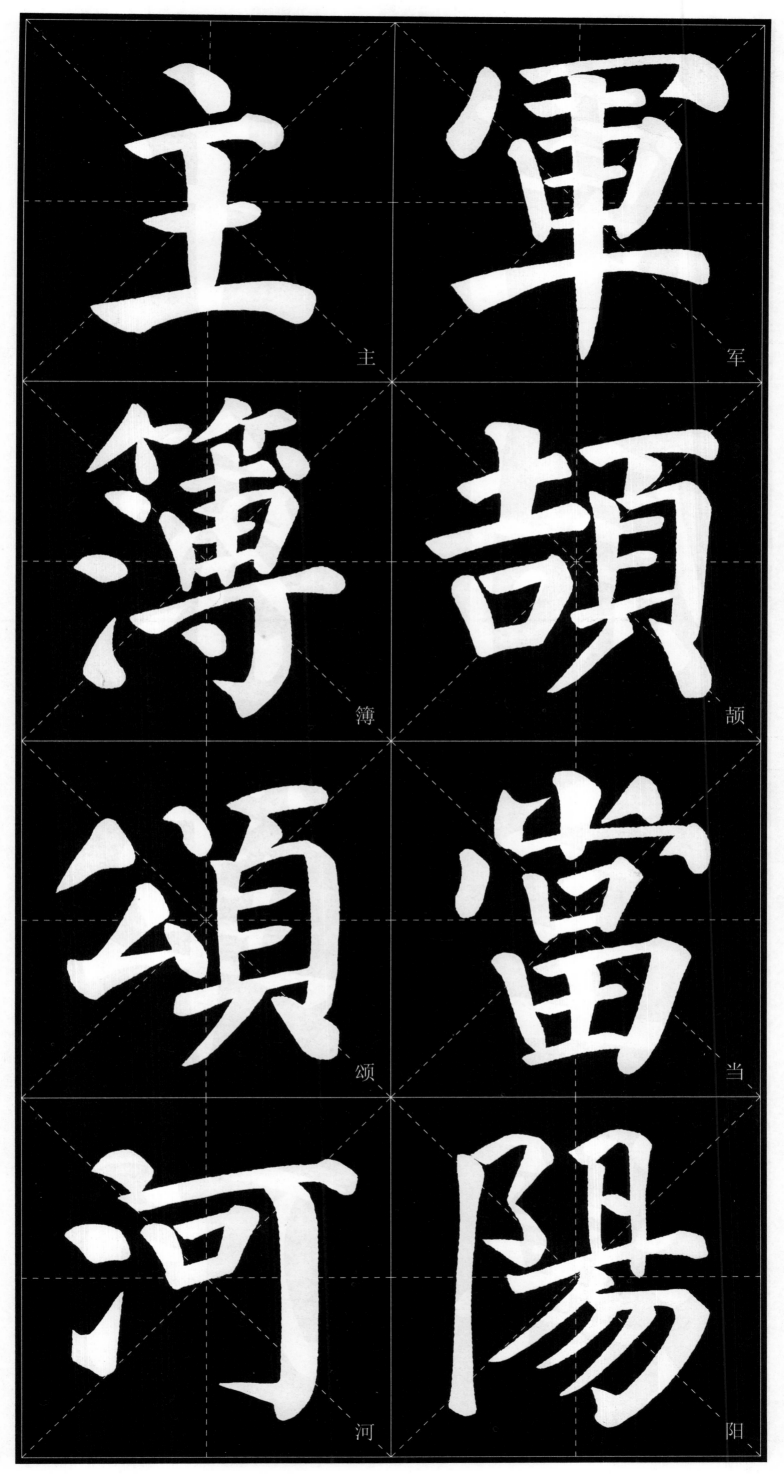

主　軍

簿　頡

頌　當

河　陽

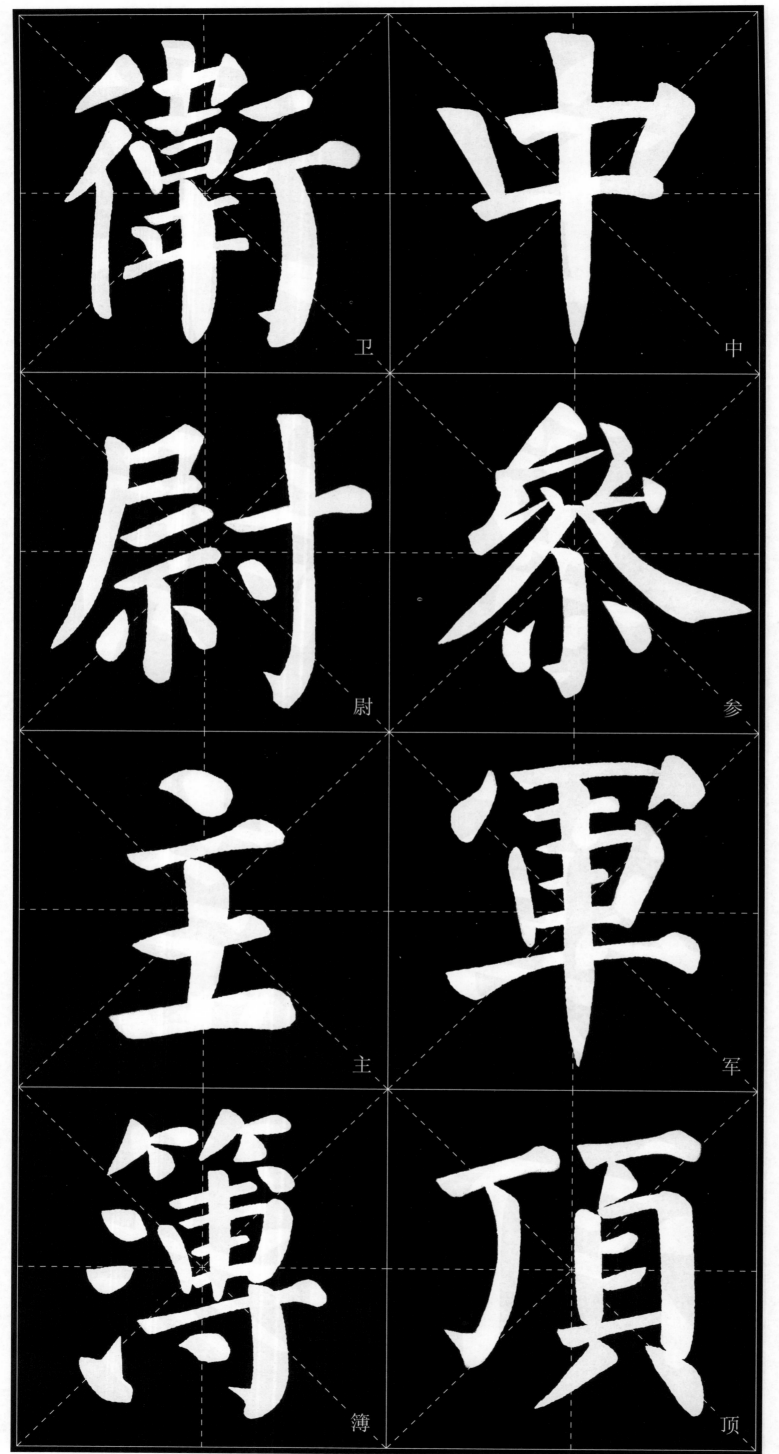

衛　中

尉　参

主　軍

簿　頂

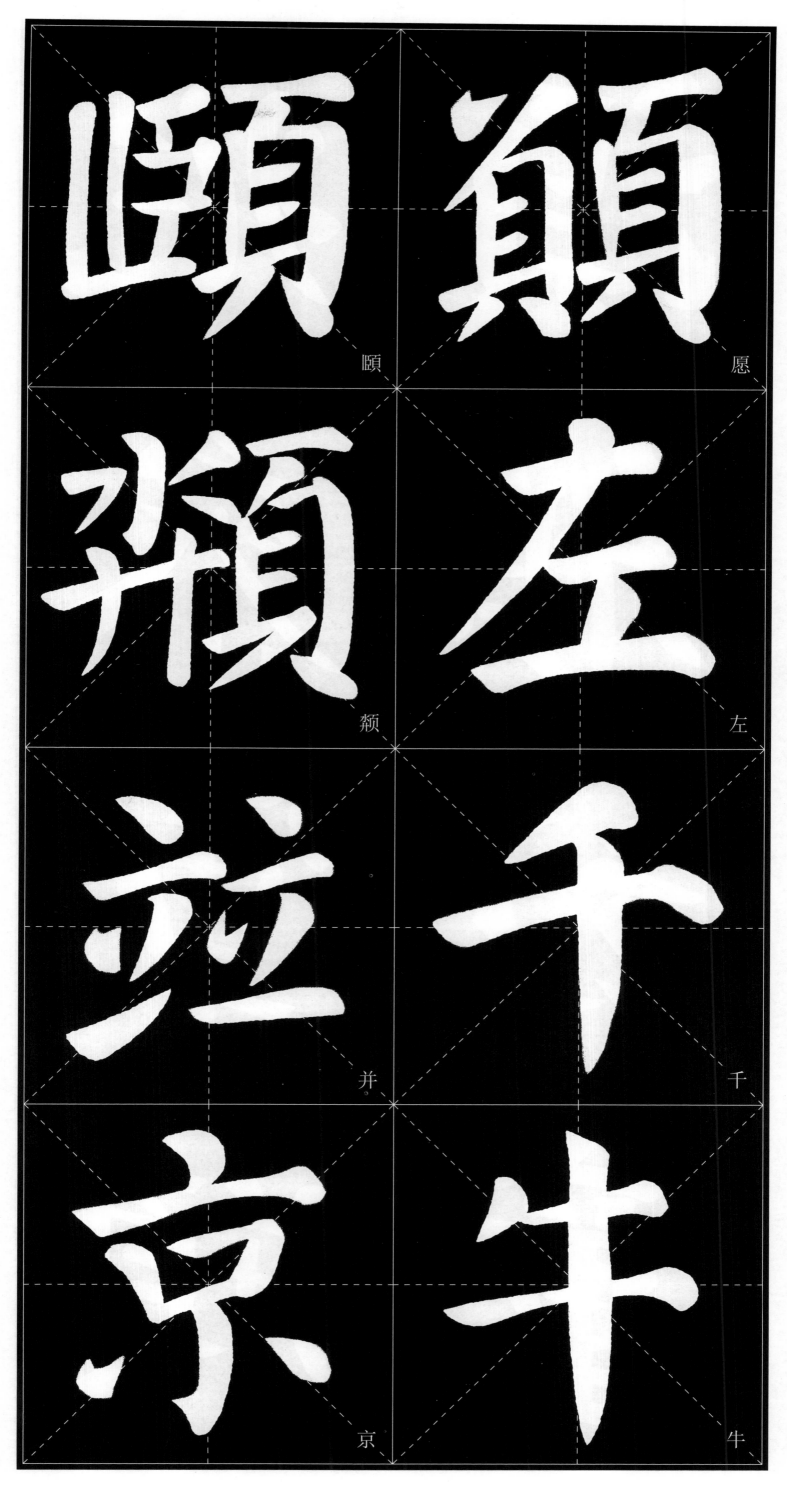

頤　願　頰　左　并　千　京　牛

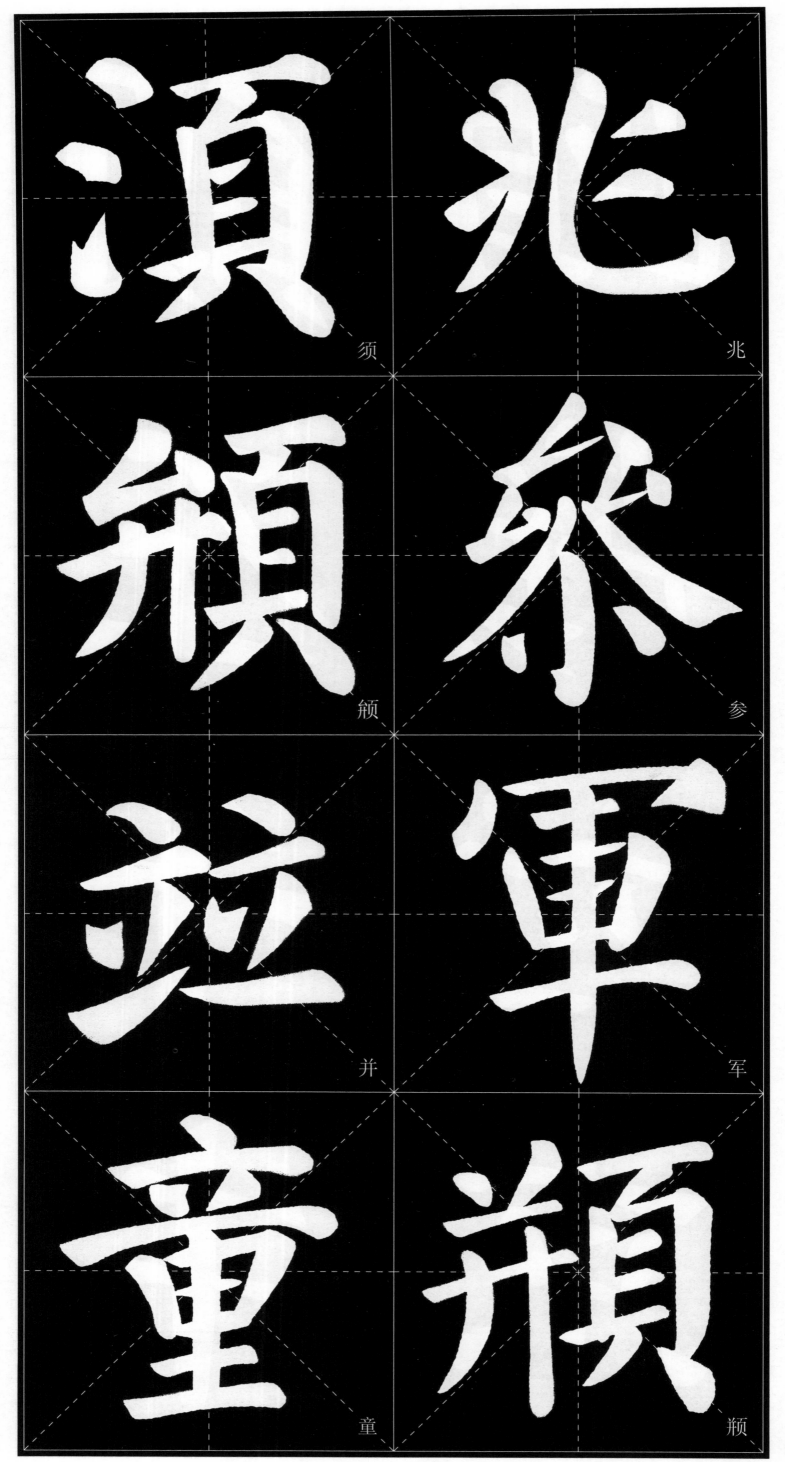

須　兆

頍　參

並　軍

童　頫

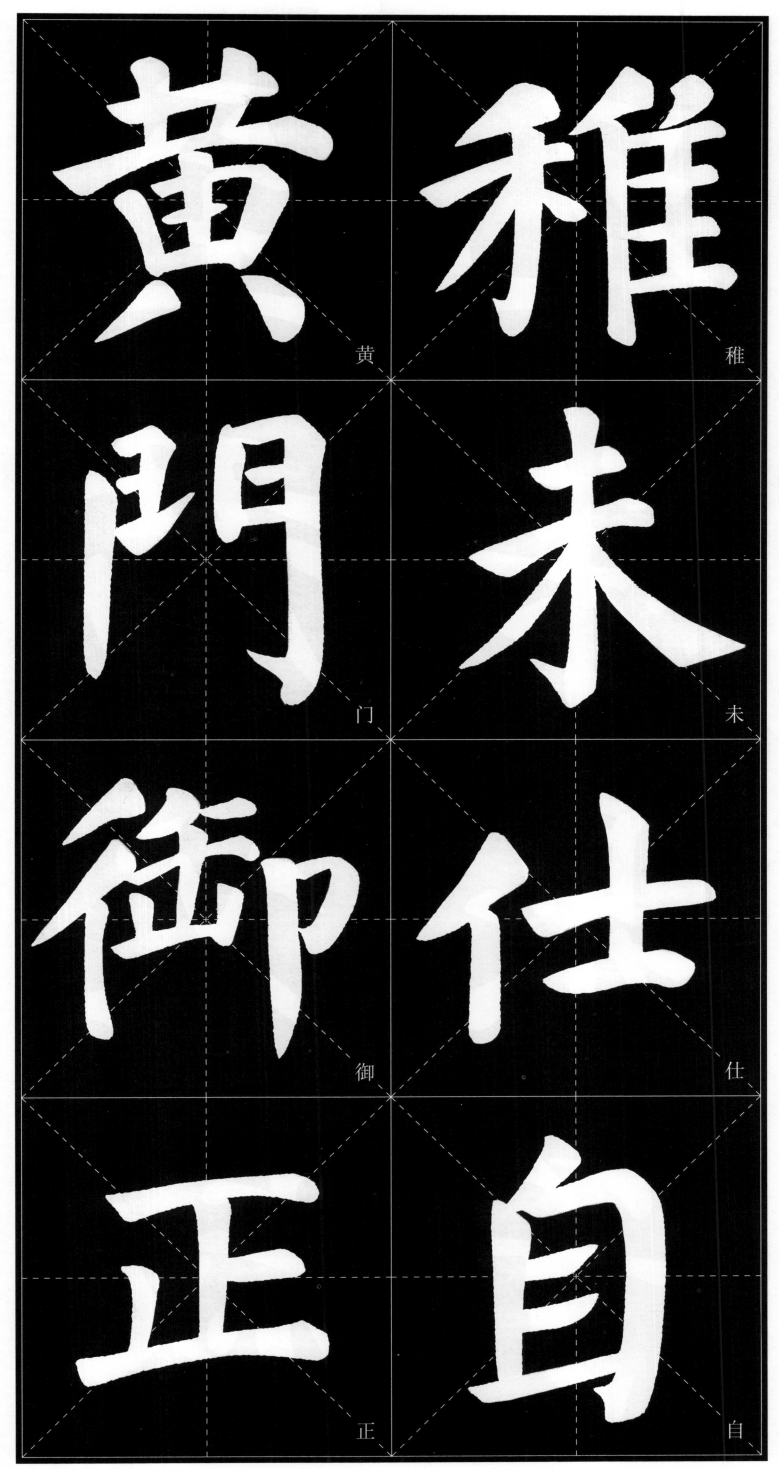

黄　稚

門　未

御　仕

正　自

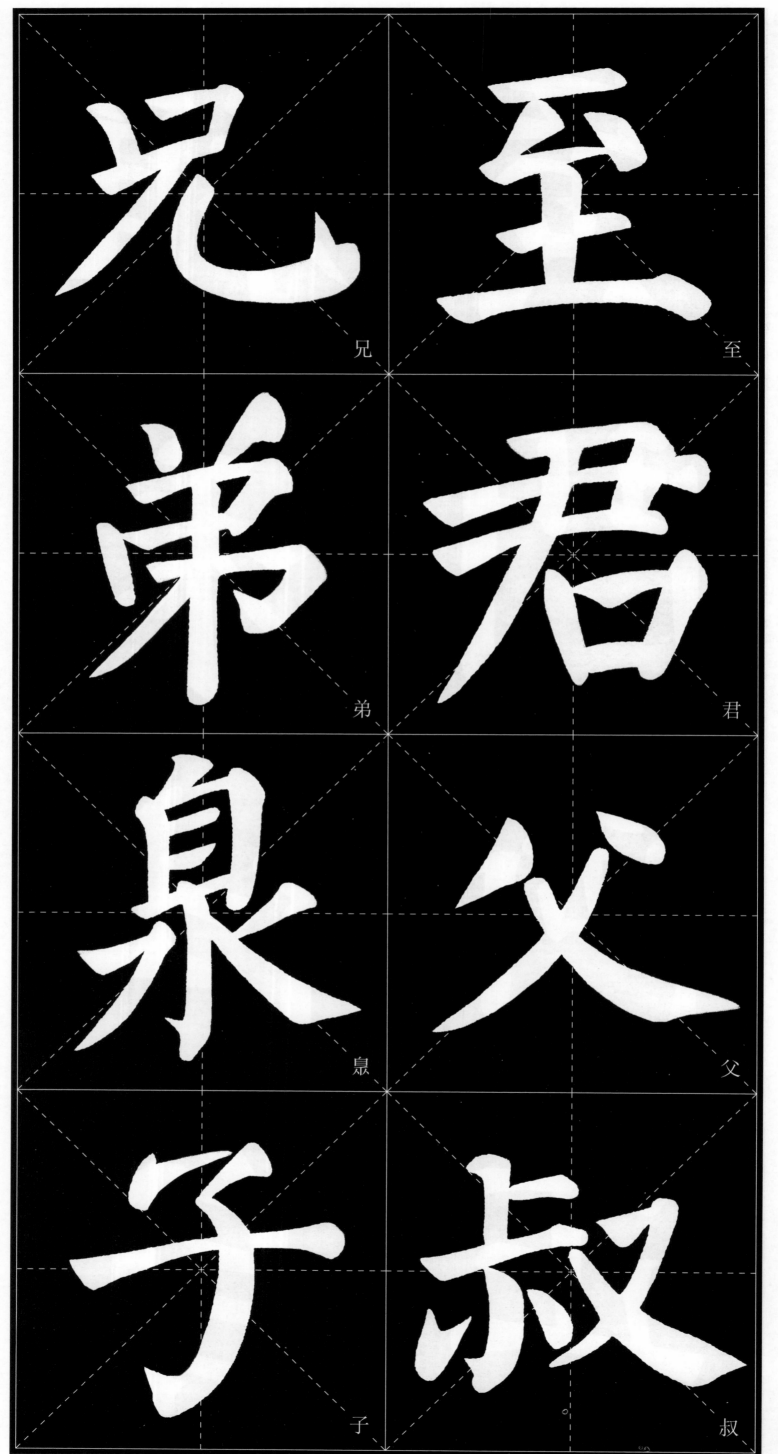

兄

至

弟

君

泉

父

子

叔

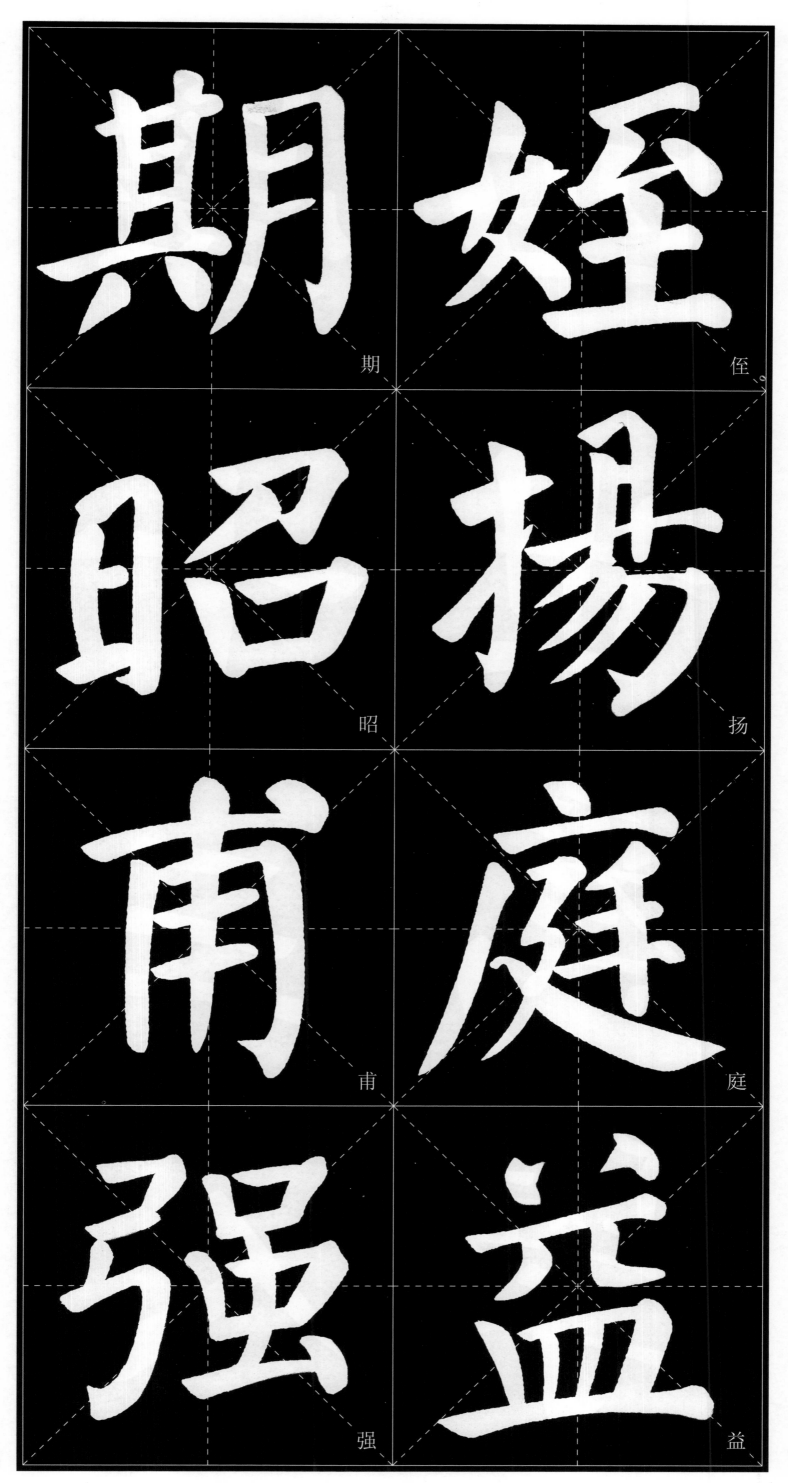

期　侄

昭　扬

甫　庭

强　益

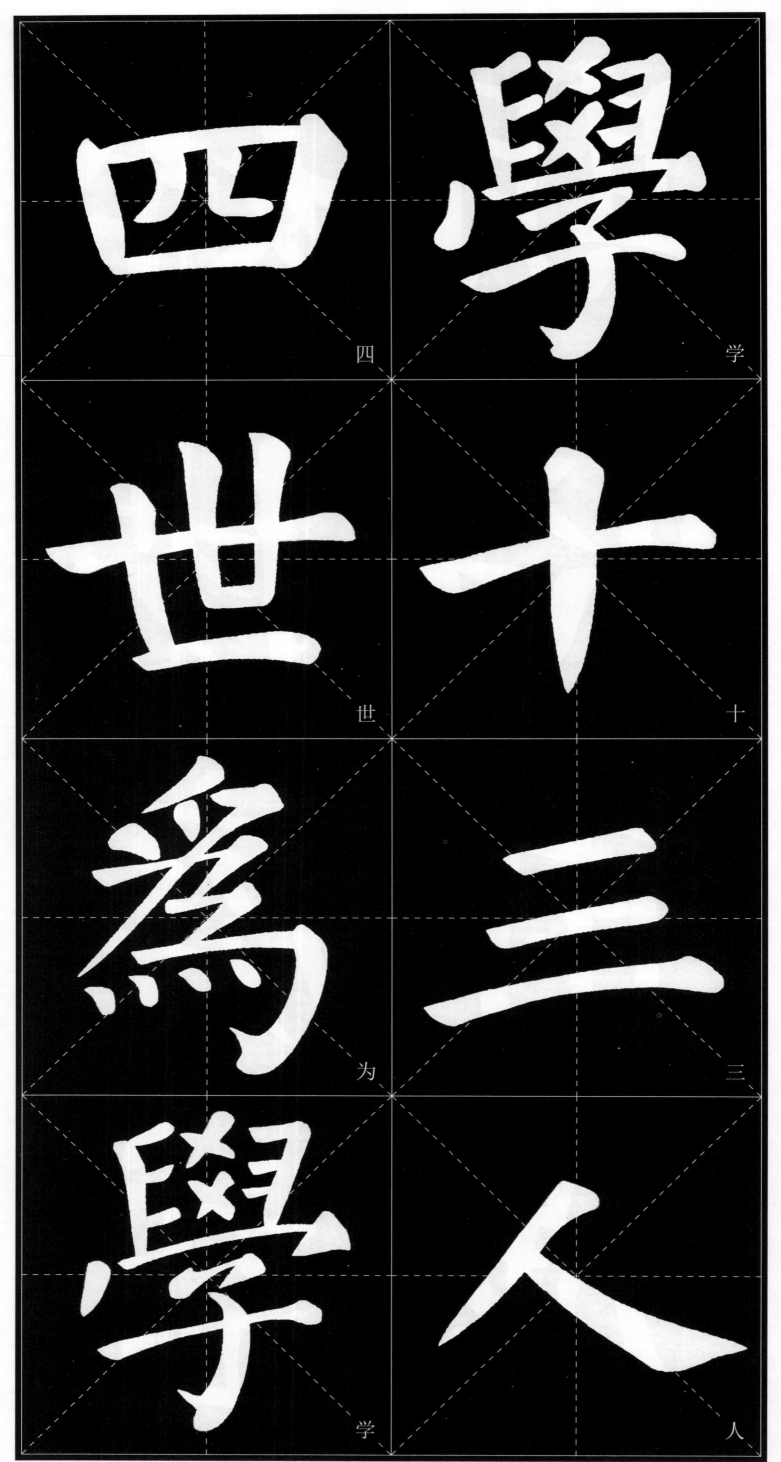

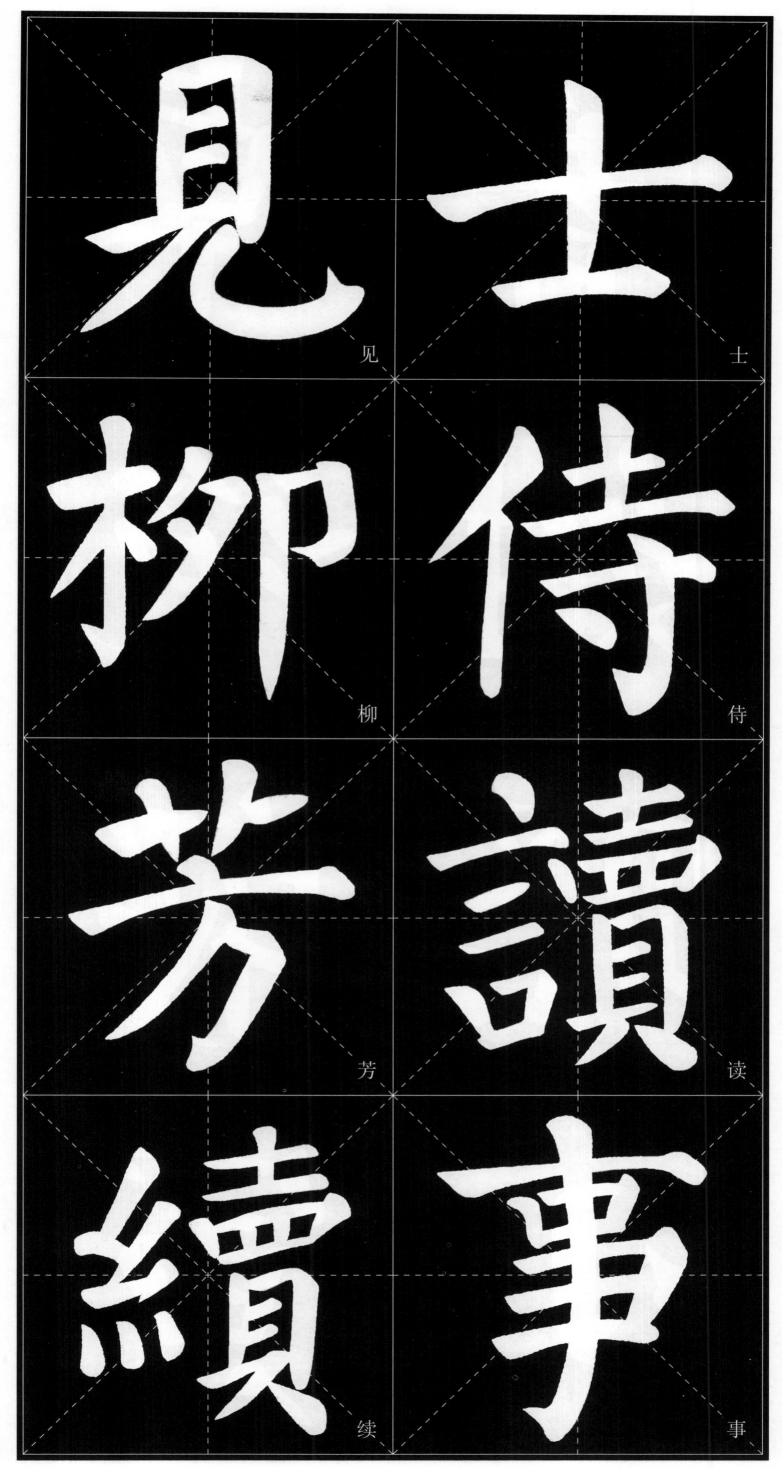

見　士
柳　侍
芳　讀
續　事

著　卓

姓　絕

略　殷

小　寅

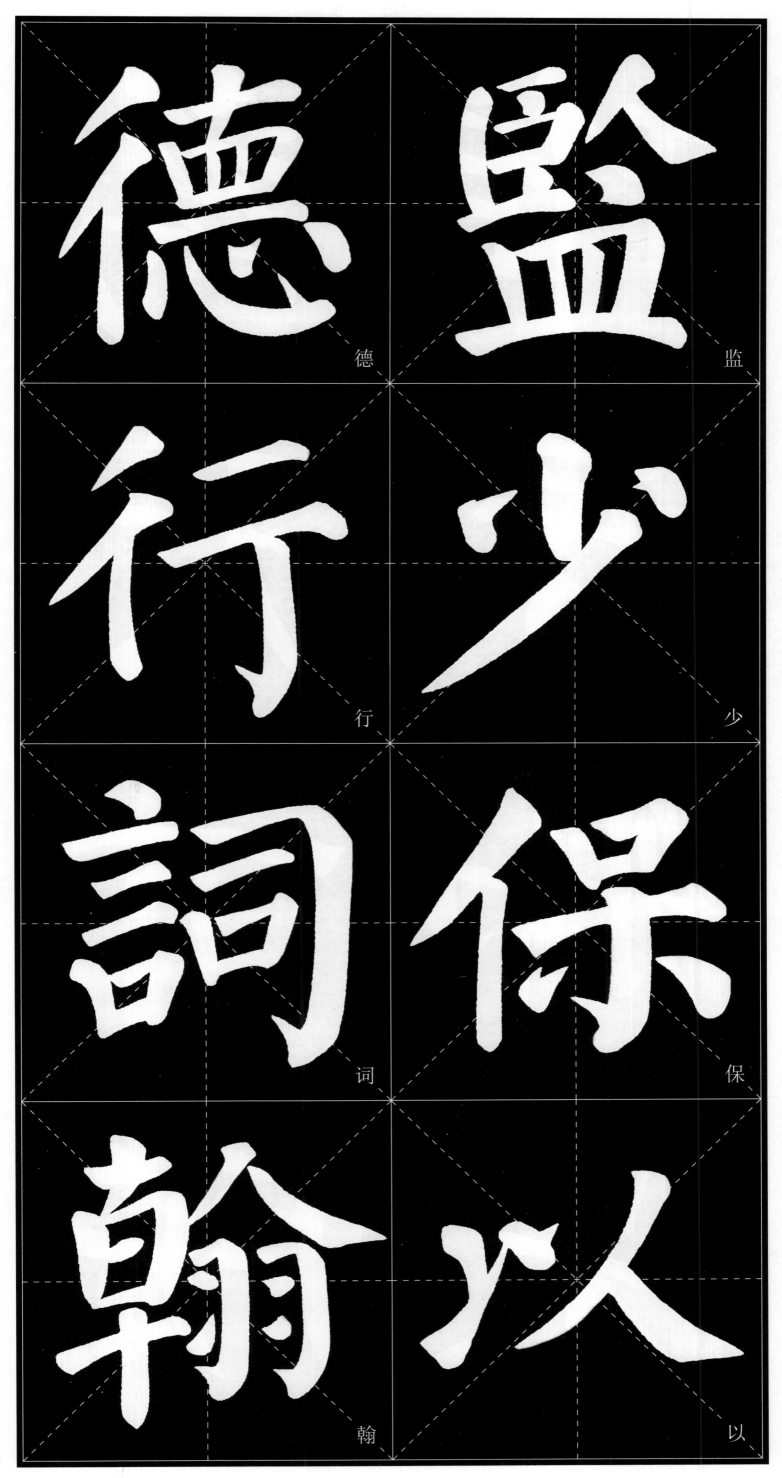

德 監

行 少

詞 保

翰 以

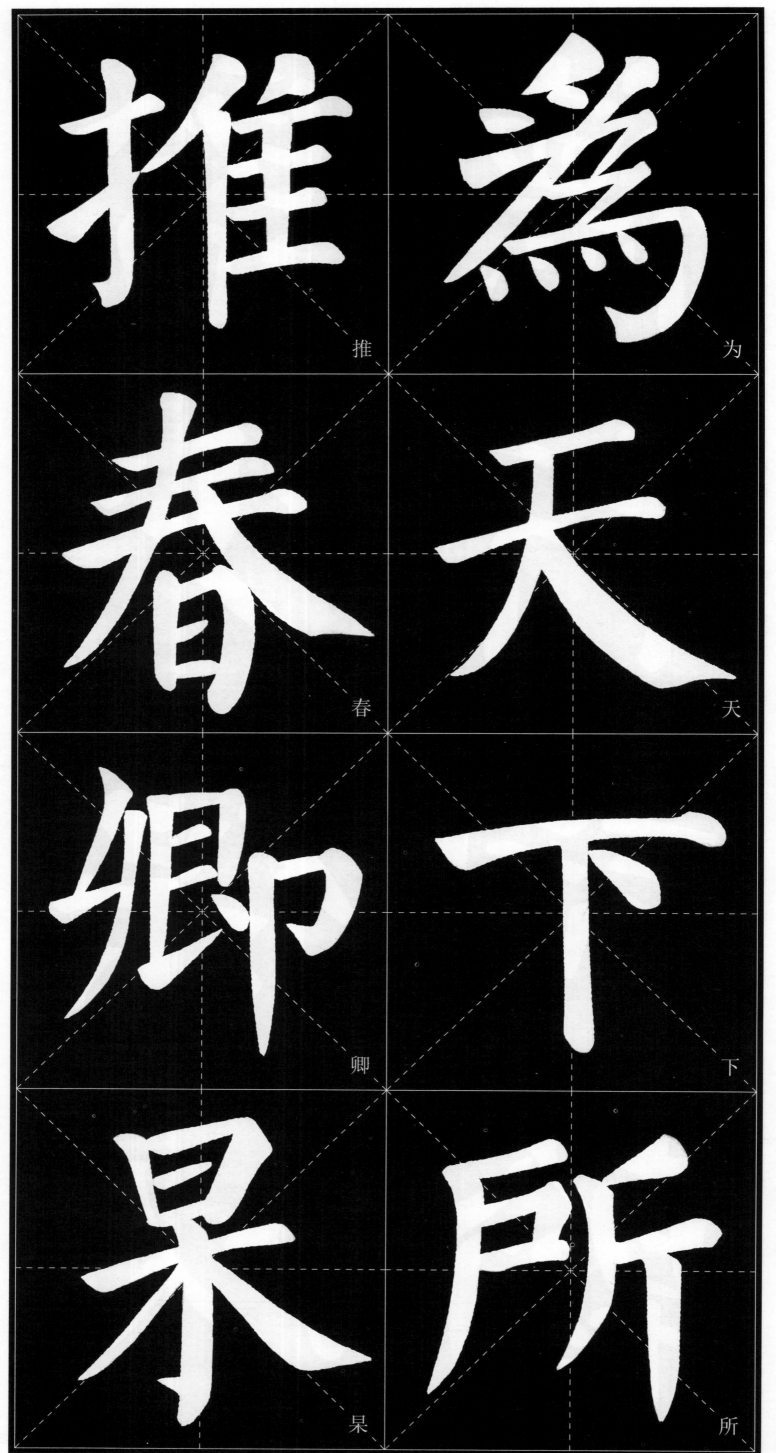

推　為

春　天

卿　下

杲　所

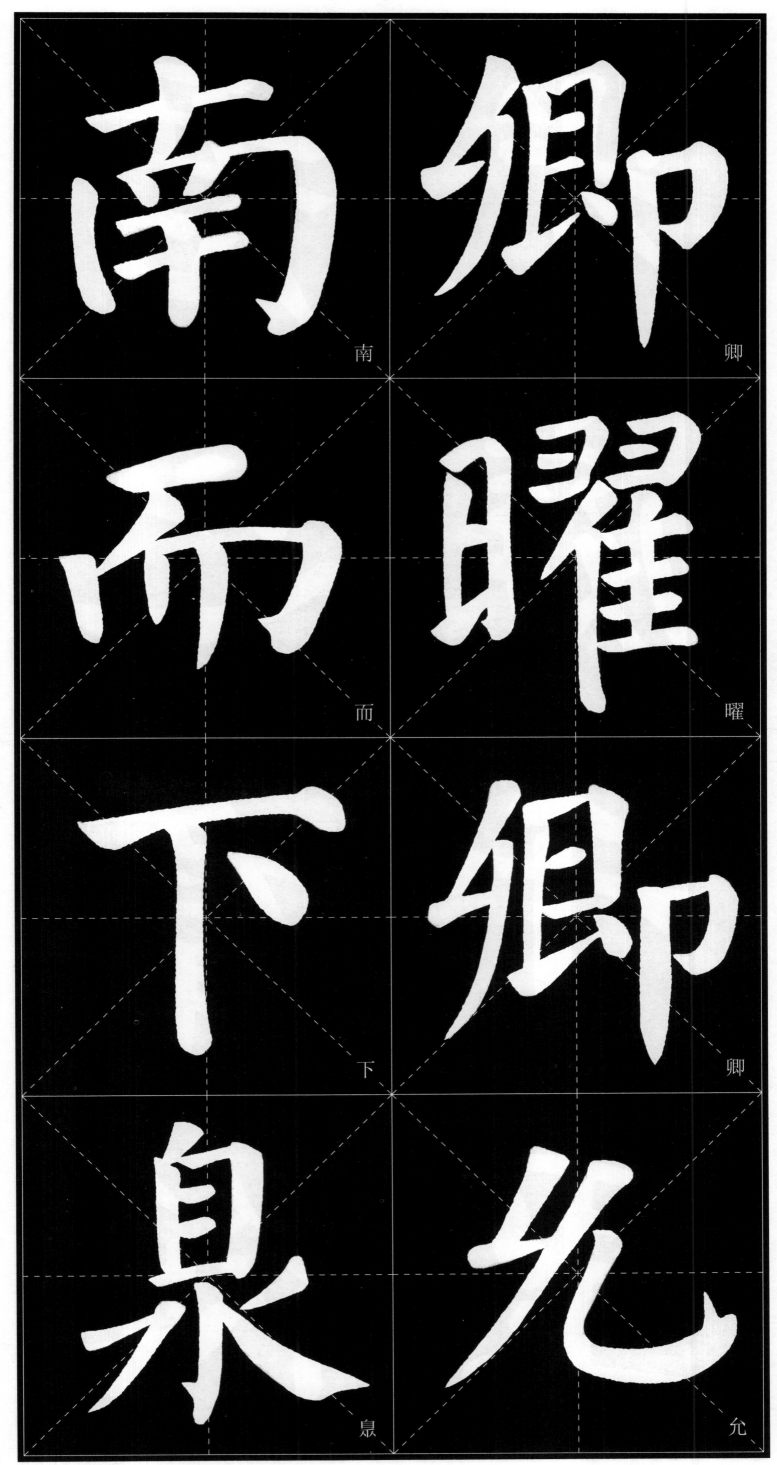

南

而

下

臬

卿

曜

卿

允

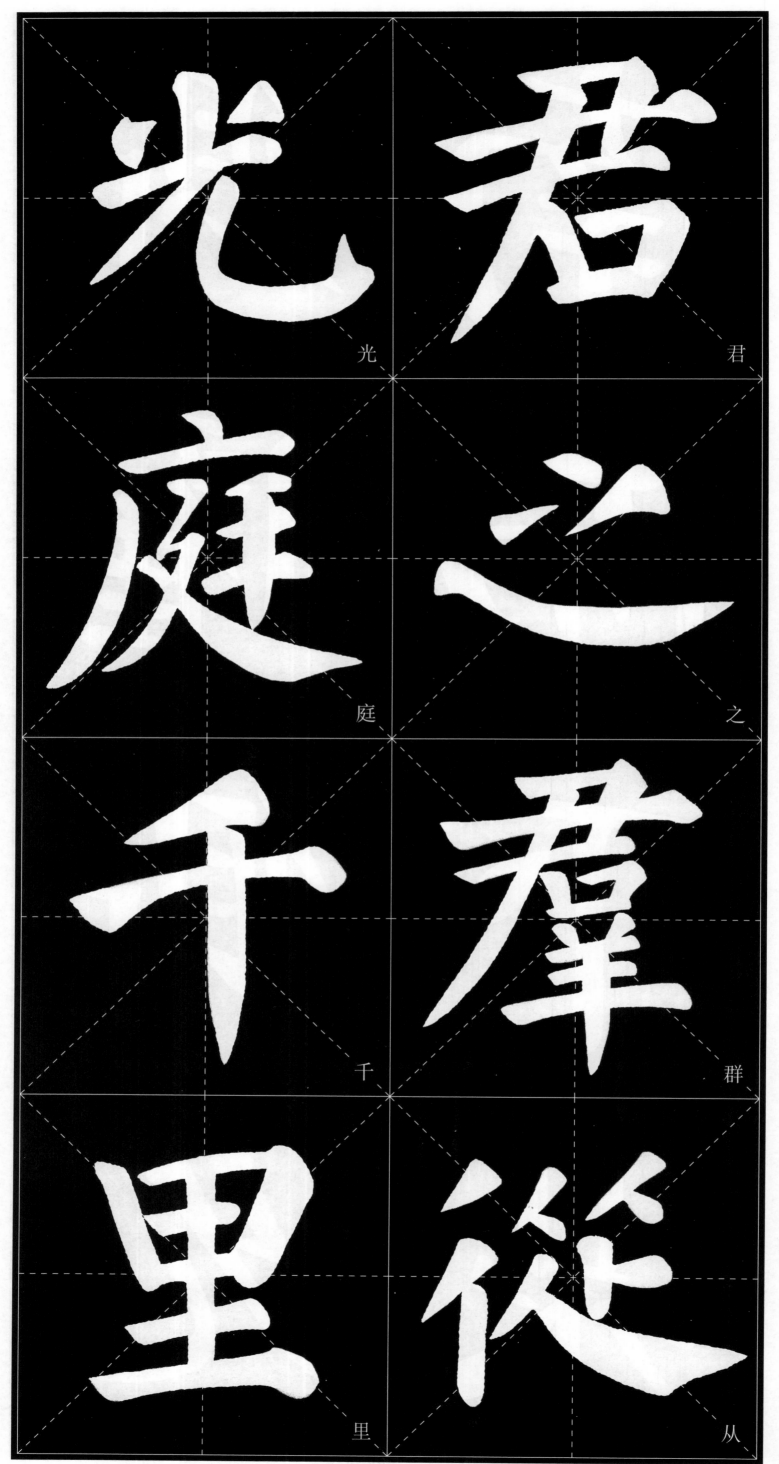

光　君

庭　之

千　群

里　从

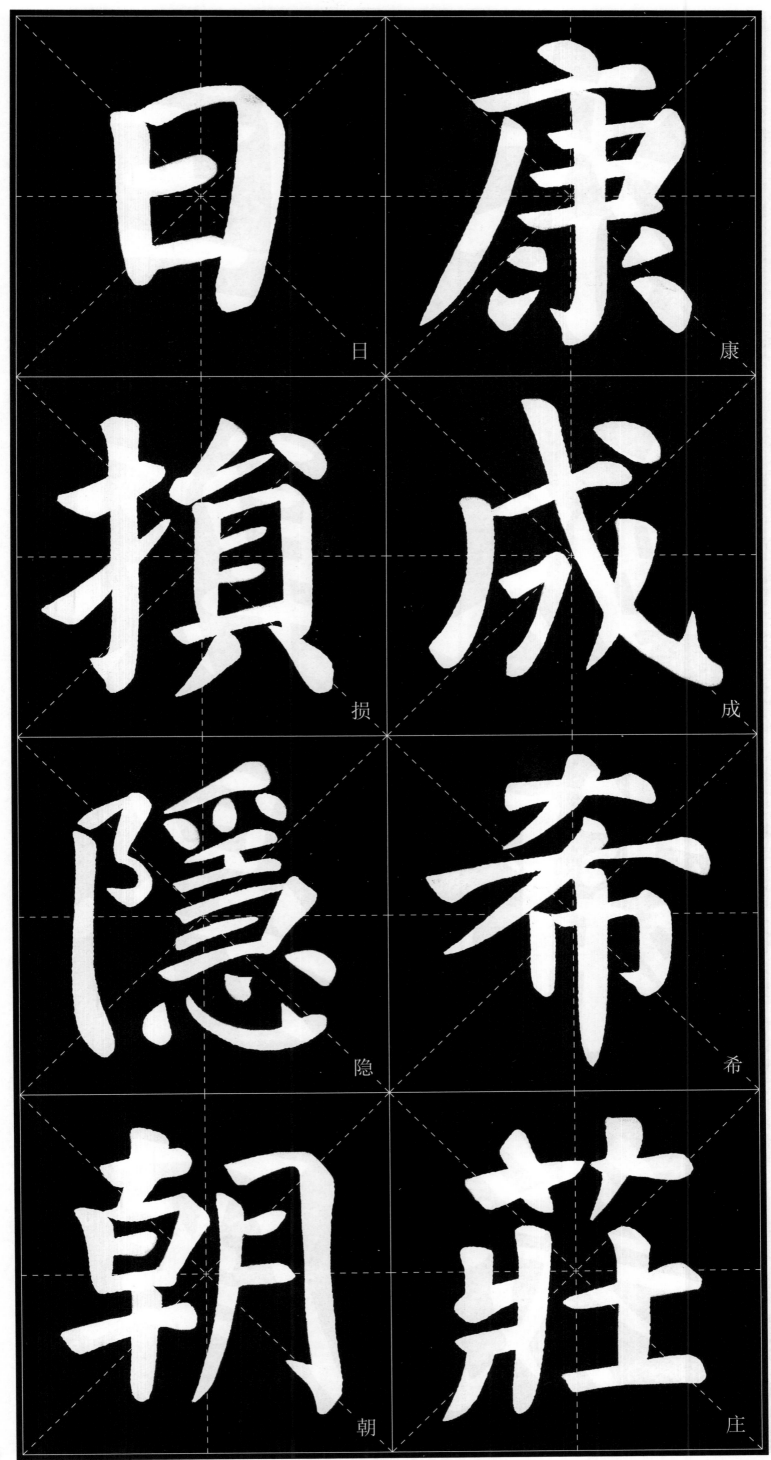

日　康
損　成
隱　希
朝　庄

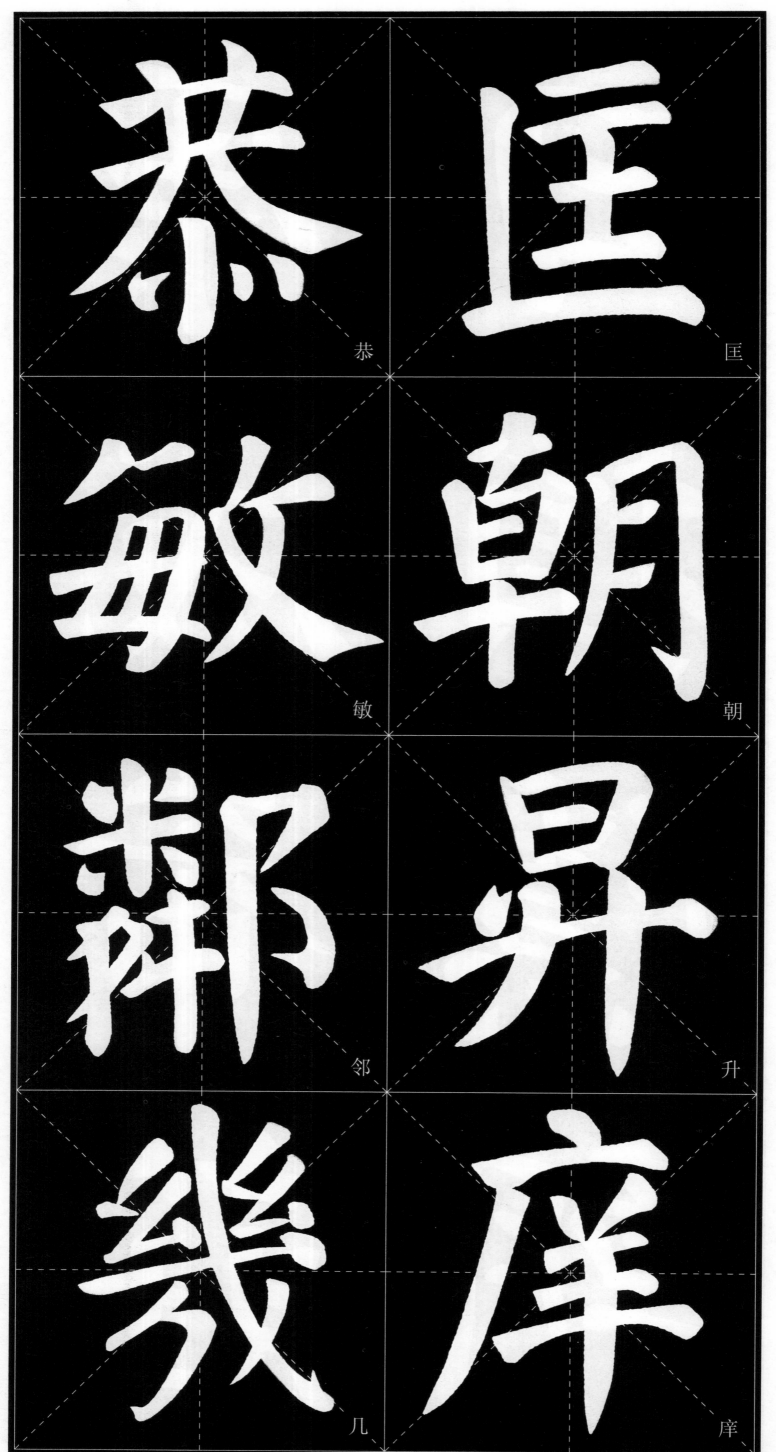

恭　匡
敏　朝
郯　昇
　庠

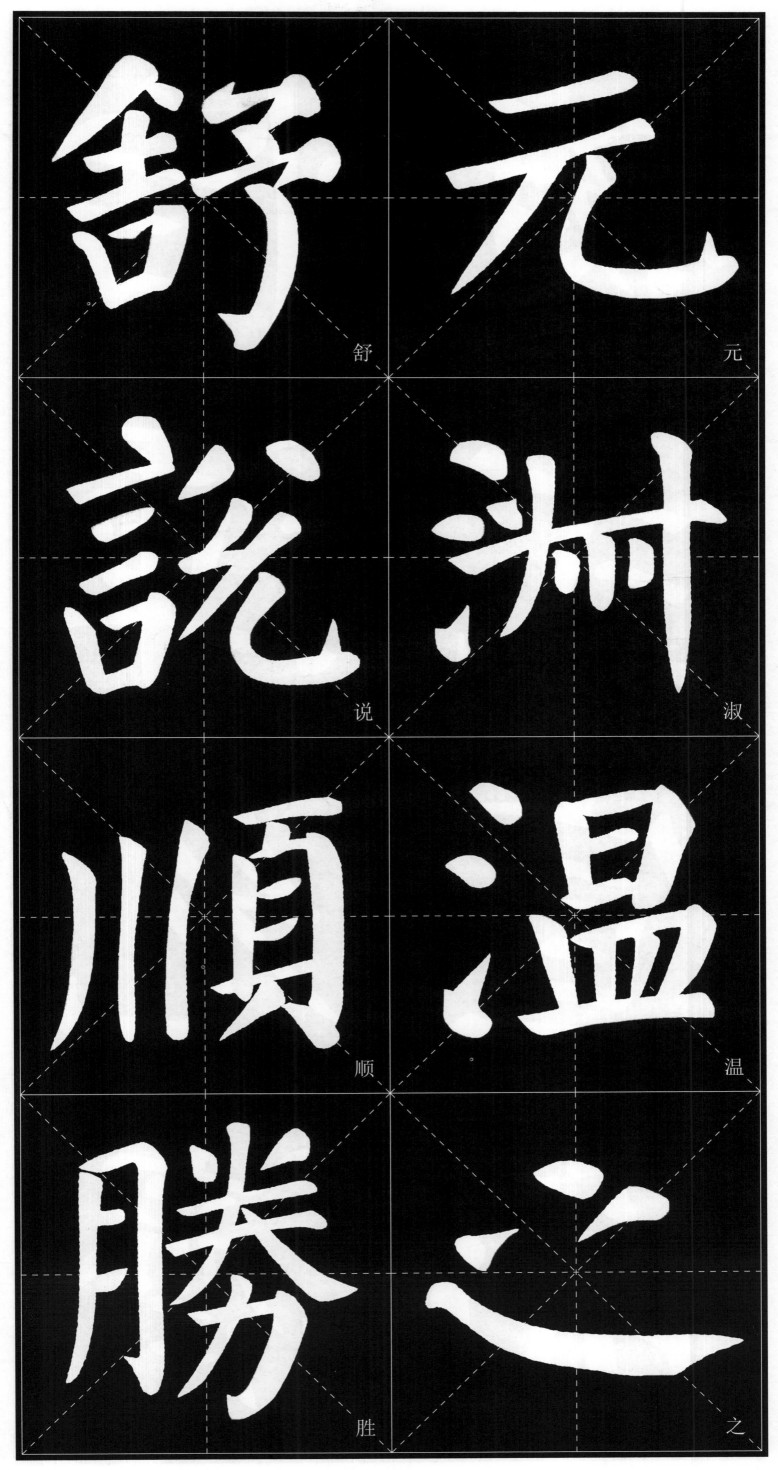

舒　元

说　淑

顺　温

胜　之

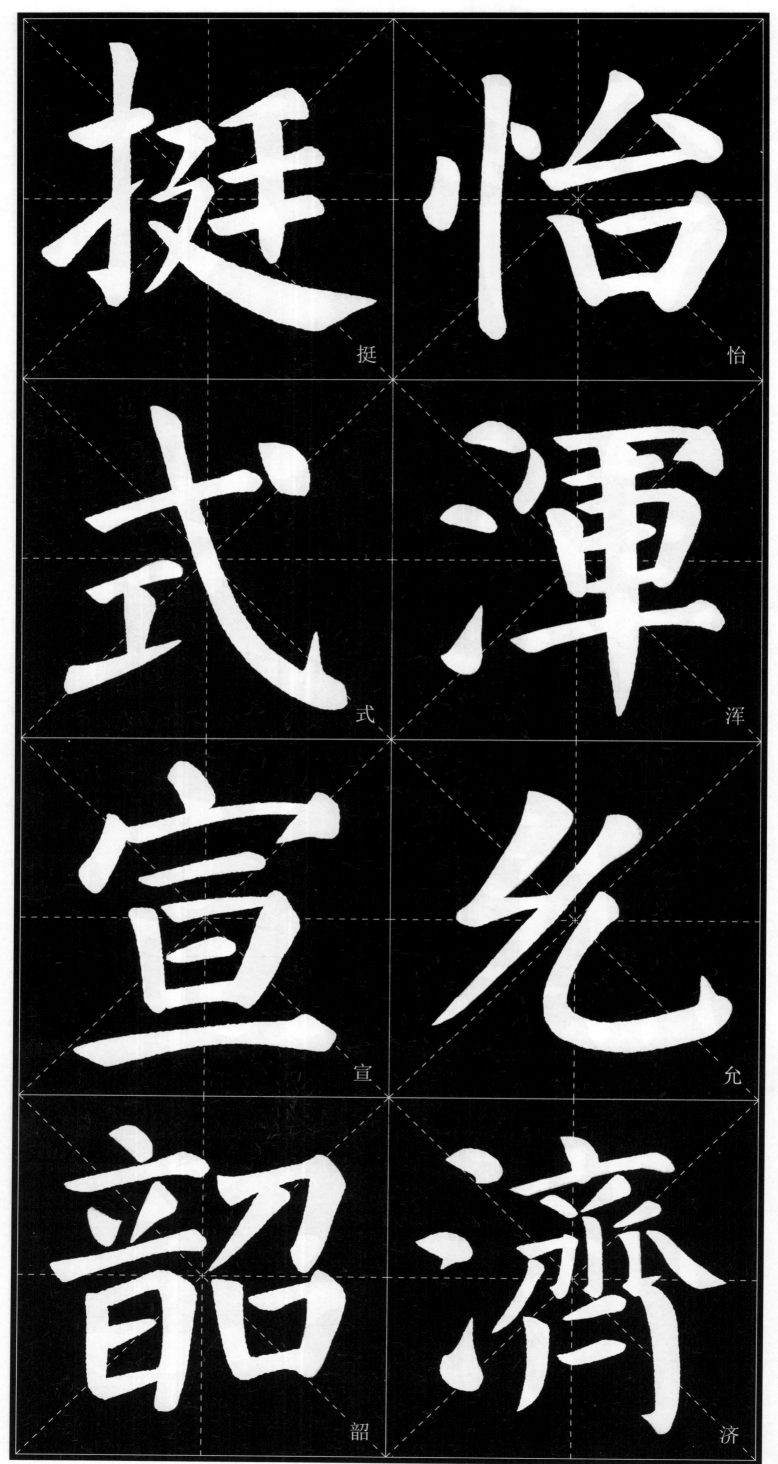

挺

怡

式

浑

宣

允

韶

济

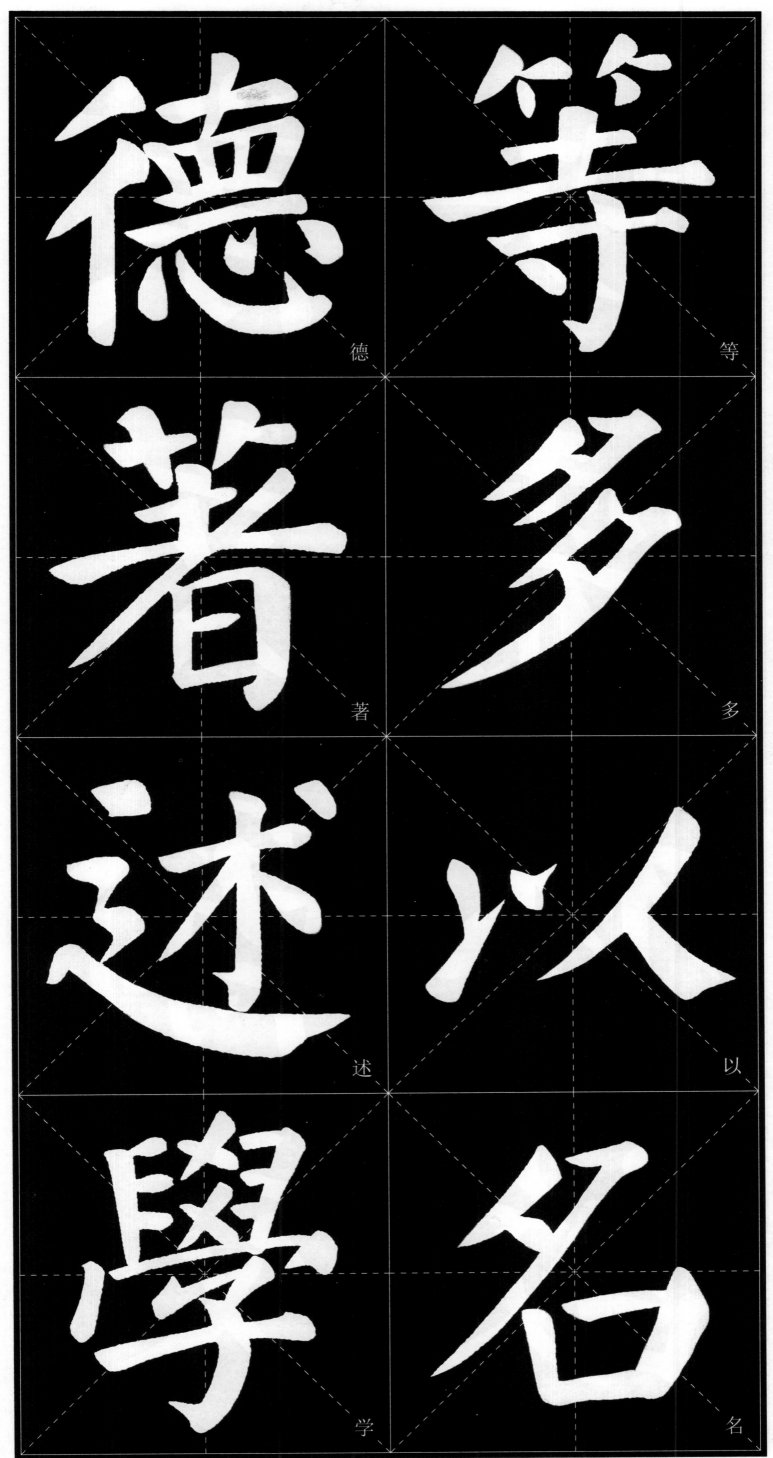

德　等

著　多

述　以

学　名

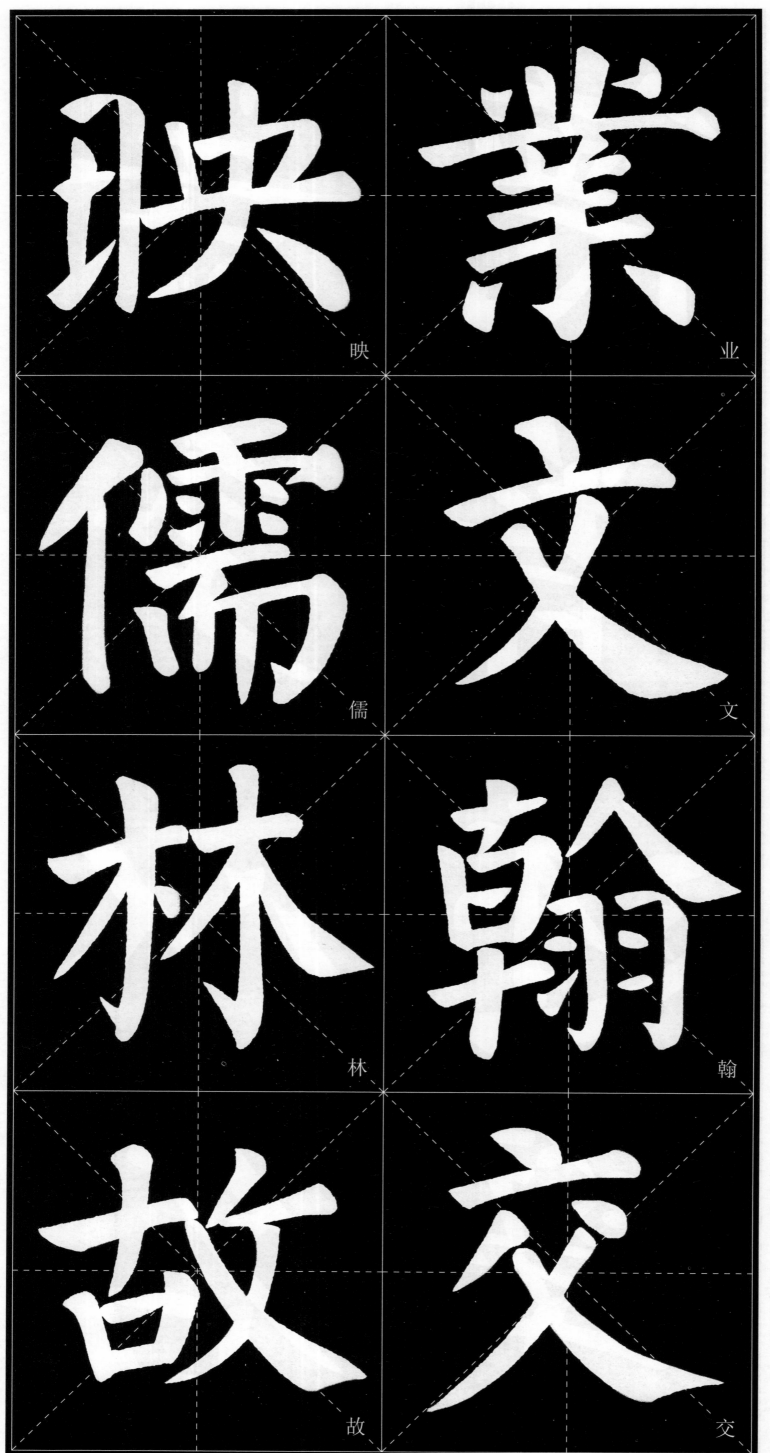

映　業

儒　文

林　翰

故　交

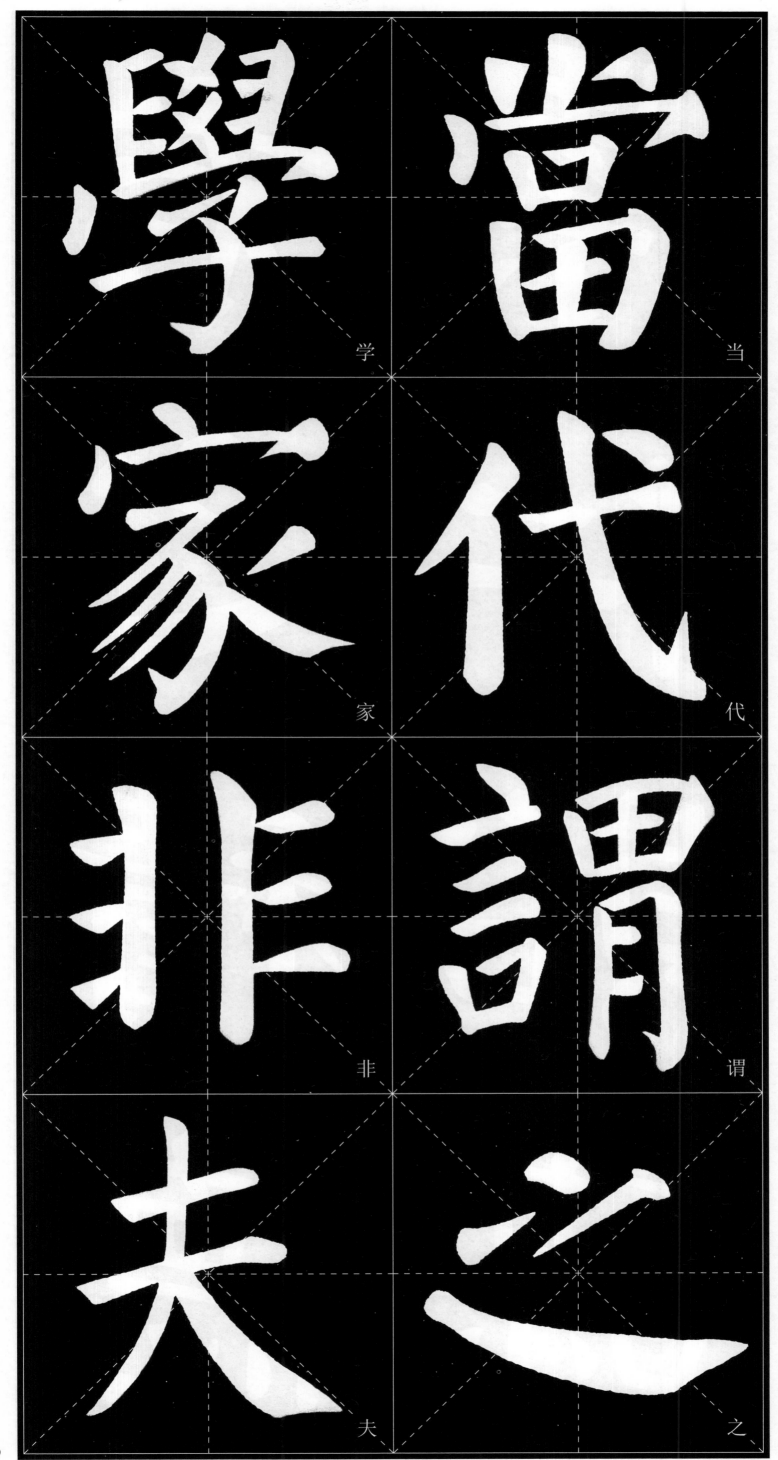

学 家 夫

当 代 谓 之 非

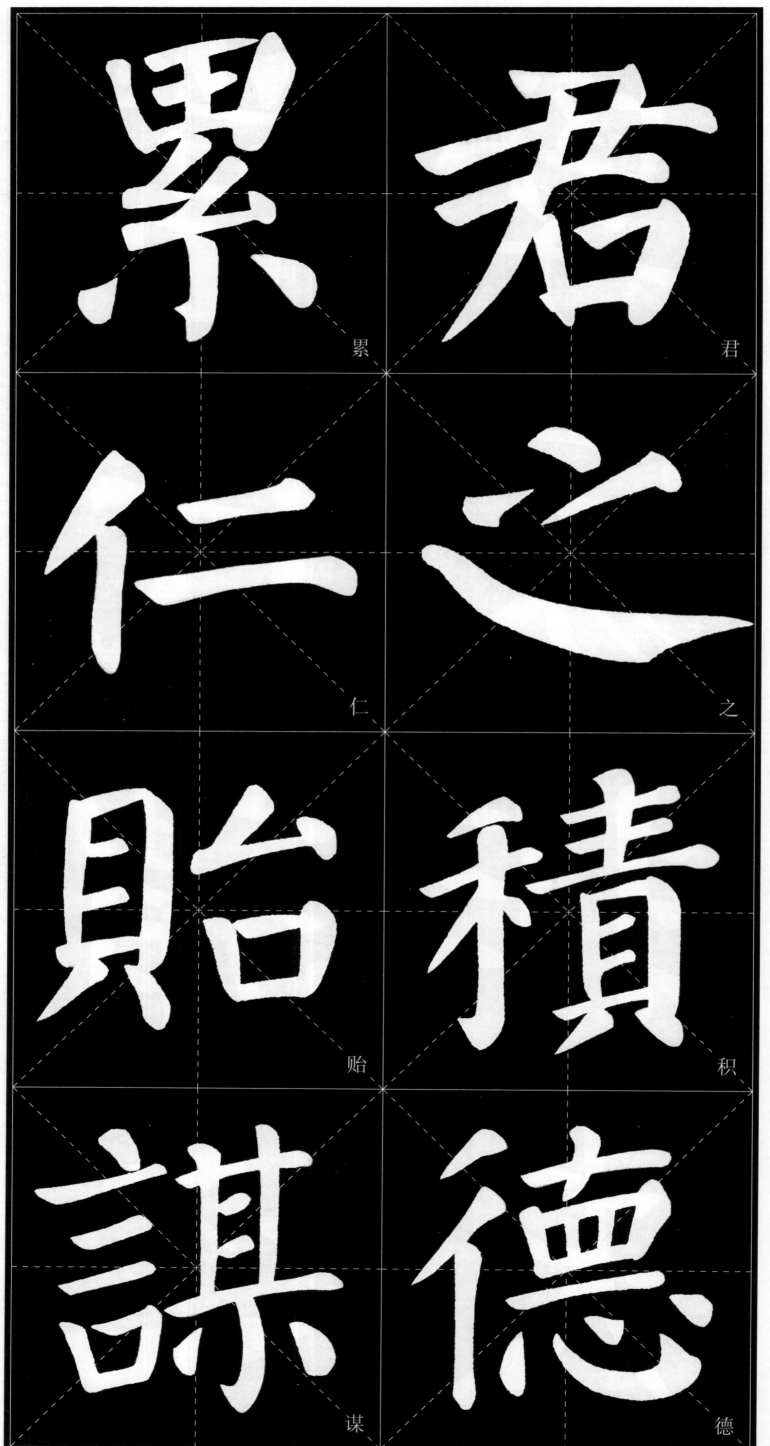

累 君

仁 之

貽 積

謀 德

210

以　有
流　裕
光　則
末　何

時 <small>时</small>

裔 <small>裔</small>

小 <small>小</small>

錫 <small>锡</small>

子 <small>子</small>

羡 <small>羡</small>

眞 <small>真</small>

盛 <small>盛</small>

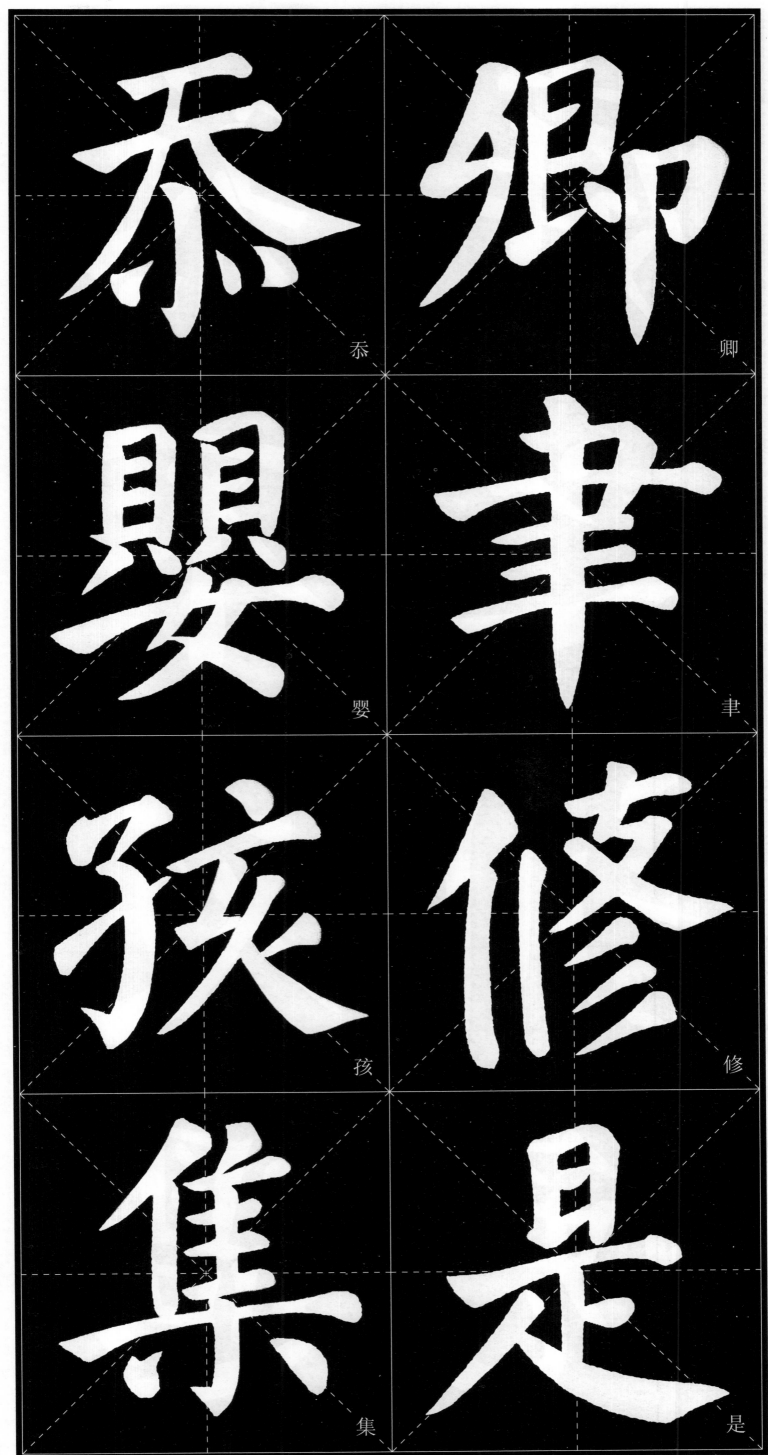

忝 卿
嬰 聿
孩 修
集 是

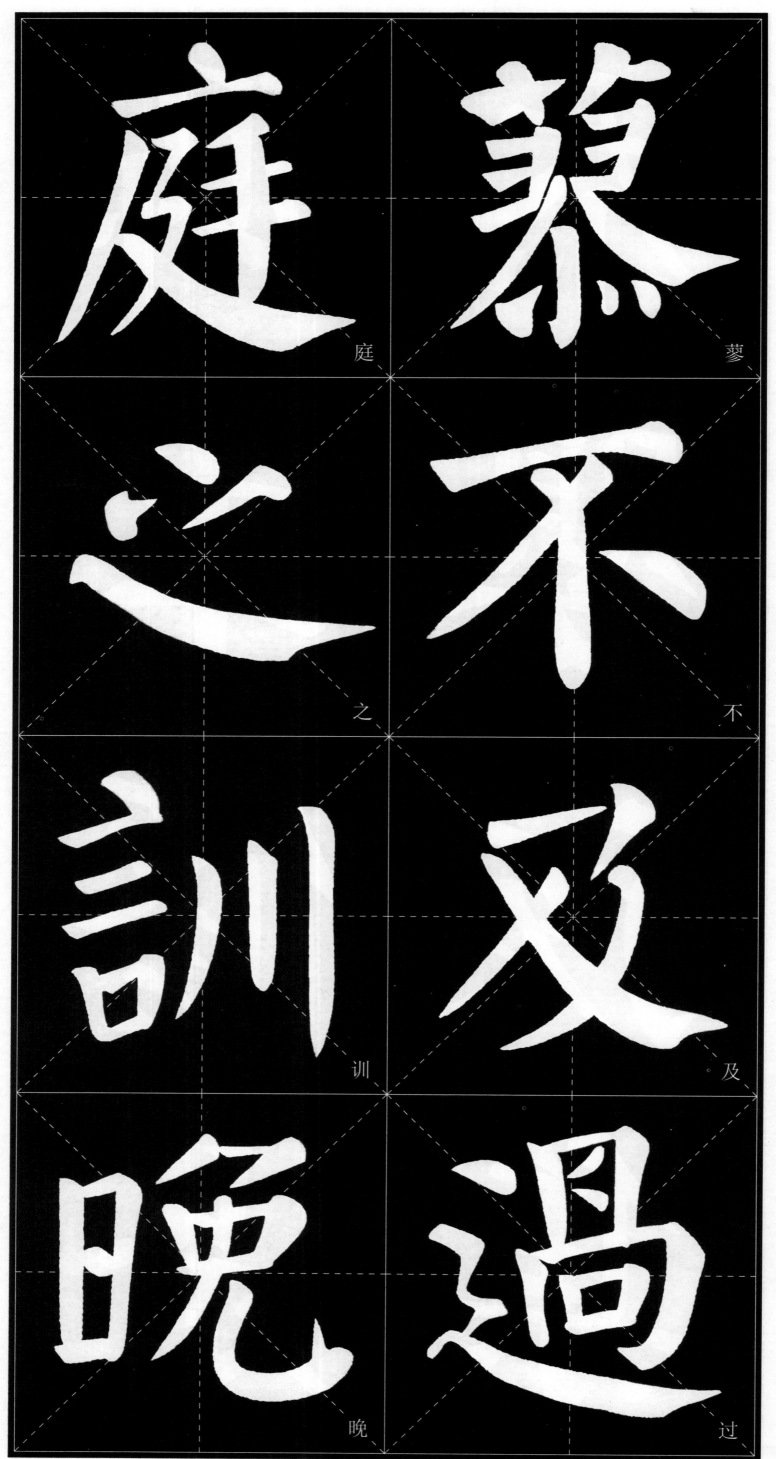

庭

蓼

之

不

训

及

晚

过

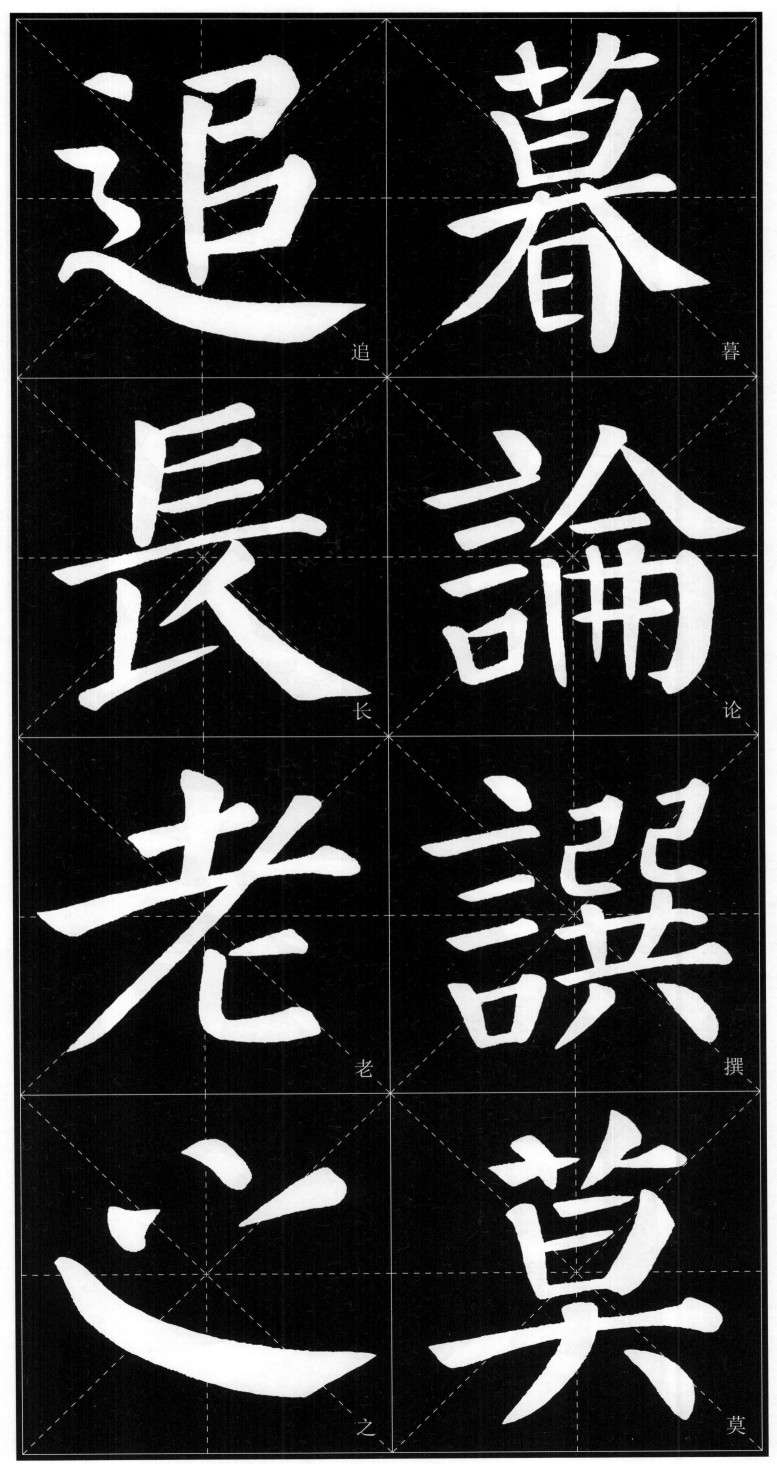

追 暮

长 论

老 撰

之 莫

德　口

美　故

多　君

恨　之

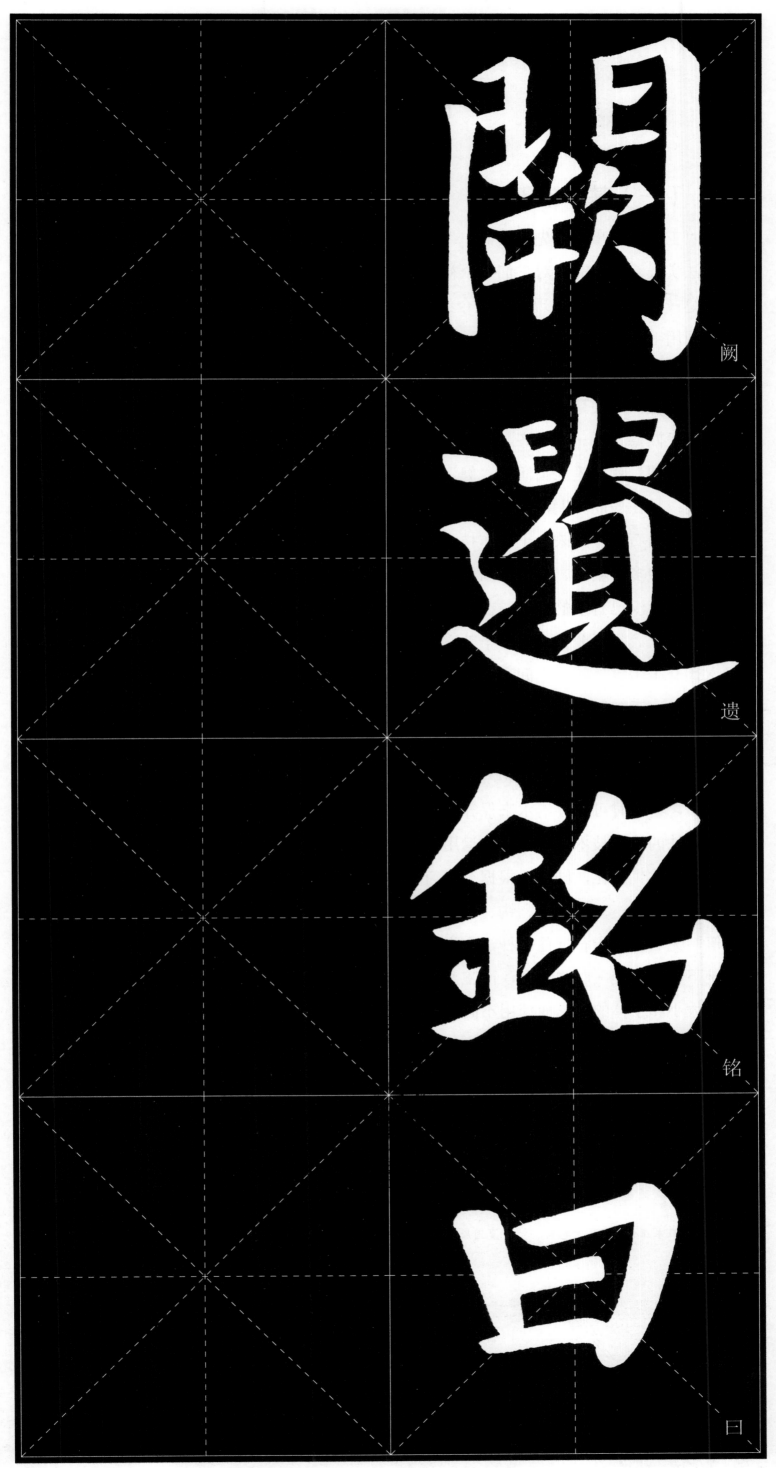

阙

遗

铭

曰

临创指南

（一）基本常识

"工欲善其事，必先利其器。"笔、墨、纸、砚是中国书法的传统工具，想要进行书法实践，首先需要对它们有个初步了解。

笔：根据考古的发现，在距今约 7000 年的磁山文化遗址和大地湾文化遗址中就已发现用毛笔绘画的痕迹，毛笔也伴随着中国书画艺术从肇始到成熟。毛笔分为硬毫、软毫、兼毫。硬毫，以黄鼠狼尾毛制成的狼毫为主，弹性强。软毫，以羊毫为主，弹性弱。兼毫，由硬毫与软毫配制而成，弹性适中，初学者宜用兼毫。挑选毛笔时要注意笔之"四德"——尖、齐、圆、健。"尖"就是笔锋尖锐；"齐"就是铺开后笔毛整齐；"圆"就是笔肚圆润；"健"就是弹性好。

墨：早在殷商时期，墨便开始作为绘画书写材料融入人们的生活中。在早期人们更多地使用石墨，后来由于制作技术的进步，烟墨逐渐占据主导地位。古人为了携带方便，用墨多以墨丸、墨锭等固体形态为主，研磨后使用。现代则多用瓶装墨汁。

纸：西汉已有纸的出现，在西汉之前尚未发现纸的生产与使用。书法用纸常用宣纸与毛边纸。宣纸分为生宣、半熟宣和熟宣。生宣吸水性好，熟宣吸水性差，半熟宣吸水性介于生宣、熟宣之间，初学书法一般宜用半熟宣。毛边纸分为手工制纸与机器制纸两种，手工制纸质地细腻，书写效果比机器制纸好。二者都可用于书法练习。

砚：俗称"砚台"，是中国书法、绘画研磨色料的工具，常见砚台多为石砚，也有其他材质制品。在距今约 6000 年的仰韶文化遗址中就发现有石砚。使用完砚台后应清洗干净，不用时可储存清水来保养。

书法的核心技术是对毛笔的运用，毛笔的执笔方法随着古人起居方式及家具形制的变迁而发生变化，同时，根据个人习惯，执笔方法也会有所差别。现代较常用的是五指执笔法——"擫、押、钩、格、抵"，五个手指各司其职，大拇指、食指、中指捏笔，无名指以指背抵住笔杆，小指抵无名指。书写时可以枕腕（即以左手背垫在右手腕下）、悬腕（肘挨桌面，而腕部悬空）或悬肘（手腕与肘部都离开桌面），根据字的大小和字体的不同而使用不同的姿势。

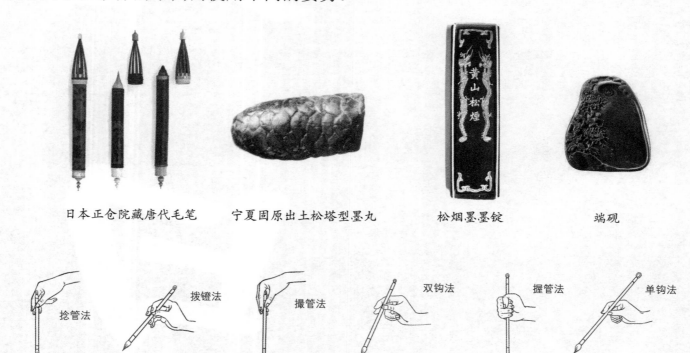

日本正仓院藏唐代毛笔　　宁夏固原出土松塔型墨丸　　松烟墨墨锭　　端砚

捻管法　　拨镫法　　撮管法　　双钩法　　握管法　　单钩法

古人执笔图

五指执笔法　　　　　枕　腕　　　　　　悬　腕　　　　　　悬　肘

（二）作品形式

随着书法创作工具及材料的发展，书法作品也由方寸之间发展出了丰富的呈现形式。现在最常见的书法作品形式有以下几种：

斗方：以前人们把长宽均为一尺左右的方形书法作品称为斗方，现在则把长宽比例相等、呈正方形的作品称为斗方。斗方既可装裱为立轴，也可装在镜框中悬挂。

册页：把多张小幅书画作品，或由整幅作品剪切成的多张单页，装裱成折叠相连的硬片，加上封面形成书册。册页也称"册"。

手卷：可卷成筒状的书画作品，长度可达数米，又称"长卷""横卷"。

条幅：也称"直幅""挂轴"，指窄而长的独幅作品。

条屏：由两幅以上的条幅组成，一般为偶数，如四条屏、六条屏、八条屏等。

横幅：也称"横批"，多用于题写斋房店面、厅堂楼阁、庙宇台观的名称。经过镌刻制作，即为匾额。

对联：作为书法作品的对联可以分书于两张纸上，也可以写在一张纸上，要求上下联风格保持一致。长联多写成双行或多行相对，上联从右往左，下联从左往右，这样的对联也叫作"龙门对"。

扇面：扇面是圆形或扇形的书画作品形式，分为折扇扇面和团扇扇面两种。折扇，又称"聚头扇""折叠扇"。古代文人在折扇上作书画，或自用，或互相赠送，逐渐发展成一种书画样式。团扇，也叫"纨扇""宫扇"，其材料通常是细绢，多为圆形，也有椭圆形。

中堂：也称"全幅"，因悬挂在中式房间的厅堂正中而得名，往往尺幅较大，两侧常配有一副对联。

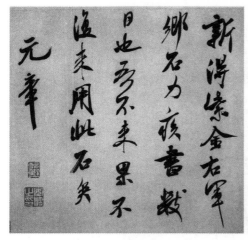

斗　方

册　页

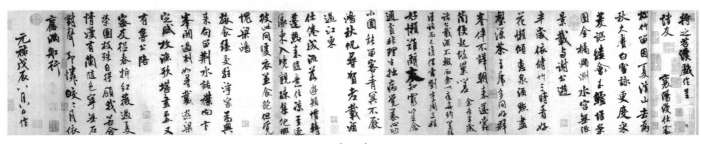

手　卷

条幅　　　　　　　　　　　　条屏

横幅

对联（七言对联）　　　　　对联（龙门对）

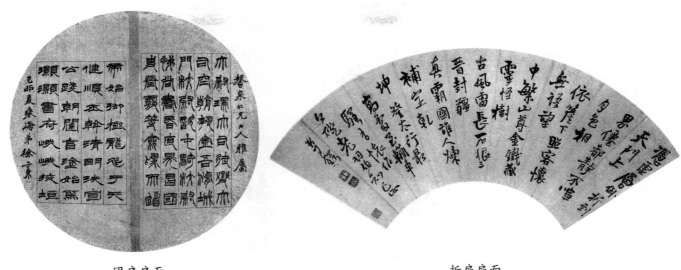

団扇扇面　　　　　　　　　　　　折扇扇面

昔在先主思啓疆宇擾攘靡依英雄無輔爰得武侯先定蜀土道德城池禮義干櫓煦物如春化人如神勞而不怨用之有倫柔服蠻落鋪敦渭濱攝跡畏威真霸國誰人懐雜居懐仁中原肝食不測不克反旗鳴鼓猶走司馬尚父作周阿衡佐商無齊晏惣漢蕭張易代而生易地而理遭遇豐約亦皆然矣鳴虖奇謀奮發美志天遇于嗟嚴立咸受謫罰聞之或泣或絶甘棠勿剪駢邑斯奪縣是而言殊途共轍古栢森森：遺廟沉：不殄禋祀以迄于今裴度撰柳公綽書

妍父千里寄書宗大楷字臨此与巨未申蓋惠徇知一合也

中堂

（三）作品构成

一幅完整的书法作品，包括正文、落款、印章三部分。

正文是书法作品的主体部分，按传统书写习惯，应从上到下、从右到左依次书写。书写时，作品中每个字的写法都要准确无误，不仅要明辨字形的繁简异同，异体字的写法也要有出处，有来历。最忌混淆字形，妄自生造。

落款的字要比正文的字小一些。根据章法的需要，落款的字数可多可少，通常写篇名、时间、地点、书写者姓名和对正文的议论、感想等内容。

写完作品要钤盖印章，印章既用来表明作者身份，也有美化作品的功能。印章根据印文凸起或凹下分为朱文（阳文）和白文（阴文），按内容分为名章和闲章。名章

内容为书家的姓名、字号等，一般为正方形。闲章内容多为名言、名句、年代等，用以体现书家的志向、情趣，形状多样，不拘一格。名章须用在款尾，即一幅作品最后收尾的地方，闲章则可根据章法安排点缀在不同位置。

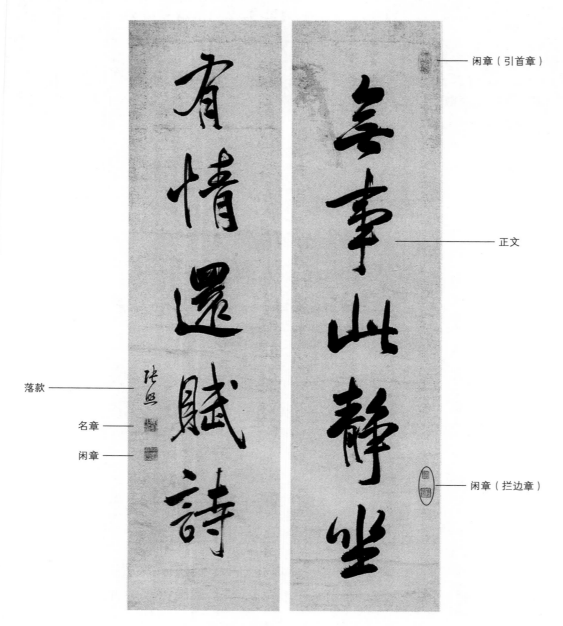

<div style="text-align:right">闲章（引首章）</div>

<div style="text-align:right">正文</div>

落款

名章

闲章

<div style="text-align:right">闲章（拦边章）</div>

<div style="text-align:center">张照作品</div>

（四）章法布局

书法中的章法是指将点画、结构、墨色等一系列书法元素有机组合成一个整体，并赋予其艺术魅力。单个字的点画结构，称为"小章法"；行与行之间的关系和整幅作品的布局，称为"大章法"。作品的章法布局多种多样，好的作品必须实现大、小章法的和谐统一，能够体现出匠心之趣与天然之美。章法安排需要注意以下三点：

依文定版。根据书写内容及字数确定书写材料的大小、规格、数量。若纸小字密，会显得局促、拥挤；若纸大字稀，则显得空疏、零散。正文字数较多时，尤其应该仔细计算，找出最佳布局方式。作品正文四周留白，讲究上留天、下留地，四旁气息相通。还应留出落款、钤印的位置。

首字为则。作品的第一个字为全篇章法确定了基调。其点画、结体、姿态、墨色，为后面所有字的风格和变化确立了规则，是统领全篇的标准，是作品章法的关键。

行气贯通。书写者需要通过字形的变化，以及字与字之间疏密、开合、错落等空间关系的变化，使作品整体流畅、和谐，气脉贯通。要注意避免字形雷同，排列刻板。

（五）集字作品示范

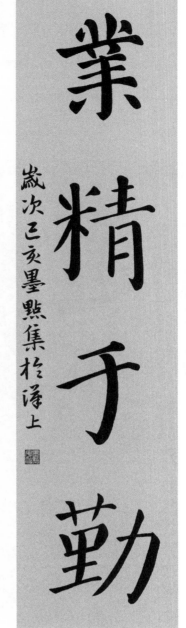

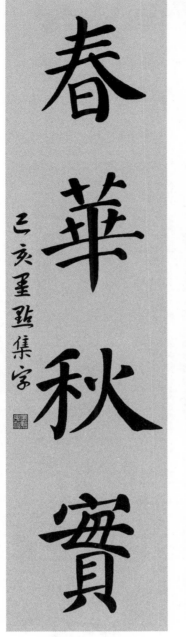

条幅：春华秋实　　条幅：业精于勤

读古今书

横幅：读古今书

春风万里

横幅：春风万里

學高為師

横幅：学高为师

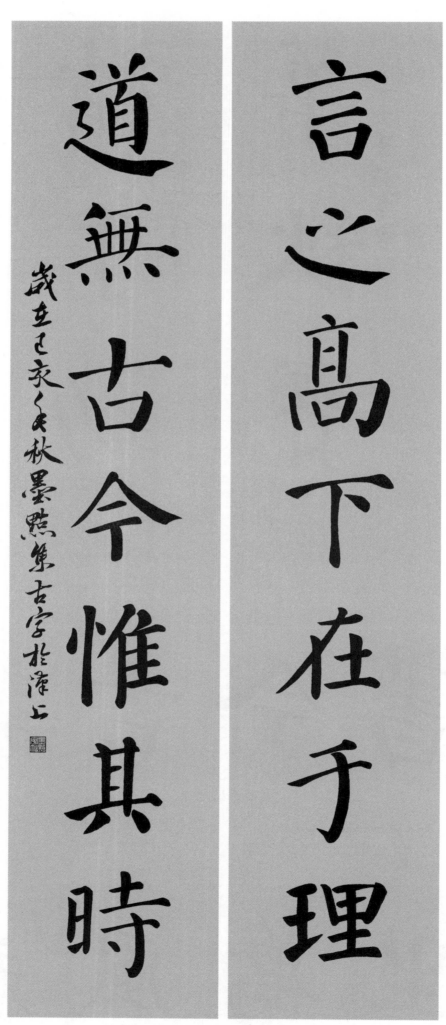

对联：言之高下在于理　道无古今惟其时

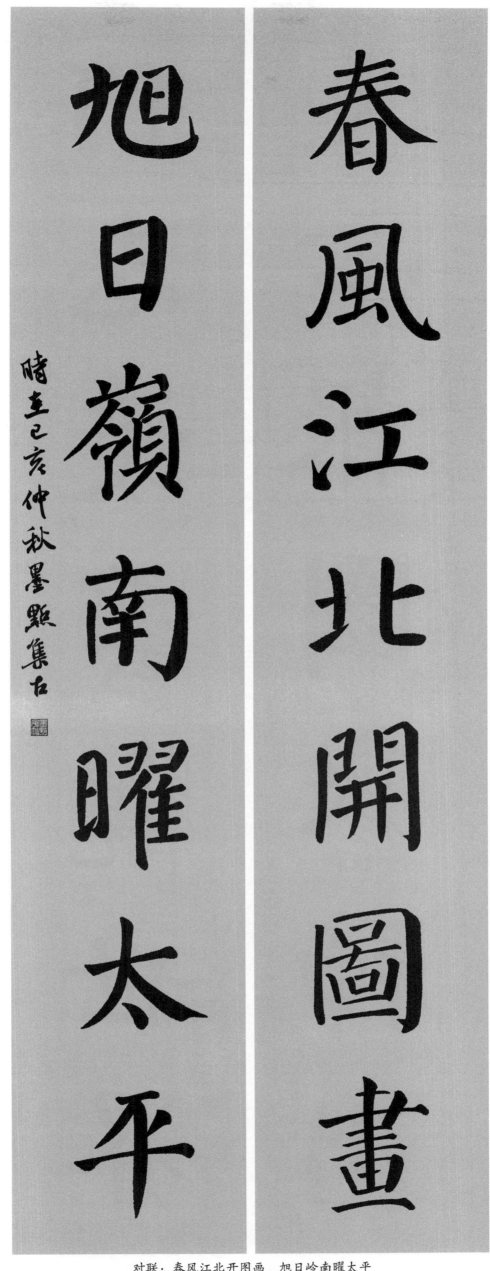

春風江北開圖畫　　旭日嶺南曜太平

時在己亥仲秋墨點集古

对联：春风江北开图画　旭日岭南曜太平

竹志凌雲觀世界

人心報國譽神州

歲在己亥之秋墨點集

对联：竹志凌云观世界　人心报国誉神州

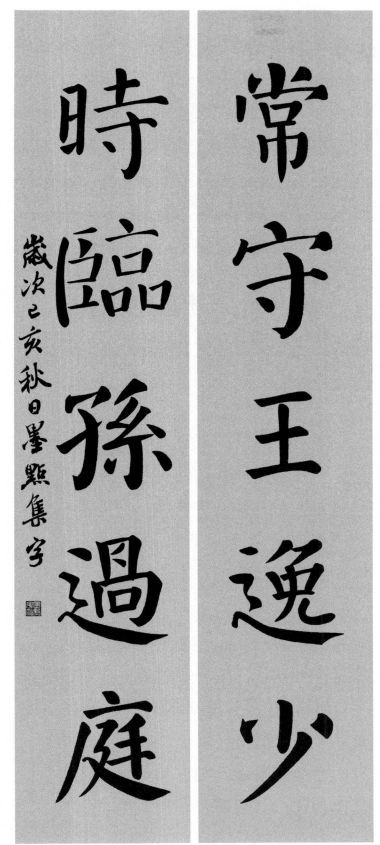

对联：常守王逸少　时临孙过庭

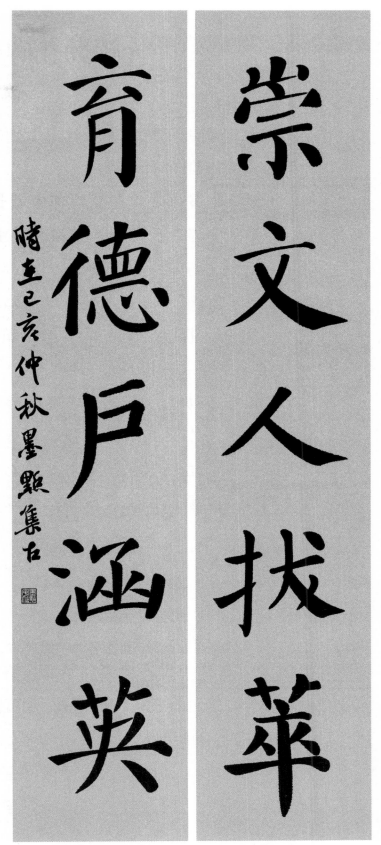

对联：崇文人拔萃　育德户涵英

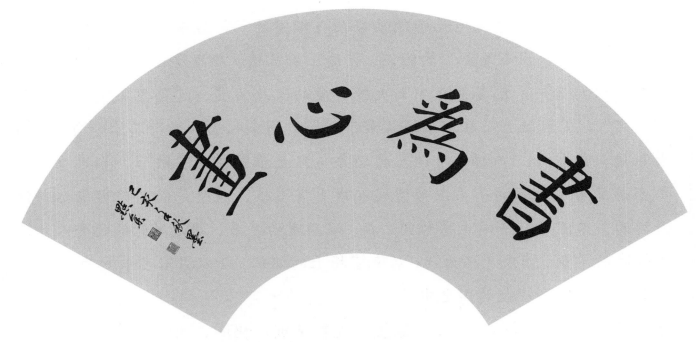

扇面：书为心画

227

《颜勤礼碑》原文与译文

唐故秘书省著作夔都督府长史上护军颜君神道碑

曾孙鲁郡开国公真卿撰并书。

唐故秘书省著作郎夔州都督府长史上护军颜君神道碑

曾孙鲁郡开国公颜真卿撰文并书丹。

君讳勤礼，字敬，琅邪临沂人。高祖讳见远，齐御史中丞。梁武帝受禅，不食数日，一恸而绝，事见《梁》《齐》《周书》。曾祖讳协，梁湘东王记室参军，《文苑》有传。祖讳之推，北齐给事黄门侍郎，隋东宫学士，《齐书》有传。始自南入北，今为京兆长安人。

　　颜君名勤礼，字敬，琅琊临沂人。勤礼君的高祖颜见远，担任过南齐的御史中丞。在梁武帝萧衍接受齐帝的禅让之后，颜见远绝食好几天，大哭一场而去世，这件事在《梁书》《北齐书》《周书》上都有记载。勤礼君的曾祖颜协，是梁湘东王萧绎的记室参军，《文苑传》中有他的传记。勤礼君的祖父颜之推，曾任北齐的给事黄门侍郎，入隋朝后担任东宫学士，在《齐书》有中有其传记。从颜之推开始，颜氏家族从南方迁到北方，至今已成为京兆长安人了。

父讳思鲁，博学善属文，尤工诂训。仕隋司经局校书、东宫学士、长宁王侍读。与沛国刘臻辩论经义，臻屡屈焉。《齐书·黄门传》云："集序君自作。"后加逾岷将军。太宗为秦王，精选僚属，拜记室参军，加仪同。娶御正中大夫殷英童女，《英童集》呼"颜郎"是也，更唱和者二十余首。《温大雅传》云："初，君在隋，与大雅俱仕东宫。弟愍楚，与彦博同直内史省，愍楚弟游秦，与彦将俱典秘阁。二家兄弟，各为一时人物之选。少时学业，颜氏为优；其后职位，温氏为盛。"事具唐史。

　　勤礼君的父亲颜思鲁，学识广博，擅写文章，特别精通训诂学。在隋朝时，他担任过司经局校书、东宫学士、长宁王杨俨的侍读等职。颜思鲁曾与沛国人刘臻辩论经书的义理，刘臻常被辩得理屈词穷。《齐书·颜之推传》记载："《颜之推集》的序是他儿子颜思鲁亲自撰写的。"后来颜思鲁被加封为逾岷将军。太宗皇帝还是秦王的时候，精选王府幕僚，颜思鲁被授予记室参军，加封号仪同三司。他娶御正中大夫殷英童的女儿为妻，《英童集》中所说的"颜郎"就是指他，而且该书还收录了翁婿之间来往唱和的诗二十余首。《温大雅传》记载："当初在隋朝，颜思鲁与温大雅同在东宫做官。颜思鲁的弟弟颜愍楚与温大雅的弟弟温彦博同在内史省当值，颜愍楚的弟弟颜游秦与温彦博的弟弟温彦将一同主持秘阁。颜、温两家的兄弟，都是当时的优秀人才。年轻时的学业，颜氏兄弟为优；后来官场上的职位，则以温家兄弟更为显赫。"这些事都记载在唐朝的国史中。

君幼而朗晤，识量弘远。工于篆籀，尤精诂训，秘阁、司经史籍多所刊定。义宁元年十一月，从太宗平京城，授朝散、正议大夫勋，解褐秘书省校书郎。武德中，授右领左右府铠曹参军。九年十一月，授轻车都尉，兼直秘书省。贞观三

年六月，兼行雍州参军事。六年七月，授著作佐郎。七年六月，授詹事主簿，转太子内直监，加崇贤馆学士。宫废，出补蒋王文学、弘文馆学士。永徽元年三月，制曰："具官，君学艺优敏，宜加奖擢。"乃拜陈王属，学士如故。迁曹王友。无何，拜秘书省著作郎。君与兄秘书监师古、礼部侍郎相时齐名。监与君同时为崇贤、弘文馆学士，礼部为天册府学士。弟太子通事舍人育德，又奉令于司经局校定经史。

　　勤礼君小时候就很聪慧，悟性强，识见与度量广大而深远。擅长篆书，尤其精通训诂学。秘阁和司经局的史籍大多是他修改审定的。隋恭帝义宁元年（617）十一月，勤礼君跟随太宗皇帝平定长安，获授朝散大夫、正议大夫的官阶，并担任秘书省校书郎。高祖武德年间，被授予右领左右府铠曹参军。武德九年（626）十一月，被授予轻车都尉，并兼职于秘书省。太宗贞观三年（629）六月，又兼任雍州参军事。贞观六年（632）七月，被授予著作佐郎的职务。贞观七年（633）六月，授予詹事主簿的职务，不久，迁任太子内直监，并加授崇贤馆学士。东宫太子李承乾被废黜后，勤礼君又出任蒋王的文学侍从、兼弘文馆学士。高宗永徽元年（650）三月，皇帝下诏说："某某官颜勤礼，你的才艺博洽通达，应该加以奖励与提拔。"于是升为陈王的侍从，任学士如故。后又转任曹王友。不久，担任秘书省著作郎。勤礼君与担任秘书监的大哥颜师古、担任礼部侍郎的二哥颜相时齐名。颜师古与勤礼君同为崇贤馆和弘文馆的学士，颜相时为天册府学士。担任太子通事舍人的弟弟颜育德，也奉命在司经局考校订正经史典籍。

太宗尝图画崇贤诸学士，命监为赞。以君与监兄弟，不宜相褒述，乃命中书舍人萧钧特赞君，曰："依仁服义，怀文守一。履道自居，下帷终日。德彰素里，行成兰室。鹤籥驰誉，龙楼委质。"当代荣之。六年以后，夫人兄中书令柳奭亲累，贬夔州都督府长史。明庆六年，加上护军。君安时处顺，恬无愠色。不幸遇疾，倾逝于府之官舍，既而旋窆于京城东南万年县宁安乡之凤栖原。先夫人陈郡殷氏、息柳夫人同合祔焉，礼也。

　　唐太宗曾经为崇贤馆众学士作画像，并命颜师古为学士们写赞词。但因为勤礼君与颜师古是亲兄弟，不适合由兄长来赞述弟弟，所以特别命中书舍人萧钧来写勤礼君的赞。赞词说："践行仁与义，内秀还守一。自觉行正道，苦读一日日。高德人人赞，操行成雅室。东宫大名驰，太子拜为师。"当时的人们都觉得这是荣耀。永徽六年（655），因为与继配柳夫人的兄长中书令柳奭的亲戚关系，勤礼君受到牵累，被贬为夔州都督府长史。显庆六年（661），加官上护军。勤礼君随遇而安，顺其自然，内心恬静，看不出怨怒的神色。可后来不幸患病，逝世于都督府的官宅，不久，归葬于京城长安东南的万年县宁安乡的凤栖原。此前去世的夫人陈郡的殷氏和柳夫人与他一起合葬，这是符合礼教的。

七子。昭甫，晋王、曹王侍读，赠华州刺史，事具真卿所撰神道碑。敬仲，吏部郎中，事具刘子玄神道碑。殆庶、无恤、辟非、少连、务滋，皆著学行，以柳令外甥，不得仕进。

　　勤礼君有七个儿子。长子颜昭甫，曾任晋王、曹王侍读，死后追赐为华

州刺史，他的事迹都记载在颜真卿给他撰写的神道碑文里。次子颜敬仲，曾任吏部郎中，他的事迹可参阅刘子玄所撰写的神道碑碑文。颜殆庶、颜无恤、颜辟非、颜少连、颜务滋，学问品行都很卓著，但因为是柳爽的外甥，也受牵累不能做官。

孙。元孙，举进士，考功员外刘奇特标榜之，名动海内。从调，以书判入高等者三，累迁太子舍人，属玄宗监国，专掌令画。滁、沂、豪三州刺史，赠秘书监。惟贞，频以书判入高等。历畿赤尉丞、太子文学、薛王友，赠国子祭酒、太子少保，德业具陆据神道碑。会宗，襄州参军。孝友，楚州司马。澄，左卫翊卫。润，偶傥，涪城尉。

　　勤礼君的孙辈，有颜元孙，中进士科，因受考功员外郎刘奇特别夸奖他而名闻海内。颜元孙参加吏部的铨选，三次以书法和文理评入高等，屡次升迁至太子舍人。适逢唐玄宗以太子身份代理国事，颜元孙专门掌管政令及谋划之事。后任滁、沂、豪三州的刺史，去世后被追封为秘书监。颜惟贞，多次以书法和文理评入高等，历任畿赤尉丞、太子文学、薛王友，追赐国子监祭酒、太子少保。他的功德和勋业可参见陆据所撰写的神道碑碑文。颜会宗，曾任襄州参军。颜孝友，曾任楚州司马。颜澄，曾任左卫翊卫。颜润，为人偶傥，曾任涪城尉。

曾孙。春卿，工词翰，有风义，明经拔萃，犀浦、蜀二县尉，故相国苏颋举茂才。又为张敬忠剑南节度判官，偃师丞。杲卿，忠烈，有清识吏干，累迁太常丞，摄常山太守。杀逆贼安禄山将李钦凑，开土门，擒其心手何年、高邈，迁卫尉卿，兼御史中丞。城守陷贼，东京遇害，楚毒参下，詈言不绝。赠太子太保，谥曰忠。曜卿，工诗，善草隶，十六以词学直崇文馆，淄川司马。旭卿，善草书，胤山令。茂曾，讷言敏行，颇工篆籀，犍为司马。阙疑，仁孝，善《诗》《春秋》，杭州参军。允南，工诗，人皆讽诵之。善草隶，书判频入等第。历左补阙、殿中侍御史，三为郎官，国子司业，金乡男。乔卿，仁厚，有吏材，富平尉。真长，耿介，举明经。幼舆，敦雅有酝藉，通班《汉书》，左清道率府兵曹。真卿，举进士，校书郎。举文词秀逸，醴泉尉，黜陟使王铚以清白名闻。七为宪官，九为省官，荐为节度采访观察使，鲁郡公。允臧，敦实，有吏能，举县令，宰延昌。四为御史，充太尉郭子仪判官、江陵少尹、荆南行军司马。长卿、晋卿、邠卿、充国、质，多无禄早世。名卿、倜、倨、仮、伦，并为武官。

　　勤礼君的曾孙辈，有颜元孙长子颜春卿，擅长诗文，有风度，举明经科，出类拔萃，曾任犀浦和蜀县的县尉，已故相国苏颋推举他为茂才。后来他又担任张敬忠的剑南节度判官，还担任过偃师丞。颜元孙次子颜杲卿，忠义刚烈，有高见卓识，有为政的才干，屡次升迁，官至太常丞，代理常山太守。他斩杀了逆贼安禄山的大将李钦凑，又攻下土门关，生擒安禄山的心腹干将何千年、高邈，因此升任卫尉卿，兼御史中丞。但常山城终被攻破，杲卿为贼所获，在东都洛阳被害。当时，酷刑齐下，杲卿毫不屈服，大骂不绝。后追赠太子太保，并赐谥号为"忠"。颜元孙第三子颜曜卿，擅长写诗，善写草书、隶书，十六岁时就因词章之学出众而在崇文馆当值，后任淄川司马。颜元孙第四子颜旭卿，擅长草书，曾任胤山令。颜元孙第五子颜茂曾，言谈谨慎但办事敏捷，

颇为擅长篆书，曾任犍为司马。颜惟贞长子颜阙疑，生性仁爱孝顺，精通《诗经》《春秋》，曾任杭州参军。颜惟贞次子颜允南，精于写诗，时人都传唱他的诗作。他善写草书、隶书，多次以书法和文理被列入等第，历任左补阙、殿中侍御史，三次担任各部的郎官，任国子司业，赐爵金乡男。颜惟贞第三子颜乔卿，仁爱宽厚，有为官的才能，曾任富平县尉。颜惟贞第四子颜真长，为人正直，不同流俗，举明经科。颜惟贞第五子颜幼舆，敦厚雅正，宽容含蓄，精通班固的《汉书》，曾任左清道率府兵曹。颜惟贞第六子颜真卿，进士及第，授校书郎，接着又举文词秀逸科，出任醴泉县尉，被黜陟使王铁评为清廉而名闻。曾七次担任御史台或都察院之官，九次出任省官，后来被荐举为节度采访观察使，并封为鲁郡开国公。颜惟贞第七子颜允臧，敦厚诚实，有做官的才能，被举荐为县令，主管延昌县。曾四次担任御史，还曾充任太尉郭子仪的判官、江陵少尹、荆南行军司马等职。颜长卿、颜晋卿、颜邠卿、颜充国、颜质等人，大多没有做过官，早早就离世了。颜名卿、颜倜、颜佶、颜伋、颜伦等人，都是武官。

玄孙。纮，通义尉，没于蛮。泉明，孝义，有吏道。父开土门，佐其谋，彭州司马。威明，邛州司马。季明、子干、沛、诩、颇、泉明男诞，及君外曾孙沈盈、卢逖，并为逆贼所害，俱蒙赠五品京官。潩，好属文。翘、华、正、颐，并早夭。颎，好五言，校书郎。颐，仁孝方正，明经，大理司直，充张万顷岭南营田判官。颛，凤翔参军。颖，通悟，颇善隶书，太子洗马、郑王府司马。并不幸短命。通明，好属文，项城尉。翔，温江丞。觌，绵州参军。靓，盐亭尉。颢，仁和，有政理，蓬州长史。慈明，仁顺干蛊，都水使者。颖，介直，河南府法曹。颀，奉礼郎。颀，江陵参军。颉，当阳主簿。颂，河中参军。顶，卫尉主簿。愿，左千牛。颐、颎，并京兆参军。颣、须、颣，并童稚未仕。

勤礼君的玄孙辈，有颜纮，曾任通义县尉，牺牲于征蛮的战事。颜泉明，行孝重义，懂为政之道。其父颜杲卿攻克土门关，他就是辅助谋划的人。后任彭州司马。颜威明，曾任邛州司马。颜季明、颜子干、颜沛、颜诩、颜颇、颜泉明的儿子颜诞，及勤礼君的外曾孙沈盈、卢逖等人，都一起被逆贼所杀害，后来都蒙受圣恩，追赐五品京官。颜潩，喜欢写文章。颜翘、颜华、颜正、颜颐，均早夭。颜颎，喜欢做五言诗，担任过校书郎。颜颐，仁爱孝顺，为人正直，举明经科，担任大理司直，后又任张万顷岭南营田判官。颜颛，任凤翔参军。颜颖，通达聪慧，颇为擅长隶书，担任太子洗马、郑王府司马，也不幸早早去世了。颜通明，喜欢写文章，任项城县尉。颜翔，在温江担任县丞。颜觌，任绵州参军。颜靓，任盐亭县尉。颜颢，仁爱温和，有为政之道，任蓬州长史。颜慈明，仁厚温顺，干练有才能，担任都水使者一职。颜颖，耿介正直，担任河南府法曹。颜颀，担任奉礼郎。颜颀，担任江陵参军。颜颉，担任当阳主簿。颜颂，担任河中参军。颜顶，担任卫尉主簿。颜愿，任职左千牛卫。颜颐、颜颎，均任京兆参军。颜颣、颜须、颜颣，都还是小孩子，尚未出仕。

自黄门、御正，至君父叔兄弟，曁子侄扬庭、益期、昭甫、强学十三人，四世为学士、侍读，事见柳芳《续卓绝》、殷寅《著姓略》。小监、少保，以德行

词翰为天下所推。春卿、杲卿、曜卿、允南而下，暨君之群从光庭、千里、康成、希庄、日损、隐朝、匡朝、升庠、恭敏、邻几、元淑、温之、舒、说、顺、胜、怡、浑、允济、挺、式宣、韶等，多以名德著述，学业文翰，交映儒林，故当代谓之学家。非夫君之积德累仁，贻谋有裕，则何以流光末裔，锡羡盛时？小子真卿，聿修是忝。婴孩集蓼，不及过庭之训；晚暮论撰，莫追长老之口。故君之德美，多恨阙遗。

铭曰：（后文缺失）

自黄门侍郎颜之推、御史中正大夫颜之仪，直到勤礼君及其父亲、叔父、兄弟，以及他的子侄颜扬庭、颜益期、颜昭甫、颜强学共十三人，四代都出任学士、侍读，这些事迹参见柳芳的《续卓绝》、殷寅的《著姓略》。秘书监颜元孙、太子少保颜惟贞，以其道德品行、文辞翰墨而为天下人所推崇。颜春卿、颜杲卿、颜曜卿、颜允南以下，以及勤礼君的堂兄弟及子侄孙辈颜光庭、颜千里、颜康成、颜希庄、颜日损、颜隐朝、颜匡朝、颜升庠、颜恭敏、颜邻几、颜元淑、颜温之、颜舒、颜说、颜顺、颜胜、颜怡、颜浑、颜允济、颜挺、颜式宣、颜韶等，大多凭德行著作、学业文章在士林中交相辉映，所以当代人都称颜氏为学问之家。若非勤礼君积累功德与仁义，训诲教导有方，怎么会有恩惠德泽流传于后辈子孙，赐福于盛世呢？晚辈颜真卿撰写此碑文，深感惭愧。我幼时即遭受苦难，无缘接受父亲教导；而今我在暮年来论说叙录，长辈均已故去，再也无法为我讲述往事。所以，勤礼君显赫的美德，很多都遗憾地散佚了。铭曰：（后文缺失）